Lauréat Vallière et
l'École de sculpture
de Saint~Romuald
1852~1973

Toute reproduction totale ou partielle de cet ouvrage de
quelque façon que ce soit est strictement interdite sans
autorisation écrite de l'auteur.

Toutes les photographies sont de l'auteur, sauf où la mention le désigne autrement

Révision du texte : Marie-Céline Blais

ISBN 2-89084-024-7

Léopold Désy

René Villeneuve
Charlesbourg
20 j'anvier 1984

Lauréat Vallière et l'École de sculpture de Saint~Romuald 1852~1973

Les Éditions La Liberté

REMERCIEMENTS

Nous remercions tous les amis des arts qui ont facilité nos recherches. La liste de ces collaborateurs serait vraiment trop longue si nous voulions mentionner tous ceux et celles qui nous ont apporté leur aide. Qu'il nous soit permis cependant de souligner l'aide toute particulière de Jean-Claude Dupont, directeur du Centre d'études sur la langue, les arts et les traditions populaires (CELAT).

Nous avons tenu à remercier personnellement les quelque 200 personnes qui ont contribué d'une manière ou l'autre à la réalisation de cette recherche. Si, malgré tout le soin apporté, nous avons oublié certaines personnes, nous leur faisons part ici de toute notre reconnaissance.

Nous devons aussi remercier les employés, les administrateurs et spécialement le directeur de la Caisse populaire Les Etchemins de Saint-Romuald, Roland Daigle, qui ont rendu possible la publication de ce volume, en acceptant d'administrer et de promouvoir la campagne de souscription de la prévente de ce volume.

Merci à tous ceux qui avez acheté ce livre précédent la publication.

*Aux amis de l'art de la sculpture au Québec
hommage à Lauréat Vallière, sculpteur*

Léopold Désy est né à Prince-Albert en Saskatchewan d'une mère acadienne, Claire Maubourquette, et d'un père québécois, Joseph-Léopold Désy, originaire de Saint-Barthélémi, comté de Berthier.

En 1943, il interrompit les études qu'il poursuivait à Québec pour s'enrôler dans l'Aviation canadienne. Immédiatement affecté à la Second Tactical Air Force Wing 126 Overseas, il rejoignit son unité en Belgique et participa à la guerre contre l'Allemagne.

De retour au Canada en 1946, il reprit les études délaissées, tout en amorçant une carrière dans les affaires. Intéressé par les arts, il continua à parfaire ses connaissances dans ce domaine pour finalement orienter ses études vers la recherche. Ceci l'amena à s'inscrire aux cours d'histoire de l'art, à l'université Laval, en 1969. Il obtint une licence ès lettres en 1972 et entreprit l'année suivante un projet de thèse de maîtrise sur la sculpture québécoise au tournant du siècle. Sa recherche porta sur le sculpteur Lauréat Vallière (1888-1973) et les manufactures de Saint-Romuald, ou l'École de sculpture de Saint-Romuald, à l'époque des Villeneuve, Saint-Hilaire et Trudelle.

Léopold Désy a publié en collaboration, plusieurs livres et articles de revue. De plus, il a réalisé des montages audio-visuels, dont un sur les maisons anciennes de l'Île d'Orléans; il a également obtenu une bourse du Conseil des Arts du Canada pour effectuer un montage audio-visuel sur les églises anciennes de l'Île d'Orléans.

Ayant obtenu une maîtrise ès arts en 1979 et complété par la suite des études de troisième cycle, il prépare actuellement une thèse de doctorat portant sur la statuaire ou l'anoblissement du plâtre, sur les différents agrégats et composants des formes moulées.

Préface

Ce volume écrit par un ami, Léopold Désy, sur l'École de sculpture de Saint-Romuald et l'un de ses principaux artisans, Lauréat Vallière, nous évoque les conditions socio-économiques des travailleurs spécialisés de la société industrielle artisanale québécoise de la fin du XIXᵉ siècle et du début du XXᵉ siècle.

Cet ouvrage historique qui trace les heures de gloire et les difficultés des manufactures de sculpture sur bois de Saint-Romuald n'est pas sans me rappeler le passé de nombreuses petites entreprises artisanales québécoises qui, après avoir connu l'abondance pendant quelques années, n'ont pas su diversifier leurs activités au moment où les affaires périclitaient.

Quant à Laureat Vallière qui a été l'un des grands sculpteurs sur bois de l'art religieux au Québec, il représente le modèle parfait de l'ouvrier québécois d'hier et d'aujourd'hui. Il est doué, travailleur, consciencieux et créateur.

La lecture de l'ouvrage de Léopold Désy met aussi en relief l'importance de la destruction du patrimoine religieux au cours de la 2ᵉ moitié du XXᵉ siècle alors que, dans un élan de modernisme, nos églises modifiaient graduellement leurs ameublements.

Ce travail de recherche qui nous fait connaître l'École et les entreprises de sculpture sur bois de Saint-Romuald constituera un intérêt majeur auprès des historiens, des artisans et des citoyens.

Les Québécois étant devenus davantage conscients de la valeur de leur patrimoine, le voient aujourd'hui non plus comme une relique du passé, mais comme un apport culturel légué par nos ancêtres.

RAYMOND BLAIS
Président
Mouvement Desjardins

Avant-propos

En 1969 et 1970, j'entrepris, avec mon ami John R. Porter, une recherche portant sur les calvaires et les croix de chemins. À l'occasion de l'analyse du calvaire du cimetière de Cap-Rouge, nous apprenions que le sculpteur Lauréat Vallière, qui avait signé ce calvaire en 1943, était établi à Saint-Romuald. En décembre 1971, nous lui rendions visite et ce fut le début d'une longue série d'entretiens.

Devenus de bons amis, Vallière et moi avons discuté pendant plus de deux ans, de sa vie, de son métier et de son œuvre. À chaque entrevue, des renseignements précieux se sont ajoutés à nos notes. Aidé de sa fille Auréat, le sculpteur est parvenu à se remémorer des faits, des endroits où il avait œuvré, des souvenirs anciens[1]. À son décès, en mai 1973, j'avais recueilli suffisamment d'informations pour justifier l'approfondissement de mes recherches et me permettre de faire connaître un sculpteur méconnu mais de grande valeur.

J'ai pu poursuivre mes recherches grâce à Auréat Vallière qui me prêta certains documents ainsi que l'album familial contenant une partie des œuvres de son père. Par la suite, des articles de journaux et de revues, particulièrement ceux de Berchmans Rioux et de Jean-Marie Gauvreau, sont venus préciser certains renseignements. À Berchmans Rioux nous devons une reconnaissance particulière, surtout pour avoir été le premier à faire connaître Vallière. Berchmans Rioux étudiait au collège de Sainte-Anne-de-la-Pocatière lorsqu'il connut Vallière et, depuis, il ne cessa de lui vouer une grande admiration. Jean-Marie Gauvreau, directeur de l'École du meuble de Montréal, était, de par sa formation professionnelle, tout désigné pour interviewer Lauréat Vallière et obtenir des renseignements relatifs au sculpteur, à son œuvre, à sa vie et à son avenir. Il publia un article dans les *Mémoires de la Société royale du Canada* en 1945, lequel fut reproduit la même année dans la revue *Technique*.

Pendant 10 ans, j'ai cherché à compléter ma documentation sur Lauréat Vallière, ne cessant de consulter les archives, écrivant des centaines de lettres et effectuant autant d'entrevues et de téléphones, souvent remplis d'imprévus. Presque chaque détail recueilli a servi à reconstituer un fait et

1. Plusieurs de ses propos ont été rapportés dans le cours de cet ouvrage.

conduit à la découverte d'une œuvre oubliée. Il subsiste certaines lacunes, car les contemporains de Vallière ne pouvaient pas toujours se rappeler l'ensemble des faits avec justesse. Si Vallière avait tenu des livres de compte, si sa correspondance avait été conservée et s'il n'avait pas jeté toutes les lettres de félicitations qu'il avait reçues, cette recherche en aurait été facilitée de beaucoup.

Élaborée à partir de la vie et de l'œuvre d'un homme, cette étude s'est ouverte sur l'industrie de la sculpture dans la petite ville de Saint-Romuald. On y retrouve Ferdinand Villeneuve, le père de l'École de sculpture de Saint-Romuald, qui enseigna à Joseph Saint-Hilaire, à J.-Georges Trudelle, à Joseph Villeneuve, son fils, à Lauréat Vallière et à combien d'autres. C'est toute une époque qui revit avec ces noms, toute une époque de travail et de création dont nous ne connaissons malheureusement que des fragments. Nous avons cherché à combler quelques vides par d'incessantes recherches, par des extrapolations et par des recoupements, mais, entre autres dans les cas de Villeneuve et de Saint-Hilaire, on ne retrace qu'une petite partie de leur œuvre.

En ce qui concerne l'entreprise de Joseph Villeneuve, le déménagement et la destruction de la manufacture ont réduit à peu de chose la documentation de la plus importante des trois entreprises de sculpture de Saint-Romuald. Le peu, beaucoup dans un sens, que Alphonse Houde a récupéré permet tout de même de comprendre en partie ce qu'a pu être Villeneuve. Par ailleurs, nous ne pourrons jamais connaître l'envergure de l'entreprise de Joseph Saint-Hilaire puisque tous les plans ainsi que la documentation ont été détruits par le feu. Heureusement, dans le cas de J.-Georges Trudelle, il en est autrement. Une documentation comprenant un livre de comptes, jointe aux souvenirs vivants de sa famille, particulièrement de ses deux fils Armand et Paul, ont permis une meilleure reconstitution de son entreprise, et surtout ont fourni un élément de mesure, un ordre de grandeur nous permettant de comparer l'œuvre des uns et des autres. On ne peut que regretter davantage la perte de si nombreux documents. Cependant, même dans les cas de J.-Georges Trudelle et de Lauréat Vallière, bien des renseignements demeurent incomplets.

La recherche dans ce domaine n'a guère été facilitée non plus par la réforme du renouveau liturgique qui a contribué à une grande destruction d'œuvres, qui ont disparu ou ont été affectées à de nouveaux usages. Est-ce qu'un ambon sculpté n'aurait pas mérité meilleur sort que de se voir transformer en bar, ou un confessionnal en boîte téléphonique? Le feu n'a pas épargné non plus un grand nombre d'œuvres et de documents les concernant. Par ailleurs, dans le domaine de l'art ancien du Québec, aucune recherche systématique n'a encore été entreprise sur l'utilisation des matériaux, la technique, les outils, les chantiers à base artisanale, les commandites et la force ouvrière qui a permis la réalisation d'œuvres dans le domaine sculptural.

CHAPITRE I

L'homme et son temps

Le nom de Lauréat Vallière qui évoque beaucoup pour son entourage immédiat, pour les hommes avec lesquels il a travaillé et pour les gens qui l'ont encouragé, signifie pourtant très peu pour la majorité des gens.

Cet homme, dont la vie fut entièrement consacrée à la sculpture et qui fut l'un de nos meilleurs sculpteurs traditionnels sur bois des ateliers de Saint-Romuald, mérite aujourd'hui d'être reconnu comme un véritable artiste-artisan de chez nous, au même titre que ses contemporains qui eurent la chance d'être connus. Cette étude voudrait rendre justice à un sculpteur « savant » prolifique, qui vécut méconnu et presque dans la misère. Exception faite de quelques sculptures et reliefs, il ne possédait à la fin de sa vie que sa maison de la rue du Collège à Saint-Romuald; l'indigence dans laquelle il se trouvait l'avait forcé à vendre une partie de ses outils et à avoir recours au Bien-Être social.

> C'était un homme pour qui son métier était tout. Il symbolise l'idée de l'ouvrage fière faite avec fierté et responsabilité. Vallière représente une époque, son travail ne sera pas reproduit dans le futur parce que c'est une partie de l'évolution historique. Comme Charles Russell[1] représente le cowboy américain, Vallière représente les milliers d'ouvriers québécois qui ont travaillé le bois pour les églises, les édifices publics à une période qui s'est terminée, ou se termine avec Lauréat Vallière. Il est la personne sans qui cette période d'histoire ne pourra être comprise, et avec lui illustrée clairement[2].

Étudier la vie et l'œuvre de Lauréat Vallière nous amène à connaître la sculpture décorative et religieuse au Québec durant la première moitié du XXe siècle et antérieurement. Par lui, nous découvrons l'École de sculpture de Saint-Romuald, qui prit naissance avec Ferdinand Villeneuve en 1852, se continua avec Joseph Saint-Hilaire, Joseph Villeneuve, J.-Georges Trudelle et ses fils, pour disparaître avec la mort de Lauréat Vallière en 1973.

Afin de mieux comprendre et apprécier les différentes étapes qui jalonnèrent l'existence de Vallière, nous aborderons en premier lieu les aspects de sa vie en général, le contexte social et économique de l'époque à laquelle

1. Charles Russell, né le 19 mars 1864 à Saint-Louis, Missouri, décédé en 1926 à Pasadena, Californie, peintre de la vie des pionniers de l'ouest des États-Unis.
2. Dr Berchmans Rioux, 30 mai 1977.

il vécut, et nous verrons comment ce dernier point influença et modifia ses désirs et l'orientation de sa carrière.

L'École de sculpture de Saint-Romuald, et le climat particulier qui régnait dans ces ateliers où Vallière passa la plus grande partie de sa vie feront bien sûr l'objet d'un chapitre particulier. En 1930, Saint-Romuald, dont la population totalisait environ 4 000 âmes, comptait trois importantes manufactures d'ameublement d'église, plusieurs sculpteurs, ébénistes et menuisiers de première main, ainsi nommés parce qu'ils étaient rompus à la tradition et extrêmement habiles dans leur métier. Le nombre d'œuvres qui sortirent de ces boutiques serait presque impossible à dénombrer et encore plus difficile à imaginer. N'ayant retrouvé qu'un seul livre de comptes, d'ailleurs incomplet, celui de J.-G. Trudelle, nous pouvons seulement faire une projection de l'ampleur des travaux exécutés dans ce petit village de la rive sud.

En reconstituant les faits marquants de la vie de Lauréat Vallière, c'est toute une époque qui revit. En observant ses œuvres, on découvre une technique personnelle et un art consommé, dont nous examinerons les particularités dans un troisième chapitre. Cette étude nous permettra d'ailleurs de percevoir à travers le sculpteur, l'homme, sa personnalité et sa philosophie. Malgré la force physique et l'endurance qu'exige la sculpture, Vallière fit preuve de ténacité dans son travail. Âgé de 83 ans lorsque nous l'avons connu en 1971 et partiellement paralysé, il croyait que sa maladie était temporaire, un peu comme un congé forcé, et il désirait travailler encore, terminer des œuvres et en commencer d'autres. Il ne put malheureusement réaliser ces ultimes projets.

Le dernier chapitre de cet ouvrage sera consacré aux œuvres majeures de Vallière, que l'on retrouve dans trois églises de la région de Québec, l'église Saint-Dominique, l'église Saint-Thomas d'Aquin de Québec, et l'église Sainte-Famille de l'île d'Orléans.

1. L'HOMME

Né en 1888 à New Liverpool[3], près de l'ancien pont Garneau et de la station de Lévis Tramway, Lauréat Vallière[4] passa son enfance dans un

3. Voir l'appendice C: Site et description de Saint-Romuald en 1928.
4. Lauréat Vallière écrivait son nom sans la désinence, contrairement à plusieurs de ses descendants. Il avait voulu respecter la tradition de ses ancêtres. (Voir l'appendice B: Tableau généalogique.) Lors d'une entrevue, le 9 décembre, 1971, Lauréat Vallière nous parla d'un parent éloigné, Jos-Ferdinand Vallières, anciennement meublier de la Côte du Palais à Québec, qui était de la même souche que lui, mais écrivait son nom avec un « s ».
À l'occasion du décès de Lauréat Vallière on a découvert dans son acte de baptême qu'il avait été baptisé Joseph, Alfred, Larion. Dans ce même document il est écrit: « [...] le père a déclaré ne [pas] savoir signer ». (Archives paroissiales (Saint-Romuald), Registres des baptêmes, mariages, sépultures, 1885-1891, p. 118.)

milieu qui ne laissait pas entrevoir sa future carrière de sculpteur sur bois[5]. Dans ce village dont «l'histoire [est] reliée à celle de l'industrie navale»[6], son père, Jos. Vallière, était un navigateur; durant l'hiver, il réparait des bateaux et fabriquait des chaloupes. Ses oncles avaient atteint une grande renommée dans la construction des canots[7].

Dès l'âge de 10 ans, Lauréat Vallière exposa ses premiers dessins au salon de barbier de son oncle Sauvéat, au château Frontenac. Mais après 60 ans de métier il avoua: «Je suis devenu sculpteur sur bois par accident, peut-être aurais-je préféré travailler le fer, ou faire de la mécanique...»[8], faisant certainement allusion à ce moment-là à ses tentatives comme pionnier de l'aviation[9].

Sans intérêt marqué pour un métier plutôt que pour un autre, Lauréat Vallière fut guidé par sa mère vers le métier de sculpteur. Elle se chargea de le faire entrer comme apprenti chez l'ébéniste Joseph Villeneuve, dès l'âge de 15 ans. L'apprentissage ne lui permit pas encore de sculpter, mais Vallière prit connaissance des secrets du fonctionnement d'un atelier, en faisant un peu de tout. Joseph Villeneuve enseigna à l'apprenti l'ébénisterie et la sculpture d'ornements. Avec Joseph Saint-Hilaire, il exécuta très tôt une statue de 3,65 m pour l'église de Sainte-Justine de Dorchester et une de 2,43 m pour l'église de Saint-Louis-de-Courville, près de Québec. Ces deux églises et statues ont brûlé depuis.

À l'âge de 19 ans, Vallière fit un séjour de deux ans à Montréal[10]. Les cours de dessin et d'anatomie qu'il suivit durant un an au Monument national de Montréal et la rencontre de sculpteurs de métier, faisant partie des ateliers de Benoît et de Tombyl et Matard, l'amenèrent à choisir la sculpture décorative pour débuter, et plus tard, avec l'expérience, le relief et la ronde-bosse.

Vallière revint à Québec en 1909, année qui fut marquée par plusieurs événements: d'abord le décès de Ferdinand Villeneuve, père de Joseph et fondateur de la boutique, que Vallière avait connu en 1903 lors de son engagement, ensuite son mariage avec Marie-Ange Nadeau, le 11 janvier, et enfin son engagement par Joseph Saint-Hilaire qui venait d'obtenir le contrat de la chaire de l'église de Saint-Romuald. Saint-Hilaire dirigea Vallière dans l'exercice de son métier de sculpteur. Maître-d'œuvre, Joseph Saint-Hilaire

5. Voir l'appendice C: L'activité industrielle de New Liverpool en 1943.
6. Laetare Verret, «New Liverpool: une attachante histoire reliée à celle de l'industrie navale», *le Peuple de la rive sud*, 9 oct. 1974: 36.
7. Lors d'une entrevue, à l'automne de 1977, madame Joseph Vallières, cousine de Lauréat, nous rapportait que certains canots faits au tournant du siècle par son mari et ses frères étaient encore utilisés aujourd'hui.
8. Michel Chauveau, «Il y a 60 ans, Lauréat Vallières (sic) est devenu sculpteur sur bois par accident», *le Soleil* (Québec), 3 juin 1966: 12.
9. «À 82 ans, il travaille encore: Lauréat Vallière, sculpteur de grand renom fut également un pionnier de l'aviation», *Journal de Québec*, 4 janv. 1969: 7.
10. Voir l'appendice A: Organigramme.

voyait à l'ensemble des travaux à partir de la conception jusqu'aux détails de la décoration. Sous sa direction, Lauréat Vallière exécuta, de 1909 à 1918, toute la sculpture de relief ou de ronde-bosse et l'ornementation des ouvrages produits par l'entreprise de Joseph Saint-Hilaire[11]. Pour ces travaux, Lauréat Vallière devait suivre le rythme d'exécution de l'ensemble des réalisations de l'atelier Saint-Hilaire. Sans connaître toutes les circonstances entourant le départ de Lauréat Vallière de chez Saint-Hilaire, en 1918, nous pouvons supposer que ce fut pour obtenir un peu plus d'indépendance.

Chez Villeneuve, atelier spécialisé en ameublement et en décoration, la fonction d'un sculpteur était en quelque sorte indépendante du travail des ouvriers, exception faite de l'échéancier des travaux. Le métier de sculpteur et le fonctionnement même de l'atelier, à mi-chemin entre la production artisanale et le travail industriel, donnèrent à Lauréat Vallière un statut particulier et la liberté qu'il recherchait[12]. Ainsi, durant toute la période où il œuvra chez Villeneuve, de 1918 à 1946, le sculpteur romualdien[13] travailla dans ces conditions. Seules certaines circonstances, dont nous traiterons plus loin, l'obligèrent à accepter la suggestion de ses fils Paul-Émile et Robert de travailler à son atelier situé rue du Collège à Saint-Romuald.

Selon plusieurs de ses contemporains, Lauréat Vallière aurait eu avantage à ouvrir sa propre boutique plus tôt. Mais il faut chercher à connaître davantage cet homme sympathique mais timide pour comprendre les raisons de son attachement à un atelier.

La sculpture était toute sa vie: Travail personnel... travail persévérant. Et voilà en deux mots le secret de sa vie[14].

Sa famille nous décrivit son intérêt pour la sculpture comme «une seconde nature» ou «un besoin semblable à celui de respirer»[15]. Du travail en abondance et du temps pour bien le faire lui suffisaient pour être heureux. Il n'a jamais envisagé de devenir administrateur d'un atelier; cela ne correspondait ni à ses besoins, ni à sa personnalité. La sculpture représentait pour lui le véritable moyen d'expression qui répondait à ses aspirations. Ce sculpteur qui se comparait à un écrivain avait adopté une forme qu'il pouvait privilégier.

À la fois observateur, curieux et passionné de lecture, Lauréat Vallière ne cessa jamais d'apprendre. Chacune de ses rencontres lui apporta un

11. Voir chapitre II, Atelier Saint-Hilaire.
12. Il avait la possibilité d'exécuter des œuvres à la demande d'architectes d'entrepreneurs indépendants ou de particuliers.
13. Gentilé suggéré par M. Gaston Dulong, université Laval, Québec.
14. Berchmans Rioux, «Le Sculpteur Lauréat Vallière», *l'Action catholique*, 5 oct. 1941: 15.
15. Lors d'une entrevue, sa fille Auréat ajouta: «ça lui semblait si facile à faire qu'on oubliait qu'il pouvait y avoir de la science cachée dans l'œuvre de la taille».

enrichissement[16] et l'aida à développer « une technique personnelle qui ne le [fit] ressembler à aucun de ses contemporains »[17]. Mais la base de tout son savoir provient avant tout des maîtres qu'il côtoya aux ateliers de Saint-Romuald: Ferdinand et Joseph Villeneuve, Joseph Saint-Hilaire, J.-Georges Trudelle et Alphonse Houde, sans nommer tous les compagnons d'atelier qui échangèrent avec lui leurs expériences et leurs connaissances.

2. L'ÉPOQUE

En 1892, Laurent-Olivier David attribuait à cinq causes principales l'infériorité économique du Canada français: « à la psychologie des peuples, à l'histoire, à l'absence d'une éducation pratique, à l'avarice et à l'ignorance des capitalistes, aux capitaux mal utilisés[18]. »

Dans le domaine des arts et spécialement dans celui de la sculpture, le clergé était à peu près le seul mécène. Les paroissiens ne pourraient jeter les yeux sur les voûtes et les transepts de leur église sans être portés, même à leur insu, à la méditation. C'était le but principal de la décoration religieuse[19]. Cependant, la bourgeoisie possédait les capitaux nécessaires pour l'achat de sculptures ou autres objets d'art, mais n'avait pas la formation pour comprendre l'art et ses implications dans la société.

La notion voulant que l'art soit un bien de luxe dont on peut se dispenser émana des cercles de gens à l'aise. Prétendant connaître les arts et la culture, ils jouèrent un rôle important, beaucoup plus que l'ignorance ou le manque d'éducation, dans la méconnaissance de l'art.

Le cri de Lauréat Vallière face à cette situation n'avait rien de nouveau. Nous verrons plus tard à quoi Vallière se référait. À toutes les époques, les artistes ont voulu que leur travail soit compris comme l'objectif de leur vie et non comme une décoration plus ou moins acceptable qui rompt la monotonie de l'existence.

16. Dans une lettre qu'il m'adressa le 31 janvier 1978, Armand Demers me fit part d'une visite qu'il rendit à Lauréat Vallière en compagnie de son père, alors qu'il était petit garçon: « mon père ayant fait remarquer à l'artiste que « ses anges avaient l'air bien sérieux », celui-ci regardant attentivement le bas-relief qu'il était en train de réaliser, lui répondit: « c'est bien vrai! » — puis de quelques mouvements vifs de sa gouge, fit aussitôt sourire tous les angelots de la pièce! ». Armand Demers, originaire de Saint-Romuald, est maintenant établi à Chicoutimi.
17. J.-M. Gauvreau, « Lauréat Vallière, sculpteur sur bois », *Technique* (Montréal), XX, n° 7 (sept. 1945): 459.
18. Fernand Dumont, J.-P. Montminy et Jean Hamelin, *Idéologies au Canada français, 1850-1900*, Québec, P.U.L., 1971: 282-286.
19. Olivier Maurault, *Brièvetés*, 1927.

Le clergé répondit partiellement à leurs demandes en faisant de l'art une « œuvre de salut »[20]. Les artistes devaient alors viser la beauté et la qualité, quitte à en oublier le sens pratique qui découle du travail, qui est non pas de faire don de soi au profit des autres mais de gagner honorablement sa vie avec un salaire.

Fataliste, le Québécois, tel qu'exprimé par l'idéologie de la S.S.J.B. était persuadé qu'il ne saurait avoir d'influence sur son destin et sur son milieu. Fataliste, il croyait que Dieu seul (La Providence) peut améliorer le sort de l'homme et, à plus forte raison, de l'homme canadien-français, parce qu'il appartient à un peuple divin[21].

Les ateliers de Saint-Romuald ne faisaient pas exception à cette philosophie du temps. Leur production répondait aux besoins de la religion. Ils contribuèrent à la sculpture et à l'ornementation de la plupart des églises du Québec dans une proportion incroyable. Plusieurs commandes provinrent aussi des États-Unis, de l'Ontario et des Maritimes[22]. Cette école de sculpture fut ainsi la plus florissante, la plus prolifique et la plus prodigieuse depuis les années 1850, avec Ferdinand Villeneuve, jusqu'après la guerre de 1939-1945.

Comme ces ateliers avaient la même orientation, la concurrence était forte[23], et elle était parfois provoquée par des gens plus riches que les Québécois de Saint-Romuald. Nous pouvons citer comme exemple ce contrat provenant de San Antonio au Texas[24].

San Antonio, 20 février 1917

Cher Monsieur Villeneuve,

Je vous ai expédié hier les plans et devis. Maintenant j'attendrai sous peu de vos nouvelles.

Je dois vous avouer que la somme des deux plus basses soumissions dépassent mes prévisions et mes moyens. Il va nécessairement falloir obtenir une diminution sous forme d'escompte, si vous ne consentez pas à changer vos prix en ma faveur. Mes supérieurs ne consentiront pas à augmenter la somme fixée par eux en conseil.

Comme je ne serais pas, il me semble d'une exigence excessive, je crois que

20. Dans une publication du 50e anniversaire de l'église Saint-Dominique de Québec, nous pouvons lire : « C'est sous sa direction [architecte Larue] que le sculpteur Lauréat Vallière a réalisé toute cette œuvre de salut en sculpture ». Voir J.-A. Plourde, *Saint-Dominique de Québec, 1925-1975.*
21. Fernand Dumont, J.-P. Montminy et Jean Hamelin, *Idéologies au Canada-Français, 1850-1900*: 304.
22. Voir le chapitre II et l'appendice A: Organigramme.
23. Lors d'une entrevue avec Berchmans Rioux, Vallière dit: « Trudelle obtint parfois un contrat que je m'attendais d'avoir. »
24. Archives de l'université Laval, Fonds Villeneuve.

nous pourrions nous entendre. Je tiendrais à vous donner l'ouvrage mais j'ai une soumission plus basse que la vôtre.

1er cas	$200	en moins	
2e cas	$ 50	en moins	
3e cas	$250	en moins	
4e cas	$175	en moins	

Étudiez votre affaire et voyez ce que vous pouvez faire. Évidemment vous n'êtes pas obligé de perdre de l'argent pour me faire plaisir.

J'ai hâte de pouvoir régler cette question.

J.E. Jeannotte O.M.I.

Cette concurrence conduisait les ateliers à l'autodestruction, car accepter de tels contrats leur permettait à peine de survivre: les salaires des ouvriers devaient être diminués, les heures supplémentaires ne donnaient aucune prime additionnelle et les profits disparaissaient.

Déjà assaillis de problèmes financiers, les ateliers durent affronter les inconvénients de la Première guerre mondiale et surtout de la Seconde, de 1939 à 1945. La construction, la décoration et la rénovation des églises devinrent secondaires, toute l'économie étant axée sur l'effort de guerre. La Défense nationale se réserva les matériaux, surtout le fer, et obligea les ateliers à se modifier selon les contrats octroyés pour pouvoir continuer à fonctionner. Le nombre des hommes disponibles (la guerre a toujours eu un appétit gigantesque pour avaler les hommes) pour remplir les fonctions d'artisans spécialisés diminua aussi considérablement. Cet état de choses précipita la fermeture des ateliers de sculpture, d'ornementation et d'ameublement d'églises.

Lorsqu'un artiste vient au monde dans une période d'infortune, son œuvre en subit le contrecoup. Par contre, même handicapé par les événements, l'artiste véritable réussit à traduire ses sentiments à travers sa production.

3. LA VIE DE LAURÉAT VALLIÈRE

On connaît peu de chose de la période d'apprentissage de Lauréat Vallière chez Villeneuve, et aucune œuvre de cette époque ne nous est parvenue, même si Vallière eut comme « maître principal Philippe Roberge qui avait probablement appris de Joseph Villeneuve et lui-même de Ferdinand » [25]. Pierre (Lorenzo) Morency raconta que Vallière et lui faisaient souvent le ménage de l'atelier, le soir après souper [26]. Vallière avoua qu'il

25. Entrevue avec Vallière.
26. Entrevue avec Pierre Morency.

avait accepté ce travail d'apprenti un peu par goût pour la sculpture, mais peut-être surtout, à ce moment-là, parce qu'il fallait bien gagner sa vie. Son salaire n'était pourtant pas élevé: «une piastre par mois et [ses] repas»[27]. C'était en 1903. Lauréat Vallière demeura à l'atelier Villeneuve jusqu'en 1907. Pendant son apprentissage, «les ébénistes Prévost et Bacon lui apprirent le maniement du ciseau et du maillet»[28].

Vallière a sans doute réalisé qu'il ne gravirait jamais les échelons en restant chez Villeneuve et qu'il devait aller chercher une expérience ailleurs. Il est aussi fort possible que Ferdinand Villeneuve l'ait encouragé à aller étudier, comme il est probable que les sculpteurs en place n'étaient pas prêts à céder leurs établis à l'apprenti qui n'avait pas encore fait ses preuves.

Après quatre ans d'apprentissage chez Villeneuve, Vallière partit donc pour Montréal. Il savait que plus de 50 sculpteurs œuvraient dans cette ville, que les boutiques étaient nombreuses et qu'au Monument National on pouvait apprendre le dessin au contact de professeurs et d'élèves tout en développant ses goûts et ses ambitions.

Mais Lauréat Vallière y resta à peine un an, déçu des cours, des relations et des méthodes de travail. Apprenant facilement et étant capable de réaliser vite et bien ce qu'on lui demandait, Vallière espérait enrichir ses connaissances auprès de personnes qualifiées, mais le contenu des cours ne fut que routine et les explications manquaient. Il profita toutefois de son séjour pour rencontrer des sculpteurs d'expérience à l'atelier de Benoît et à celui de Tombyll et Matard[29]. À l'atelier Benoît, il fit la connaissance du sculpteur Philippe Hébert qui lui confia la réalisation de «la sculpture d'une gaine d'horloge dessinée par (lui)»[30]. Vallière garda un excellent souvenir de cet artiste et, consciemment ou non, il adopta au cours de sa carrière des attitudes qui le rapprochèrent de ce sculpteur. Entre autres, son approche préalable à la réalisation d'une sculpture était la même que celle de Philippe Hébert:

> Ses idées lui viennent souvent par tâtonnement du discours que lui tient la matière; dans les instants privilégiés, elles viennent de l'illumination poétique; pour les cas plus difficiles, elles sont le fruit d'une fidélité à un métier, du respect de la nature des êtres. Voir le monde d'un regard neuf, voilà le souci et la passion des artistes. C'est du trésor de ses souvenirs d'enfant que Philippe tire ses meilleures réussites[31].

27. J.-M. Gauvreau, «Lauréat Vallière, sculpteur sur bois», *Mémoires de la Société royale du Canada* (Ottawa), 3e série, sect. I, XXXIX (1945): 75.
28. Berchmans Rioux, «Lauréat Vallière, sculpteur sur bois» (copie dactylographiée, non datée).
29. J.-M. Gauvreau, «Lauréat Vallière, sculpteur sur bois», *Mémoires de la Société royale du Canada* (1945): 75.
30. *Ibid.*, 77.
31. Bruno Hébert, *Philippe Hébert, sculpteur*, Montréal, Fides, 1973, 102.

Tout au long de sa vie, Vallière fut ainsi influencé par les personnes qu'il côtoya.

Son séjour à Montréal fut d'assez courte durée et, comme tout jeune homme de 20 ans, il voulait travailler et produire, car ce goût, cet instinct de sculpter s'était réveillé en lui. De retour à Québec, Vallière fit le tour des ateliers de la région. On était en 1908. Jean-Baptiste Côté (1832-1907), installé rue de la Couronne, venait de mourir; Louis Jobin était établi à Sainte-Anne-de-Beaupré depuis 1898, à la suite de l'incendie de sa deuxième boutique de Québec. À Saint-Romuald, il y avait les boutiques de Joseph Villeneuve et de Joseph Saint-Hilaire. Ce dernier avait le contrat de l'église Saint-Lambert de Lévis et venait d'obtenir celui de la construction d'une nouvelle chaire pour l'église de Saint-Romuald; il embaucha Vallière. Quel genre de contrat d'engagement fut-il passé entre Vallière et Saint-Hilaire? Ce fut tout probablement une entente verbale remplie de promesses, car Vallière épousa la même année Marie-Ange Nadeau, de New-Liverpool, et s'établit de façon permanente au 10 rue du Collège à Saint-Romuald.

Âgé de 56 ans, Joseph Saint-Hilaire possédait une longue expérience de dessinateur et de sculpteur. Il pouvait accepter des contrats en tant qu'entrepreneur général, puisqu'il connaissait toutes les phases du travail en atelier et en chantier. À 21 ans, Vallière avait tout à gagner en acceptant d'entrer à son service. Sa formation commença vraiment à ce moment-là et il devint très tôt le premier sculpteur de la maison Saint-Hilaire. Il travailla surtout à l'ornementation et produisit très peu de statues [32], même s'il préférait la statuaire à l'ornementation. Il semble qu'à chaque fois qu'un contrat d'ornementation exigeait le travail d'un sculpteur Vallière fut chargé de cette responsabilité. Même après son départ de chez Saint-Hilaire, ce dernier fit encore appel à Lauréat Vallière [33], alors à l'emploi de l'atelier Villeneuve, lorsqu'un contrat demandait une statue ou une pièce d'ornementation élaborée.

Ainsi, les ateliers Saint-Hilaire et Villeneuve, tous deux situés dans la même petite ville et concurrents, se partagèrent les services de Lauréat Vallière. Ils reconnurent en lui un excellent sculpteur doué d'une dextérité d'exécution et d'une facture personnelle. Un des employés de Saint-Hilaire disait que Vallière « était tout un actif dans une boutique ».

Vallière connut donc successivement le fonctionnement des ateliers Saint-Hilaire et Villeneuve. Il découvrit chez Saint-Hilaire une méthode d'enseignement basée sur l'exécution. Mais la forte personnalité et le caractère intransigeant de Joseph Saint-Hilaire ne lui permirent pas d'obtenir la même considération que chez Villeneuve, qui lui offrit un horaire flexible et du tra-

32. Il sculpta entre autres un *Christ* et un *Sacré-Cœur* pour l'église de Saint-Romuald en 1915.
33. Entrevue avec un membre de la famille Saint-Hilaire en novembre 1977.

9

vail à la pièce. Pour Saint-Hilaire, Vallière faisait partie de la masse des ouvriers auxquels il demandait un bon rendement et qu'il payait à l'heure. Joseph Saint-Hilaire avait fondé une entreprise qui dépassait la conception de l'atelier de sculpture qu'avait mis sur pied Ferdinand Villeneuve, chez qui il avait été apprenti[34]. Mais son œuvre fut celle d'un seul homme, d'un artisan-ouvrier devenu entrepreneur général, et elle ne fut pas reprise après lui.

Chez Villeneuve, la méthode de formation visait avant tout à implanter un système universel, donc transmissible, pour assurer la relève. Vallière y exécutait des sculptures d'après les plans, soit de Villeneuve, soit de J.-Georges Trudelle ou du contremaître Alphonse Houde. Un curé désirait-il une décoration particulière pour un maître-autel, une statue ou un bas-relief? Il apportait alors une image tirée d'un livre illustré, un croquis fait par lui-même ou, encore, une reproduction tirée d'un catalogue, par exemple celui de Desmarais et Robitaille de Montréal, de Daprato ou autres, maisons spécialisées dans la vente d'articles religieux.

> On apportait un modèle à Vallière et il visionnait l'œuvre, se faisait préparer le bois en conséquence puis il attaquait le billot, le dégrossissait à la hache et sculptait[35].

Le sujet des œuvres dépendait alors en grande partie de la commande, mais quant à la forme et au style, Vallière demeurait le créateur.

Attaché à l'atelier Villeneuve, puis engagé chez Saint-Hilaire et de nouveau chez Villeneuve, Lauréat Vallière se fit une réputation de sculpteur exceptionnel tout en travaillant d'après les idées et les goûts de ceux qui plaçaient les commandes. De par sa nature, artiste plus qu'administrateur, Vallière devait dépendre des autres ateliers pour évaluer et obtenir un contrat. Même en travaillant à son propre compte, Vallière dut rester lié à un atelier pour la préparation de son bois et la gestion de ses finances. Après son départ de l'atelier Villeneuve, ce fut d'abord la compagnie Ferland et Frères de Saint-Jean-Chrysostôme, qui lui fournit les matériaux. Après l'incendie de cette boutique en 1948, Vallière fit affaire avec la maison Deslauriers et Fils de Québec. Il avait connu les Deslauriers en 1945 alors qu'il travaillait encore chez Villeneuve.

Le problème des soumissions obtenues avec trop de promesses et pas assez de précautions lors du calcul des coûts aura causé beaucoup de soucis à Lauréat Vallière qui, d'après Pierre Deslauriers, ne savait pas évaluer son travail. Il ne connaissait pas son talent et ses soumissions étaient toujours trop basses. Heureusement, comme il l'avoua lui-même, qu'il fut aidé par Léopold Deslauriers, le père de Pierre.

34. Voir chapitre 11; Atelier Saint-Hilaire.
35. Entrevues avec Armand Trudelle (automne 1977) et Pierre (Lorenzo) Morency (27 août 1976).

La correspondance, datée du 29 juin 1947 au 25 juillet 1949, entre Armand Demers de Chicoutimi et Lauréat Vallière concernant la statue de *Notre-Dame du Saguenay* [36], dont le sculpteur obtint le contrat d'exécution, est assez représentative des démarches qu'il lui fallait faire pour obtenir un contrat et par la suite le terminer.

St-Romuald 29 juin 1947

Mons. Armand Demers

Cher ami,

Plus je pense à ta statue plus j'aimerais à la faire et [...] à la bénédiction au Bassin de Chicoutimi [37] il y a une Vierge et un St-Joseph que j'ai fait [...] laisse moi étudier cela je te retournerai ton *image* ces jours-ci je pourrais la couvrir de feuilles d'étain et la garantirais pour au moins 25 ans.

Lauréat Vallière

23 décembre 1947

re: statue Notre-Dame du Saguenay

[...] autorisant le conseil d'administration à vous donner une commande [...].

Je puis vous assurer que vous n'êtes pas un inconnu dans la région, et je pourrais vous raconter bien des conversations intéressantes que j'ai entretenues à votre sujet avec certains chanoines et autres personnalités civiles et religieuses [...]. Nous espérons que vous pourrez terminer [...] pour le 15 août 1948.

Armand Demers

St-Romuald 17 juillet 1948

M. Armand Demers

La compagnie Ferland et Frères a perdu dans le feu tout ce qu'elle avais bâtisses et bois. Cette compagnie me fournissais le matériel et la finance.

36. « Statue en pin de 3,73 m. de hauteur, recouverte de lames de plomb et de cuivre, posées par le sculpteur lui-même, clouées et soudées sur la tête des clous, puis recouverte d'une double couche de peinture de composition spéciale en aluminium. Le bois a été lui-même traité pour le rendre incorruptible. [...] Elle avait d'abord été placée au Foyer Coopératif, entre l'hiver 1949-1950. Elle a été transportée à l'endroit qu'elle occupe définitivement, dans la perspective du boulevard Jacques-Cartier, au printemps 1959. » (Renseignements donnés par Armand Demers, le 10 septembre 1960, à la Société historique du Saguenay.)

« La statue [est] sur un socle qui sert également de base à un immense croissant qui symbolise peut-être la grotte de Massabielle et qui, de toute façon, surmonte la statue. [...] Actuellement la statue se trouve au milieu d'une pelouse de forme ovale, plantée d'arbustes et de conifères, à l'extrémité est de la rue Jacques-Cartier [à Chicoutimi]. » (Lettre de Armand Demers à Léopold Désy, 31 janv. 1978.)

37. Église du Sacré-Cœur du Bassin de Chicoutimi.

[…] ne fera plus d'ameublements d'Église à l'avenir je serai lié à Deslauriers Québec. Pour moi c'est un contretant imprévu. Je ne crois pas être capable de te donner ta statue pour la fin d'août.

<div align="right">Lauréat Vallière</div>

<div align="right">St-Romuald 20 avril 1949</div>

M. Armand Demers

Cher ami,

La statue est finie mais elle n'est pas recouverte de plomb, je pourais économiser à peut près 35.00 dollars si je pouvais l'acheter chez J.L. Demers mais je n'ai pas de lisance, le commi ma dit que si le Foyer coopératif l'achetait il pourais leur vendre au prix du gros.

Finance

J'ai un contrat de 8800.00, un de 4400.00 et un autre de 1765.00 et un de 800.00 la statue du Collège de St-R. Je souporte difficilement mon crédit. Entre toi et moi, seriez-vous consentent de fournir le prix du matériel j'ai donné 91.71 de bois, le plomb va me coûter 140.00. Si je suis pour vous livrez cette statue seulement au mois d'août je retarderais la couverture de plomb, mais je pourais vous la faire parvenir à la fin du mois, maintenant cette statue, moi je crois qu'un camion qui livre de la marchandise à Québec pourais remonter la statue, il faut au moins huit hommes pour la manœuvrer elle pèse actuellement 800 livres, elle pèsera à peut près 1300 livres recouverte de plomb.

Je n'ai pas reçu de nouvelle du petit dessin que je vous et fait.

Je suppose que ta moitié est en bonne santé et toi aussi.

Les travaux que je fais sont couverts par une police d'assurance de six mille dollars de sorte que vous n'avez aucun risque.

<div align="right">Bien à vous,
Lauréat Vallière</div>

<div align="right">St-Romuald 22 mai 1949</div>

M. Armand Demers

[…] elle est ce qu'elle doit être par raport à sa base […] J'ai fini de la recouvrire de plomt et cuivre je commencerai la peinture cette semaine […] Maintenant un peu de finance pour terminé tu regardera dans le coffre et si tu vois 125.00 se sera juste le montant qui me manque pour passer […] les choses ne marches pas toujours comme ont le veu.

<div align="right">Lauréat Vallière</div>

Chicoutimi le 10 juin 1949

Tel que demandé nous vous incluons notre chèque de 125.00 en acompte sur votre statue.

Chef du Secrétariat

M. Armand Demers

La statue coûte plus cher que je l'aurais cru mais c'est le plomb et le bois qui m'ont trompé le plus, tout de même je sais que je suis passablement plus bas que d'autre. Si vous avez besoin de moi j'irai vous voir à mes frais. J'ai une fille [...] qui se marie le 2 juillet si je reçois 150.00 avant cette date je vous enlèverai 15.93 réduisant la balance de 325.93 à 310.00. Aussitôt que [...] sera venu je t'écrirai de nouveau mais il veu que je la sorte.

L.V.

St-Romuald 20 juin 1949

		Payé par moi L.V.
M.A. Demers	Reçu 100.00	
Payé par le F.C.	Reçu 125.00	

Plomb	Bois	91.00
Cuivre	Clous 3×6	4.60
Clous galvanisés	Étain à soudure	
Aluminium	7 lbs à 99	6.93
	bault (sic) 28 de 6 à 24	3.60
	Ferrures de base	14.00
	rouge plomb	.80
	le temps de	
	Paul Émile	90.00
	mon temps à moi	380.00
		‾
		550.93
	reçu	225.00
		‾
	Balance	325.93

St-Romuald 25 juillet 1949

Le Foyer Coopératif

M. Armand Demers,

Comme j'ai reçu $150.00 avant le 2 juillet il reste donc $160.00 que j'aimerais à avoir, et j'aimerais à avoir des nouvelles de mes photos et de la statue.

Bien à vous,
Lauréat Vallière

L'organisation d'un atelier requérait des sommes d'argent importantes ainsi que de l'aide. Pour Vallière, comme pour tous les sculpteurs de l'après-guerre, les commandes et, par conséquent, les revenus diminuèrent. La relève se fit forcément plus rare. Ce métier vivait ses derniers jours. Mais ce n'est que bien plus tard que l'on peut en percevoir les causes et les effets. Mentionnons entre autres les statues de plâtre, les différents agrégats et les composants plastiques qui remplacèrent le bois et la sculpture même. On peut également comprendre que le coût des matériaux et celui de la main-d'œuvre fut un concurrent qu'on ne pouvait compétitionner sans y laisser ses profits, à moins de travailler pour la gloriole; mais cette époque était déjà lointaine. Enfin, l'avenir des ateliers fut définitivement compromis par la transformation du comportement religieux, la Révolution tranquille des années 1960 et le renouveau liturgique qui fut entrepris dans les mêmes années.

Vallière ouvrit son atelier en 1946, à l'âge de 58 ans. (PL. 1) À cette époque, il vivait son bonhomme de chemin, (PL. 2) le lendemain étant pour lui une autre journée consacrée à la sculpture, marquée à l'occasion par des rencontres fortuites ou la venue de visiteurs à son atelier — sa boutique comme il l'appelait —, situé en arrière de sa maison, rue du Collège. Il réalisa à cet endroit une quantité d'œuvres remarquables, mais, comme le soulignait un journal de l'époque, «son atelier n'[était] cependant pas aussi vaste qu'il [aurait dû] l'être pour un artiste de son calibre[38]. »

Son départ de chez Villeneuve avait été occasionné par des changements administratifs. En 1944, un homme d'affaires de Chaudière-Bassin, Alphonse Goulet, acheta les actions de la compagnie Villeneuve et en assuma le contrôle et la direction. Il devait donner à l'entreprise une nouvelle orientation basée sur une production différente, la fabrication de meubles en série. La place du sculpteur se rétrécit considérablement, mais Vallière conserva tout de même son banc de travail à l'atelier, garda son statut d'ouvrier libre payé à la pièce, tout en continuant à sculpter des reliefs et des rondes-bosses à son compte. D'après Alphonse Goulet, il demeura à l'atelier pendant un an ou un an et demi, avant d'entrer, en 1945, au service de Ferland et Frères; puis il déménagea, en 1946, dans la boutique que son fils Robert avait construite l'année précédente, derrière la maison paternelle. Avant la construction de cette boutique, Vallière travaillait souvent dans son hangar à bois adjacent à la maison, qui fut par la suite transformé en cuisine d'été et finalement intégré à la maison. Lauréat Vallière assuma dès lors toute la responsabilité des contrats de sculpture.

Ses fils, Robert et Paul-Émile, qui firent leur apprentissage chez Villeneuve, travaillèrent avec leur père. Ils collaborèrent entre autres à la sculpture des églises Saint-Dominique et Saint-Thomas d'Aquin. Robert réalisa aussi quelques statues, dont une de la Vierge pour le presbytère

38. Fabienne Julien, «Lauréat Vallière est l'un de nos meilleurs sculpteurs sur bois», *Le Petit Journal*, 30 nov. 1947: 21.

14

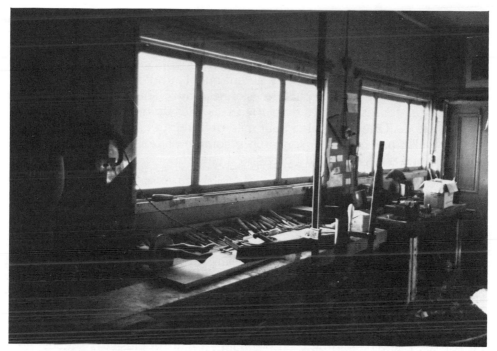

1. Une partie de l'atelier de Lauréat Vallière à 10 Rue du Collège à Saint-Romuald. Photo, famille Vallière.

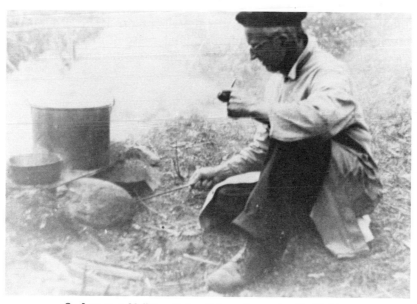

2. Lauréat Vallière à la pêche, photo, famille Vallière.

de Saint-Romuald, et de nombreux reliefs dont une scène de chasse poly-chrome qu'il donna en cadeau de noces à son frère Laurent. Cette dernière œuvre est d'une qualité exceptionnelle, et ne représente qu'un exemple de tout ce qu'a pu réaliser Robert Vallière pendant 36 ans. Sa santé fragile l'empêcha néanmoins de produire autant qu'il l'aurait voulu. Quant à Paul-Émile, il travailla de façon plus occasionnelle avec son père, l'aidant entre autres à sculpter les consoles de pierre et les têtes de moines à l'église Saint-Dominique de Québec. Mais Paul-Émile préférait l'ébénisterie à la sculpture. Il travailla par la suite à son propre compte et réalisa des meubles magnifiques que nous avons eu l'occasion d'admirer.

Une des filles de Vallière, Auréat, collabora aussi à son travail en tant que peintre. Elle avait hérité du talent de son père qui, à l'occasion, s'exprimait habilement dans la peinture. Il avait peint, sur un mur du salon de sa maison, l'église et le presbytère de Saint-Romuald, avec l'aide de sa fille. Ce mur fut malheureusement repeint par la suite. Un voisin nous fit remarquer que, de sa maison, Lauréat Vallière avait une vue d'ensemble de l'église et du presbytère; aujourd'hui le paysage est un peu moins dégagé cependant.

Auréat avait suivi des cours de dessin et de peinture au couvent de Saint-Romuald et elle avait développé par la suite un style d'interprétation personnel. Elle aida son père en peignant au naturel plusieurs statues, dont le Sacré-Coeur de l'église de Saint-Romuald. Elle réalisa aussi une centaine de tableaux qui furent vendus ou donnés dans la région de Québec. Si parfois on retrouve une certaine naïveté dans ses peintures, on lui reconnaît une grande qualité d'observation et une technique qui aurait gagné à être étudiée davantage.

Quand nous avons connu Lauréat Vallière en 1971, il était partiellement invalide depuis peu de temps. Il avait cessé toute activité et sa fille Auréat s'occupait de lui, malgré une santé chancelante. Elle décéda en 1974, soit un an après son père.

CHAPITRE II

Les ateliers de sculpture de la région de Saint-Romuald

Ferdinand Villeneuve[1] est à l'origine d'une école de sculpture qui s'implanta et se développa pendant plus d'un siècle dans la région de Saint-Romuald, pour disparaître avec Lauréat Vallière, qui cessa ses activités en 1970. L'impulsion que Villeneuve donna à la sculpture fit naître tout un mouvement qui dépassa de beaucoup les espérances de cet architecte et sculpteur. Pendant un temps, il y eut à Saint-Romuald quatre ateliers de sculpture, d'ornementation et d'ameublement religieux, qui employaient près de 100 hommes et diffusaient à travers la province leurs œuvres et leurs influences artistiques. Malgré cela, l'école de sculpture de Saint-Romuald fut reléguée aux oubliettes. Et même pendant ses années florissantes, elle ne reçut pas tous les honneurs qui lui revenaient[2]. Aujourd'hui il n'en reste qu'un souvenir dans la mémoire de ceux qui ont connu cette époque.

1. Ferdinand Villeneuve est né le 8 décembre 1830 et il est décédé le 4 septembre 1909. La famille Villeneuve possède un monument funéraire au cimetière de Saint-Romuald. (Voir Guy Saint-Hilaire, *Le Terrier de St-Romuald d'Etchemin, 1652-1962*, Montréal, Éditions Bergeron et Fils, 1977, 27.
2. En 1928, aucune mention de ces ateliers n'apparaissait dans la publication de Léon Roy, *Les «Possibilités» de la région lévisienne pour l'établissement de nouvelles industries*, publiée sous les auspices de la Chambre de commerce du district de Lévis. Les seules mentions retrouvées sont des réclames publicitaires. Il en est de même pour la brochure du 100e anniversaire de Saint-Romuald, parue en 1954, et de toutes les publications de Saint-Romuald que nous avons consultées.

1. ATELIER VILLENEUVE (1852-1950)

Ferdinand Villeneuve, (PL. 3) élève de Thomas Baillairgé en même temps que Léandre Parent, André Paquet et Thomas Fournier »[3], fonda en 1852 l'atelier Villeneuve, qui se spécialisa dans les plans, l'ornementation intérieure et l'ameublement des églises. Précédemment, il avait eu une petite boutique chez un nommé Bégin à Saint-Romuald où il avait commencé à faire de la sculpture[4].

Administrateur, Ferdinand Villeneuve se réservait le travail d'ornemaniste et de dessinateur[5]. Il employa jusqu'à 22 personnes et lorsqu'il avait besoin d'un statuaire pour répondre aux exigences d'un contrat, « il confiait ses commandes de statues à Louis Jobin[6]. »

Cette entreprise, très importante à l'époque, logeait dans un bâtiment de trois étages, aujourd'hui disparu (il fut démoli en 1950). Au premier étage, on y faisait le sciage, le planage et, tout près de la chaufferie, le collage du bois: au second, se trouvaient les ateliers de dessin, de menuiserie et de sculpture. Enfin, le troisième étage était consacré aux travaux de peinture, de vernissage et de dorure.

Dès la fondation de l'atelier, Louis Saint-Hilaire, le père de Joseph, y fut employé. Il aida Ferdinand Villeneuve à fabriquer, entre autres, les autels actuels de l'église de Saint-Romuald. L'ancienne chaire à prêcher de cette église avait également été sculptée par Villeneuve[7], mais elle fut remplacée par la chaire actuelle, œuvre de Joseph Saint-Hilaire en 1909.

En 1900, l'entreprise fonctionnait à plein rendement, les commandes étaient abondantes, mais Ferdinand Villeneuve, alors âgé de près de 70

3. G.-F. Baillairgé, *Famille Baillairgé*, 1605-1895, Joliette, 1891.
4. Entrevue avec Alphonse Houde réalisée par Marius Barbeau. Notes recueillies entre 1925 et 1935.
5. Dans une annonce parue dans *Journal Québec*, le 3 juillet 1880, il se définissait comme architecte et sculpteur:

 Le soussigné prend la liberté d'informer le clergé et le public en général qu'il est prêt, comme par le passé, à entreprendre tous les genres de travaux d'ornementation et de restauration d'églises et à faire tous les plans et devis qui ont rapport à ces ouvrages. Ses prix sont exceptionnellement modérés.

 F. Villeneuve,
 Architecte et Sculpteur,
 Saint-Romuald, Etchemin

6. Entrevue avec Lauréat Vallière (9 décembre 1971). Il ajoute qu'il a rencontré Louis Jobin et visité sa boutique à Sainte-Anne-de-Beaupré. Lauréat Vallière qualifie Jobin « d'excellent » et dit qu'il a été « influencé par Michel-Ange ».
7. Entrevue avec madame Jeanne Anctil-Giroux, petite-fille de Ferdinand Villeneuve (hiver 1978).

ans, voulait se retirer. Il transféra donc ses intérêts à son fils Joseph, (PL. 4) né le 15 avril 1865, qui, après des études médicales à l'université Laval, opta pour la sculpture[8]. Joseph Villeneuve signa alors son premier contrat: la sculpture de trois autels pour l'église Saint-François de l'Île d'Orléans au coût de 1 000 dollars. La même année, il forma la compagnie Jos. Villeneuve Ltée. En 1903, Lauréat Vallière entra chez lui comme apprenti, et l'année suivante il engagea J.-Georges Trudelle, qui travailla comme premier sculpteur pendant quelques années. Alphonse Houde fit ses débuts à l'atelier en 1913. Son fils, Charles-Eugène Houde, qui devint curé par la suite, connut plusieurs employés de l'entreprise Villeneuve où il travailla durant ses vacances.

> Picard qui travaillait à côté de la chaufferie. Il y avait aussi Donat Roy et le père Bernier. Le colleur de la boutique, un nommé Roberge qui collait le bois chaud pour éviter que la colle ne refroidisse trop vite. Le père Deblois (son fils est curé à Saint-Louis de Courville) a fait les moulures de Saint-Odilon de Cambourne. Roberge, de Saint-Jean Chrysostôme, a participé à l'assemblage de la chaire Saint-Roch. Morency ornemaniste, assistant de Lauréat Vallière. Un sculpteur nommé Parent venait à la boutique Villeneuve chercher des pièces à sculpter qu'il travaillait à son atelier[9].

Madame Florence Houde, qui travailla aussi plusieurs années chez Villeneuve, ajouta quelques noms, dont ceux de «Trudelle, gérant de l'atelier avec Alphonse Houde son père, Samuel Vallières — aucune parenté avec Lauréat Vallière —, Jean-Denis Roy, fils de Donat, et Victor Bergeron, qui était responsable de la tenue des livres[10]. »

Il serait difficile de parler de la boutique Villeneuve sans mentionner Alphonse Houde (PL. 5) C'est en 1913 qu'il fut engagé en tant que menuisier-ébéniste spécialisé dans l'assemblage et l'installation d'ameublement d'églises. Houde n'eut jamais son propre atelier, mais il se fit souvent remarquer par ses travaux, que ce soit comme constructeur de maisons à Arthabaska, comme ébéniste à Sherbrooke, ou par sa collaboration dans l'obtention et la réalisation de contrats avec Joseph Villeneuve, ou encore, à partir de 1928, comme gérant de l'atelier Jos. Villeneuve Ltée. Il réalisa les dessins des boiseries du Palais de justice de Québec en 1930, et la maison Villeneuve en obtint le contrat. En 1943, il devint coactionnaire de la nouvelle compagnie Jos. Villeneuve et Cie Ltée, mais il dut vendre, dès l'année suivante, ses actions à Alphonse Goulet qui prenait le contrôle de la compagnie. Cette même année, Alphonse Houde quitta la maison Villeneuve pour entrer chez Ferland et Frères, de Saint-Jean Chrysostôme, entreprise spécialisée dans le mobilier scolaire. Avec l'arrivée d'Alphonse Houde, Ferland obtint des

8. Ministère des Affaires culturelles, Centre de documentation, Fonds Morisset, dossier 28159, art. 325. Dans ce même dossier, on peut lire: «Joseph Alphonse Villeneuve établi à Saint-Romuald en 1893. »
9. Entrevue avec Charles-Eugène Houde (16 février 1974).
10. Entrevue avec Florence Houde.

contrats et des sous-contrats pour des ameublements d'églises, ce qui engagea la production dans une nouvelle voie. En 1948, un incendie détruisit la manufacture de Ferland et Frères, forçant Houde à se trouver un nouvel emploi. Vers 1950 il travaillait pour le ministère des Travaux publics en tant que dessinateur et contremaître des travaux d'ébénisterie. À cette époque, tous les meubles et armoires demandés par les différents ministères étaient fabriqués par des ouvriers spécialisés du ministère des Travaux publics.

La présence de sculpteurs tels que Alphonse Houde et J.-Georges Trudelle à sa boutique permit à Joseph Villeneuve d'abandonner temporairement son entreprise, en 1915 ou en 1916, «pour entrer chez Berlinguet dans l'intention de faire la sculpture pour le parlement fédéral [11]. » François-Xavier Berlinguet (1830-1916) (PL. 6) avait obtenu un contrat de sculpture décorative pour l'édifice du Parlement d'Ottawa. On ne sait pour quelles raisons Villeneuve quitta son propre atelier pour aller travailler à Ottawa. S'y rendit-il à la demande de Berlinguet? Ou voulut-il compléter sa formation auprès d'un descendant des disciples de Louis Quévillon [12]? Joseph Villeneuve, tout comme François-Xavier Berlinguet, n'avait eu aucun autre maître que son père. Peut-être même Berlinguet désirait-il obtenir les services d'un sculpteur d'une autre formation. La sculpture de Saint-Romuald ne lui était pas étrangère puisqu'il avait des liens de parenté, par alliance, avec les Villeneuve; son neveu, Joseph Anctil, épousa Fermine Villeneuve, sœur de Joseph Villeneuve. Les deux sculpteurs firent connaissance grâce à ce lien [13]. Quoi qu'il en soit, le stage de Villeneuve à Ottawa fut

11. J.-M. Gauvreau, «Lauréat Vallière, sculpteur sur bois», *Mémoires de la Société royale du Canada* (1945): 75. (Notes fournies par Marius Barbeau à J.-M. Gauvreau, recueillies vers 1930 auprès de Joseph Gagnon, hôtelier de Saint-Romuald, menuisier-sculpteur qui fut apprenti chez Ferdinand Villeneuve en même temps que Joseph.)
12. François-Xavier Berlinguet était le fils de Louis-Thomas Berlinguet (1789-1863), qui fut un disciple de Louis Quévillon, (1749-1823), à l'atelier des Acorres à Montréal. Nous ne possédons malheureusement que peu de renseignements sur l'école de sculpture de Quévillon.
13. Voici un tableau généalogique montrant les liens familiaux qui existaient entre François-Xavier Berlinguet et Joseph Villeneuve. (Renseignements fournis par madame Jeanne Anctil-Giroux, fille de Joseph Anctil et de Fermine Villeneuve.)

Charlotte Mailloux - - - Louis-Thomas Berlinguet

Christophe Anctil - - - Melvine Berlinguet François-Xavier Berlinguet

Fermine Villeneuve* - - - Joseph Anctil

Jeanne Anctil - - - - Jean-Baptiste Giroux

Ferdinand Villeneuve - - - Odile Morin

Joseph Villeneuve *Fermine Villeneuve

3. Ferdinand Villeneuve; 7 décembre
1831 — 4 septembre 1909. Photo,
Jeanne Anctil Giroux.

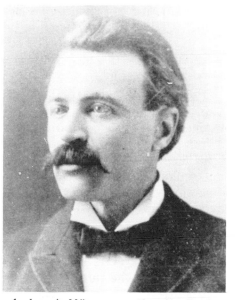

4. Joseph Villeneuve, fils de Ferdi-
nand; 15 avril 1865 — 10 novembre
1923. Photo, famille Villeneuve.

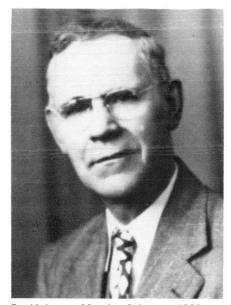

5. Alphonse Houde; 8 février 1889 —
13 décembre 1973. Photo famille
Houde.

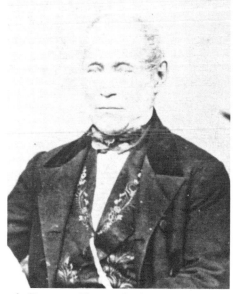

6. François Xavier Berlinguet; 1830-
1916. Photo, J. Anctil Giroux.

certainement très bref puisque Berlinguet mourut en 1916 et que le Parlement — l'édifice central sauf la bibliothèque — fut détruit par un incendie en 1917. La reconstruction de l'édifice remonte aux années 1920, et Joseph Villeneuve se trouvait à Saint-Romuald à cette époque. Sans doute son séjour à Ottawa fut il écourté en raison du décès de Berlinguet.

En 1918, Lauréat Vallière était engagé chez Villeneuve. À cette époque, sept sculpteurs y travaillaient à temps plein. Vallière y exerça son métier jusqu'en 1946, collaborant à tous les contrats obtenus par cette maison; il était chargé de l'ornementation, de la sculpture et surtout de la statuaire. L'atelier Villeneuve, dont la production se limitait à l'ameublement et à la décoration, donna à Vallière, travailleur rapide, un statut particulier qui consistait en une liberté d'horaire, du travail à la pièce, un endroit spécial avec fenêtre (coin sud-est) pour travailler et la possibilité de travailler à son propre compte.

Ces conditions particulières étaient essentielles pour conserver une bonne entente entre les ouvriers. En effet, «il ne fallait pas qu'un homme travaillât plus vite que l'autre, sans quoi sa popularité diminuait en raison inverse de sa rapidité d'exécution [14].» Or Vallière prenait trois jours à faire une statue grandeur nature qu'un autre sculpteur aurait exécutée en une semaine. Joseph Villeneuve préféra donc le payer à la pièce plutôt qu'à salaire fixe. Lorsqu'il avait terminé les ouvrages qui lui étaient demandés, le sculpteur pouvait travailler pour son propre compte.

Vallière était semble-t-il l'employé le plus chèrement rémunéré de l'entreprise. Des rapports de l'Office des salaires raisonnables, signés par l'inspecteur Armand Demers, concernant certains contrats de travail de la maison Jos. Villeneuve Ltée entre le 1er janvier et le 8 avril 1939, donnent le nom des employés ainsi que leur salaire horaire [15].

EMPLOYÉS	SAL. HORAIRES
Paul Villeneuve	.32 1/2
Donat Roy	.30
Lorenzo Morency	.27 1/2
Lucien Roberge	.27 1/2
Édouard Picard	.25
Joseph Lemelin	.25
Albert Côté	.25
Albert Vallières	.20
Jean-Paul Vallières	.20
Paul-Émile Vallières	.07 1/2
Jos. DeBlois	.30
Lauréat Vallières	.40
Arthur Bernier	.27 1/2

14. J.-M. Gauvreau, «Lauréat Vallière, sculpteur sur bois», Technique (Montréal), XX n° 7 (sept. 1945): 456.
15. Documents fournis par Yves Genest, de Saint-Romuald.

7. Église Saint-Sauveur Québec, Monument Sacré-Cœur. Travaux J. Villeneuve; 1918-1924. (Photo, Villeneuve.

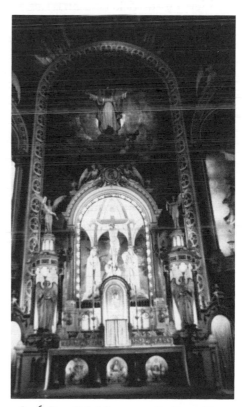

8. Église Saint-Sauveur Québec. Travaux J. Villeneuve. Photo, 1976.

François Roberge	.27 ½
Arthur Roy	.27 ½
Wellie Hallé	.27 ½
Jean-Denis Roy	.20
Samuel Vallières	.27 ½
Lucien Vallières	.17 ½
Léo Roberge	.17 ½

D'après ce tableau, Lauréat Vallière gagnait 40 cents l'heure, beaucoup plus que tous ses compagnons de travail. Par ailleurs, à la fin du rapport, on peut lire: «Ré: Lauréat Vallières, sculpteur (cf. mon rapport du 6 avril [1939]). Dans la quinzaine du 3-14 janvier, cet employé a travaillé à forfait. Impossible d'avoir ses heures de travail. »

Après le décès de Joseph Villeneuve, le 10 novembre 1923[16], son épouse, Anna Larochelle, qui s'était déjà immiscée dans les affaires de la boutique, en assuma la direction et devint présidente de l'atelier. J.-Georges Trudelle remplit les fonctions de secrétaire-trésorier et de gérant (il semble que ce fut durant cette période que ses fils Armand et Henri travaillèrent chez Villeneuve. Armand y fit son apprentissage durant deux ans alors qu'Henri y travailla cinq ans. Les salaires étaient de cinq sous l'heure pour la première année d'apprentissage et de dix sous pour la deuxième année). Omer Couture fut nommé directeur[17] de la compagnie. Cette situation dura quelques années, jusqu'au moment où Trudelle partit ouvrir sa propre boutique à Saint-Romuald. C'était en 1928. Alphonse Houde fut alors nommé gérant des opérations, avec charge de s'occuper des soumissions, de la mise en chantier et de la réalisation des travaux. Pour les soumissions, il devait dessiner les plans et les pièces.

En 1929, les affaires allaient assez bien si l'on en juge par l'annonce parue cette même année dans l'*Album des églises de la province de Québec*[18]. Une photographie du chœur de l'église Saint-Sauveur, à Québec (PL. 7) accompagnait une liste sommaire des principaux endroits où l'entreprise avait accompli des travaux. (PL. 8)

> Jos. Villeneuve Limitée
> Entrepreneurs, sculpteurs, manufacturiers
> Références:
>
> | Cathédrale | St-Hyacinthe |
> | Cathédrale | Chicoutimi |
> | Églises: | Saint-Sauveur, Québec |
> | | Saint-Malo, Québec |
> | | Limoilou, Québec |
> | | Stadacona, Québec |

16. Monument funéraire de la famille Villeneuve, cimetière de Saint-Romuald.
17. Entrevue avec Omer Couture (anciennement directeur de la maison Jos. Villeneuve Ltée), âgé de 92 ans (7 mai 1977).
18. *Album des églises de la province de Québec*, Montréal, Compagnie canadienne nationale de publication, 1929, vol. II: 128.

Saint-François d'Assise, Québec
Rockland, Ontario
Falls River, U.S.A.
Saint-Eugène, l'Islet
Pointe au Pic, Charlevoix
La Malbaie, Charlevoix
L'Anse au Foin
Saskatoon, Sask.
Percé
Saint-Zotique, Montréal
Windsor Mills
Iberville
Saint-Félicien
Saint-Sauveur
Normandin
Notre-Dame de Lévis
Le Foyer, Québec

Couvents: Saint-Roch, Québec
Beauport
Sillery
Black Lake
Sainte-Marie, Beauce
Maison Mère des Sœurs
Jésus-Marie d'Outremont
Académie Commerciale
Frères Maristes, Lévis
Collège de Lévis
Etc...

Statues en bois de tous les genres
Saint-Romuald, comté Lévis

À partir de 1939, plusieurs événements bousculèrent les activités de l'atelier Villeneuve. La guerre amena des restrictions qui l'obligèrent à réorienter toute sa production. Par ailleurs, des changements eurent lieu au niveau de la direction. Madame Joseph Villeneuve décéda le 21 décembre 1939 [19] et son fils Paul lui succéda comme président. Il occupa ce poste durant moins de deux ans, succombant des suites d'un accident survenu à Montréal le 12 avril 1941 [20]. Sa femme, Ethel Hardy, ne prit pas la direction de l'entreprise. En 1943, elle forma une nouvelle compagnie sous la raison sociale Jos. Villeneuve & Cie Ltée, avec comme actionnaires, à parts égales, J.-E. Thomas, M. Rioux, Napoléon Côté et Alphonse Houde [21], qui achetèrent les actions de la compagnie Jos. Villeneuve Ltée. À partir de ce moment, cette entreprise familiale de conception artisanale qu'était l'atelier Villeneuve entra dans l'ère industrielle avec la production de meubles en série.

19. Monument funéraire de la famille Villeneuve, cimetière de Saint-Romuald.
20. Monument funéraire et renseignements obtenus auprès de la famille Villeneuve.
21. Alphonse Houde, en plus d'être actionnaire, était gérant et directeur des opérations. (Florence Houde, de Saint-Romuald.)

Les événements se précipitèrent. Le 5 avril 1943, Alphonse Goulet acheta les actions de M. Rioux[22] et, l'année suivante, celles des autres actionnaires. Pendant six ans, il demeura manufacturier de meubles en série, mais, en 1950, il se limita à la vente des matériaux de construction. Il déménagea alors à Charny pour être plus près du chemin de fer. Les changements dans une petite ville sont toujours plus marqués, surtout s'ils sont tristes. Cette même année on entreprit la démolition de la bâtisse de trois étages qui avait abrité l'entreprise Villeneuve. Les anciens employés eurent le regret de voir cette boutique fermer ses portes et finalement disparaître du paysage. En 1956, Alphonse Goulet changea la raison sociale de l'entreprise Villeneuve pour Alphonse Goulet Inc. En 1973, il vendit sa compagnie à Matério Inc. Aujourd'hui, ce commerce porte le nom de Matériau Goulet (1974) Inc. et est administré par la maison Deslauriers et Fils, de Québec.

22. « Villeneuve passé aux mains de Goulet, Vallière reste attaché à l'atelier pour exécuter en sous-contrats les travaux de sculpture ». J.-M. Gauvreau, « Lauréat Vallière, sculpteur sur bois », *Technique* (sept. 1945): 453.

2. ATELIER SAINT-HILAIRE (1883-1968)

À quel moment Louis Saint-Hilaire, le père de Joseph, fit-il ses débuts chez Ferdinand Villeneuve? On ne connaît pas ses antécédents, mais il devait être un sculpteur habile, car on sait que les autels de l'église de Saint-Romuald ainsi que l'ancienne chaire furent construits par Ferdinand Villeneuve et Louis Saint-Hilaire vers 1874. Louis Saint-Hilaire mourut accidentellement à l'atelier, en 1877, lorsqu'une roue de force éclata. Son fils Joseph (1858-1943) (PL. 9) avait commencé son apprentissage en 1874[23].

Après six années chez Villeneuve, Joseph Saint-Hilaire alla travailler au bureau de D. Ouellet[24] (peut-être le sculpteur-architecte David Ouellet) pendant deux ans. Il travailla ensuite pour François-Xavier Berlinguet pendant environ six mois en 1882-1883 en tant que sculpteur. On sait qu'il fit aussi un court séjour aux États-Unis, en Caroline du Nord. C'était sans doute pour parfaire sa formation puisqu'à son retour, en 1883, il fonda son propre atelier à Saint-Romuald. Habile et ingénieux, il devint rapidement un entrepreneur et un bâtisseur d'églises très réputé. Il travailla aussi à l'ameublement et à la décoration. Il est assez rare de retrouver dans nos annales un constructeur qui se chargeait à la fois de la construction, de la décoration, de l'ameublement, de la sculpture et de la dorure après en avoir lui-même conçu et dessiné les plans[25]. On nous rapporte que dès les premières heures du jour il préparait des plans à venir en plus des travaux de la journée.

Le style de Joseph Saint-Hilaire se reconnaît par la présence de la feuille de chêne canadien, qu'il substitua à la feuille d'acanthe des chapiteaux corinthiens. La décoration dans son style gothique est aussi inspirée de la feuille de chêne, ce qui faisait dire: «On pourra toujours reconnaître le style corinthien de Joseph Saint-Hilaire en voyant ses feuilles de chêne.» Parlant des artistes d'ici, Antoine Roy explique:

23. À ce moment, Ferdinand Villeneuve le surnomme «Johnny» afin de le distinguer de son fils Joseph. Ce surnom lui resta toute sa vie bien qu'il préférât se faire appeler Joseph.
 C'est par un acte passé devant le notaire Demers le 4 décembre 1874 qu'il fut engagé comme apprenti sculpteur.
24. Entrevue avec Joseph Saint-Hilaire réalisée par Marius Barbeau. Notes recueillies entre 1925 et 1935. Centre canadien d'études sur la culture traditionnelle, Musée national de l'Homme, Ottawa.
25. Archives paroissiales (Saint-Louis de Courville), Livre de comptes: «1911... érection d'une église de $50,300. à M. Joseph Saint-Hilaire de Saint-Romuald, selon les plans établis par lui et approuvés par l'Archevêque.»

À la nature de leur pays, ils ont emprunté des sujets de décoration végétale-fleurs de fraises (fonts baptismaux Saint-Jean I.O.) — plantes grimpantes (Beaumont) qui constituent une des particularités de l'art canadien[26].

Joseph Saint-Hilaire avait une réputation de meneur d'hommes. Comme son atelier ne comptait que six ou sept employés permanents[27], il engageait des hommes sur place lorsque les contrats nécessitaient une main-d'œuvre plus nombreuse. Et il avait le don de découvrir, dans chaque village où il œuvrait, les hommes les mieux qualifiés pour diriger l'équipe des ouvriers. Engager une main-d'œuvre temporaire et moins bien rodée est toujours plus difficile, mais il semble que Joseph-Saint-Hilaire ait excellé dans ce domaine, ce qui lui a permis de travailler à différents contrats et sur plusieurs chantiers en même temps. Sa vie durant, il construisit une quarantaine d'églises et mérita le titre de plus grand bâtisseur d'églises de la province[28]. Nous trouvons aussi de ses œuvres au Nouveau-Brunswick et en Nouvelle-Écosse.

Les fils de Joseph Saint-Hilaire, Alphonse, Laurier, Simon et Maurice, participèrent à plusieurs des réalisations de l'atelier. Les deux derniers furent de fidèles ouvriers de la boutique Saint-Hilaire jusqu'à la fin. Alphonse travailla pendant six ans pour son père, probablement entre 1920 et 1927. Il apprit à sculpter des roses avec Lauréat Vallière[29]. Laurier (1902-1974), fit ses études au collège de Sainte-Anne-de-La-Pocatière, de 1920 à 1925. «À cette même époque, Joseph Saint-Hilaire entreprenait les stalles du chœur et les bancs de la nef de la chapelle du collège. Les sculptures des stalles, des confessionnaux, et surtout des trônes font honneur au ciseau de M. Joseph Saint-Hilaire, entrepreneur. C'est encore lui qui a sculpté les modèles des chapiteaux et des autres ornements moulés en plâtre par M. Labrecque, de Lévis[30].» À la fin de ses études, Laurier s'inscrivit aux cours de dessin[31] donnés par J.-Georges Trudelle à l'École des arts et manufactures de Saint-Romuald[32]. Par la suite, il entra à l'atelier de son père et devint administrateur. En 1937 ou 1938, il fut contremaître lors de la construction de la chapelle des Visitandines à Lévis.

26. Antoine Roy, *les Lettres, les Sciences et les Arts au Canada sous le Régime français*, Paris, Jouve et Cie éditeurs, 1930; 233.
27. J.-G. Trudelle fut du nombre, de 1893 à 1897.
28. Sur la plaque commémorative décernée par le cardinal Bégin à Joseph Saint-Hilaire, il était écrit: «Au grand bâtisseur d'églises de Saint-Romuald salut et bénédiction.» Cette information nous fut donnée par la famille Saint-Hilaire. Aujourd'hui cette plaque semble avoir disparu.
29. Lauréat Vallière quitta l'atelier de Joseph Saint-Hilaire en 1918. Il y était depuis 1909.
30. J.-T. Nadeau, «*le Collège de Sainte-Anne-de-la-Pocatière*», *Almanach de l'Action sociale catholique* (1924): 13, 111-113.
31. Son fils Réal possède des livres que son père utilisait en 1925 pour ses cours d'art et d'histoire.
32. L'école était patronnée par Cléophas Blouin, député de Lévis à la législature. Entrevue avec Armand Trudelle.

9. Joseph Saint-Hilaire; 12 novembre 1858 — 2 juillet 1943. Photo, famille Saint-Hilaire.

10. J. Géo. Trudelle; 27 mars 1877 — 9 février 1950. Photo, famille Trudelle.

Âgé de 82 ans en 1940, Joseph Saint-Hilaire vendit ses intérêts à son fils Laurier et mourut trois ans plus tard, en juillet 1943[33]. À l'instar des industries connexes, Laurier Saint-Hilaire chercha à obtenir des contrats de fabrication de meubles auprès de la Défense nationale. Après la guerre de 1939-1945, il reprit la production d'ameublement d'églises et obtint divers contrats. En 1953, un incendie détruisit entièrement l'atelier qui fut reconstruit l'année suivante de l'autre côté de la rue Saint-Hilaire, un peu plus vers le nord.

En 1954, les activités de l'atelier n'étaient plus les mêmes que du temps de Joseph Saint-Hilaire[34], et pour cause. Si on construisait encore des églises, ni la conception ni le mode de construction n'étaient les mêmes. La décoration et l'ameublement n'avaient plus la même signification. L'après-guerre avait chambardé les valeurs, la révolution tranquille s'amorçait et on était à l'aurore du renouveau liturgique. Des travaux de rénovation furent quand même effectués dans diverses paroisses. Laurier Saint-Hilaire obtint, entre autres, de la paroisse Saint-David-de-l'Auberivière un contrat de 20 000 $ pour la fabrication de bancs neufs, entre les années 1957 et 1960.

33. Guy Saint-Hilaire, *le Terrier de St-Romuald d'Etchemin, 1652-1962*, 66.
34. Une annonce publicitaire parue en 1954 porte l'inscription suivante: «Laurier St-Hilaire, entrepreneur-manufacturier, fondée en 1883, ouvrage en bois, spécialité ameublement d'églises».

Comme les nouveaux contrats nécessitaient davantage les services de menuisiers que d'ébénistes ou de sculpteurs, Simon et Maurice Saint-Hilaire durent quitter l'atelier. Simon se rendit chez J.-Georges Trudelle en 1940, pour quelques mois, puis il revint à l'atelier. En 1941, lui et son frère Maurice travaillèrent pour les chantiers maritimes de Lauzon. En 1945, Simon Saint-Hilaire fut engagé par la maison Ferland et Frères, de Saint-Jean Chrysostôme. Peu de temps après, l'oncle Édouard quitta l'atelier Saint-Hilaire pour entrer chez Jos. Villeneuve Ltée[35].

Le fils d'Édouard, Pierre, travailla toute sa vie chez Saint-Hilaire. Les autres frères de Joseph, Louis, Ferdinand et Octave, travaillèrent aussi à l'atelier. Louis mourut accidentellement le 9 décembre 1939 pendant la réfection de l'église de Saint-Jean-Chrysostôme dont le contrat avait été donné à son frère Joseph.

Lorsqu'il était étudiant, Réal Saint-Hilaire (né le 14 août 1929), fils de Laurier, travailla pour son grand-père et son père durant ses vacances. Par la suite, il entra à l'École du meuble de Montréal dont le directeur était alors Jean-Marie Gauvreau[36]. Diplômé en 1953, Réal travailla surtout comme ébéniste à l'atelier Saint-Hilaire. En 1962, il fut engagé par le gouvernement du Québec, au ministère des Travaux publics, pour s'occuper des plans d'ameublement. Lorsque Réal accepta ce poste, il était loin de se douter qu'il remplacerait Alphonse Houde[37], ancien gérant et contremaître de la maison Villeneuve.

En 1968, pour des raisons de santé, Laurier Saint-Hilaire vendit l'atelier à M. Bélanger, fabricant de roulottes. Et en 1976, la boutique ferma définitivement ses portes à la suite du décès de son dernier propriétaire. Une boutique de cette envergure qui a eu à sa direction un homme aussi doué que Joseph Saint-Hilaire aurait gagné beaucoup à être connue. Il est dommage que la pauvreté des renseignements empêche de la faire valoir davantage.

35. Voir l'appendice A: Organigramme.
36. Au dire de Réal Saint-Hilaire, Jean-Marie Gauvreau fut «l'éminence grise dans le domaine de la sculpture au Québec. Il était très versé dans les arts, surtout dans celui de l'ameublement. Toutes les mains fines du Québec depuis 1940 ont passé par l'École du meuble de Montréal. »
37. Alphonse Houde entra au service du ministère des Travaux publics, à Québec, en tant que dessinateur et ébéniste en 1950. Voir Atelier Villeneuve.

3. ATELIER TRUDELLE (1902-1904, 1928-1956)

J.-Georges Trudelle (PL. 10) (1877-1950) [38] commença sa carrière de sculpteur à l'âge de 16 ans avec son ami Michel Carbonneau et le sculpteur Henri Angers (1867-1963). C'est en 1893 qu'il décida d'aller faire un apprentissage d'une durée de quatre ans chez Joseph Saint-Hilaire [39], en même temps qu'il poursuivit ses études à l'École des beaux-arts de Québec. Il fut ensuite embauché, soit en qualité de sculpteur soit en qualité de dessinateur, par Joseph Gosselin [40] de Lévis. Il resta presque cinq ans chez cet entrepreneur général de grande envergure, qui travailla, entre autres, avec le sculpteur-architecte David Ouellet et avec Georges-Émile Tanguay architecte. À cette époque, Gosselin avait un contrat au Palais de justice ainsi qu'au Parlement de Québec. Une bonne partie de la sculpture fut réalisée par J.-Georges Trudelle.

C'est probablement au cours de l'année 1902 que Trudelle décida d'aller passer six mois à Nicolet avec un de ses amis sculpteur. Son salaire allait être de 15 cents l'heure. Il dressa un cahier de reçus et dépenses, qui se trouve aujourd'hui en possession de son fils Paul, et qui est muni de l'entête suivante: «Jos. Georges Trudel/sculpteur/Nicolet». Ce cahier n'est pas daté, mais on peut supposer qu'il fut rédigé en 1902. Le sculpteur écrivait encore son nom Trudel, et la dernière entrée est datée du mercredi 19 décembre. La page suivante indique «Janvier, 3, 1903», avec quelques indications de dépenses, un prêt de 5$ et des revenus de 8,65$. Puis on lit qu'en février 1903, Joseph Gosselin fit pour lui huit chapiteaux à 2,50$. Ce cahier ne donne pas davantage de renseignements sur Trudelle. À la fin, on trouve un devis datant de 1903, intitulé «Croix du cimetière de Sainte-Marguerite», et signé «J.Géo. Trudel sculpteur, entrepreneur».

L'expérience acquise chez Saint-Hilaire et chez Gosselin permit à J.-Georges Trudelle d'ouvrir sa première boutique de sculpture à Lévis, en décembre 1902, dans un ancien magasin de meubles, situé rue Saint-Louis. Pour des raisons inconnues, cette entreprise ferma ses portes moins de deux ans après sa fondation. Pourtant, en 1903, J.-Georges Trudelle croyait cer-

38. Un monument commémorant l'arrivée du premier Trudelle au Canada en 1645 fut érigé le 1er septembre 1910; après cette date, J.-Georges Trudel écrivit son nom Trudelle, suivant l'exemple de ses ancêtres.
39. Voir Appendice A: Organigramme.
40. Joseph Gosselin est né à Saint-Nicolas le 15 novembre 1873 et est décédé à Lévis le 11 janvier 1924. Entrepreneur général, il fut aussi fabricant de meubles. C'est lui qui fabriqua les «fauteuils d'orateur» de 1908, 1909, 1913 et 1918. (Dossier: Comptes publics de la province de Québec, 1898-1918.) Le Centre de documentation du ministère des Affaires culturelles possède une liste partielle de ses travaux.

tainement à la réussite de son entreprise puisqu'il épousa Honorine Émond, de Lévis. Diplômé de l'École des beaux-arts et détenteur d'un certificat en architecture obtenu par correspondance en 1904 — chose assez rare à l'époque —, habile sculpteur et homme d'expérience, c'est possible que Joseph Villeneuve ait fait appel à ses services, reconnaissant en lui l'homme possédant les dispositions[41] nécessaires pour voir à la bonne marche de l'entreprise que son père venait de lui céder. L'attrait d'un salaire garanti pour répondre aux obligations familiales qu'il venait de se créer, incita peut-être Trudelle à accepter l'offre de Joseph Villeneuve. Cet engagement lui valut la position de sculpteur durant trois ans. Il alla ensuite travailler chez un certain Shaiencks de Lévis comme sculpteur et dessinateur de jouets.

En 1908, le député de Lévis, Cléophas Blouin[42] obtint que la Direction de l'instruction publique, qui relevait du ministère de l'Agriculture, ouvrit une école du Conseil des arts et manufactures[43]. On demanda alors à J.-Georges Trudelle d'en prendre la responsabilité. Actif et doué, il enseigna le dessin à une foule d'élèves pendant 24 ans. Ces cours se donnaient gratuitement à Saint-Romuald, à Lévis et à Lauzon. À cette école polyvalente, on pouvait apprendre le dessin d'architecture, artistique et commercial, la peinture à l'huile, la sculpture sur bois et le modelage.

Vers 1911, Trudelle se fit réengager chez Villeneuve en tant que sculpteur, dessinateur et contremaître; il devint de plus secrétaire de la compagnie. Le 24 juillet 1918, en reconnaissance des services rendus par ses meilleurs hommes, Villeneuve donna dix actions (dont une payée) du capital social à J.-Georges Trudelle, Omer Couture, Joseph Deblois et Alphonse Houde[44]. Mais, peu après, les choses se gâtèrent puisqu'un autre acte notarié[45], daté du 17 avril 1920, vint annuler le transfert d'actions du 24 juillet 1918, rétrocèdant les dix actions de J.-Georges Trudelle à Joseph Villeneuve. «Ce transport est fait par le dit George Trudel au dit Joseph Villeneuve, en considération du fait que le dit George Trudel a laissé le service de la dite Compagnie» [Jos Villeneuve Ltée]. Cet acte notarié a suivi une séance des directeurs tenue la même journée [...] l'ancien secrétaire de la Compagnie [...] qui n'est pas venu à son travail depuis le 8 février; qui est

41. «Plusieurs architectes l'ont consulté pour faire des évaluations d'ouvrages, principalement sur la sculpture. L'architecte Audet, de Sherbrooke, lui avait offert en 1927 6 000$ par année, mais il avait 11 enfants à la maison et il a refusé». Communication de Paul et Armand Trudelle. (Il fut en consultation avec les architectes suivants: H.S. Labelle, Outremont, R.R. Tourville & Parent, Montréal, Gaston Gagnier, Montréal, Gascon & Parent, Montréal, J.A. Karch, Montréal, Héroux & Robert, Montréal, Y.L. Guay, Montréal, Jos. Sawyer, Montréal.

42. «Saint-Romuald, une école des arts» (1908) (coupure de journal non datée).

43. Brochure, 40 p., 1911-1912. Publication École de Montréal, Monument national, cours du jour et du soir. Conseil des arts et manufactures de la province de Québec. Abondamment illustrée. Membres du conseil Geo.-Émile Tanguay, Québec, Joseph Gosselin, Lévis.

44. Greffe Adjutor Roy (Lévis), 24 juillet 1918.

45. Greffe Adjutor Roy, 17 avril 1920, n° 4776.

d'ailleurs à l'emploi de la cie «Shaienks & frère» [...].» Ce départ de chez Villeneuve devait être de courte durée. En effet, le 4 décembre 1923, c'est en tant que gérant et secrétaire de la maison Jos. Villeneuve Ltée, que J.-Georges Trudelle écrivait au curé Hudon, de la paroisse Holy Trinity, à Rockland, Ontario: «La mort de notre regretté Mr. Jos. Villeneuve fondateur et Président de notre compagnie que vous avez sans doute appris laisse un grand vide dans notre atelier qui va cependant continuer comme avant sous le rapport de l'ouvrage; mais pour les finances, garantie à la banque etc. il n'en est pas ainsi, il va nous falloir faire entrer un peu d'argent.»

Mais sa préférence pour la sculpture et son désir de créer de nouveaux styles amenèrent Trudelle à quitter l'atelier Villeneuve en 1928 pour ouvrir à nouveau son propre atelier. Il acheta une bâtisse de 30,48 m par 12,12 m, près de chez lui, et l'améliora en se servant notamment des anciennes fenêtres de l'église Saint-Roch de Québec[46]. Sa longue expérience de la sculpture, plus l'entraînement qu'il avait reçu et donné, permirent à Trudelle de fabriquer des ameublements d'églises selon une conception personnelle. Aidé de ses fils, Paul, J.-Armand, Henri, Noël et Maurice[47], il participa à la production d'un nombre considérable de statues, d'ornementations et d'ameublements d'églises. Cette annonce qu'il fit paraître dans l'*Album des églises de la province de Québec* en 1930[48] est éloquente à ce sujet:

J.-Georges Trudelle
sculpteur et entrepreneur

Églises et communautés dans lesquelles j'ai exécuté des travaux de sculpture et d'ameublement:
Église Sainte-Catherine d'Alexandrie, Montréal
 ″ Notre-Dame de la Merci, Rock Island
 ″ Saint-Paul, Montmagny
 ″ Notre-Dame du Sacré-Cœur, Québec
 ″ Saint-Théophile de Racine, Shefford
Séminaire Saint-Germain, Rimouski
 ″ Saint-Charles-Borromée, Sherbrooke

46. Située au 2, rue Richard, à Saint-Romuald, cette bâtisse sert maintenant partiellement d'entrepôt.
47. Employés de la maison Trudelle en 1950: J.-Armand Trudelle, Henri Trudelle, Maurice Trudelle, Paul Trudelle, Francis Roberge, Donat Roy, Simon Saint-Hilaire, Léandre Robitaille, Sarto Saint-Laurent, Claude Rochon.
 J.-Armand Trudelle raconta lors d'une entrevue, qu'il avait travaillé pendant deux ans comme apprenti sculpteur chez Villeneuve. La semaine de travail était de 60 heures et il gagnait cinq cents l'heure; la deuxième année il vit son salaire horaire augmenter de 100 p. cent, soit à dix cents l'heure. Son frère Henri a travaillé cinq ans chez Villeneuve en tant que sculpteur quand son père était gérant de l'entreprise.
48. Vol. III: 80.

Collège de Lévis, Lévis
 ″ Saint-Gabriel, Saint-Romuald
Couvent Congrégation Notre-Dame, Saint-Romuald
 ″ ″ ″ ″ , Saint-Roch, Québec
 ″ ″ ″ ″ , Montmagny
 ″ Jésus Marie, Lauzon, Lévis.

Quatre ans plus tard, en 1934, il ajoutait à cette liste les endroits suivants[49]:

Basilique de Québec, Québec
Cathédrale de Mont-Laurier, Mont-Laurier
Église de Beauport, Beauport
 ″ Immaculée Conception, Sherbrooke
Séminaire de Mont-Laurier, Mont-Laurier

Trudelle alimenta sa production en signant des sous-contrats avec des entrepreneurs tels que F.-X Lambert de Québec, Elzéar Filion, A. Gagnon et Frères de Lambton, la compagnie Deslauriers de Québec, Eugène Gagnon de L'Islet et J.-Georges Chalifour. Il réalisa aussi plusieurs ouvrages de sculpture avec Villeneuve et Saint-Hilaire même s'ils étaient concurrents. Contrairement à ce qu'a écrit J.-M. Gauvreau à partir des notes de Marius Barbeau, l'entreprise de Trudelle ne fut pas «avant tout un atelier de menuiserie; occasionnellement [exécutant] des commandes de sculpture sur bois». Faute de références précises sur la documentation photographique que nous avons étudiée, plusieurs œuvres n'ont pas pu être localisées ou identifiées. Par contre, nous avons découvert des documents provenant de cette manufacture, parmi lesquels se trouvaient des plans et des dessins de J.-Georges Trudelle, un livre de comptes datant de la période où il était entrepreneur ainsi qu'une entête de lettre où on peut lire «J.-Georges Trudelle, sculpteur et entrepreneur. Atelier fondé en 1902. »

Vantant les mérites de l'entreprise de son père, J.-Armand Trudelle écrit que cette maison symbolisait «Art & Qualité» et qu'elle était «synonyme de sculpture exécutée par des professionnels spécialisés, tel que mon père et mon frère Henri Trudelle, ce dernier est devenu un des meilleurs sculpteurs de la P. de Q., il avait le don et le talent de donner comme un genre de vie aux personnages qu'il sculptait. M. Trudelle employait des ébénistes très qualifiés: tel que son fils Paul, Francis Roberge, Joseph Roberge, Donat Roy, Simon Saint-Hilaire et plusieurs autres: pour la peinture, son fils Maurice, un vrai spécialiste dans la préparation des teintures, dorure et la finition des meubles, généralement mon père s'occupait du posage de l'or en feuilles. Enfin la préparation du bois, moulures, tournage, le collage et le sablage etc. Léandre Robitaille et son fils aîné Armand: ce dernier avait travaillé trois ans apprenti sculpteur chez Villeneuve et quatre ans à l'École des Arts, cours d'architecture. Une boutique très bien organisée, qui a fait sa marque à St-Romuald, et connue dans presque tout le Canada. Il serait

49. *Album des églises de la province de Québec*, 1934, 156.

34

trop long d'énumérer les endroits pour qui nous avons travaillé, ce chiffre est près de 200[50]. »

Chez Trudelle, la sculpture était réservée à J.-Georges Trudelle et à son fils Henri (décédé en 1970), qui sculptait depuis l'âge de 17 ans. De 1928 à 1950, presque toute la sculpture de la boutique fut exécutée par Henri[51], exception faite des ouvrages que réalisa son père lorsqu'il avait le temps. Henri eut aussi l'occasion de travailler avec Henri Angers[52] à la fabrication du retable, du maître-autel et des autels latéraux de l'église de Beauport. Une description de l'abbé J.-Thomas Nadeau présente ce maître-autel comme « une œuvre remarquable de sculpture » :

> Le maître-autel de l'église paroissiale de Beauport sera béni demain le 25 septembre 1932.
> [...] L'œuvre de M. Adrien Dufresne, architecte [...] Réalisée par MM. J.-Georges Trudelle et Henri Angers [...] « Pièce de belle tenue, de facture soignée et poussée à fonds, de beauté dans la vérité, œuvre rayonnante de symbolisme, conforme aux prescriptions et à l'esprit de la liturgie, d'un dessin original et neuf, bien personnel, s'inspirant de la tradition sans en être un décalque, œuvre de belle valeur, la plus parfaite en son genre en notre pays », tel est le maître-autel de Beauport.

D'après J.-Armand et Paul Trudelle, les parents de J.-Georges avaient demeuré à Québec, rue Latourelle, près de chez Henri Angers qui habitait cette même rue, de même que Roméo Montreuil, à qui la maison Trudelle confira des travaux de sculptures de 1930 à 1935[53]. J.-Georges Trudelle sculpta aussi des monuments de glace avec un nommé Michel Carbonneau et Henri Angers pour des magasins de Québec.

Le phénomène du plâtre influença la production des ateliers de sculpture. J.-Armand Trudelle raconta que, durant les années où il travaillait chez Villeneuve, les fabriques achetaient des statues de plâtre, considérant trop élevé le prix des statues de bois. Ceci se réflète aussi dans le livre de comptes de la maison Trudelle :

> 3 mars 1933, payé à Petrucci Carli statues, 27 août 1934 acheté plâtre St-Jean Bathurst N.B. 72.50$, 20 mars 1937 M. Daprato 285.00$, 1er avril 1937 cie statuaire Daprato 250.00$

50. J.-Armand Trudelle, « La Maison J.-Geo. Trudelle Sculpteur et Entrepreneur de Saint-Romuald d'Etchemin » (non daté), extrait d'une biographie, 6 feuilles dactylographiées.
51. Entre autres œuvres de Henri Trudelle, on peut admirer la balustrade de l'église de Saint-Romuald et la statue de l'Assomption à l'église de L'Assomption, aux Éboulements (statue de 3,65 m en bois doré), 1933-1934.
52. Henri Angers, sculpteur, avait obtenu un certificat d'études de l'Académie royale des beaux-arts d'Anvers le 25 juin 1897.
53. Livres de comptes, 1928-1950, J.-Georges Trudelle.

Il reste que, comme en témoigne J.-Armand Trudelle dans une lettre, la sculpture sur bois était encore beaucoup en demande:

> Mon père a sculpté plusieurs anges de toutes grandeurs même plus gros que naturel, il a aussi sculpté au moins cinq fauteuils d'évêques, Cathédrale de Chicoutimi, Valleyfield etc... Cependant, il y avait toujours beaucoup de sculpture à faire, les gros maîtres-autels étaient garnis de sculpture, appliqués, panneaux décoratifs, chapiteaux de tous styles etc.

Durant la guerre de 1939-1945 et les années qui suivirent, J.-Georges Trudelle chercha, comme les autres manufacturiers du temps, à obtenir des contrats des forces armées canadiennes et de la Défense nationale pour la fabrication de meubles. Comme les autres, il lui fallut diversifier sa production.

Au cours de l'année 1947, Trudelle exécuta plusieurs ouvrages pour la basilique de Sainte-Anne-de-Beaupré: deux retables « destinés à recevoir le petit Reliquaire de la Bonne-Sainte-Anne et celui du R. Père Alfred Pampalon » ainsi que le retable de l'autel de la chapelle Saint-Patrice. Bien qu'il ait réussi à obtenir ces contrats avec beaucoup de difficulté [54], Trudelle accepta en même temps, au risque de perdre ces contrats qui demandaient beaucoup de temps et comprenaient un échéancier rigide, de sculpter la statue de Guillaume Couture [55], le premier colon qui s'établit à Lauzon.

Lorsque J.-Georges Trudelle décéda, le 9 février 1950, sa femme, Honorine Émond, prit la direction de l'entreprise et ses fils continuèrent à y travailler. En 1953 madame Trudelle vendit ses intérêts à son fils J.-Armand, qui fut propriétaire et administrateur de l'atelier jusqu'en 1956, année où la boutique cessa ses opérations. L'équipement fut vendu à un M. Morin, fabricant de bâtons de hockey, qui acheta la bâtisse l'année suivante.

Dans le livre de comptes de la maison Trudelle, nous avons relevé plus de 100 autels, 32 fauteuils faldistoires et prie-Dieu, 22 armoires, 40 arches et baldaquins, 30 balustrades, 28 baptistères, 70 confessionnaux, des douzaines de sculptures, statues, des corpus, des modèles pour mouler avec du plâtre, plus de 100 banquettes, 20 ameublements pour églises et chapelles, 14 bancs d'œuvres, 60 chandeliers pascaux, 18 porte-missels, 10 niches reliquaires, 11 boiseries de chœur, 14 chaires, 20 catafalques, dais épitaphes, escaliers, grillages, gloires, écoinçons, trophées, ornements, meubles de sacristie, panneaux, portes avec sculpture, plans pour meubles, statues, armoires [56]. Comme ce livre de comptes ne porte pas de date, il est

54. La correspondance dans les archives est éloquente à ce sujet. Lettre du 30 juin 1947 au père Léon Laplante, supérieur provincial de Sainte-Anne-de-Beaupré, à J.-G. Trudelle (voir lettres du 5 mars et du 6 août 1947).
55. Statue de Guillaume Couture, grandeur nature, coulée dans le bronze, située à Lauzon près du presbytère.
56. Voir l'appendice H: Tableau chronologique de la vie et des œuvres des sculpteurs.

difficile d'évaluer le travail d'une ou de plusieurs années; mais d'après les renseignements obtenus de J.-Armand Trudelle, les œuvres mentionnées dans ce livre ne couvrent pas toute la production de l'entreprise de J.-Georges Trudelle depuis 1928 jusqu'à son décès en 1950.

Contrat pour ouvrage à exécuter

Dans la Crype de la Basilique de Ste-Anne-de-Beaupré de deux Rétables destinés à recevoir le petit Reliquaire de la Bonne-Sainte-Anne et celui du R. Père Alfred Pampalon

Ce contrat fait ce cinquième jour de mars en l'année mil-neuf-cent-quarante-sept.

Par et entre J. Geo. Trudelle et St. Romuald, Co. Lévis, P.Q. partie de première part (ci-après nommé l'entrepreneur) et les Revds. Pères Rédemptoristes à Ste. Anne-de-Beaupré, P.Q. représenté par le Revd. Père Léon Laplante C.SS.R. Supérieur Pro. (ci-après nommé le Propriétaire)

Atteste que l'entrepreneur et le propriétaire pour les considérations ci-après établies, conviennent l'un avec l'autre ce qui suit.

1. L'Entrepreneur fournira tous les matériaux nécessaires et exécutera tous les ouvrages indiqués sur les dessins et devis fournis et acceptés par les deux parties, savoir, dans la Crype de la Basilique de Ste-Anne-de-Beaupré, deux Rétables destinés à recevoir le petit Reliquaire de la Bonne-Sainte-Anne et celui du Rév. Père Alfred Pampalon, en noyer noir de première qualité, vernis et doré, rendus et posés, complètement terminés, dans le cours du mois de mai 1947 d'après les plans et devis de Messieurs les Architectes, suivant les règles de l'Art et Métiers.

2. Le Propriétaire paiera à l'Entrepreneur en monnaie courante pour l'accomplissement du contrat, la somme de deux-mille-neuf-cent-quatre-vingt-dix dollars ($2990.00) taxes en plus. 8%

En foi de quoi les parties aux présentes y ont apposé leurs seing et sceau; les jours, mois et année, en premier lieu ci-haut décrit

Archives de Sainte-Anne-de-Beaupré, Basilique, 28.	J. Géo. Trudelle 49, rue de la Fabrique à St-Romuald, P.Q. Entrepreneur
En présence de Henri Trudelle Eudore Simard c.s.s.r.	Léon Laplante c.s.s.r. Pour les Révérends Pères, propriétaires

Contrat pour ouvrage à exécuter

Dans la Basilique de Ste-Anne de Beaupré, du Rétable de l'Autel de la Chapelle St. Patrice.

Ce contrat fait ce sixième jour du mois d'août en l'an mil-neuf-cent-quarante-sept,

Par et entre J. Geo. Trudelle de St. Romuald, Co. Lévis, partie de première part (ci-après nommé l'Entrepreneur) et les Revds. Pères Rédemptoristes à Ste. Anne de Beaupré représenté par le Revd. Père Léon Laplante C.SS.R. Supérieur Provincial (ci-après nommé le Propriétaire),

Atteste que l'Entrepreneur et le Propriétaire pour les considérations ci-après établies, conviennent l'un avec l'autre ce qui suit,

1. L'Entrepreneur fournira tous les matériaux nécessaires et exécutera tous les ouvrages indiqués sur les dessins et devis fournis par les deux parties et acceptés, savoir, dans la Chapelle St. Patrice en la Basilique Ste. Anne de Beaupré, le Rétable de l'Autel, en noyer noir de première qualité, fini au vernis, rendu et posé, complétement terminé dans le cours du mois de janvier mil-neuf-cent-quarante-huit d'après les plans et devis de M.L.N. Audet Architecte suivant les règles de l'art et des métiers.

2. Le Propriétaire paiera à l'Entrepreneur, en monnaie courante pour l'accomplissement du contrat, la somme de huit-cent-quarante dollars (840.00 $),

En foi de quoi les parties aux présentes y ont apposé leurs seing et sceau les jours, mois et année, en premier lieu ci-haut décrit.

Archives de Sainte-Anne-de-Beaupré, Basilique, 29.

J.-G. Trudelle
l'Entrepreneur

Léon Laplante Sup. Prov.
Le Propriétaire
Pour les Révérends Pères

4. FERLAND ET FRÈRES (1933-1949)

La compagnie Ferland et Frères, de Saint-Jean-Chrysostôme, fut fondée vers 1933-1935 par les frères Léopold et Alphonse Ferland[57] et se spécialisa dans la fabrication artisanale de mobilier scolaire. En 1939, elle obtint le contrat d'ameublement de l'église de Saint-Jean-Chrysostôme et engagea Lauréat Vallière pour sculpter le relief et l'ornementation.

Ce contrat permit à la compagnie de prendre plus d'envergure. Elle se fit confier par la suite l'ameublement des églises Sainte-Rose (aujourd'hui à Laval) et de Saint-Gabriel-de-Brandon. Elle fabriqua aussi un ou deux «fauteuils d'orateur», dont Vallière assuma la sculpture. Ferland confiait tous ses travaux de sculpture à Lauréat Vallière sous forme de sous-contrats. Vallière travailla pendant un an à cet atelier, en 1945, à l'époque où Alphonse Houde[58] y était. André Ferland, fils de Léopold, qui travaillait à la comptabilité, se rappelle les noms de quelques employés: «Alphonse Houde, Picard, Donat Roy, Arthur Roy, père de Narcisse Roy abbé, Omer Lavertue, Denis Goulet, Ernest Roy, fils d'Arthur, et Paul-Émile Vallière, fils de Lauréat, qui travailla un certain temps à la manufacture[59]».

En 1948[60], la manufacture de Ferland et Frères fut détruite par un incendie, au moment où elle achevait de fabriquer les bancs de l'église Saint-Dominique de Québec. Le travail fut complété par la maison Deslauriers et fils de Québec. En 1949, la manufacture, reconstruite, se spécialisa dans l'ameublement d'école et de banque. Lauréat Vallière continua à y obtenir du travail, mais pendant très peu de temps puisqu'à la fin de 1949 des difficultés obligèrent la manufacture a fermer ses portes. Le feu avait détruit, en plus de la bâtisse, tout l'équipement et tous les matériaux. Ces pertes ne purent être comblées et rendirent les contrats difficiles à obtenir et à réaliser. Inutilisé pendant un an, l'édifice subit des dommages. Puis, un certain Tremblay l'acheta, l'agrandit et continua à fabriquer de l'ameublement scolaire. Quelques temps après, la bâtisse fut vendue.

57. Léopold Ferland, né en 1903, décéda en même temps que son épouse dans un accident d'automobile le 14 juillet 1967. Alphonse Ferland, né en 1902, décéda en 1940 ou 1942. Entrevue avec André Ferland (25 avril 1978).
58. Ancien contremaître chez Villeneuve, Alphonse Houde avait la réputation d'être très compétent pour préparer les soumissions.
59. Entrevue avec André Ferland (25 avril 1978).
60. Selon une lettre datée du 17 juillet 1948 de Lauréat Vallière à Armand Demers.

5. TRAVAUX EN COLLABORATION

Si les ateliers de sculpture de Saint-Romuald se faisaient concurrence, parfois ils s'unissaient pour réaliser des œuvres collectives et souvent bénévoles ou à coût réduit, grâce à l'effort continu et discipliné d'hommes qui désiraient la réussite de l'œuvre et la satisfaction de la voir achevée. On avait le sens du devoir accompli qui dominait toutes les autres considérations d'ordre matériel. Citons le cas des reposoirs installés à l'occasion de la procession de la Fête-Dieu[61], ou celui de la chapelle du collège de Saint-Romuald, où Vallière participa à la sculpture et à la peinture décorative, tandis que Trudelle, Saint-Hilaire et Villeneuve fabriquèrent l'ameublement du chœur. D'autres exemples sont représentatifs de la collaboration entre les ateliers de Saint-Romuald: l'ameublement de l'église de Saint-Romuald, celui de la cathédrale de Valleyfield, le retable de l'église Saint-Sauveur de Québec, l'ameublement de l'église Saint-Roch de Québec, la cathédrale de Chicoutimi, sans compter les hommes prêtés d'un atelier à l'autre et les travaux entrepris par une boutique et terminés par une autre.

À différentes époques, les Villeneuve, Saint-Hilaire, Trudelle et Vallière ont travaillé à l'ameublement, à la décoration et à la restauration de l'église de Saint-Romuald. Les autels et la chaire furent sculptés vers 1874 par Louis Saint-Hilaire et Ferdinand Villeneuve, qui en fit la dorure. En 1909, l'ancienne chaire fut détruite et reconstruite par Joseph Saint-Hilaire, fils de Louis, qui engagea Lauréat Vallière pour la sculpture. Vallière sculpta entre autres, un corpus (arrière église) en 1915 et un Sacré-Cœur en bois polychrome, plus le groupe du père Brébeuf en bois polychrome, la sculpture en relief des apôtres (clôture du chœur), un baptistère et deux prie-Dieu. J.-Georges Trudelle et son fils Henri sculptèrent la balustrade, une des plus belles de la région, ainsi que l'autel de la chapelle des morts. Les fauteuils, prie-Dieu et clôture du chœur furent faits par Villeneuve et les confessionaux, par Laurier Saint-Hilaire, J.-Georges et Henri Trudelle. Ce court résumé exclut les noms de tous ceux qui ont œuvré dans cette église à titre d'employé de l'une ou de l'autre boutique. Lauréat Vallière, entre autres, y effectua des travaux pour l'atelier Saint-Hilaire, mais il y travailla aussi pour la maison Villeneuve et à son propre compte. Les ateliers Villeneuve, Saint-Hilaire et Trudelle s'échangèrent des travaux de sculpture.

En 1934-1935, la maison Trudelle et la maison Villeneuve se partagèrent une partie des travaux d'ameublement de la cathédrale de Valleyfield. Comme Vallière était sculpteur chez Villeneuve à cette époque, une partie de la sculpture lui fut confiée, mais les archives n'en font pas mention. Nous

61. Exemple apporté par J.-Armand Trudelle.

savons seulement que « le maître-autel fut préparé par M. Trudel, sculpteur de Saint-Romuald [...] Le ciborium, le baldaquin du trône et celui de la chaire furent fait par Villeneuve, de Saint-Romuald. Aux angles du ciborium furent placées quatre statues en chêne sculptées par M. Trudel. [...] Le gisant de Sainte-Cécile fut sculpté par Trudelle[62].

À l'église Saint-Sauveur, comme à l'église Saint-Romuald, le travail du père fut défait et refait par le fils. Le 14 juillet 1919, les ouvriers commencèrent à défaire le maître-autel de l'église Saint-Sauveur, « qui avait été fait par le père de M. Joseph Villeneuve, entrepreneur actuel, au prix de 1,500.00$, sans les statues [...] et inauguré le 8 décembre 1878. [...] Pour faire l'autel actuel, M. Villeneuve a commencé par enlever l'autel fait par son père en 1878, et il a mis dans le bas chœur un autel temporaire[63]. » J.-Georges Trudelle travaillait comme sculpteur et dessinateur chez Villeneuve depuis déjà un certain temps lorsque furent entrepris les travaux à l'église Saint-Sauveur de Québec. Il est possible qu'on lui ait confié la direction des travaux de sculpture. Son talent semblait bien reconnu par tous les ateliers. En 1929, malgré son départ de chez Villeneuve, cette maison lui offrit du travail pour un montat de 2 000$ et, l'année suivante, Joseph Saint-Hilaire lui demanda à plusieurs reprises de faire de la sculpture pour lui[64].

À l'église Saint-Roch de Québec, c'est la maison Villeneuve qui fut chargée, entre 1923 et 1927, de la sculpture des lambris, de la chaire avec ses quatre évangélistes et des fonts baptismaux. Alphonse Houde et J.-Georges Trudelle firent les dessins de la chaire[65]. Vallière eut la responsabilité de la sculpture et de la ronde-bosse. Il dut faire une maquette représentant le Sermon sur la montagne à la demande de l'architecte J.-A. Audet de Sherbrooke. En 1923-1924, J.-Armand Trudelle travailla avec Vallière à sculpter des grappes de raisins pour l'intérieur de l'église.

En 1920, J.-Georges Trudelle et Lauréat Vallière travaillèrent ensemble à la sculpture du trône épiscopal, du baldaquin et de deux anges de huit pieds de hauteur pour la cathédrale de Chicoutimi. Les plans des autels

62. *La Cathédrale de Salaberry-de-Valleyfield; histoire, souvenirs, méditation*, 1963; 35, 37.

63. Archives paroissiales (Saint-Sauveur), Codex du 18 décembre 1902 au 31 décembre 1921.

64. Tiré d'une partie d'un livre de comptes de la maison J.-Georges Trudelle

16 mai 1930, p. 143	123.40	de Jos Saint-Hilaire pour sculpture fait à la journée.
12 juillet 1930	200.00	missionnaire d'Afrique, Jos Saint-Hilaire
19 juillet 1930, p. 2	200.00	Jos Saint-Hilaire
2 août 1930, p. 3	200.00	Jos Saint-Hilaire
16 août 1930, p. 3	200.00	Jos Saint-Hilaire
30 septembre 1930, p. 7	200.00	Jos Saint-Hilaire, École de chimie

65. Les plans se trouvent aux Archives de l'université Laval, Fonds Léopold Désy.
 (a) Des extraits de cette correspondance sont reproduits à la fin du présent chapitre.

avaient été tracés par J.-Georges Trudelle, qui était à cette époque employé chez Villeneuve. Le contrat de fabrication et de sculpture avait été confié à cet atelier.

6. L'ABSENCE DE RELÈVE ET LA FIN DES ATELIERS DE SCULPTURE

Toute entreprise a besoin d'une réserve monétaire pour faire face à ses difficultés financières. De plus elle doit voir à l'engagement et à l'entraînement d'un personnel qualifié pour prendre la relève. Le matériau doit être acheté à bas prix pour pouvoir être revendu à meilleur compte. Il en est de même pour le remplacement de la machinerie. Si l'entreprise est en bonne santé financière, elle a les moyens d'assurer sa survie.

Après la Première Guerre mondiale, il y eut un fléchissement financier, puis une reprise des affaires jusqu'à la crise de 1929. La correspondance de Joseph Villeneuve avec le curé de la paroisse Holy Trinity de Rockland, en Ontario, donne une bonne idée des problèmes humains, financiers et autres qui marquèrent cette période. Même si elles ne concernent qu'un contrat, ces lettres sont le reflet d'une situation générale et difficile. La situation financière surtout semblait précaire, si l'on en juge d'après les lettres du 4 décembre 1923 et du 3 septembre 1924 qui prouvent que l'on acceptait aussi des contrats à trop bon compte (a).

Dans les années 1930, les ateliers de sculpture traversèrent une dure période. Un marché compétitif, créé par les clients cherchant toujours à obtenir le meilleur profit au plus bas prix, fit baisser les revenus. Les réserves nécessaires à toute entreprise, en hommes, matériaux et machinerie, en ont nécessairement subi le contrecoup. L'avenir des ateliers se trouva donc en position incertaine. On voulait travailler, mais les contrats et les acheteurs avaient disparu.

Alors quel fils, ayant vu son père travailler toute sa vie pour des « miettes », pouvait désirer un avenir sans lendemain? Si l'art de la sculpture sur bois au Québec semblait en voie de disparition, comment les jeunes pouvaient-ils s'y intéresser? Le problème de la relève se posait déjà au début du siècle puisque Elzéar Soucy sculpteur, secrétaire correspondant de l'International Woodcarvers Union, faisait observer que, de 1885 à 1890, il y avait 75 sculpteurs à Montréal alors qu'en 1900 il n'en restait plus qu'une quarantaine. Dans les années 1940, la région de Montréal comptait tout au plus une dizaine de sculpteurs[66]. Lauréat Vallière, qui rapportait à peu près les mêmes choses, avait d'ailleurs constaté depuis longtemps que le métier de

(a) Des extraits de cette correspondance sont reproduits à la fin du présent chapitre.

66. J.-M. Gauvreau, *Artisans du Québec*, Trois-Rivières, Les Éditions du Bien Public, 1940; 147-150.

sculpteur était devenu quelque peu marginal, la compétence baissant en même temps que le nombre de sculpteurs. Elzéar Soucy, qui était à la recherche d'un sculpteur, écrivit à Vallière: «Aujourd'hui il n'y a plus d'hommes compétents. » Ce phénomène se produisait aussi dans toutes les spécialités du travail du bois, travail devenu à la fois des plus exigeants et des plus mal connus[67].

Un important phénomène, le travail en série et l'apparition des modèles en plâtre, fit perdre beaucoup de popularité à la sculpture sur bois. On eut aussi tendance à croire qu'il fallait aller à l'étranger pour faire exécuter une œuvre d'art. «Bien souvent, expliquait Lauréat Vallière à Berchmans Rioux vers 1941, ce qui nous vient d'Europe n'est pas meilleur. L'Église de X fit faire en France un baldaquin en plâtre. Il a coûté $31,000. Nous leur aurions fait en noyer pour $13,000. La camelotte qui encombre nos églises coûte d'ordinaire plus cher qu'une belle statue de bois des Bourgault d'Angers ou de Soucy[68]. » De plus, comme le soulignait Jean-Marie Gauvreau, les modèles de plâtre sont «des produits qui ont à ce point déformé le goût du public qu'on a souvent exigé de nos sculpteurs sur bois qu'ils barbouillent leurs œuvres pour qu'elles se rapprochent davantage du plâtre[69]! »

Le public, confondant les sculptures sur bois et les modèles en plâtre, ne vit aucun inconvénient à encourager une industrie qui produisait plus rapidement, plus facilement, et qui était combien plus économique. Par ailleurs, les produits étrangers attiraient, et supplantèrent souvent la sculpture sur bois qui se faisait au Québec. Cette situation désolait, bien sûr, Lauréat Vallière.

> On attend que la guerre soit finie pour faire venir de nouveau d'Italie des autels en marbre. Il note avec tristesse qu'une chaire des environs de Québec n'a pas coûté moins de $25,000. Donnerait-on cela à un Canadien? C'est une des causes de notre retard artistique. La sculpture agonise, se meurt dans Québec[70].

Pendant ce temps, MM. Carli et Petrucci, de Montréal, faisaient de bonnes affaires, semble-t-il, en fabriquant du mobilier d'église en marbre d'Italie. La paroisse Notre-Dame-des-Sept-Douleurs de Verdun leur offrait, en 1925, la somme de 32 000$ pour trois autels en marbre[71]. Et la liste de leurs clients était déjà imposante en 1928, d'après cette annonce qu'ils publièrent dans l'*Album des églises de la province de Québec*[72]:

67. Récemment, un excellent ébéniste, fils de sculpteur, a dû accepter, après 40 ans de métier, un travail de concierge dans une manufacture locale.
68. Cité par J.-M. Gauvreau, *le Soleil*, 29 août 1941.
69. J.-M. Gauvreau, «Lauréat Vallière, sculpteur sur bois», *Technique* (Montréal), XX, n° 7 (sept. 1945): 459.
70. J.-M. Gauvreau, *ibid.*
71. J.-A. Richard, *Jubilé d'or sacerdotal, 1889-1939*, Montréal, 1939; 129.
72. *Album des églises de la province de Québec*, 1928; 58.

«Nous donnons ci-après une liste des différentes églises où nous avons exécuté, depuis les quatre dernières années seulement, des travaux en véritable marbre de Carrare. »

Églises	*Nature des travaux exécutés*
Notre-Dame des Sept-Douleurs, Verdun	Maître-Autel, Autels latéraux.
St-Vincent-de-Paul, Montréal	Maître-Autel, Autels latéraux, Table de Communion, Chaire, Mosaïque (tableau).
St-Cœur-de-Marie, Québec	Autels latéraux, Groupe du Calvaire.
Ste-Catherine, Montréal	Maître-Autel, Autels latéraux, Table de Communion, Statues.
Notre-Dame, Ford City, Ont.	Table de Communion.
L'Assomption, Sandwich, Ont.	Table de Communion.
Sacré-Cœur, Montréal	Table de Communion.
St-Michel, Montréal	Revêtement des murs en marbre de couleurs.
Couvent de la Présentation, Hudson, N.H., E.-U.A.	Maître-Autel, Autels latéraux, Table de Communion.
Chapelle des Rév. Sœurs des SS. NN. Jésus et Marie, Outremont	Maître-Autel, Table de Communion.

En plus des statuaires montréalais Carli et Petrucci[73], Bernardi et Nieri, Desmarais et Robitaille, des maisons québécoises Barsetti et Frères Enr., A. Prévost & Frères Enr., et de la compagnie américaine Daprato[74], tous les vendeurs de statues et de décorations religieuses se relayaient pour vendre à qui mieux mieux. Ces spécialistes du plâtre, qui savaient donner bonne figure à leur marchandise, faisaient une concurrence ferme aux sculpteurs sur bois. Ce qui fit dire à Vallière: «On tapissait les voûtes avec toutes sortes de sculptures, mais (heureusement) quelques bonnes statues en bois sont restées. »

Souvent, pour obtenir un contrat, les ateliers sacrifiaient sur les prix et le temps. On se disait qu'en cours de route on pourrait se rattraper, que les « extras » feraient les frais et que le profit suivrait. L'important était d'obte-

73. J.R. Porter et Léopold Désy, *Les statuaires et modeleurs Carli et Petrucci: esquisse historique*, Québec, P.U.L., 1979.
74. Daprato statuary company, Pontifical institute of christian art, Chicago (Ill.), New-York (N.Y.), and Pietra Santa, Italy.

nir le contrat coûte que coûte et d'avoir le pied dans l'étrier. La Providence, cette mère à la bonté infinie, allait apporter son aide. On se disait que, dans le passé, c'était comme ça; il n'y avait donc pas de raison que ça change. On se contait des histoires. On « croyait », et ça devait suffire.

Pour les travailleurs et les employeurs c'était une philosophie, une manière de vivre, mais pour les banquiers, il en allait tout autrement. Un prêt, c'est un placement fait froidement et calculé sur les rendements et non sur les sentiments. L'expérience de la maison Villeneuve montre que les propriétaires des ateliers de sculpture laissaient peut-être un peu trop au hasard l'avenir de leur entreprise, prévoyant mal les coûts, ne pouvant éviter les contretemps et faisant des promesses qu'ils ne pouvaient remplir. Après le décès de Joseph Villeneuve, J.-Georges Trudelle et les autres membres de l'entreprise durent faire face à une réalité difficile pour essayer de sauver la manufacture Villeneuve.

En 1917, Joseph Villeneuve s'était engagé à fabriquer l'ameublement de l'église Holy Trinity, à Rockland, Ontario. Ce contrat, qui s'échelonna sur plusieurs années, engendra toute une correspondance qui démontre bien la manière dont Villeneuve pouvait concevoir les affaires.

Extraits de la correspondance de Joseph Villeneuve, sculpteur et entrepreneur, adressée au Révérend P.-J. Hudon, curé de la paroisse Holy Trinity, à Rockland, en Ontario[75].

12 janvier 1917

Oui du courage! Ce n'est que ces jours derniers que j'ai appris la nouvelle terrible de l'incendie de votre belle église [...]
Ces incendies m'affectent, car j'avais soigné ces divers travaux [...] tous ces ouvrages supérieurs brûlent. Le Sacré-cœur, Ottawa, Beauport, Limoilou.

Jos Villeneuve

24 octobre 1917

[Joseph Villeneuve suggère des solutions et des plans pour l'ameublement de l'église.]
Si vous trouvez que les têtes des portes sont trop d'ouvrage, c.a.d. trop dispendieuses on pourrait simplifier et ne mettre que les ornements, cependant je serre le prix pour vous engager à les prendre tels qu'ils sont. Entendu que tous ces ouvrages sont en chêne.

Jos Villeneuve

P.S. Avez-vous passé votre examen médical, re: conscription!

75. Source: Édouard Ladouceur, curé de la paroisse Holy Trinity, Rockland, Ontario. Photocopies de la correspondance (44 lettres) de la maison Villeneuve adressée au curé Hudon de Rockland, du 12 janvier 1917 au 3 septembre 1924. Ces lettres portent la signature de Joseph Villeneuve et, après son décès, celle de J.-Georges Trudelle, le gérant de la maison Villeneuve.

21 novembre 1917

[Villeneuve fait référence aux bancs de l'église.]
Je serais prêt à commencer un boulot d'ouvrage à la fin de décembre pour garder tous mes hommes.

Jos Villeneuve

30 novembre 1917

Je vous ai offert les bancs pour 17.00$ mais je vois bien par votre lettre que je n'avais pas rentré suffisamment dans les détails [...]
Pour ce travail que vous désirez mon prix serait de 19.50$, j'avais donné ces notes à Deblois [...] pour arriver à se comprendre [...] je veux bien sacrifier et consentir à faire ce banc tel que vous le désirez [...] au prix de 18.00$ [...] ce n'est pas le prix mais je veux les faire.

Jos Villeneuve

19 décembre 1917

Je vous remercie de la commande de faire des bancs.

Jos Villeneuve

P.S. Et les élections? Quelle calamitée!!

14 janvier 1918

[Lettre où il est mentionné que Deblois est malade.]
Ce soir il est entendu qu'il va consulter son médecin [...] car il faut en finir avec ces bancs que je n'aurais pas dû insister pour entreprendre.

Jos Villeneuve

18 janvier 1918

[...] j'ai fait préparer les têtes [des bancs] pour donner de l'ouvrage aux sculpteurs.

Jos Villeneuve

4 mars 1918

[...] merci pour le paiement [...] Je suis bien aisé de savoir que ouvrages reçus passent [...] à propos d'ornementations en plâtre [...] dans deux semaines nous expédions les stalles et boiseries du chœur du Sacré-Cœur à Ottawa [...]. Deblois ira là avec trois hommes j'irai les rejoindre et en revenant j'arrêterai chez-vous.

1er août 1918

[...] j'irai à Montréal [...] il serait mieux de me rendre chez-vous [...] pour

les barres de fer à la colonne pour la chaire et abat-voix [...] J'ai fait du nou-
veau à la boutique [...] donner cours au projet que je formais d'intéresser à
mon industrie mes meilleurs hommes de confiance [...] Deblois, Couture,
Houde et Trudel [...] ils sont maintenant propriétaires comme moi dans leur
proportion [...] à cette fin j'ai fait un dépôt de quatre mille piastres et com-
me mes ressources sont affaiblies [...] j'ai pensé de vous demander de bien
vouloir accepter un billet, traite à deux mois pour 3,400 $

<div align="right">Jos Villeneuve</div>

24 octobre 1918

[Lettre traitant des boiseries du chœur.]

31 octobre 1918

[Lettre concernant la baldaquin.

19 novembre 1918

[Lettre concernant la couleur de la teinture (light oak) les confessionnaux et
vestiaires.]

19 décembre 1918

[...] les [...] que je devais poser pour Noël [...] ils partiront lundi le 23 ou
24 [...] Votre fête sera brisée, j'en suis mortifié à l'égal de vous.

27 décembre 1918

[...] les bancs sont à bord des chars.

25 février 1919

[...] dois aller à Montréal [...] veuillez me laisser la nouvelle chez Carli [...]
au sujet du maître-autel.

<div align="right">Jos Villeneuve</div>

17 juillet 1919

[...] vous semblez porté à croire que je ne suis pas de bonne humeur contre
vous [...] la vérité, c'est que j'ai peur de devenir fou avec le trouble qu'on a
de vouloir faire faire de l'ouvrage [...]. Vous m'avez cassé les bras lorsque
vous m'avez écrit que le plan de l'autel ne vous convenait pas [...] d'essayer
quelque chose dans le genre du baldaquin de la haute-ville [la basilique] il
n'y a aucun moyen d'adopter quelque chose de ce genre [...] il faut que les
choses changent car je cherche des hommes à tout prix [...] la statue du
Sacré-Cœur [...] J'attendrai de vos nouvelles, mais ne frappez pas trop fort
S.V.P.

<div align="right">Jos Villeneuve</div>

23 juillet 1919

[Lettre concernant certains ajustements.]

25 février 1920

Allons choquez-vous pas en me serrant les oreilles!! vous perdriez le mérite de la patience dont vous avez fait preuve à ce jour [...] c'est l'après-guerre [...] c'est vraiment décourageant, on nous a trompé comme des bêtes en faisant de l'ouvrage pour les alentours [...] pensant se rattraper en ajoutant des ouvriers [...] mais on ne peut trouver que des journaliers [...] tout le monde adopte ce métier [...] nous sommes tous d'accord qu'il faut y voir sérieusement et ne rien faire autre chose avant d'avoir fini Rockland.

Jos Villeneuve

3 août 1920

Vous êtes justement arrivé au plus mauvais moment [...] maintenant faisons l'accord et travaillons pour arriver au meilleur résultat [...] le temps est arrivé de pouvoir vous montrer que je vais encore faire quelque chose.

Jos Villeneuve

10 décembre 1920

[...] nous enverrons un char de vos ouvrages la semaine prochaine [...] les boiseries, les stalles, les gardes du chœur, les boiseries du bas chœur, la table de communion, etc. [...] actuellement la chaire et son abat-voix, la balustrade [...] je travaille de mon mieux.

Jos Villeneuve

16 décembre 1920

[Lettre concernant la chaire, l'abat-voix, l'escalier et suggérant des changement mineurs.]

31 décembre 1920

[...] le char est parti mercredi [...] il faudra que vos chartiers soient particuliers dans le déchargement et charroyage [...]. Les hommes partiront lundi après les Rois [...] mes meilleurs souhaits.

Jos Villeneuve

13 janvier 1921

[...] un mot d'explications pourquoi les hommes ne sont pas rendus chez-vous [...] c'est qu'il y a des élections municipales [...] nous avons un maire irlandais dont nous voulons nous débarasser.

Jos Villeneuve

16 février 1921

Les hommes sont revenus [...] On me dit que ça paraît très riche [...] j'irai voir ça [...] on pourra expédier la chaire en fin de semaine [...] on continue à travailler pour vous pour essayer de vous faire de beaux autels surtout le baldaquin [...]. Deblois m'a dit que vous étiez satisfait.

Jos Villeneuve

1er mars 1921

J'ai expédié aujourd'hui un char contenant la chaire, l'escalier et l'abat-voix [...]. J'ai eu besoin de balancer les comptes à la banque pour la fin du mois et à cette fin comme je n'avais pas le temps de vous soumettre mon compte, j'ai pris la liberté de faire une traite sur vous pour cinq mille piastres. Si ça ne vous adonne pas de la payer pour le moment envoyez moi un billet pour le temps que vous voudrez et je remplacerai cette traite. Carli doit expédier les statues d'évangélistes et anges de la chaire.

Jos Villeneuve

Lundi soir 192[?]

J'ai écrit à Carli d'avoir à envoyer l'ange de l'abat-voix [...] il n'en a jamais rien compris.

Jos Villeneuve

Mercredi soir 192[?]

[...] y a-t-il objection à ce que j'aille faire ce travail la semaine prochaine nous sommes en carême [...]. Les anges pour les autels latéraux doivent être rendus chez-vous car Carli m'a envoyé la facture.

Jos Villeneuve

27 juillet 1921

Vous vous impatientez au sujet des autels [...] ce n'est pas de ma faute car l'ouvrage en bois est fini depuis longtemps. C'est la dorure au bruni qui vous retarde [...] on ne peut trouver personne qui connaisse ça [...]. Je n'ai pas répondu à votre lettre de la semaine dernière pour la raison que je suis parti en voyage à Chicoutimi et à mon retour ce matin je trouve votre télégramme.

Jos Villeneuve

20 août 1921

J'ai expédié aujourd'hui vos ouvrages d'autels.

Jos Villeneuve

23 novembre 1921

Je ne considère pas vos lettres comme des coups de pied, elles sont trop bien écrites et d'apropos pour ça [...] c'est moi qui est le plus bête de remettre une réponse d'un jour à l'autre et plus j'ai retardé plus j'enfonce [...]. On travaille pour vous complet [...] le baldaquin, les autels, les arches au plus vite [...] intention d'envoyer ça les premiers jours de décembre [...] ci-inclus factures T. Carli que j'ai payé à mesure qu'il me les envoyait.

Jos Villeneuve

11 janvier 1922

Noël a du être très brillant chez-vous à l'église, il y avait de quoi [...] je vous envoie un plan que j'ai tracé de l'autel de la chapelle du soubassement [...] l'idée était de mettre en bas-relief des âmes du purgatoire où figure N.D. des Suffrages au centre [...]. Cet autel coûterait pour notre travail environ 475.00.

Jos Villeneuve

Deblois se promène, il fait le tour du comté de Dorchester.

18 janvier 1922

[...] écrit à NANTY (peintre) lui demandant s'il ferait le tableau de l'autel (façade du tombeau) du soubassement pour 50 à 55 piastres [...]. Carli a du vous envoyer la statue de l'aigle de la chaire [...] il m'envoie le compte de 80.00 $ s'il vous plaît! [...] le prix de est de 40.00 $ [...]. Dommage qu'il soit trop tard, j'accepterais une job de cette tante dont vous me parlez. Il me semble que la profession de charoyeur d'eau pendant quelques jours me reposerait le moral.

Jos Villeneuve

24 janvier 1922

Je suis dans un besoin d'argent — ça ne va plus — la banque fait de moi ce qu'elle fait des autres c.a.d. qu'elle nous retire des libéralités. Étant à court de deux mille piastres [...] bien vouloir accepter une traite de deux mille piastres [...]. C'est dans ces circonstances qu'on s'apperçoit de l'inconvénient de ne pas avoir seulement un demi million.

Jos Villeneuve

Nanty ne m'a pas répondu s'il fait le tableau.

8 mai 1922

Je comprends parfaitement bien que vous soyiez mal disposé à mon endroit pour ne pas avoir encore fini vos ouvrages et n'avoir pas répondu à votre lettre [...] je n'ai pas pu livrer vos ouvrages pour Pâques [...] aujourd'hui

ayant grandement besoin en argent. J'ai cru que vous puissiez me donner deux mille piastres. C'est à cette fin que j'ai fait une traite la semaine dernière.

Jos Villeneuve

13 mai 1922

[…] reçu votre lettre ainsi que le billet, je vous en remercie. N'est-ce pas que nous avons autre chose à faire de gens pratiques que se chamailler.

Jos Villeneuve

6 juillet 1922

[…] je n'ai pas de bonnes nouvelles pour ce qui reste, je veux être franc et vous dire que pratiquement il n'y a pas grand chose de prêt et j'aime mieux vous en informer.

Jos Villeneuve

27 octobre 1922

[…] il nous reste à faire l'autel de la sacristie que les menuisiers et sculpteurs ont en mains […] le mot d'ordre est donné ici d'avoir à en finir cet automne […] à quel saint dédiez l'autel de sacristie […] comme il n'y aura pas de bas-relief en personnages dans le tombeau nous ferons un monogramme ou autre ornement en rapport avec cette statue […]. Deblois et Fortin sont en voyage […] à poser le maître-autel de St-Eugène de l'Islet.

Jos Villeneuve

27 octobre 1922

[…] oublié de vous demander les noms des groupes pour lesquels nous avons fait des piédestaux […] afin de faire les ornements du panneau de centre en rapport à chaque statue du groupe.

Jos Villeneuve

13 mars 1923

[…] emballer le chandelier pascal, les dix gros chandeliers d'autel […] maintenant parlons un peu d'affaire […] je finançais avec une banque anglaise «La Banque Royale» ça allait bien car c'était la banque Québec […] cette banque s'est vendue à la banque Royale de sorte qu'on est à la merci des jeunes d'Ontario qui ne connaissent rien de nos affaires. Après maintes sollicitations de la part de la Banque Nationale j'ai décidé de redevenir patriote […]. La Banque Nationale consent à m'accorder un escompte au taux de six par cent pour tout papier négociable venant des fabriques connues […] à cette fin la banque […] escomptera notre billet pour dix mil piastres […] payable dans trois mois.

Jos Villeneuve

28 juin 1923

J'ai transmis à la banque le check de cinq cents piastres [...] préparerai la croix que vous désirez et ferai finir le chandelier électric [...]. Nanty n'avait rien de fait [...] pris trois à me livrer un petit chemin de croix qu'il a brossé dans les dernières semaines [...] je n'ai pas le temps de souffler quoique j'aie M. Trudel à m'aider.

Jos Villeneuve

4 décembre 1923

La mort de notre regretté M. Jos Villeneuve [...] grand vide dans notre atelier [...] continuer comme avant [...] moi pour les finances [...] nous avons 4,300$ de crédit [...] nous venons vous demander [...] emprunter sur vos propriétés pour nous donner un bon accompte [...] c'est une suggestion n'en soyez pas fâché, nous en avons de besoin.

Jos Villeneuve Limitée
par J.-G. Trudelle, gérant, sec.

3 septembre 1924

[...] envoyé il y a quinze jours un billet [...] et je n'ai pas encore reçu de réponse, il faut comprendre Mr le curé qu'il nous faut absolument un billet [...] j'ai été obligé de financer [...] les affaires sont très difficiles de ce temps-ci. L'ouvrage s'est fait à bien bas prix et il nous faut tout votre dû.

J.G. Trudelle gérant
de Jos Villeneuve Ltée

CHAPITRE III

Lauréat Vallière et le métier de sculpteur

Le métier de sculpteur est une des nombreuses spécialités du travail du bois, qui toutes nécessitent un long apprentissage. Lauréat Vallière (PL. 11) fut apprenti pendant quatre ans, mais l'apprentissage de son métier s'étendit en fait sur une période beaucoup plus longue, difficile à déterminer. De nos jours l'apprentissage est en quelque sorte remplacé, dans un premier temps, par l'étude théorique à l'école et, dans un deuxième temps, par des stages pratiques sur le chantier. Mais il n'y a pas si longtemps, et selon un système déjà établi sous le Régime français, l'acquisition des connaissances nécessaires à la pratique d'un métier se faisait par l'apprentissage. En France, il existait une seconde étape qu'il fallait franchir avant d'accéder à la maîtrise d'un métier: le compagnonnage. Comme le note Jean Cuisenier: «On comprendrait mal [...] le maintien à un haut niveau de la qualité, si l'on négligeait la fonction du compagnonnage dans la transmission et le renouvellement des savoirs au XIXième siècle [1]. » Mais au Québec le compagnonnage fut relativement rare [2].

L'apprentissage faisait entrer d'emblée le jeune garçon dans un atelier de sculpture et les conditions de son engagement étaient fixées par contrat passé devant notaire. Ce contrat fixait les obligations et les devoirs du maître et de l'apprenti: les heures de travail, le salaire, etc. Voici, à titre d'exemple, le contrat d'apprentissage passé entre Roméo Montreuil et le sculpteur Henri Angers le 29 avril 1902 à Québec.

> Cet apprentissage devra durer cinq années consécutives durant lesquelles ledit apprenti donnera dix heures de travail par jour, en commençant à sept heures le matin jusqu'à midi, et de une heure après-midi jusqu'à six heures le soir tous les jours de travail à moins d'en être arrêté par la maladie ou de recevoir la permission du patron pour s'en exempter.

> Durant ces heures de travail, ledit apprenti devra se plier à tous les ouvrages qui se feront à l'atelier et qui ont rapport direct ou indirect au-dehors de l'atelier et même aller travailler au-dehors de la ville si le patron l'exige pour l'intérêt de l'atelier en autant que ce travail ne dépassera pas quinze jours et que le patron paiera en ce cas les frais de voyage y compris la pension. Il devra aussi être poli et obéissant au patron et aux employés de l'atelier.

1. Jean Cuisenier, *l'Art populaire en France*, Fribourg, Office du livre S.A., 1975, 325 p.
2. Gérard Morisset, «L'Art au Canada», *la Revue française*, n° 140 (mai 1962): 32.

Ledit H.A. patron, de son côté, paiera à cet apprenti à la fin de chaque mois trois piastres par mois; les deux premières années trois piastres, quatre la troisième, cinq la quatrième, et six la cinquième et dernière.

Il lui montrera autant qu'il lui sera possible les règles et secrets de son métier et de son art, ainsi que tous les ouvrages qui s'y rapportent.

Ces conditions étant lues et comprises de chacune des parties contractantes seront signées premièrement par ledit Roméo Montreuil comme apprenti... Étant donné qu'il est mineur, le père signera aussi.
Puis le patron devant deux témoins.

Roméo Montreuil
E. Montreuil
Henri Angers
Témoins: Ely. Montreuil
 Alf. Boivin

Ce long apprentissage était nécessaire au futur sculpteur pour acquérir une bonne connaissance des matériaux, des techniques de préparation et des outils. Que ce soit pour un travail d'ébénisterie, de menuiserie ou de sculpture, le bois doit être préparé adéquatement. Le séchage du bois, la sélection, la coupe, les joints, le collage et finalement l'assemblage sont des opérations importantes. Pour sculpter des statues, on se sert de planches et de madriers assemblés et collés. Lauréat Vallière prenait «deux madriers pour les petites statues et pour les grosses, cela vari[ait][3]. » Alfred Laliberté utilisait la même technique:

> Je commençai [...] la statue de Sir Wilfrid Laurier, idole de mon père, qui venait d'être élu premier ministre du Cánada (1896). Cette statue était faite en bois de pin, de madriers de deux pouces d'épaisseur et collés[4].

Le sculpteur doit également connaître les moyens d'assurer longue vie à ses sculptures. Vallière laissait toujours «un espace vide au milieu du bloc pour éviter l'humidité qui fait pourrir[5]. » Et comme il l'expliqua lui-même, «lorsque les statues étaient sculptées pour être exposées à l'extérieur, le bois était huilé avec de l'huile bouillante (huile boullie) encore pour retarder la pourriture[6]. »

La connaissance des outils est aussi primordiale pour le futur sculpteur. C'est la sorte de bois qui détermine le choix des outils. Le sculpteur choisit des outils différents selon qu'il doit travailler un bois dur, comme le chêne ou le noyer, ou un bois mou, tel le tilleul ou le pin. Le bois franc possède un grain plus serré et plus fin, par contre le bois mou a une fibre plus longue qui éclate facilement sous un effort contraire. «Il ne faut pas croire,

3. Entrevue avec Lauréat Vallière.
4. Extrait de Alfred Laliberté, *Mes souvenirs*, Édition Boréal Express, 1978; 47.
5. Berchmans Rioux, «L'histoire d'un sculpteur» (copie dactylographiée, non datée).
6. Entrevue avec Lauréat Vallière. Selon Armand Trudelle, J.-Georges Trudelle garantissait ses statues pour 100 ans avec ce procédé.

11. Lauréat Vallière sculpteur 7 janvier 1888 — 13 mai 1973. Photo, famille Vallière.

disait Lauréat Vallière, qu'on peut, avec n'importe quelle matière ou n'importe quel outil, obtenir un même résultat. Il faut un bois compact, résistant [...] comme le noyer, le chêne ou autre bois de qualité. » Vallière travaillait indifféremment le noyer, le merisier, le bois blanc, mais il préférait le pin. Cependant, le choix du matériau dépendait toujours du prix du bois et de celui que l'acquéreur voulait bien y mettre. Certains bois durs sont très difficiles à sculpter parce que trop résistants. L'érable «piqué» ne semble guère apprécié des sculpteurs pour cette raison [7].

Chaque étape du travail, de l'ébauche à la finition, requiert un type d'outil particulier. Les outils de sculpture se regroupent en trois catégories: les ciseaux droits, les gouges courbes et les lames à angles. Dans chacune de ces catégories, les outils sont disposés par largeur, à partir de 2 millimètres, par groupe de six. Lauréat Vallière possédait quelque 300 outils.

Encore aujourd'hui, les outils du sculpteur sur bois sont les prolongements de sa main et son unique instrument de travail, contrairement aux autres spécialistes du travail du bois dont l'outillage a évolué depuis le XVIIIe siècle vers une mécanisation raffinée tout en continuant à faire largement appel à l'habileté manuelle.

7. Selon le témoignage de Lauréat Vallière et celui de Léo Arbour, sculpteur de Trois-Rivières (entrevue avec Léo Arbour à l'automne de 1976).

55

Le résultat de tout travail du bois dépend donc à la fois des connaissances et de l'habileté du travailleur. Après l'apprentissage des rudiments du métier, vient le choix d'une spécialité selon la dextérité mais aussi selon le goût et les visées de chacun.

Une collaboration étroite doit exister entre l'ébéniste-menuisier qui travaille avec une qualité de bois supérieure et le sculpteur qui doit donner la dernière touche et produire l'œuvre finale. L'ébéniste d'art doit produire des œuvres de qualité sur le plan du style et de l'esthétique. Il peut réaliser des pièces d'inspiration contemporaine, mais il désire avant tout sauvegarder et continuer la tradition et les techniques des ébénistes des siècles précédents. Le menuisier de précision, qu'on appelle ébéniste, chevauche avec l'ébéniste d'art une ligne de démarcation difficile à préciser. L'ébéniste, celui que les ateliers de Saint-Romuald appelaient menuisier de première main, devient l'ouvrier à qui l'on confie les travaux exigeant la plus haute connaissance des sortes de bois, des outils et des machines. À titre d'exemple: la main courante de l'escalier de la chaire pose un problème particulier et exige toute une étude préalable que la machine la plus perfectionnée ne peut réaliser. L'artisan doit savoir adapter la forme et la dimension de l'escalier pour qu'il s'intègre très exactement à l'emplacement prévu, remplissant à la fois son rôle fonctionnel et constituant un élément décoratif à lui seul ou dans son ensemble. Il incombe au sculpteur ce rôle de terminer avec grâce la pièce ainsi préparée.

La technique des sculpteurs canadiens vient encore compliquer la tâche des historiens de l'art. Tant pour les retables que pour les boiseries des murs, on commençait par mettre en place les encadrements. Entre ces pilastres et ces colonnes s'ingéraient ensuite des panneaux décoratifs. Les motifs peuvent donc être changés sans que l'on touche à la bordure et réciproquement [8]. Le style à donner ou à définir est réglementé par des lois assez sévères et y manquer peut créer de la confusion alors que respectées rigidement ces mêmes lois amènent parfois le sculpteur à faire un travail qui manque d'originalité.

Pour l'ébéniste, l'artisan du mobilier religieux ou le sculpteur d'art, les connaissances de base ne suffisent pas; elles doivent être complétées par l'étude de l'architecture. Et c'est seulement grâce aux principes d'architecture que l'artiste ou l'artisan pourra donner à son ouvrage les proportions convenables et un climat soutenu.

Avant de créer un type de statue, il faut connaître sa destination, son emplacement et le décor environnant pour que la statue fasse corps avec l'édifice qui reçoit ce visiteur permanent [9].

8. Antoine Roy, *Les Lettres, les Sciences et les Arts au Canada sous le Régime français*, Paris, Jouve et Cie éditeurs, 1930, 236.
9. Henri Charlier, *Peinture, sculpture, broderie et vitrail*, Montréal, Fides.

À l'époque de Vallière, tout travailleur du bois possédait son Vignole contenant les cinq ordres d'architecture [10]. S'il existait peu de manuels de sculpture, les traités d'architecture abondaient. Cela n'a rien de surprenant puisque l'architecte a toujours eu la plus grande part de responsabilité dans la réalisation des églises ou des édifices. Longtemps les sculpteurs, surtout ceux qui avaient des connaissances en dessin, ont pu devenir architectes [11] et participer à la conception des édifices, en faire les plans, inventer la décoration intérieure et extérieure et exécuter eux-mêmes les travaux qu'ils avaient conçus, allant même jusqu'à sculpter les statues de la façade comme celle des autels et des bas-côtés. On pourrait citer les noms de David Ouellet (1844-1915), Jos.-P. Ouellet (1871-1959) et Joseph Saint-Hilaire qui devinrent architectes après avoir été sculpteurs et entrepreneurs.

Exception faite de traités spécialisés, presque rien n'a été dit sur «cet art mineur, mais savant [12]» qu'est la sculpture. Pourtant Lauréat Vallière, comme bien d'autres, passa toute sa vie à sculpter. Et ce n'est qu'à 52 ans qu'on commença à parler un peu de lui [13].

Vallière se servit des principes de l'architecture pour réaliser les nombreuses œuvres qui lui furent commandées. Il fit des œuvres profanes, mais préféra de beaucoup les sujets religieux, même si ce métier de sculpteur d'œuvres religieuses demandait une patience et des efforts énormes pour répondre à la fois aux exigences des acquéreurs et aux règles rigides établies par l'Église. En effet, l'Église imposait aux sculpteurs, comme aux constructeurs d'églises, un *Traité pratique de la construction, de l'ameublement et de la décoration des églises*, selon les règles canoniques et les traditions romaines [14]. Du tome 1 de ce traité, nous avons extrait la description d'un chandelier pascal tel qu'il devait se présenter:

— sous forme de colonne, une base, un fût, un chapiteau.
— très riche. En bois ou en métal ou en marbre. Si en bois ou en métal, le dorer complètement. Par économie absolue remplacer l'or par le blanc. Le marbre devrait être le blanc, non multicolore.
— Il doit poser sur le sol. Doit rester à sa place.
— Le cierge doit être cylindrique, de même diamètre au sommet et à la base, sa hauteur égale son support ou le dépasse un peu. Les lois de l'esthétique déterminent elles-mêmes l'harmonie des proportions relatives.

10. Urbain Vitry, *Le Vignole de poche ou mémorial des artistes suivi d'un dictionnaire d'architecture civile*, 5e éd., Paris, 1843. L'architecte italien Vignole (1507-1573) écrivit un traité d'architecture qui servit de manuel aux élèves architectes pendant trois siècles.
11. L'Ordre des architectes du Québec, autrefois l'Association des architectes de la province de Québec, ne fut fondé qu'en 1890.
12. Antoine Roy, *op. cit.*
13. En 1940, dans *l'Action catholique*, Berchmans Rioux parlait d'un précédent article publié la même année: «c'est la seule importante réclame qu'aient fait les journaux québécois à l'égard d'un des principaux sculpteurs sur bois du Québec.»
14. Cet ouvrage, écrit par Mgr X. Barbier, a été publié en 1885.

Un autre ouvrage, *Le cours élémentaire d'archéologie religieuse*[15], écrit par l'abbé J. Mallet dans les années 1870, explique avec force et détails les lois de l'architecture et du mobilier religieux. De ce livre, l'évêque de Seez écrivit:

> Il peut rendre grand service à quiconque voudra, soit connaître l'histoire du mobilier religieux, soit mettre les ornements et les meubles d'une église en rapport avec l'architecture de l'édifice.

Les artistes qui s'inspiraient des formules consacrées par la tradition représentaient cette école officielle. Les cornes d'abondance, les palmes, les couronnes, les blasons reviennent fréquemment dans leurs œuvres. Mais ce sont précisément toutes ces exigences et ces règles qui ont conduit certains sculpteurs à devenir plutôt des « sculpteurs artistes[16] » ; ils pouvaient ainsi décider eux-mêmes des œuvres à créer, souvent profanes, car celles-ci n'étaient pas soumises à une contrainte de style et de forme comme les œuvres religieuses.

Le métier de sculpteur d'œuvres religieuses était donc des plus exigeants. Autant l'architecte, le contremaître, le curé que les marguilliers voyaient à ce que les goûts de chacun soient satisfaits lorsque les commandes étaient octroyées. Mais on voulait surtout à la fois du beau, du bon et du « pas cher ». Le sculpteur devait arriver à concilier bas prix et qualité.

> Si la sculpture décorative n'est pas aussi poussée qu'elle devrait l'être, c'est parce que le client ou l'architecte s'en tient à un budget déterminé à l'avance. Le sculpteur est dans l'obligation d'accepter avec regret les conditions qu'on lui fait, en regrettant de ne pouvoir exprimer toutes les ressources de son art[17].

La polychromie résolvait parfois une partie du problème tout en répondant aux goûts des acquéreurs.

1. POLYCHROMIE, DORURE ET PEINTURE

Il est arrivé que des œuvres polychromes soient critiquées parce qu'elles auraient eu, dit-on, avantage à rester au naturel. Cet énoncé n'est pas toujours vrai. Les goûts du temps et les modes ne sont pas toujours les meilleurs conseillers. Une pièce destinée à être dorée[18] ou peinte devait être sculptée en conséquence, pour que le résultat soit aussi valable qu'une pièce devant rester au naturel. L'emploi judicieux de la peinture ne visait

15. 2 vol., Paris, Librairie Poussièlgue Frères, 1874-1881.
16. Berchmans Rioux disait que les sculpteurs artistes sont « ceux qui vendent leurs travaux fort cher lorsqu'ils réussissent à les vendre. » Berchmans Rioux, « Lauréat Vallière(s), sculpteur sur bois », *l'Action catholique* (Québec), 9 juin 1940: 3.
17. Elzéar Soucy *Les Artisans de chez nous*, 145.
18. Sur le sujet, lire: J.R. Porter, *l'Art de la dorure au Québec du XVIIe siècle à nos jours*, Québec, Garneau, 1975, 211 p.

aucunement à produire un réalisme artificiel, mais un effet artistique. Et pour ce faire, le sculpteur devait mettre autant d'effort à réaliser une sculpture qui devait être peinte qu'une sculpture qui restait au naturel. L'œuvre terminée devait être aussi parfaite dans un cas comme dans l'autre. Une des principales difficultés de la sculpture laissée au naturel réside dans la matière qu'il faut développer sans pouvoir corriger.

Lorsqu'il exécutait une commande, le sculpteur répondait aux exigences directes des acquéreurs. Si par la suite on faisait une restauration, on attribuait à l'œuvre un sens différent. Lorsqu'une sculpture a été faite en vue d'être colorée et qu'on la décape ou qu'on la repeint d'une teinte uniforme, certains éléments perdent effectivement de leur vigueur [19]. L'erreur est imputée à l'artisan. Mais peut-on l'accuser de faute grossière alors qu'il n'a fait que répondre à une commande?

À une certaine époque, peut-être jusqu'à la fin de la Première guerre mondiale, l'utilisation de la polychromie reflétait des moyens financiers réduits, car elle permettait d'utiliser un bois de moins belle apparence ou un bois de seconde qualité, comportant des nœuds. Ainsi, les meubles anciens n'étaient pas tous faits de bois coûteux, tels l'acajou, le châtaignier ou le chêne, mais souvent de pin, de tilleul ou de matériaux composites qui demandaient un habillement. L'utilisation de la polychromie facilitait aussi le travail du sculpteur; par exemple, un éclat de bois pouvait être recollé. Dans d'autres cas, la polychromie servait de moyen de récupération. Certains vieux meubles sans grande valeur mais dans un état acceptable ont retrouvé une nouvelle jeunesse grâce à la polychromie.

Toutefois, dans la plupart des cas, le sculpteur devait peindre une œuvre pour satisfaire les goûts et les besoins particuliers des acquéreurs:

> Sur cinquante retables français, flamands et espagnols que nous connaissons assez bien, un seul, en chêne, dans une église de Briviesca, province de Burgas, a gardé sa teinte naturelle, devenue, après quatre siècles, d'un brun chaud et, cependant, très monotone. La raison de cette anomalie fut simplement que les sources vinrent à manquer pour finir le retable et revêtir de couleurs et d'or les statues et les reliefs d'une exécution prodigieuse qui composent cet ouvrage de sculpture [20].

Au Québec, la polychromie a été très appréciée. Lorsqu'on décida de la décoration de la cathédrale de Valleyfield, «on a cru que la piété des fidèles serait plus encouragée par les couleurs traditionnelles, même moins artistiques, que par des monuments en pierre [21].»

On pourrait expliquer la polychromie de maintes façons. Certains disaient qu'on distinguait mal les statues sous un porche quand elles n'avaient

19. Statue de Saint Pierre dans *Profil de la sculpture québécoise, XVIIe siècle au XIXe siècle*, Musée du Québec, 1969; 28: «polychrome à l'origine, elle a malheureusement été décapée et repeinte d'une teinte uniforme. »
20. E. Roulin, *Nos églises*, Paris, P. Lethielleux éditeur, 1938, 759.
21. *La Cathédrale de Salaberry-de-Valleyfield*, 1963, 47.

pas de couleurs, ce qui s'est avéré vrai dans presque tous les cas aujourd'hui. Dom Paul Bellot écrivait que «les arts plastiques s'appauvrissent s'ils renoncent à s'inspirer de l'exemple de la nature, dont les formes ne sont jamais privées de couleur[22]. » Nos pères très naïvement souhaitaient qu'une figure sculptée leur procure l'illusion de la nature, tant par sa forme que par ses habits.

Comme Lauréat Vallière était un adepte de la taille directe et un élève de l'école ancienne qui ne croyait pas à la sculpture blanche, il réalisa des statues polychromes lorsque cela lui était demandé. Mais, qu'il s'agisse d'une œuvre polychrome ou d'une œuvre laissée au naturel, la vie donnée à une statue dépendait toujours de l'habileté du sculpteur et de sa technique. Le *Sacré-Cœur* polychrome de l'église de Saint-Romuald, sculpté en 1915 par Vallière, en est un bon exemple, tant par sa facture que par sa couleur. La fluidité du drapé figé révèle toute la forme au lieu de la cacher.

2. LA TECHNIQUE DE LAURÉAT VALLIÈRE

Malgré les exigences de son métier, le sculpteur romualdien demeurait libre de choisir sa technique. Si on lui dicta des ordres, si on lui donna des avis, des conseils, et qu'on lui présenta des modèles, jamais on ne lui imposa une façon de sculpter.

Vallière avait développé une manière d'imaginer ses œuvres avant même d'en commencer l'ébauche. Il «pensait» son travail, selon son expression. C'était en somme une période plus ou moins courte de réflexion nécessaire à celui qui travaille selon la technique de la taille directe. Vallière dessinait aussi. Sa famille a conservé des dessins grandeur nature qui ont servi à faire des chemins de croix, des anges et le *Moïse* de l'église Saint-Thomas d'Aquin. Nous avons retrouvé des dessins exécutés au crayon de plomb sur carton rigide, qui ont servi à la réalisation du chemin de croix et des reliefs des Sept Sacrements pour l'église de Petite Matane, ainsi qu'un dessin signé Vallière qui a été fait pour l'église Notre-Dame de Lévis (PL. 95) et un autre qui a servi à faire une maquette pour la ligue du Sacré-Cœur. Le sculpteur a exécuté une série de dessins, «témoins éloquents de sa main habile et de son cœur généreux[23]», pour l'ornementation de la chapelle du collège de Saint-Romuald.

Dans son atelier de la rue du Collège, Vallière avait un immense tableau noir sur lequel il faisait des esquisses, la plupart du temps grandeur

22. Paul Bellot, *Propos d'un bâtisseur du bon Dieu*, Montréal, fides, 1948; 115-128.
23. *Programme-souvenir de l'Académie du Sacré-Cœur de Saint-Romuald, 1920-1945.*

nature ou par section. Il pouvait ainsi recommencer indéfiniment sans perdre de temps à chercher du papier. De plus, la craie coûtait moins cher que le papier.

L'habitude de dessiner était presque innée chez Vallière. Écolier, il fit beaucoup de croquis dans ses manuels scolaires, ce qui lui valut de nombreuses réprimandes. Durant sa jeunesse, il dessina constamment. On sait qu'il fit pour ses confrères une grande quantité de dessins, comme ces cartes de Noël qu'on lui achetait parfois. Il ne reste cependant aucun croquis de jeunesse signé de sa main. Personne n'a été en mesure de nous montrer des dessins de Vallière datant de cette époque, comme il nous fut impossible de retrouver ceux qui furent exposés par son oncle Sauvéat, au château Frontenac en 1898. Ces dessins ne furent certainement pas tous détruits, mais il est fort possible qu'ils n'aient pas tous été signés. Il en est de même pour toutes ses peintures et aquarelles. La plus ancienne retrouvée est une marine, relief rehaussé de couleurs, signée et datée de 1912. (PL. 12) Les dessins et les sculptures de Vallière suivirent une constante. Classiques, ils ne se sont jamais dégagés complètement des formes picturales.

Mais l'art de Vallière résidait dans son amour pour le bois et dans son désir de mettre en évidence la matière. Vallière se servait du dessin pour avoir une idée d'ensemble de l'œuvre à réaliser. Il cherchait ensuite à comprendre la pièce de bois. Cette façon de procéder lui avait été transmise par la tradition. Tout comme Louis Jobin et Philippe Hébert, Vallière avait maîtrisé la technique qui demande au sculpteur de visualiser l'image qui doit apparaître dans la pièce à sculpter. Le sculpteur devait découvrir le meilleur angle, puis il dessinait les principaux éléments du motif sur le bois pour ensuite attaquer sa pièce à grands coups de hache afin d'en faire ressortir une première forme[24]. Il remplaçait ensuite la hache par les gouges pour définir la composition. C'était à force de bras, en poussant sur les différentes gouges avec la paume de la main, en s'aidant du maillet, que le sculpteur creusait et enlevait le bois inutile pour terminer son travail. Si l'ébauche d'une statue est importante par rapport à l'œuvre finale, c'est à la finition que la technique initiale du sculpteur apparaît.

Comme Vallière pouvait sculpter sans modèle préalable autre qu'un dessin, il refusa le modelage, notamment en terre glaise. Il ne se servait d'aucun instrument tel que le galopin, le rapporteur d'angles ou l'équerre pour rapporter les formes. Il était un adepte convaincu de la taille directe.

Dans la taille directe, le coup de gouge échappé donne une vigueur à la pièce de bois qui, autrement, perdrait sa dignité dans le polissage et le sablage. L'imagerie sculptée, qui nous rappelle les travaux maladroits de certains anciens sculpteurs, porte l'empreinte de cette technique spontanée.

24. Pour un relief, avant d'entreprendre l'ébauche, il devait poser la pièce sur la selle, forte tablette de bois fixée par un pivot à un axe mobile sur un trépied.

La taille directe produit le même effet que la toile peinte qui a échappé aux retouches pour conserver la fraîcheur de certaines ébauches. La pochade faite d'un seul jet peut parfois exprimer plus que le travail trop soigné qui a perdu sa spontanéité.

Le sculpteur français Henri Charlier fut le maître spirituel de Vallière sur ce plan. «Le modelage, disait Vallière, n'est pas un art: un ouvrage en argile peut être corrigé presqu'indéfiniment, tandis que la taille directe ne pardonne pas. Du reste j'ai toujours été de l'opinion de Charlier à ce sujet [25]. » Technique plus instinctive et artistique, la taille directe fut en partie abandonnée au XVe siècle au profit du modelage.

> En Europe vers la fin du XIVième siècle, on était parvenu à la règle d'or de la beauté et de l'harmonie et on était persuadé d'avoir surpassé les chefs-d'œuvre de la statuaire antique [26].

La taille directe est cependant plus difficile à exécuter que la sculpture pratiquée d'après une maquette ou une ébauche modelée auparavant. «La technique de la gravure directe exige un long apprentissage, rares sont les médailleurs qui la connaissent et s'en servent [27].

Même si les risques de tout gâter étaient plus grands, cela n'effraya pas Lauréat Vallière qui, en dehors des courants de l'art, resta fidèle à lui-même, à son échelle de valeur et à ses ambitions. Dans certaines circonstances, il fut toutefois obligé de faire quelques modelages ou ébauches. À la demande de l'architecte Audet, il réalisa un échantillon en terre glaise d'un relief de la chaire de l'église Saint-Roch de Québec (*Le Sermon sur la montagne*). De même, il dut exécuter un modèle réduit, en bois de tilleul, (PL. 13) d'un christ en croix [28], pour l'église Sainte-Geneviève de Sainte-Foy, car les marguilliers de cette paroisse avaient insisté pour voir le modèle avant de confier la commande à Vallière. Vallière fit aussi un modèle en carton rigide [29] du chasseur amérindien destiné au musée de la Citadelle de Québec. Ce dessin au crayon de plomb fut découpé par la suite.

Vallière préféra toujours la taille directe. Visant la perfection, il s'obligeait à ne commettre aucune erreur, sinon il brûlait l'œuvre et recommençait. Paul-Émile Vallière raconta que son père, après avoir réalisé une baigneuse qu'il jugeait ratée, la jeta sur l'établi en disant qu'une pièce manquée ne méritait que le feu. Pour son fils, cette statuette semblait tout à fait acceptable; devant la menace de sa destruction, il s'empressa de la photographier. Le lendemain, comme l'opinion du sculpteur n'avait pas changé, elle fut brûlée.

25. J.-M. Gauvreau, «Lauréat Vallière, sculpteur sur bois», *Mémoires de la Société royale du Canada* (Ottawa), 3e série, sect. I, XXXIX (1945); 81.
26. E.-H. Gombrich, *l'Art et son histoire*, Paris, Livre de Poche, 1967, vol. II; 51.
27. Henri Classens, *La médaille française contemporaine*, Paris, 1930.
28. Collection privée.
29. Collection privée.

12. Relief en bois de pin rehaussé de couleurs signé et daté 1912. (0.70 cm par 0.37 cm) Photo, Y. Lacasse.

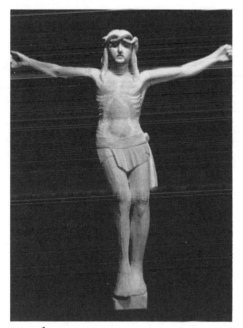

13. Ébauche d'un Christ en croix. (H. 38,06 cm). Modèle fait pour les marguilliers de l'église Sainte-Geniève de Sainte-Foy, coll. privée.

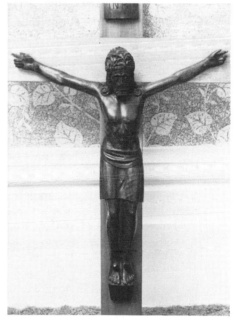

14. Christ avec tiare, (H. 40,05 cm) coll. privée.

Pour reprendre une vérité de la période romane, Vallière, tout comme celui qui travaillait selon la technique de la détrempe (mode de peinture qui emploie les couleurs détrempées, c'est-à-dire délayées dans de l'eau mêlée de colle), n'avait droit à aucun repentir.

3. RESPECT DE L'ANATOMIE ET DES PROPORTIONS

Autre caractéristique de son travail, le respect de l'anatomie et des proportions témoigne aussi de son souci de perfection. Vallière considérait la proportion comme la base de toute beauté. «J'ébauche tout le corps, expliquait-il à Berchmans Rioux, sans m'arrêter à une partie plus qu'une autre. Une fois l'ébauche faite, je m'applique à donner une attitude générale à la tête et aux bras[30].» En calculant ses proportions, il tenait compte de l'endroit où serait située la statue. Il utilisait alors la technique du trompe-l'œil qu'il connaissait d'ailleurs très bien, comme en témoignent les statues de la façade de l'église Sainte-Famille, à l'île d'Orléans[31]. La perspective cause naturellement de légères déformations dues à la hauteur de la statue placée dans une niche ou sur un socle élevé, mais la vision d'ensemble y gagne et c'est ce qui importe. Pour reprendre les paroles de Matisse, «l'exactitude n'est pas la vérité.»

Vallière respectait cependant toujours l'anatomie, ayant comme bible le traité d'anatomie de Paul Richer[32]. «C'est en sculptant ma 1ère statue, une pièce de 12 pieds pour Sainte-Justine de Dorchester que j'ai compris qu'il fallait connaître l'anatomie, autrement on est des charlatans[33].» Pourtant, comme l'écrivit H. Wölfflin, «C'est l'imprécision du dessin qui fait que la roue tourne. L'image s'est séparée de la forme réelle. L'apparence triomphe de la vérité[34].»

Son trop grand respect des lois de l'anatomie lui fit parfois créer des statues un peu rigides, ce qui fit dire à certains de ses contemporains que ses sculptures étaient belles mais qu'elles manquaient un peu de vie. Berchmans Rioux écrivit:

> Il a le respect des règles anatomiques: le corps se devine sous les vêtements; je lui reprocherais même un trop grand respect pour ces règles. Il a le souci du fini, du rendu et parfois trop à mon gré. Il a le goût des belles figures,

30. Berchmans Rioux, « L'histoire d'un sculpteur » (copie dactylographiée, non datée).
31. Voir le chapitre IV.
32. Paul Richer, *Nouvelle anatomie artistique*, Paris, Plon, 1921.
33. Berchmans Rioux, « Lauréat Vallière(s), sculpteur sur bois », *l'Action catholique* (Québec), 9 juin 1940: 3. Cette statue a brûlé en 1936, en même temps que l'église Sainte-Justine. Voir *l'Album des églises de la province de Québec*, 1928, vol. I: 137.
34. H. Wölfflin, *Principes fondamentaux de l'histoire de l'art*, Gallimard, 1952; 29.

des beaux gestes, des corps stylisés qui font que «sous son ciseau, le corps se transforme en prière»[35].

On a aussi reproché à Vallière de créer des personnages trop sérieux, mais lui, qui avait toujours le sourire, trouvait indispensable qu'une sainte ou un Sacré-Cœur ait l'air sérieux puisque le but de la statuaire religieuse était de représenter un fait, une histoire. Dans quelques sujets religieux, les personnages ont un certain sourire qui transparaît dans les yeux qui aiment, qui désirent, mais jamais dans l'extase lumineuse d'un visage à l'agonie.

Un court métrage conservé au Musée du Québec démontre de façon éloquente la technique de Vallière. On y voit le sculpteur appliquer sous nos yeux le procédé de la taille directe et reproduire fidèlement le portrait de la femme d'un touriste ontarien. Ce dernier, cinéaste amateur, voulait, paraît-il, se rendre compte de l'habileté de l'artiste. Au début, nous voyons une planche qui pourrait être en bois de pin, mesurant environ 40 cm × 50 cm × 5 cm. De quelques traits de crayon, Vallière situe le relief sur la planche et se met immédiatement à ébaucher l'œuvre. À la fin, la pièce terminée, représentant une belle femme d'âge moyen, est exhibée fièrement.

Vallière aurait-il pu s'exprimer d'une autre façon que par la taille directe? Probablement pas. Il ne pouvait travailler autrement qu'en suivant scrupuleusement les règles de l'anatomie et des proportions. Il avait acquis toutes ses connaissances sur l'art par des lectures ou des conversations, et le seul cours qu'il ait suivi, au Monument national, allait aussi dans le sens du respect des proportions[36]. Il est donc normal, qu'autodidacte, n'ayant eu à peu près personne pour diriger ses lectures, Lauréat Vallière n'ait prit connaissance que d'un seul point de vue de l'art, celui, exigeant, de tout vaincre avec le credo «anatomie-proportion-taille directe».

4. INFLUENCE DIRECTE D'UNE LECTURE

Dès son apprentissage, le futur sculpteur était incité à consulter des livres. L'apprenti, tout comme l'ouvrier, trouvait à l'atelier des ouvrages illustrés.

Plusieurs des œuvres de Lauréat Vallière sont issues de l'application directe d'une lecture et le livre d'Agnel, intitulé *l'Art religieux moderne*, semble l'avoir particulièrement influencé. «Les églises, y lit-on, sont les seuls monuments où les statues se trouvent à leur place, parce que là, et là seulement, elles ont leur raison d'être[37]» Ainsi, Berchmans Rioux écrivit

35. Berchmans Rioux, «Le sculpteur Lauréat Vallière», *L'Action catholique* (Québec), 5 oct. 1941: 15.
36. «Dans ce temps-là ils aimaient savoir si on voyait clair.» J.-M. Gauvreau, «Lauréat Vallière, sculpteur sur bois», *Technique* (Montréal). XX, n° 7 (sept. 1945): 454.
37. G.-A. d'Agnel, *l'Art religieux moderne*, Grenoble, Arthaud, 1936; 97.

que «ce n'est pas dans les musées, mais dans les églises qu'on retrouve [l']œuvre» de Vallière[38].

C'est à la suite de lectures sur l'iconographie, en particulier les exposés du docteur Barbet[39], que Vallière fit des christs avec des couronnes en forme de tiare. Il en réalisa au moins trois: une pour l'église Saint-Dominique de Québec, une pour Berchmans Rioux et une pour un citoyen de Charlesbourg. (PL. 14) La couronne du christ aurait été un panier d'osier servant de tiare et remplaçant la couronne traditionnelle. Cette interprétation de Vallière venait d'explications fournies par Barbet:

> La coutume était de soumettre le condamné à toutes sortes de moqueries et de mauvais traitements qui ne dépendaient que de l'imagination des bourreaux. «Pour Jésus-Christ, il est accusé de s'être fait roi des Juifs et ce titre royal semblait aux légionnaires de l'Empire Romain une énorme bouffonnerie et de là la mascarade.» «De ce profond mépris des Romains pour la royauté juive, Philon[40] nous rapporte un autre exemple: Quelques années après la mort de Jésus, le roi juif Agrippa étant de passage à Alexandrie, la populace s'empare d'un pauvre idiot, le coiffe d'un fond de panier comme diadème, l'enveloppe d'une natte, lui met dans la main un roseau, lui adjoint des gardes du corps ironiques et entoure ce roi de comédie d'honneurs dérisoires. Toute cette mascarade improvisée voulait être une insulte pour la royauté juive d'Agrippa[41].

En ce qui concerne la manière dont le corps du Christ fut cloué sur la croix et le nombre de clous utilisés, «l'archéologie romaine semble muette sur ce point. Les auteurs ecclésiastiques se partagent les deux opinions mais ne produisent, ni d'un côté ni de l'autre, les raisons de leur préférence[42].» D'après Abel Fabre, le choix des artistes entre trois ou quatre clous, dans leur représentation du Christ en croix, résulte uniquement de préoccupations esthétiques, tout comme leur disposition d'ailleurs. Si l'on perce d'un seul clou les deux pieds superposés, c'est probablement «pour un motif purement artistique. On a voulu donner à la figure une forme triangulaire qui l'équilibre mieux et la rende plus décorative[43].» Cependant, si Vallière avait choisi de traverser les pieds de ses christs d'un seul clou, c'est surtout parce qu'il s'appuyait sur la légende voulant qu'au début il y eut quatre clous, mais qu'un de ceux-ci fut perdu en chemin[44].

38. Berchmans Rioux, «*Lauréat Vallière, sculpteur sur bois*» (copie dactylographiée, non datée).

39. Pierre Barbet, *La passion de N.-S. Jésus-Christ selon le chirurgien*, Issoudun (Indre), Dillen et Cie éditeurs, 1950.

40. Philon le Juif, philosophe grec d'origine juive, né à Alexandrie vers 13 av. J.-C., mort en 54 apr. J.-C.

41. Pierre Barbet, *op. cit.*, p. 71.

42. Barbet, *op. cit.*, p. 77.

43. Abel Fabre, *Pages d'art chrétien: études d'architecture, de peinture, de sculpture et d'iconographie*, Paris, Bonne Presse, 1917.

44. Jacques De Voragine, *la Légende dorée*, I: 348.

Vallière insistait aussi pour que les clous soient posés aux poignets et non au creux de la paume, ce qui, selon lui, aurait amené la main à être déchirée par le poids du supplicié. Pourtant, sur quelques christs sculptés par Vallière, nous retrouvons des clous plantés dans les mains: à l'église Saint-Paul, au couvent de Jonquière, à l'église de Saint-Romuald. Est-ce que les clients obligeaient Vallière à se contredire? Ou transformaient-ils ses œuvres, comme le fit cette religieuse qui, prenant au mot la description «Ils ont cloué mes mains et mes pieds», enleva les clous que Vallière avait sculptés dans les poignets et les remplaça par d'autres de sa fabrication qu'elle plaça dans la paume des mains du Christ. De plus, cette même religieuse, qui n'aimait pas le «perizonium» (linge entourant les reins)[45] dans la tradition du sculpteur Vallière, en enleva une partie et recouvrit le tout d'une pâte donnant l'aspect d'un linge de composition douteuse. Cette pâte travaillée de manière à creuser des plis a été recouverte d'une peinture blanche teinte sale. L'effet est assez curieux et donne à un corps sculpté suivant toutes les règles anatomiques et rigoureusement académiques une touche de naïveté qui ferait sans doute sourire l'artisan de Saint-Romuald, ou lui donnerait envie de le détruire pour en sculpter un autre.

Parmi les œuvres de Vallière, nous trouvons encore d'autres exemples de l'influence directe d'une lecture: l'*Adam* sans nombril de l'église Saint-Dominique et le *Moïse* de l'église Saint-Thomas d'Aquin[46], l'inscription du calvaire de Cap-Rouge[47], l'*Assomption* d'après l'œuvre de Murillo ainsi que l'ange grandeur nature du cimetière de Saint-Romuald[48].

Même si Lauréat Vallière s'inspira surtout de deux ouvrages, les *Pages d'art chrétien* d'Abel Fabre et la *Nouvelle anatomie artistique* de Paul Richer, il possédait «de nombreux livres qui ont constitué pour lui des atouts aussi indispensables que le marteau, le maillet, la masse, le burin ou la gouge[49].» Sa bibliothèque[50] comprenait également de nombreuses revues. En les feuilletant, nous nous sommes rendus compte que plusieurs pages étaient découpées ou déchirées; Vallière s'en était-il servi pour réaliser des sculptures? Nous avons retrouvé, entre autres, une coupure de revue représentant une tête d'enfant qui avait été quadrillée. Par qui fut-elle quadrillée. Était-ce en vue de transposer le modèle en sculpture?

Cette technique du quadrillage est très ancienne; elle fut enseignée par Léonard de Vinci (1452-1519) et employée du temps de Vasari (1511-

45. Sur ce sujet, lire: J.R. Porter et Léopold Désy. *Calvaires et croix de chemins du Québec*, Montréal, HMH., 1973, chapitre 4.
46. Voir le chapitre IV au sujet de ces deux statues.
47. Jesus Nasarininvs Rexivdeorum.
48. Il fut détruit en 1962 lors du grand nettoyage du cimetière.
49. Monique Duval, «69 ans de métier font de Lauréat Vallière l'un de nos derniers grands sculpteurs traditionnels», *le Soleil*, 4 févr. 1972: 9.
50. Une partie de cette bibliothèque a été achetée par le Musée du Québec. Une autre partie se trouve dans la collection d'un ami de la famille (Voir l'appendice D: Bibliothèque de Vallière).

1574). Albrecht Dürer (1471-1528) réalisa des gravures décrivant cette technique, qu'il nomma « machine à dessiner en perspective », et d'autres moyens d'expression pour aider le dessinateur d'objets ou de formes. En 1642, *La perspective pratique* montrait un « procédé par mise en carreau qui était aussi utilisé pour copier le naturel. » Il ne semble pas cependant que Lauréat Vallière ait employé souvent cette technique.

Il est certain que Vallière a réussi un grand nombre de chefs-d'œuvre, mais les études, les voyages peut-être, le temps et la confiance d'un mécène lui ont manqué. Sa sculpture constituait malgré tout un défi envers lui-même et envers les grands maîtres européens qui furent surpris des résultats, comme l'a raconté Jean-Marie Gauvreau :

> En 1925, Vallière travaillait dans l'atelier au trône (PL. 15) de la basilique de Québec lorsque entra l'architecte français Roisin, un des dessinateurs (architectes) de la basilique de Sainte-Anne-de-Beaupré[52]. Surpris de trouver en cet endroit un morceau de sculpture dont il soupçonnait déjà, sous l'ébauche, la future et imposante beauté, le distingué visiteur tendit la main au sculpteur et le félicita chaudement. Puis, après quelques mots au patron, l'architecte se tourne vers Vallière et en lui serrant la main de nouveau : « Vous avez étudié longtemps en Europe ? » Sur la réponse négative de l'artisan, il ne peut lui cacher son étonnement de rencontrer dans Québec un aussi remarquable talent[53].

Vallière s'appliqua à défier les matériaux. Ainsi, il sculpta dans l'érable le chemin de croix et l'ornementation de l'église Saint-Victor de Matane, à la demande expresse du curé, même si ce bois était extrêmement dur. Pour lui, la sculpture était un défi ; ce que les autres pouvaient faire, lui aussi devait le réussir.

5. SCULPTEUR SUR PIERRE, PEINTRE ET INVENTEUR

Vallière était un artiste complet, sachant s'exprimer par le dessin, la peinture, la sculpture sur bois et la sculpture sur pierre. Il s'inscrivait dans la lignée de ces sculpteurs dont parlait Antoine Roy :

> Les sculpteurs de la Nouvelle-France possédaient une très grande habileté [...] Le métier ne devait pas avoir beaucoup de secrets pour eux. Ils traitaient leur travail avec une légèreté de main remarquable et un goût très sûr. [...] L'ancien Canada n'a-t-il connu qu'une sorte de sculpture sur bois ? N'y savait-on pas aussi travailler la pierre ? Il semble que si[54].

52. L'architecte Maxime Roisin participa aussi à la reconstruction de la basilique de Québec (après l'incendie de 1922), dessina et fit les plans du socle du monument Taschereau situé en face de l'hôtel de ville de Québec. Ce monument fut dévoilé le 17 juin 1923.
53. J.-M. Gauvreau, « Lauréat Vallière, sculpteur sur bois », *Technique* (sept. 1945): 459.
54. Antoine Roy, *Les Lettres, les Sciences et les Arts au Canada sous le Régime français*, Paris, Jouve et Cie éditeurs, 1930, 238s.

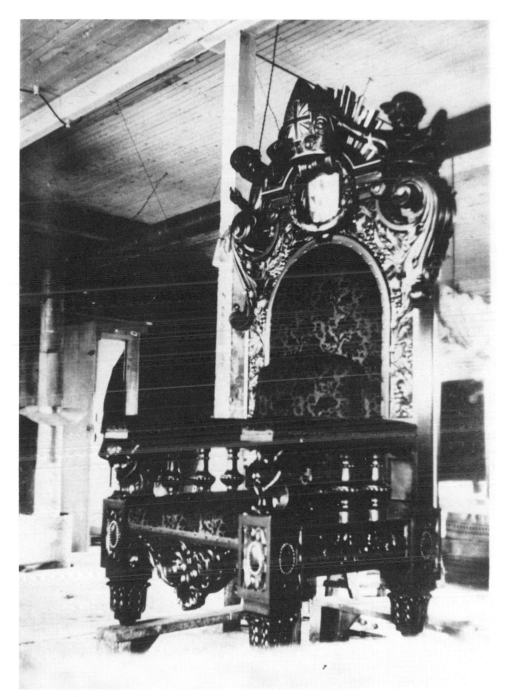

15. Basilique de Québec. Trône cardinalice. Contrat Villeneuve. Sculpteurs: J. Georges Trudelle, Lauréat Vallière. Photo, coll. Trudelle prise dans l'atelier Villeneuve 1925.

69

On peut se demander où Vallière apprit le métier si difficile de sculpteur sur pierre. Dans ce métier, on n'avait pas encore inventé de nouveaux outils manuels. Vallière utilisa un outillage traditionnel et une technique bien proche de celle de ses lointains prédécesseurs, variant selon que la pierre est tendre, dure ou semi-dure. On compte 14 degrés différents pour évaluer la dureté d'une pierre; le granit et le marbre sont les plus dures, donc les plus difficiles à sculpter. Dans les bâtiments, on utilise une pierre dure pour les soubassements, une semi-dure pour les moulures et une pierre tendre pour les sculptures[55]. Pourtant, le *Saint Joseph* que Vallière sculpta pour le collège de Saint-Romuald est en granit gris[56]. Cette statue, qui coûta 800$[57], fut terminée à l'automne de 1950. Le curé de la paroisse Saint-Romuald, l'abbé Charles-Eugène Roy, décédé en 1982, nous a raconté qu'il avait vu Lauréat Vallière, aidé de son fils Robert, sculpter cette pierre dure: «Je pouvais les apercevoir depuis le presbytère. C'était l'automne et pour se garantir du vent et du mauvais temps ils avaient installé des toiles pour se faire un abri[58].»

Pour le sculpteur sur pierre, la massette d'acier (qui a remplacé le maillet de bois), le têtu, les chasses, les aiguilles, le rabotin, etc., sont ses outils de travail. Mais il lui faut également beaucoup de patience, la capacité d'exécuter chaque geste avec assurance et l'habileté à donner le coup de maillet à l'endroit voulu et dans les conditions requises. Un éclat de pierre enlevé ne peut pas être remis en place[59]. Cette façon de procéder correspondait bien à Vallière, qui possédait cette tenacité, cette volonté de réussir et surtout de terminer l'œuvre amorcée.

La sculpture sur pierre est un métier difficile qui demande une force physique hors de l'ordinaire. Le sculpteur sur bois ne devient généralement pas sculpteur sur pierre pour retourner au bois. Quand Charlier a laissé le bois pour la pierre, il ne devait jamais y revenir. Les techniques sont très différentes et l'expérience du sculpteur sur bois ne le qualifie pas pour devenir sculpteur sur pierre et vice versa. Vallière fut l'exception.

Un sculpteur qui travaille la pierre et le bois en taille directe ne peut se comparer au modeleur. Les deux artisans se situent sur des plans différents. Tout les sépare: l'idéal, la composition, la technique, l'impression produite et l'amour de l'œuvre achevée, surtout celle qui est enlevée d'un seul jet. Le malheur c'est que souvent l'œuvre du modeleur peut être préférée à celle de la taille directe car elle demande moins d'effort pour être

55. Par exemple, la statue qui surmonte le trumeau de la porte de la façade de l'église Sainte-Thérèse-de-l'Enfant-Jésus de Beauport fut sculptée en 1936 par Henri Angers dans une pierre tendre.
56. Cette statue haute de 3,50 m est située devant le collège de Saint-Romuald.
57. Lettre de Lauréat Vallière à Armand Demers, 20 avril 1949.
58. Vallière était alors âgé de 62 ans.
59. Voir L.-E. Salsman, *Building in England down to 1540*, Oxford, 1967; V.-H. Debidour, *le Bestiaire sculpté du moyen-âge en France*, Paris, Arthaud, 1961.

comprise, à moins que l'on soit rompu à cette discipline et que l'on en comprenne toutes les difficultés.

Sculpteur sur bois et sculpteur sur pierre, Lauréat Vallière avait des compétences beaucoup plus étendues qu'il ne le croyait lui-même. Ses peintures et ses inventions sont d'autres preuves de ses talents multiples[60]. Armand Demers raconte que Vallière appelait « barbouillages » ses décors de théâtre[61]. Il avait peint en juin 1938 une série de tableaux à la Salle de l'exposition de Saint-Romuald pour un spectacle intitulé « le Gondolier de la mort ». Pour le premier acte, une toile de fond représentait La place Saint-Marc à Venise (peinte d'après une image); pour le deuxième acte, c'était l'intérieur d'un palais de Venise et une troisième toile avait été faite pour le dernier acte.

On retrouve aujourd'hui dans la salle de musique du couvent de Saint-Romuald une toile de fond de scène de théâtre représentant fidèlement la pointe de Saint-Romuald à l'endroit où la rivière Etchemin se déverse dans le fleuve Saint-Laurent. Au premier plan de ce paysage on aperçoit la rivière Etchemin et, vers la gauche, la maison provinciale des frères de l'Instruction chrétienne, autrefois appelée maison Atkinson. Cette toile, (PL. 16) (PL. 17) mesurant 2,56 m de hauteur par 3,63 m de longueur, est faite de trois panneaux, celui du centre étant double. Elle serait signée et datée dans le repli d'un des panneaux. Il fut impossible de vérifier cela sans risquer de briser la toile, mais il semble que l'œuvre aurait été peinte dans les années 1930. Sœur Marie-Reine Drouin[62], qui a enseigné au couvent durant 28 ans, a vu Lauréat Vallière travailler à cette œuvre et affirme que les initiales de l'artiste seraient entre les panneaux.

Le collège de Saint-Romuald possédait d'autres peintures, surtout des paysages servant de décors de théâtre, que Vallière avait réalisées bénévolement. Malheureusement elles ont disparu lors de l'incendie du 28 février 1948. Il ne reste donc que deux petites aquarelles (PL. 18) (PL. 19) de Vallière, des marines, qui se trouvent aujourd'hui dans la collection d'un de ses petits-fils. L'une d'elle est signée.

L'esprit bouillonnant d'idées, Vallière fut également un inventeur. Il mit au point, entre autres, un avion et un modèle de transmission d'automobile. Il entreprit en 1912, alors que l'aviation n'en était qu'à ses débuts[63], de fabriquer un avion de toute pièce. (PL. 20) La carlingue était de bois léger, vissé et collé, et elle était recouverte de toile. Vallière avait fait venir d'Angleterre un moteur de quatre cylindres qui développait environ 35

60. « Lauréat Vallière, sculpteur, mais aussi artiste-décorateur dans ses loisirs ». Brochure souvenir du 25e anniversaire du Collège de Saint-Romuald (1920-1945).
61. Entrevue avec Armand Demers (10 novembre 1978), à Chicoutimi.
62. Sœur Sainte-Aimée de Jésus, Congrégation de Notre-Dame.
63. Louis Blériot traversa la Manche en 1909 et Lindbergh fit la traversée de l'Atlantique en 1927.

16. Couvent Saint-Romuald, ensemble toile de fonds de scène. (H. 2,56 m par L. 3,63 m) Lauréat Vallière, 1930.

17. Couvent de Saint-Romuald. Toile de fonds de scène du couvent, détail, maison provinciale des frères de l'Instruction Chrétienne autrefois appelée maison Atkinson.

18. Aquarelle. (marine). (26,04 cm par 0,17 cm) signée Lauréa. [sic]

19. Aquarelle. (marine) (26.05 cm par 0,17 cm).

chevaux-vapeur. Pour le démarrage, il actionnait, semble-t-il, l'hélice directement afin de faire fonctionner le magnéto pour obtenir l'étincelle voulue et nécessaire à l'allumage. À cette époque, le démarrage des moteurs à gazoline (le démarrage électrique n'étant pas encore inventé) se faisait de cette façon ou encore avec une manivelle, comme c'était le cas pour les automobiles.

Selon Pierre Saint-Hilaire[64], ce serait en 1914, à la suite d'une fausse manœuvre ou d'une erreur d'interprétation lors d'un démarrage que Georges Marois, épicier, qui participait à l'expérience, aurait eu le bras arraché et décéda des suites de cet accident. Selon d'autres témoignages, l'avion aurait capoté et ce fut le décès de Marois, fidèle ami de Vallière, qui mit fin aux expériences du pionnier de l'aviation de Saint-Romuald. (PL. 21)

> En 1912, seul Reid, O'Neil et Valois avaient réussi à assembler un avion au Canada. Le grand problème était d'obtenir des pièces et comble de malheur, les écoles techniques du temps ne connaissaient rien à l'aviation. Au prix de 900$ M. Vallière réussit à construire sa machine grâce à sa détermination et à l'aide que lui fournit alors le gérant de la compagnie Diamond Engine. L'«aéroplane» mu par un moteur de 35 c.v. pesait quelques 600 livres et mesurait 24 pieds de long. Les ailes avaient une envergure de 30 pieds. Malgré la «puissance» médiocre du moteur, la machine volante de Lauréat Vallière pouvait atteindre une altitude de 60 pieds[65].

Des photographies dans les journaux locaux font voir l'avion après son capotage. Selon un membre de la famille, le moteur et la carlingue seraient enterrés dans la cour de son ancienne maison au 10 rue du Collège, à Saint-Romuald.

Est-ce que d'autres essais ont eu lieu après l'accident? L'histoire ne fait pas état de la durée de l'expérience et nous ignorons pendant combien de temps Vallière a travaillé à la fabrication de cet avion. Mais il est certain qu'il parvint au but qu'il avait visé car son avion aurait pris l'air à plusieurs reprises. Les essais se déroulaient sur un terrain longeant la route qui va de Saint-Romuald à Saint-Jean-Chrysostome. Ce terrain, surplombant la ville de Saint-Romuald, se terminait par un cap abrupt, ce qui permettait à l'avion de prendre de l'élan pour effectuer son envol. Le cimetière actuel se trouve à l'emplacement de ce terrain d'aviation improvisé.

Durant les années 1920, Vallière inventa une transmission d'automobile qui pouvait changer de vitesse sans pédale d'embrayage et avait une possibilité de multiplication jusqu'à dix vitesses. Armand Demers, de Chicoutimi, se souvient de cette invention. Un soir, raconte-t-il, Vallière vint voir son père «pour lui montrer un modèle de transmission automatique d'automobile qu'il avait imaginé et sculpté «pour s'amuser». On était tout de

64. Entrevue avec Pierre Saint-Hilaire (janvier 1978).
65. «À 82 ans, il travaille encore. Lauréat Vallière, sculpteur de grand renom fut également un pionnier de l'aviation!», *Journal de Québec*, 4 janv. 1969: 7.

20. Avion, fabriqué par L. Vallière en 1912. Photo, famille Vallière.

21. Avion de Vallière, lors du capotage en 1914. Photo, famille Vallière.

même au début des années 20[66]... » Selon le dire de plusieurs, il s'agissait d'un bijou d'invention et de conception. Des ingénieurs de plusieurs compagnies d'automobiles, impressionnés par ce travail, en auraient même fait des croquis afin de montrer le mécanisme à leurs supérieurs. À la suite de toutes ces visites intéressantes mais inutiles, Lauréat Vallière remit la transmission à un professeur de l'université Laval qui devait s'occuper de lui obtenir un brevet d'invention. On lui aurait plus tard rapporté sa transmission qu'il garda dans sa boutique, se plaisant à la montrer au premier venu. Malheureusement, il n'obtint jamais ce brevet tant convoité. Ce modèle de transmission disparut après la mort d'Auréat, la fille aînée de Vallière. Il aurait certainement eu sa place dans un musée, tout comme l'avion et d'autres inventions de moindre envergure, tels une oreille artificielle et une boîte comprenant un chevalet pliant conçu pour Auréat, etc. Vallière avait une imagination très fertile. Tous ceux qui l'ont connu disent que ses yeux vifs, brillants, semblaient toujours en voie de création.

6. ARTISTE — ARTISAN

L'homme de l'art, que le latin nommait *artifex*, est appelé en français « artisan » ou « artiste »[67], selon le cas. Un artisan est un homme doué d'imagination, possédant une bonne technique, mais exécutant des modèles imposés. Par contre, l'artiste allie à la fois imagination, création et technique.

Lauréat Vallière possédait la technique et l'imagination. Cependant, la nature de son travail dans un atelier ainsi que les exigences des clients ne lui permettaient pas vraiment de laisser libre cours à son imagination. Il était toujours limité par le prix accordé, la dimension de l'œuvre, la sorte de bois désiré, le choix du client entre une œuvre au naturel ou polychrome. Mais il avait sans aucun doute un esprit de création extraordinaire qui le rapprochait de l'artiste, puisqu'à partir de modèles, de formes ou de matériaux imposés, il réalisa des œuvres personnelles, de même style, mais non identiques[68]. Il exécuta parfois de véritables copies ou des reproductions fidèles, dont nous connaissons, dans certains cas, la source d'inspiration. Par exemple, pour réaliser *le Flottage du bois*, (PL. 23) Vallière s'est inspiré d'une gravure de W.-H. Bartlett, *Lac des Deux-Montagnes* (PL. 22); ce relief fut acheté par le gouvernement de la Nouvelle-Écosse.

Le *Moïse* sur l'ambon de la chaire de l'église Sainte-Cécile, dans le comté de Frontenac, a pu être influencé, soit par le *Moïse* de Thomas Bail-

66. Lettre d'Armand Demers à Léopold Désy, 31 janv. 1978.
67. Paul Bellot, *Propos d'un bâtisseur du bon Dieu*, Montréal, Fides, 1948; 67-68.
68. La statue de *Notre-Dame du Saguenay*, à Chicoutimi, fut «inspirée de celle de Cap-Trinité (sculptée par Louis Jobin en 1881) sans en être une imitation exacte.» (Renseignements donnés par Armand Demers, le 10 septembre 1960, à la Société historique du Saguenay.

22. Gravure W.H. Bartlett in Québec 1800, Le Lac des Deux-Montagnes.

23. Relief en bois de pin d'après une gravure de W.H. Bartlett. «Le Lac des Deux-Montagnes» photo, famille Vallière.

lairgé réalisé en 1833 pour l'église Saint-Louis de Lotbinière, soit par ceux qu'André Paquet a sculptés pour l'église Saint-Charles de Bellechasse en 1837, pour l'église de Saint-Antoine-de-Tilly en 1838[69] et pour l'église de Charlesbourg en 1843[70]. Le *Saint Benoît* (PL. 24) et la *Sainte Scolastique* (PL. 25) que fit Vallière pour l'abbaye de Saint-Benoît-du-Lac ont été copiés sur les sculptures de Charles Jacob illustrées aux pages 104 et 105 du livre d'Agnel, *l'Art religieux moderne*.

La paroisse Notre-Dame-des-Sept-Allégresse de Trois-Rivières donna à Vallière une photographie de la statue de Notre-Dame-des-Sept-Allégresses placée à l'extérieur de l'église pour qu'il en fasse une semblable pour l'intérieur. (PL. 26) Les statues en bois de Vallière ont remplacé les anciennes statues de plâtre de cette église. (PL. 27)

En 1934, Vallière a sculpté, pour le tombeau du maître-autel de l'église de Granby, une *Dernière Cène* (PL. 28) en bois polychrome et doré d'après l'œuvre de Léonard de Vinci. Il est possible que le sculpteur se soit inspiré de la *Dernière Cène* que la fabrique de la paroisse Saint-Sauveur de Québec donna à Joseph Villeneuve en 1919, lors de la réfection du retable et du maître-autel, car il était à cette époque à l'emploi de la maison Villeneuve. Les archives de la paroisse Saint-Sauveur font mention de la donation à Villeneuve des «trois bas reliefs de l'ancien autel: la Cène par Léonard de Vinci, le sacrifice de Melchisédech et celui d'Abraham [...] importés de Munich[71].»

L'*Annonciation* (PL. 29) de Vallière, qui se trouve à l'église de Granby, a été fortement influencée par le relief de l'*Annonciation* des sœurs du Bon-Pasteur de Chicoutimi et par celle de la cathédrale de Chicoutimi, réalisées toutes les deux à l'atelier Carli de Montréal[72]. On retrouve d'ailleurs ce modèle dans les catalogues de vente des maisons Desmarais et Robitaille, de Montréal, et dans celui de la maison Daprato, de Chicago.

Pour réaliser le relief *la Mort de saint Joseph*, (PL. 30) pour l'église de Granby, Vallière s'est probablement inspiré du relief en plâtre qui se trouvait dans le tombeau de l'autel du côté droit de l'église Sacré-Cœur d'Ottawa (brûlée le 21 novembre 1978). En 1917, la maison Villeneuve avait un contrat de sculpture pour cette église.

Vallière ne fut pas le seul à se servir de modèles[73]. En effet, le musée McCord, à Montréal, expose le catalogue dont Louis Jobin se servait pour

69. Vallière a visité l'église de Saint-Antoine-de-Tilly vers la fin des années 1920.
70. Voir Luc Noppen et J.R. Porter, *Les églises de Charlesbourg et l'architecture religieuse du Québec*, Québec, 1972, 115-119.
71. Archives paroissiales, Saint-Sauveur (Québec), Codex historicus O.M.I. (18 décembre 1902 — 31 décembre 1921), octobre 1920.
72. J.R. Porter et Léopold Désy, *les Annonciations sculptées du Québec*, Québec, 1979.
73. Dans le catalogue de Desmarais et Robitaille on retrouve des anges, des angelots, des consoles, des calvaires, des Vierges, des saint Jean-Baptiste, des Enfants Jésus en composition plastique qui peuvent être remplacé par des Enfants Jésus en cire, etc.

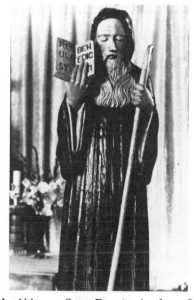

24. Abbaye Saint-Benoît du Lac St Benoit, ronde bosse en bois polychrome. (H. 1,21 m) L. Vallière, 1938.

25. Abbaye Saint-Benoît du Lac. Sainte Scholastique, statue en bois polychrome. (H. 1,21 m) L. Vallière, 1938.

26. Statue Notre-Dame des Sept Allégresses, photographiée dans la boutique de Vallière. (H. 1,42 m) Photo, famille Vallière.

27. Notre-Dame des Sept Allégresses, Trois-Rivières. (H. 1,42 m) En bois de chêne. L. Vallière. 1959.

sculpter ses statues[74]. Si, en comparant les œuvres des sculpteurs, on constate qu'il existe beaucoup de copies et d'imitations, il ne faut pas oublier que, dans la sculpture religieuse, l'imagination n'existe pas. Les sculpteurs n'ont que de bons yeux et des mains supérieurement habiles, dirigées par une pensée neuve, candide, vierge d'influences. Les sculptures peuvent se rapprocher à différents degrés, mais grâce à la touche personnelle et à la technique du sculpteur il n'y a pas d'imitation, seulement des ressemblances.

Travaillant presque toujours sur commande, Lauréat Vallière fut amené à faire toutes sortes d'ouvrages en dehors de la ronde-bosse ou du bas-relief qu'il affectionnait particulièrement[75]. Comme il l'expliqua lui-même, les besoins de la vie l'ont obligé «à sculpter des moulures, des ornements, des cartouches, des guirlandes de fleurs ou de roses, des chapiteaux, des consoles et quoi d'autre pour servir de moules pour les plâtriers ou encore de modèles pour les apprentis.» Il arriva que l'on se servit de ses modèles pour produire des moules[76] en plâtre pour couler le plomb[77] ou fabriquer des modèles en série. Vallière fit aussi des reliefs coulés dans le bronze. Le bronze de Charles de Linné au Jardin zoologique d'Orsainville et les deux bronzes du monument Narcisse Nolin au cimetière de Saint-Romuald en sont des exemples. On pouvait lire dans *La Patrie*, en juin 1958:

> Le médaillon, sculpté dans le bois par Vallière, d'après une photo qui lui fut prêtée par Me C.-E. Leclerc, président de la Société Linnéenne de Québec, sera utilisé pour faire un moule dans lequel le bronze sera coulé[78].

La maîtrise de son art était telle qu'à la manufacture tout le travail de sculpture était confié à Vallière, qui n'avait pas, cependant, à déterminer les dimensions, ni la sorte de bois à utiliser; On lui apportait le bois déjà dégrossi et préparé, et le «dessin», déjà fait par le contremaître, l'architecte ou l'acquéreur. Vallière n'avait donc aucune autre responsabilité que celle de sculpter. Souvent, il était laissé libre de concevoir ses sculptures, mais les sujets étaient toujours connus, sculptés, dessinés ou imprimés. La liberté d'expression du sculpteur se situait donc à la seconde étape de la création d'une œuvre. L'abbé Philippe Poulin, curé de La Malbaie, en donne un exemple: «L'architecte a fait un modèle (PL. 31) (PL. 32) (PL. 33)

74. Il s'agit d'un catalogue de vente de l'Union artistique de Vaucouleur.
75. Selon Berchmans Rioux, les bas-reliefs étaient le genre de sculpture que Vallière aimait le mieux. Berchmans Rioux, «Lauréat Vallière(s), sculpteur sur bois», *l'Action catholique* (Québec), 9 juin 1940: 3.
76. «Loin d'entraîner la décadence de la production, l'emploi de moules contribue au contraire au maintien de la qualité.» Jean Cuisenier, «*Élaboration de formes plastiques nouvelles*»; 187.
77. On recouvrait les statues d'une couche de plomb, d'une épaisseur d'environ 4 mm, d'où l'expression «plomber une statue» que l'on utilisait même si une statue était recouverte de cuivre et de plomb, comme le fut *Notre-Dame du Saguenay* réalisée par Vallière à la fin des années 1940.
78. Jacques Trépanier, «Le Bronze de Linné signé Vallière», *la Patrie*, juin 1958.

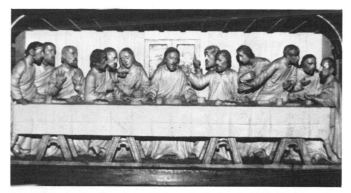

28. Église Notre-Dame de Granby relief en bois de pin polychrome. Dernière Cène d'après L. de Vinci (H. 61,04 cm par L. 1,47 m) L. Vallière 1934.

29. Église Notre-Dame de Granby. Relief en bois de pin polychrome représentant l'Annonciation (H. 66.04 cm par L. 99.06 cm) L. Vallière, 1934.

30. Église Notre-Dame de Granby. Mort de Saint-Joseph, relief en bois de pin polychrome. (H. 66.04 cm par L. 99.06 cm) L. Vallière, 1934.

de ce qu'il voulait et il a par la suite laissé l'auteur à sa libre inspiration[79]. »
Ceux qui commandaient des sculptures à Vallière comptaient sur la qualité
de son travail pour obtenir quelque chose de beau et de personnel qui
respectât en même temps leurs goûts et leurs souhaits.

Vallière réalisa ce qu'on pourrait appeler des « sculptures libres », par
exemple l'ange du cimetière de Saint-Romuald (détruit en 1962), le bra-
celet en acajou qu'il fit d'une seule pièce pour sa fille Auréat, les amoureux
cachés dans un voilier. Mais dans le cas de certaines sculptures, il est diffi-
cile de juger où la création commence et où se termine l'emprunt puisque
nous ne connaissons pas les circonstances qui l'amenèrent à sculpter ces
pièces.

L'œuvre pure est celle qui reflète l'âme de l'artiste, peu importe le
modèle ou l'influence, la commande, le matériau ou les moyens mis à sa
disposition. Le prix Vallière est une création pure. Destinée à être offerte
en prix aux élèves du collège de Sainte-Anne-de-la-Pocatière en 1944, cette
« élégante statue de deux pieds » représentait la création du monde. (PL. 34)
(PL. 35)

> Dieu est représenté sous les traits humains que nous suggère la Bible. La ligne
> du corps est très légèrement inclinée en avant; les bras s'ouvrent avec aisance,
> et le visage regarde un orbe qui, à ses pieds, s'échappe en roulant d'une né-
> buleuse; la forme du corps se cache sous une draperie qui tombe en plis
> harmonieux; l'expression de la figure traduit la joie sereine de l'action créa-
> trice. En résumé, une composition nette dont l'ensemble exprime avec suf-
> fisamment de force le mouvement du Créateur jetant le monde dans l'espace.
> Et cela, exécuté avec un souci évident de la précision du détail[80].

Le prix Vallière constitue une première, une nouveauté, et se compare, dans
sa création, à *la Fée Nicotine* de Philippe Hébert (1850-1917) et à *la Rivière
Blanche* d'Alfred Laliberté (1878-1953). Mentionnons également une autre
création de Vallière, *les Deux oiseaux*, dont Berchmans Rioux a dit: « Val-
lière était intéressé à faire ces oiseaux sans forcer le bois — évitant la
rupture[81]. »

Qu'il ait exécuté des commandes, réalisé des sculptures libres ou des
créations pures, Vallière a toujours pu choisir sa méthode de travail et impo-
ser son style. N'oublions pas qu'il était un sculpteur « savant » d'art religieux;
même s'il réalisa des œuvres profanes, il préférait les œuvres religieuses.
Il resta toujours fidèle à la taille directe et appliqua avec grand soin les con-
naissances qu'il avait acquises. Son art et son style, fruit d'une recherche
personnelle, ont en quelque sorte donné un même sens à toutes ses

79. Lettre du 28 février 1977.
80. Léon Bélanger, «le Prix Vallière», *l'Union amicale* (Sainte-Anne-de-la-Pocatière), déc.
 1944: 10. Cet article est reproduit intégralement dans l'appendice E.
81. Lettre du 12 décembre 1977.

31. Église Saint-Étienne de la Malbaie. Plan de la chaire, architecte Gabriel Desmeules, 1954-55.

32. Église Saint-Étienne de la Malbaie. Ambon de la chaire. Sculpteur L. Vallière. Contrat menuiserie Deslauriers Inc. Architecte Gabriel Desmeules, 1954-1955.

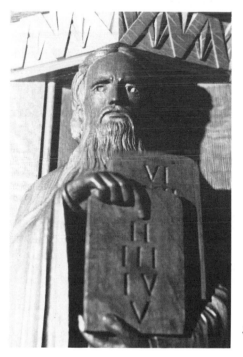

33. Église Saint-Étienne de la Malbaie. Détail de la chaire. Moïse.

œuvres. Ce qui fait dire qu'«une pièce de Vallière s'identifie au premier coup d'œil[82]. »

Au début de son apprentissage, Lauréat Vallière reçut de sa mère la recommandation suivante: «Souviens-toi, ce n'est pas un métier, c'est un art que tu vas apprendre là[83]! » De l'école d'apprentissage Vallière retint de grandes notions. Il croyait en son métier et quand son œuvre n'atteignait pas la perfection il était malheureux[84]. Seule lui importait la tradition voulant que la facture de l'œuvre soit la signature de l'artiste. Il pensait que si la sculpture était assez éloquente pour définir son créateur, il n'était pas nécessaire de la signer[85]. Au temps de leur plus grande médiocrité, les artistes du moyen âge tenaient à signer leurs œuvres, alors que les maîtres contemporains ont poussé trop souvent la modestie jusqu'à se laisser oublier.

Convaincu de la nécessité de poursuivre une recherche et d'avoir des principes d'esthétique pour rendre une œuvre, Vallière critiqua les sculpteurs qui ne respectaient pas les règles qui lui paraissaient essentielles. En observant leurs œuvres, il disait: «On est descendu bas au plan artistique. » Il était du même avis que ce journal de Québec qui écrivait:

> Les partisans de l'art dit «moderne» disent avoir réglé le problème en vulgarisant l'art, en le mettant à la portée de tous; c'est bien beau, mais en pratique, ça permet à n'importe qui, guidé la plupart du temps par l'orgueil, de se mettre en vedette en faisant n'importe quoi, de se signaler à l'attention du monde en faisant n'importe quelle sottise[86].

Vallière ne rejetait pas l'art moderne en bloc, mais seulement ce qui n'avait pas de sens ou ne suivait aucune règle.

> Il est un grand admirateur du modernisme de bon aloi; il aime beaucoup les statues de Georges Serraz, l'un des meilleurs sculpteurs d'art religieux à l'heure actuelle. Toutefois il ne s'installe pas devant des tableaux modernes remplis de fougue, d'audace ou de démence «et qu'il faut tourner sur les quatre côtés pour en découvrir la tête...[87]. »

82. J.-M. Gauvreau, «Lauréat Vallière, sculpteur sur bois», *Technique* (Montréal), XX, n° 7 (sept. 1945): 459.
83. J.-M. Gauvreau, «Lauréat Vallière, sculpteur sur bois», *Mémoires de la Société royale du Canada* (Ottawa), 3ᵉ sér., sect. I, XXXIX (1945).
84. «Son esprit de travail et sa conscience professionnelle ont donné à ses œuvres la personnalité attachante et la perfection qui font leur valeur. » «C'est le plus beau cadeau de ma vie», *le Foyer* (Saint-Romuald), 17 mars 1970.
85. On lui a souvent imposé la signature pour différentes raisons. Son fils Paul-Émile apposa la signature de son père sur la base de la statue du père Brébeuf à l'église de Saint-Romuald.
86. Michel Chauveau, «Il y a 60 ans, Lauréat Vallière est devenu sculpteur sur bois par accident», *l'Événement* (Québec), 3 juin 1966.
87. Berchmans Rioux, «Lauréat Vallière(s), sculpteur sur bois», *l'Action catholique* (Supplément), 9 juin 1940: 3.

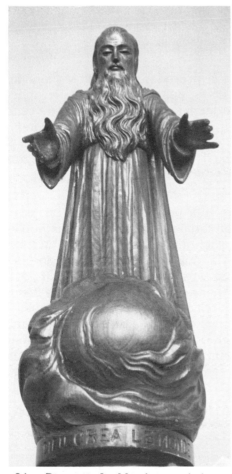

34. «Dieu créa Le Monde» ronde bosse en bois. (H. 0.58 cm) «Prix Vallière». 1944. Dieu est représenté sous les traits humains que nous suggère la Bible. L. Vallière. Photo, D. Moreau prêtre.

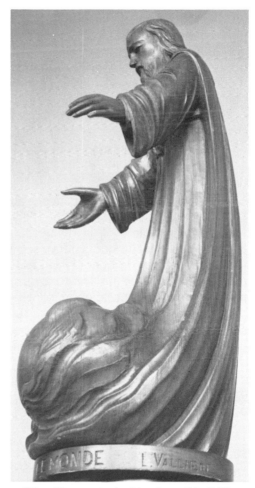

35. «Dieu créa le Monde». (H. 0,58 cm) L. Vallière. Photo, D. Moreau, prêtre.

Il ajoutait: «Je n'aime pas du tout l'art abstrait, quel qu'il soit[88].» Il a pourtant fait *l'Ange des ténèbres*, sculpture en ronde-bosse moderne stylisée, pour l'abbaye de Saint-Benoit-du-Lac, d'après le dessin de dom Côté, architecte. Cependant, il refusa de signer l'œuvre.

Par ses connaissances et sa façon de procéder, Lauréat Vallière fut un grand artiste, un «magicien de la gouge», ayant le don de faire apparaître la vie dans une pièce de bois. Pour lui, il s'agissait de libérer de cette matière inerte la figure emprisonnée qui lui paraissait toute vivante[89]. Avant même de commencer à sculpter, il voyait ce que serait l'œuvre. Il connaissait déjà le résultat. Ainsi, lorsqu'il eut terminé *Notre-Dame du Saguenay*, il put dire: «Elle est ce que je voulais quelle (*sic*) soit, et elle est ce qu'elle doit être par raport (*sic*) à sa base[90].»

Lauréat Vallière peut être comparé aux grands sculpteurs de notre temps. S'il ne fut pas le plus grand, il fut certainement un des plus nobles parmi ses contemporains. Bien sûr, il a subi des influences et son inspiration lui est parfois venue d'ailleurs, mais il a toujours suivi sa propre inclination et il a réussi à laisser l'empreinte de sa personnalité. C'est peu dire que d'affirmer qu'il avait «un talent naturel comme on n'en rencontre pas beaucoup chez nous.» La faculté créatrice, tout comme la faculté réceptive, constitue l'état suprême de l'homme, le rêve qui se réalise dans une forme concrète. L'artiste, par sa création, pourrait être le plus grand bienfaiteur de l'humanité. Vallière savait «pour l'avoir expérimenté tous les jours que l'art, étant un des plus expressifs langages de l'âme, est un moyen assuré de formation humaniste[91].»

Il aimait les gens et les choses autour de lui, les faits simples de tous les jours, et il y puisait ses sources d'inspiration. «J'aime ma femme, mes enfants, la nature, le bois, la rivière, la pêche à la barbue», avoua-t-il un jour à Jean-Marie Gauvreau[92]. Par ses sculptures, il voulait livrer au monde toutes les formes de beautés qui nous entourent. «On s'explique par notre ouvrage plutôt que par nos paroles», écrivit Gauvreau[93]. Les sujets empruntés à la vie quotidienne sont autant de thèmes qui attirent par leur pittoresque et leur variété. Vallière rêvait de sculpter ses souvenirs de jeunesse, les travaux, les jeux, les habitudes, les chansons, les histoires, les mœurs. Il réalisa certains de ces sujets comme les *Longs jours*, le *Travail sur la terre*,

88. Monique Duval, «69 ans de métier font de Lauréat Vallière l'un de nos derniers grands sculpteurs traditionnels», *le Soleil*, 4 févr. 1972: 9.
89. «Avec son ciseau ou son pinceau, il donnait l'expression qu'il voulait à un visage.» Lettre d'Armand Demers à Léopold Désy, 31 janvier 1978.
90. Lettre de Lauréat Vallière à Armand Demers, 22 mai 1949.
91. Léon Bélanger, «le Prix Vallière», *l'Union amicale* (Sainte-Anne-de-la-Pocatière), déc. 1944: 10.
92. J.-M. Gauvreau, «Lauréat Vallière, sculpteur sur bois», *Mémoires de la Société royale du Canada* (sept. 1945): 81.
93. J.-M. Gauvreau, «Lauréat Vallière, sculpteur sur bois», *Technique* (sept. 1945): 454.

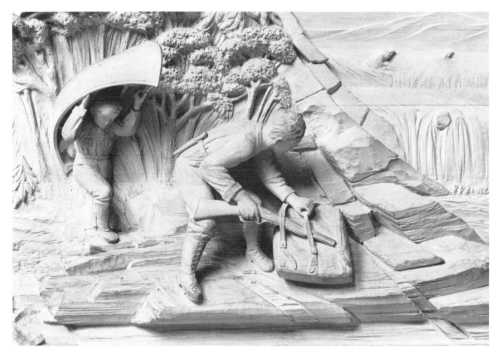

36. « Scène de chasse ». Haut-relief en bois de pin. (H. 46,90 cm par L. 75.23 cm)
L. Vallière. (Photographie, Musée du Québec).

un *Enfant avec son chien*, une *Scène de chasse*, (PL. 36) une *Scène de
pêche*, le *Flottage du bois*, etc. Vallière désirait reproduire son amour pour
l'image, la beauté vivante, le charme humain. Cet amour, qui traversa toute
sa vie avec une persévérance dans la passion, se retrouve chez les natures
fortes et sensibles. Mais lorsque la sensibilité l'emporte, les possibilités dimi-
nuent. Jean-Marie Gauvreau avait peut-être raison lorsqu'il disait que Val-
lière avait manqué d'audace[94]. Vallière n'a pas pu faire tout ce qu'il désirait
pendant sa vie et il se retrouva à 71 ans avec plus de projets que jamais[95].

On ne pourra jamais le comparer aux sculpteurs d'art populaire, dont
les œuvres, souvent maladroites et naïves, ne sont pas exemptes de poésie.

Ces sculptures de l'art populaire du Québec, provenant de la création ima-
ginaire de bricoleurs, illustrent assez bien cette forme d'art populaire. [...]
Cette nécessité de créer ou d'inventer sans école est une chose innée chez les
Québécois et quoi qu'on en pense il ne cessera d'innover ou de continuer à
vouloir faire des choses, quelles quelles soient[96].

94. J.-M. Gauvreau, *ibid.*; 462.
95. Jacques Trépanier, « À 71 ans, l'artiste Vallière a plus de projets que jamais », *la Patrie*,
 22 mars 1959.
96. *Arts populaires du Québec*, Québec, Musée du Québec, 1975.

L'art populaire est accessible à tous, par sa nature même et par son but. L'art de Vallière, par son style et sa méthode, est un art savant; il est impossible que tous et chacun puisse y parvenir.

CHAPITRE IV

Les œuvres majeures de Lauréat Vallière

1. LES STATUES DE LA FAÇADE DE L'ÉGLISE SAINTE-FAMILLE DE L'ÎLE D'ORLÉANS

La façade de l'église Sainte-Famille (PL. 37) à l'île d'Orléans est unique dans l'architecture ancienne du Québec avec ses trois clochers et ses cinq niches. Les statues qui en ornent la façade représentent la Sainte Famille, titulaire de la paroisse. Nous y retrouvons l'Enfant Jésus, (PL. 38) la Vierge, sainte Anne, (PL. 39) (PL. 40) saint Joseph (PL. 41) et saint Joachim.

L'histoire de ces statues est plus riche que certains historiens l'ont laissé croire. On a prétendu que les statues sculptées par les Levasseur en 1749 étaient encore en place vers 1926, ce qui veut dire que ces statues de pin, exposées aux intempéries sur une façade orientée à l'ouest, auraient survécu pendant quelque 177 ans. Un bulletin publié par le Musée du Québec en 1969 corrige cette erreur, sans toutefois mentionner à quel moment les sculptures furent enlevées ou remplacées:

> Les statues destinées aux niches de la façade furent sculptées par les Levasseur en 1749; par la suite, on remplaça ces sculptures par des œuvres de Jean-Baptiste Côté[1].

Les sculptures de Jean-Baptiste Côté (1832-1907), maintenant conservées au Musée du Québec, furent achetées par la province en 1936 pour la somme de 600 $. Durant les années 1920, Marius Barbeau avait pris des photographies de la façade de l'église. Les statues qu'on y voit sont bien celles qui se trouvent au Musée; elles ornèrent l'église peut-être jusqu'en 1928[2].

1. Gouvernement du Québec, Ministère des Affaires culturelles, *l'Église de Sainte-Famille,* Québec, Musée du Québec, bulletin n° 12, 1969; 4.
2. Dans son ouvrage *I have seen Quebec,* Marius Barbeau reproduit, dans la section concernant le sculpteur Louis Jobin (né à Saint-Raymond de Portneuf en 1845, décédé à Sainte-Anne-de-Beaupré en 1928), une esquisse dessinée par Arthur Lismer en 1925, représentant la statue de *Saint Joachim* à Sainte-Famille de l'île d'Orléans, attribuée à Louis Jobin (Marius Barbeau, *I have seen Quebec,* Québec, 1957.). À la page précédente, une autre photographie montre les cinq statues de la façade de l'église Sainte-Famille en 1925. Comment Barbeau peut-il attribuer à Jobin le *Saint Joachim* alors que durant la même période il parcourt la côte de Beaupré avec Lismer et photographie la façade de Sainte-Famille, sachant que Jean-Baptiste Côté est l'auteur des

37. Façade de l'église Sainte-Famille
I.O. Les cinq statues en bois de pin
dorées. L. Vallières, 1929.
Enfant-Jésus. (H. 1,95 m)
Vierge. (H. 1,87 m)
Saint-Joseph. (H. 1,87 m)
Sainte-Anne ou l'Éducation de la
Vierge. (H. 1,87 m)
Saint-Joachim. (H. 1,87 m)

38. Église Sainte-Famille Île d'Orléans.
Enfant-Jésus. (H. 1.95 m) photo-
graphie précédent la restauration
des statues en bois de pin dorées.
L. Vallière, 1929.

39. Église Sainte-Famille I.O. Statue de Sainte-Anne ou Éducation de la Vierge en bois de pin doré. (H. 1,87 m) photo prise précédent la restauration de cette statue qui fut par la suite recouverte d'un enduit plastique. L. Vallière, 1929.

41. Église Sainte-Famille I.O. Détail statue Saint-Joseph en bois de pin doré sur la façade de l'église. (H. 1,87 m) L. Vallière, 1929.

40. Église Sainte-Famille I.O. Détail statue Sainte-Anne en bois de pin doré sur la façade de l'église. (H. 1,87 m) L. Vallière, 1929.

91

Les premières informations que nous ayions sur l'église Sainte-Famille proviennent d'un manuscrit non paginé, datant des années 1820 et signé «J. Gagnon ptre». Curé de cette paroisse depuis 1806 jusqu'à sa mort en 1840[3], l'abbé Gagnon s'était servi pour compiler ses notes de livres de comptes aujourd'hui disparus. Un siècle plus tard, Marius Barbeau transmit à Ramsay Traquair des notes copiées de ces écrits, à partir desquelles ce dernier écrivit en 1926:

> 1748-49 the five wooden statues which still decorate the facade were carved by either one or both of the brothers Levasseur[4].

Ainsi, Traquair croyait que les statues qui ornaient la façade de l'église en 1926 étaient celles de Levasseur. Celles-ci avaient pourtant été remplacées à la fin du XIXe siècle, comme en témoignent les registres de la paroisse: «le 12 mai 1889, [il y eut] bénédiction des cinq statues de la façade de l'église de la Sainte-Famille[5]. » Traquair avait été étonné par la qualité de ces sculptures qu'il attribuait aux Levasseur:

> They are of pine, about six feet six inches high, and of very remarkable workmanship for the XVIII century in Canada.

> They are painted in polychrome, and the painter has shown considerable taste in his choice of colour and of treatment[6].

Cette description s'appliquait en fait aux statues que Jean-Baptiste Côté avait réalisées pour l'église Sainte-Famille dans les années 1880. À cette époque, il commençait à pratiquer l'art religieux, après avoir travaillé comme sculpteur dans les chantiers maritimes de Québec. On ne connaît pas la date exacte de l'achat des statues par la paroisse Sainte-Famille ni le montant qu'elle déboursa.

Dans un article qu'il publia sur le sculpteur Côté en 1941, Marius Barbeau confirma que les «statues de la façade de l'église de Sainte-Famille à l'île d'Orléans, attribuées d'abord à un sculpteur plus ancien, aujourd'hui au Musée du Québec, sortirent bel et bien de son atelier, comme l'attestent son

statues? (Voir Marius Barbeau, «J.-B. Côté, sculpteur», *la Revue moderne* (Montréal) (1941): 18-31.) À ce que l'on sache, Louis Jobin n'a jamais sculpté de statues pour l'extérieur de l'église Sainte-Famille. Dans son étude sur Jobin, Barbeau n'en fait pas mention, pas plus qu'il n'en parle dans d'autres articles sur le sculpteur de Sainte-Anne-de-Beaupré. (Voir Marius Barbeau, *Louis Jobin, statuaire,* Montréal, Beauchemin, 1958, 147 p.) Nous pouvons donc conclure que ceci est une erreur de classification ou qu'il s'agit d'une mauvaise interprétation.

3. J.-B.-A. Allaire, *Dictionnaire biographique du clergé canadien-français,* Saint-Hyacinthe, 1908.

4. Ramsay Traquair et Marius Barbeau, «The church of Saint Famille, Island of Orleans, Que.», reprinted from the *Journal,* Royal architectural institute of Canada, n° 13 (mai-juin 1926).

5. Archives paroissiales (Sainte-Famille, île d'Orléans), Livres des délibérations, Reddition des comptes, 1870-1924. (Copie du Centre de documentation du ministère des Affaires culturelles.)

6. Traquair et Barbeau, *op. cit.*

fils Claude et sa fille Laure, cette dernière elle-même envoya le compte au curé[7]. » Barbeau évita de mentionner le nom des Levasseur, préférant parler d'un «sculpteur plus ancien». Supposait-il qu'il y avait eu d'autres statues après celles des Levasseur et avant celles de Côté? Les statues des Levasseur avaient disparu depuis très longtemps. D'après la tradition orale, elles furent brûlées dans un champ près de l'église parce qu'elles étaient pourries et, par le fait même, «indécentes»[8]. Barbeau connaissait-il cette histoire? D'après Pierre-Georges Roy, la façade de l'église fut remodelée en 1868, et les cinq statues sculptées par les frères Levasseur de Québec en 1748 et 1749 furent réparées et repeintes à plusieurs reprises, c'est-à-dire en 1767, 1818, 1833 et 1868[9].

Depuis 1930, de nouvelles statues ornent la façade de l'église Sainte-Famille[10]. Elles sont l'œuvre de Lauréat Vallière. Dans *Looking at architecture in Canada*, publié en 1958, Alan Gowans a prétendu qu'il s'agissait de répliques:

> The five statues that appear on the facade here were carved by Noël and François Levasseur about 1748; they have since been removed to the Provincial Museum of Quebec and replaced by replicas[11].

Il faut croire qu'Alan Gowans n'avait pas vu les statues qui se trouvent au Musée du Québec, car le style de Jean-Baptiste Côté est très différent de celui des Levasseur. Peut-être supposait-il que les statues de Vallière étaient des répliques? Certainement pas des statues des Levasseur, car celles-ci avaient disparu dès avant 1889. Et on n'a qu'à comparer l'*Éducation de la Vierge* de Lauréat Vallière avec la *Sainte Anne* de Jean-Baptiste Côté pour constater qu'il ne s'agit pas d'une réplique. D'ailleurs Vallière lui-même nous

7. Marius Barbeau, «J.-B. Côté, sculpteur, *la Revue moderne* (Montréal) (1941): 18-31.
8. La même chose est arrivée aux anciennes statues de la façade de l'église Saint-François à l'île d'Orléans, et cette fois sur l'ordre de l'évêque, Mgr Signay. (Albert Fortier, *l'Action catholique* (Québec), vol. XIX, n° 27.)
9. P.-G. Roy, *Les vieilles églises de la province de Québec, 1647-1800*, Québec, 1925; 172.
10. Archives paroissiales (Sainte-Famille, île d'Orléans), Livre des délibérations et reddition des comptes, 1924-oct. 1965.
 > «Les paroissiens de Sainte-Famille souhaitent que le gouvernement provincial fasse don d'une somme d'argent qui lui permettra d'avoir d'autres statues encore plus belles et surtout plus durables.» (Lettre du 11 août 1929, extrait d'un procès verbal d'une assemblée de paroisse concernant l'envoi de cinq statues, au Musée national, Québec, à Son Éminence le cardinal R.-M. Rouleau, signée J.-B. Arthur Poulin ptre curé.)
 Précédant la lettre du 11 août 1929, on trouve une lettre de Pierre-Georges Roy qui recommande au Musée du Québec d'acquérir les statues de Jean-Baptiste Côté et encourage la fabrique de Sainte-Famille à céder les statues au Musée pour la somme de 600$.
 Livre de reddition des comptes, 31 décembre 1930: «dépense extraordinaire, cinq statues du portail de l'église, main-d'œuvre, $1,172.10, payé le 30 déc.»
11. Alan Gowans, *Looking at architecture in Canada,* Oxford, 1958; 50.

a affirmé qu'il avait sculpté ces statues dans les années 1928-1929, sans avoir vu les œuvres de Côté, qui étaient alors dans un hangar à Sainte-Famille[12]. Le 18 novembre 1929, Vallière écrivit à Marius Barbeau: «je suis à terminé les statues qui remplaceront ceux que M. [Pierre-Georges] Roy avais payer[13]. » Les statues de Vallière demeurèrent quelque 40 ans dans la façade de l'église Sainte-Famille sans être touchées. Nécessitant des réparations, on les enleva de leurs niches durant l'hiver de 1972-1973 pour les confier aux soins d'un menuisier local. Elles retrouvèrent leurs places à l'automne de 1973.[14]

Les statues de Jean-Baptiste Côté mesurent toutes 1,93 mètre alors que celles de Vallière n'ont pas toutes la même hauteur. Pour des raisons de perspective, nous a expliqué Vallière, il était nécessaire que la statue de l'Enfant Jésus soit plus grande que les autres. Et effectivement, cette statue de 1,95 mètre, même si elle dépasse les autres de 7,5 cm, paraît plus petite dans sa niche située dans le pignon de la façade.

2 L'ÉGLISE SAINT-DOMINIQUE DE QUÉBEC

La beauté architecturale et sculpturale de l'église Saint-Dominique de Québec fait honneur à l'architecte J.-Albert Larue qui en pensa tous les plans. En 1950, ce magnifique travail fut reconnu par l'exposition mondiale d'art religieux à Rome.

La construction de l'église Saint-Dominique débuta le 10 juin 1929. La maison F.-X. Lambert de Sainte-Anne-de-la-Pocatière exécuta les travaux extérieurs. Les travaux intérieurs, commencés en 1935, furent partagés entre la maison Villeneuve de Saint-Romuald, Ferland et Frères de Saint-Jean-Chrysostome et Deslauriers et Fils de Québec. Tous ces travaux se firent sous la surveillance de l'architecte Gabriel Desmeules de Québec. En 1939 ou en 1941, à la demande de l'architecte Larue, concepteur du temple, on confia toute la sculpture et l'ornementation à un seul artiste-sculpteur, Lauréat Vallière, afin de conserver l'unité dans l'ensemble et le détail. Le sujet des sculptures a été choisi par l'architecte Larue avec la collaboration du Révérend Père Laurin. Vallière termina l'intérieur de l'église en 1953, après plus de 12 ans de travail. Il avait sculpté le maître-autel, le crucifix, (PL. 42) les évangélistes, les pères de l'église, les autels latéraux, saint Joseph, (PL. 43) Notre-Dame du Rosaire, les patriarches, les prophètes, (PL. 44) la table de communion, dont le décor se compose

12. Selon le dire de plusieurs paroissiens de Sainte-Famille.
13. Musée national de l'Homme (Ottawa), Centre canadien d'études sur la culture traditionnelle, Collection Marius Barbeau.
14. Moins de cinq ans plus tard, en janvier 1978, elles manifestaient de nouveau le besoin d'être restaurées.

42. Église Saint-Dominique. Christ en croix en bois de chêne au dessus du maître-autel. Une tiare couronne la tête au lieu de la couronne d'épines traditionnelle.

43. Église Saint-Dominique, Québec. Autel latéral détail: statue de Saint-Joseph et l'Enfant-Jésus en bois de chêne au naturel. L. Vallière.

du portrait des papes qui ont joué un rôle dans l'histoire de l'ordre des dominicains et du diocèse de Québec, la chaire, les saints et les saintes de l'ordre, qui se retrouvent sur les contours de la nef, le chemin de la croix, les confessionnaux, les consoles de la tribune de l'orgue, les stalles des religieux supportées par les « petits moines », le haut-relief central et les accoudoirs, la sculpture ornementale, etc.

Cette église monastique de type collégial est faite en forme de croix latine avec des collatéraux facilitant les processions. Les dimensions intérieures sont de 18,28 mètres de largeur par 76 mètres de longueur, y compris le chœur des religieux, et de 15,24 mètres de hauteur. La tour qui renferme le carillon, béni en 1931, est d'une hauteur de 45,72 mètres.

Inspiré par la cathédrale d'Oxford, en Angleterre, l'architecte Larue [15] choisit le style gothique normand pour l'église Saint-Dominique de Québec. Il fut aussi influencé par la cathédrale de Peterborough, l'université de Louvain et par la cathédrale de York; le père Henri Martin, le curé fondateur, connaissait cette dernière, qui est plus collégiale que cathédrale. Le poutrage du plafond est fait comme la structure d'une immense barque normande. « D'aucuns prétendent que le style gothique de Saint-Dominique serait inspiré du XVI" siècle alors que Lauréat Vallière nous assure que Saint-Dominique est du gothique XII" siècle qui est plus pratique alors que le XVI" siècle serait plus délicat ».

La décoration intérieure de l'église, faite en pierre et en chêne blanc, compte plus de 500 personnages sculptés. Toutes ces sculptures de chêne sont composées avec beaucoup d'art et exécutées avec infiniment d'habileté; le dessin en est juste. À lui seul, le maître-autel [16] supporte 14 statues. On y retrouve les quatre évangélistes, statues en ronde-bosse supportées par un culot sur lequel est sculpté en relief le symbole de chaque évangéliste. Tout au centre, un Christ en croix, sculpté dans le chêne, porte une couronne en forme de tiare, au lieu de la couronne d'épine traditionnelle. Dans le tombeau, neuf statues en ronde-bosse, placées dans des niches, représentent les Pères de l'Église. Les autels latéraux sont aussi ornés de statuettes en ronde-bosse évoquant des patriarches et des prophètes; les statues de la Vierge et de saint Joseph dominent ces autels qui leur sont consacrés. À l'extrémité de chaque banc se trouve un moinillon portant un livre indiquant le numéro du banc. (PL. 45) Dans le chœur des religieux, 46 sculptures sont placées entre les stalles des bancs. Au dire des paroissiens, certains de ces moinillons ressembleraient à d'anciens religieux de passage ou à des religieux résidant à Québec. (PL. 46) (PL. 47)

La sculpture ornementale s'inspire des feuilles d'érable, du blé, de la vigne, du rosier et de l'oranger de saint Dominique. Sur la balustrade du

15. Entrevue avec l'architecte J.-Albert Larue à sa résidence, à Montréal, en 1974. Né le 14 juillet 1891, il étudia au séminaire de Québec en 1912.

16. Le maître-autel aurait été fabriqué à l'atelier Villeneuve; la sculpture en ronde-bosse et la sculpture décorative furent faites à l'atelier de Lauréat Vallière.

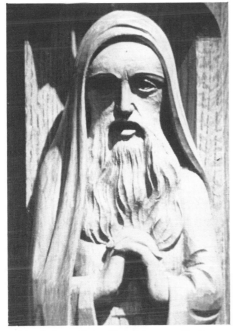

44. Église Saint-Dominique, Québec. Détail d'un patriarche. L.Vallière.

45. Église Saint-Dominique, Québec. Relief d'un moinillon. L. Vallière, 1939-1953.

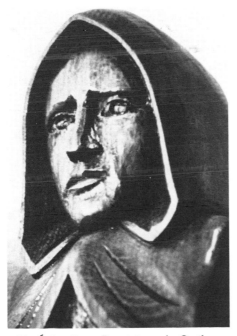

46. Église Saint-Dominique de Québec. Détail d'un moine. L. Vallière.

47. Église Saint-Dominique, Québec Moine du chœur. L. Vallière.

chœur, on retrouve les papes d'avant et d'après 1534, date de la découverte du Canada. Toutefois, comme cette église est consacrée à saint Dominique, les motifs dominants sont les attributs et les armes de l'ordre des dominicains: la croix fleurdelisée, l'étoile de saint Dominique, représentant la vérité, les emblèmes de la foi, de l'espérance et de la charité.

La chaire (PL. 48) (PL. 49) (PL. 50) est d'une réalisation particulièrement remarquable. En voici la description par le Révérend Père J.-Antonin Plourde:

> À la base se tient le premier couple humain, Adam et Ève (les figures portent l'ambon et font office de cariatides), se donnant la main sous l'arbre du bien et du mal, auquel est enroulé le serpent tentateur. À leurs pieds, quelques œuvres de la création: fruits et petits animaux. Le corps de la chaire illustre la vie de saint Dominique [...] en sept tableaux [...] (comme les sept sacrements) un grand aigle aux ailes déployées [...] soutient [le lutrin] pour la proclamation contemporaine [17].

Sur l'ambon très décoré, les péchés capitaux et les vertus sont illustrés par des monstres et des anges. Au-dessus, on retrouve les grands prédicateurs dominicains, les croisés ainsi que des scènes de la vie de saint Dominique. Sur l'abat-voix qui surplombe la chaire sont représentés les démons et les vertus surmontés par le chœur des anges, les chérubins et les archanges. Un élément caractérise cette chaire d'une façon toute originale: l'*Adam* sculpté par Vallière n'a pas de nombril car, selon l'artiste, le premier homme n'a pas été conçu mais créé.

La chaire de Saint-Dominique de Québec a beaucoup emprunté à la chaire de la Rédemption d'Anvers [18], dont le thème et la composition sont les mêmes qu'à Sainte-Gudule de Bruxelles. La chaire de Sainte-Gudule, une des plus belles de Belgique, est un très remarquable exemple de la sculpture sur bois au XVII" siècle. Henri Verbruggen a fait revivre dans le chêne l'expulsion d'Adam et Ève du paradis terrestre.

Le chemin de la croix, bas relief en bois de chêne, (PL. 51) (PL. 52) et les confessionnaux aux grilles ajourées nous font découvrir la grande habileté et versatilité de Vallière. Les corbeaux situés sous le buffet d'orgue, symbolisant les animaux de la faune canadienne, furent sculptés par les fils de Lauréat Vallière, Paul-Émile et Robert. Les consoles en pierre qui soutiennent les 14 statues de la nef (PL. 53) (PL. 54) et les 6 du chœur pèsent environ 180 kg selon Paul-Émile Vallière. Elles furent sculptées par Lauréat et ses deux fils.

Dans le chœur des religieux, (PL. 55) Vallière sculpta un haut-relief de la Vierge protectrice de l'ordre des dominicains, (PL. 56) à partir de l'iconographie de la vision de saint Dominique au XIIIe siècle; nous y voyons la

17. J.-A. Plourde, *Saint-Dominique de Québec, 1925-1975*; 24.
18. Hymans et Fernand Donnet, *Les villes d'art célèbres,* Paris, Henri-Laurens, 37; entrevue avec l'architecte Larue à Montréal en 1974.

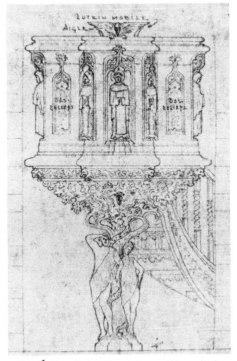

48. Église Saint-Dominique. Plan de la chaire. (travaux de l'église 1939-1953). Architecte A. Larue.

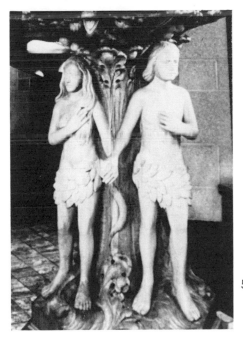

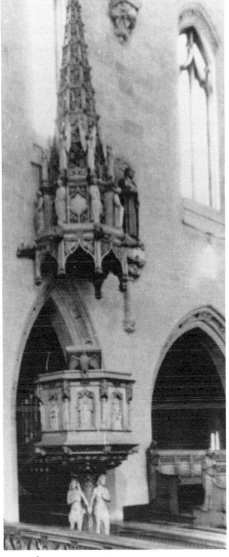

49. Église Saint-Dominique, Québec. Ensemble de la chaire et de l'abat-voix en bois de chêne. L. Vallière.

50. Église Saint-Dominique, Québec. Détail de la chaire. Adam et Ève sculptés en bois de chêne. L. Vallière.

51. Églises Saint-Dominique et Saint-Thomas d'Aquin. Dessin sur papier d'emballage brun. Ce croquis a servi pour sculpter, en bois de chêne, la station de chemin de croix des 2 églises. Le croquis appartient à la famille Vallière.

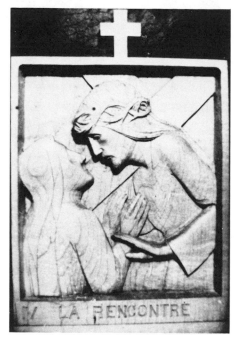

52. Églises Saint-Dominique et Saint-Thomas d'Aquin. IVe station de chemin de croix «La Rencontre», relief en bois de chêne. L. Vallière.

100

53. Église Saint-Dominique, 2 des statues de la nef photographiées dans l'atelier du sculpteur à Saint-Romuald. Photo, coll. Vallière.

54. Église de Saint-Dominique, Québec. 2 des statues de la nef photographiées dans l'atelier du sculpteur à Saint-Romuald. Photo, coll. Vallière.

55. Église Saint-Dominique. Ange avec ostensoir gardant l'entrée du chœur des moines. L. Vallière.

Vierge couvrant de son manteau des disciples de saint Dominique. (PL. 57) Il est intéressant de noter la source d'inspiration de Vallière pour ce haut-relief: on lui donna une image de la Vierge, telle cette *Vierge de Miséricorde* peinte par Enguerrand Charonton (ou Carton) en 1452 qui est reproduite dans *la Peinture gothique*, à la planche 37 [19]. Dans son haut-relief, Vallière remplaça les rois par des moines. Comme le sculpteur possédait le livre d'Abel Fabre, *Pages d'art chrétien*, il est possible qu'il se soit aussi inspiré du troisième chapitre de cet ouvrage, qui traite de la Vierge Mère.

À l'arrière de l'église se trouve le tombeau du curé fondateur, le Révérend Père Henri Martin, mort le 26 avril 1939. Les paroissiens semblent avoir suivi l'exemple de saint Dominique lui-même qui avait exprimé le vœu d'être enterré dans l'église des dominicains.

Lors d'une entrevue, Vallière nous a dit qu'il avait fait un Savonarole [20] pour l'église Saint-Dominique de Québec. En mars 1974, le frère Manès Ouellet confirma ce fait et nous avons retrouvé cette sculpture de Savonarole, portant dans ses mains un instrument de pénitence, sur l'ambon de la chaire de l'église.

3. L'ÉGLISE SAINT-THOMAS D'AQUIN

L'église Saint-Thomas d'Aquin, à Sainte-Foy, fut conçue par l'architecte Philippe Côté suivant des «lignes gothiques modernisées». Les murs extérieurs sont en granit et la charpente apparente, de style ogival, en béton armé. L'intérieur est fini de plâtre aux couleurs variées. «On y trouve indiscutablement une atmosphère de recueillement auquel concourent l'ameublement et les boiseries de bois de chêne, œuvres de Lauréat Vallière sculpteur de Saint-Romuald [21]. »

L'architecte Côté dessina les plans de l'église et il surveilla l'exécution des travaux par l'entrepreneur, la maison Émile Frenette Ltée. L'église fut bénite le 8 octobre 1950. L'ensemble de la sculpture révèle une simplicité et un symbolisme tels que le désirait le curé fondateur, M. l'abbé Charles-Henri Paradis, qui avait écrit dans le prône du 15 avril 1956:

L'Église aime les symboles [...] elle les emploie dans ses décorations et ornements [...] Voilà pourquoi [...] vous voyez ce matin, cette magnifique scul-

19. Enzo Carli, José Gudiol et Geneviève Souchal, *La peinture gothique,* Amsterdam, 1964.

20. Jérôme Savonarole, moine dominicain, est né à Ferrare, Italie, en 1452. Il souleva le peuple de Florence contre les Médicis et tenta d'instaurer un gouvernement démocratique et théocratique. Il fut excommunié, puis condamné à mort, pendu et brûlé avec deux de ses partisans à Florence en 1498.

21. Maurice Allaire, «Les 10 ans de la paroisse Saint-Thomas d'Aquin», *l'Action catholique,* 22 mai 1960.

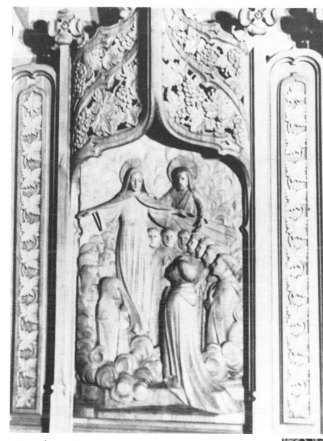

56. Église Saint-Dominique de Québec. Vision de Saint-Dominique, relief en bois de chêne dans le chœur des religieux. L. Vallière.

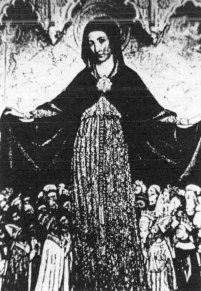

57. Église Saint-Dominique. Vierge de Miséricorde peinte par Enguerrand Charonton ou (Carton) en 1452.

pture au maître-autel, deux cerfs qui viennent boire à une source qui semble venir du tabernacle.

Lauréat Vallière réalisa toutes les sculptures et les décorations de l'église Saint-Thomas d'Aquin, de 1954 à 1962. (PL. 58)

Dans le chœur de cette église, mesurant 38,41 mètres de longueur par 23,77 mètres de largeur et 13,72 mètres de hauteur, domine un christ en croix, grandeur nature, sculpté dans le bois de chêne. Ce christ immense est suspendu au mur et, parfois, quand la lumière le frappe sous certains angles, il paraît s'animer[22]. De chaque côté du chœur, surmontant les stalles, 14 panneaux sculptés en relief rappellent les principales parties de la messe.

Sur le tombeau du maître-autel et sur le retable, Vallière a sculpté les symboles des sept sacrements: une main qui verse de l'eau, pour le baptême; une main qui fait une onction, pour la confirmation; une main qui absout, pour la pénitence; un pélican, pour l'eucharistie; une main qui oint le front d'un mourant, pour l'extrême-onction; la consécration de deux mains jointes, pour l'ordre, et un anneau qui glisse à un doigt, pour le mariage. Entre ces symboles furent sculptés des rectangles ornés de feuilles et de fruits. Le retable est encadré de deux anges, dessinés (PL. 59) et sculptés (PL. 60) par Vallière[23]. Les autels latéraux sont du même style que le maître-autel.

Sur la table de communion se suivent et se répètent des sculptures représentant des gerbes de blé, des grappes de raisins, de l'eau et des poissons; l'eau symbolise la fécondité, le poisson, les premiers chrétiens. De chaque côté de la balustrade, au centre, Vallière a sculpté un pélican nourrissant ses petits.

Dominant la chaire, *Moïse* appelle les fidèles à la parole de Dieu. Sur ce haut-relief, dessiné (PL. 61) et sculpté (PL. 62) par Vallière, Moïse tient dans sa main droite les Tables des dix commandements, alors que sa main gauche, élevée, commande l'attention. L'ambon est formé de panneaux sculptés en relief où figurent les feuilles entrelacées de nos principaux arbres canadiens: l'érable, le chêne, le hêtre, le merisier. Sur ces mêmes panneaux on retrouve les symboles des quatre évangélistes: l'ange pour saint-Mathieu, (PL. 63) le bœuf pour saint-Luc, le lion pour saint-Marc et l'aigle pour saint-Jean. L'aigle sert aussi de lutrin.

Le *Moïse* de Saint-Thomas d'Aquin rappelle celui du *Puits de Moïse*, monument élevé par le sculpteur Claus Sluter à la chartreuse de Champnol, dans la banlieue de Dijon, entre 1395 et 1402. Les figures de l'Ancien Testament ont souvent servi de base au sujet emprunté à la nouvelle loi. Les sculptures de *Moïse* et des évangélistes que Vallière exécuta pour Saint-Thomas d'Aquin et l'église de La Malbaie sont des exemples de cette tradi-

22. *Paroisse Saint-Thomas d'Aquin, 5[ième] anniversaire,* 14.
23. On a retrouvé des ébauches de dessins dans les papiers de la famille Vallière.

58. Église Saint-Thomas d'Aquin, Sainte-Foy, Québec. Angelot en bois de chêne soutenant un culot. L. Vallière.

59. Église Saint-Thomas d'Aquin. Dessin grandeur nature pour exécuter l'ange portant un ostensoir dans le chœur de l'église près du maître-autel. L. Vallière.

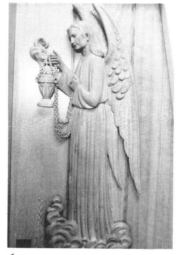

60. Église Saint-Thomas d'Aquin. Chœur, ange avec ostensoir, haut-relief en bois de chêne. L. Vallière. 1954-1962.

61. Église Saint-Thomas d'Aquin, Qué-
bec. Moïse, dessin L. Vallière.

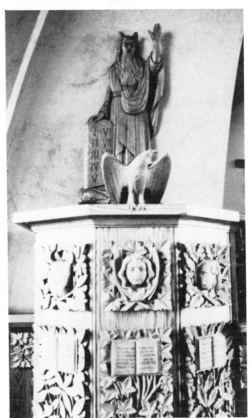

62. Église Saint-Thomas d'Aquin, Ste-
Foy, Québec. Moïse au-dessus de
la chaire en bois de chêne au natu-
rel. L. Vallière.

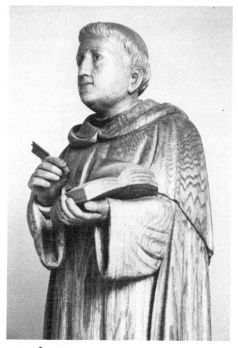

63. Église Saint-Thomas d'Aquin, Québec. Détail de la chaire, ange en relief fait de bois de chêne représentant l'évangéliste Saint-Mathieu sur le devant de l'ambon de la chaire. L. Vallière.

64. Église Saint-Thomas d'Aquin, Québec. Détail de la statue en bois de chêne de Saint-Thomas d'Aquin (H. 1,67 m) L. Vallière.

tion non écrite, voulant que les sculpteurs empruntent d'abord à la mythologie, ensuite aux écritures et finalement à l'histoire.

L'entrée du baptistère est fermée par une porte sculptée, décorée de trois reliefs superposés représentant les trois principaux éléments du baptême, l'eau, l'huile et le sel. La base des fonts baptismaux est ornée de quatre petits anges en prière.

Le long des murs des bas-côtés, un espace est réservé afin de faciliter l'accès au chemin de croix. Vallière avait fait préalablement des dessins sur carton de ce chemin de croix qu'il sculpta dans le bois de chêne. (PL. 51) Il avait alors 73 ans, la force des figures sculptées de ces reliefs montre la grandeur de l'artiste que fut Vallière. Les confessionnaux, d'une très grande simplicité, sont ornés d'une seule sculpture rectangulaire placée sur un grillage, une main qui esquisse un geste de pardon. À l'instar de Saint-Dominique, des moinillons sculptés en relief à l'extrémité des bancs en indiquent le numéro.

La statue du patron protecteur de l'église, saint Thomas d'Aquin, (PL. 64) une ronde-bosse en bois de chêne, fut sculptée en 1957. À la base

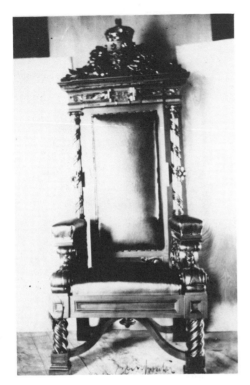

65. Fauteuil d'orateur pour le président de l'Assemblée Nationale. Il est écrit sur la photo de la main du sculpteur « ma composition ». L. Vallière, photographié à la boutique Vallière. Photo, coll. L. Vallière.

de cette statue, des panneaux sculptés rappellent les dates importantes et les titres des principales œuvres du saint. Dans la nef, on retrouve les statues de *Saint Joseph présentant l'Enfant Jésus*, de la *Vierge en prière*, de *Sainte Anne*, du *Sacré-Cœur* (hauteur: 1,74 m), sculptées dans le bois de chêne et signées L. Vallière, ainsi que les hauts-reliefs représentant saint Antoine de Padoue, sainte Thérèse de l'Enfant-Jésus et saint Jean-Baptiste de La Salle. À la porte du presbytère, on demanda à Vallière de sculpter un saint Jean Marie Baptiste Vianney (curé d'Ars), avec l'inscription « Je te montrerai le chemin du ciel ».

« Je ne sais rien de plus émouvant, écrivait Ollivier Guy d'Auray, que ces figures de bois travaillées, fouillées par le couteau du sculpteur et qui s'animent aux jeux des ombres et des lumières. À Saint-Thomas d'Aquin, contrairement à ce qu'on trouve partout ailleurs, l'Enfant Jésus nous est présenté par Joseph pendant que Marie prie le ciel pour ses enfants. J'ignore le nom de l'artiste qui a sculpté le Christ du maître-autel et les statues mais j'ai rarement vu figures plus émouvantes[25]. »

C'est dans des travaux de sculpture de cette envergure que l'on reconnaît le talent et le mérite du sculpteur Lauréat Vallière.

24. *Paroisse Saint-Thomas d'Aquin, 5 ième anniversaire*, 14.

66. Arrière église Saint-Romuald. Christ ronde bosse en bois de pin polychrome grandeur nature. Lauréat Vallière, 1915.

67. Église de Saint-Romuald. Sacré-Cœur en bois polychrome (H. 1,21 m) L. Vallière, 1915.

68. Cimetière de Saint-Romuald, ange
en bois de pin recouvert de plomb.
Monument funéraire; Aline Des-
chênes 1920. Photographie, Pierre
Saint-Hilaire le 25 juillet 1929.

69. Presbytère de Saint-Romuald. Saint-Curé-D'Ars à l'origine en bois de pin recouvert de plomb, maintenant en ciment peinturé d'une couleur brune. (H. 1,75 m) L. Vallière, 1920.

70. Presbytère de Saint-Romuald. Statue représentant Sainte-Jeanne-D'Arc en bois de pin recouverte de plomb. (H. 1,60 m) L. Vallière, 1921.

111

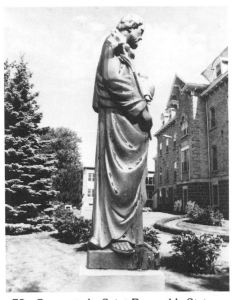

71. Église Saint-Louis de Courville. Baptême du Christ, ronde bosse en bois de chêne verni rehaussée de polychromie (H. 91,44 cm) L. Vallière.

72. Couvent de Saint-Romuald. Statue de Saint-Joseph en bois de pin recouverte de peinture. (H. 1,55 m) L. Vallière, statue bénite le 30 octobre 1923.

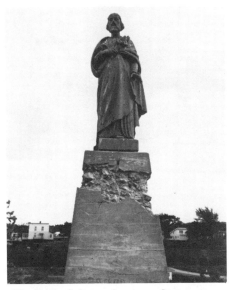

73. Butte Joliette, Lauzon. Statue monumentale de Saint-Joseph en bois de pin recouverte de peinture couleur brune. (H. 4 m) Œuvre photographiée le 12 septembre 1976. L. Vallière, 1929.

74. Butte Joliette, Lauzon. Détail de la tête de la statue monumentale de Saint-Joseph en bois recouverte de peinture. L. Vallière, 1929.

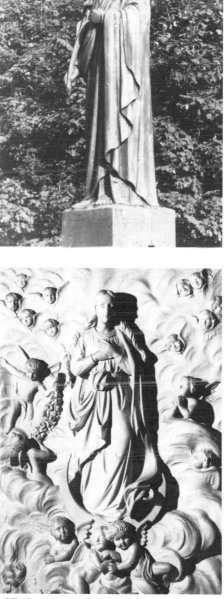

75. Cimetière de Lauzon. Statue de Saint-Joseph en bois de pin recouverte d'un enduit brun (H. 2,28 m) L. Vallière.

76. L'Assomption. Relief en bois. (H. 0,765 par 0,514 m) photographie. Musée du Québec. L. Vallière, 1934.

77. La Nativité. Relief en bois de pin (0,532 par 0,376) photographie. musée du Québec. L. Vallière, 1934.

113

78. Mère berçant son enfant (H. 30.05 cm) L. Vallière, 1934. Photo prise dans le livre « La Grande Aventure de Jacques Cartier ». p. 153. Photo, J.C. Pouliot.

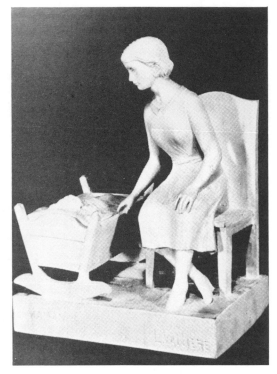

79. Buste, ronde bosse en bois de pin appelé « La Canadienne » (H. 39.37 cm) Coll. Mgr. A. Tessier Institut Keranna Trois-Rivières. L. Vallière, 1935.

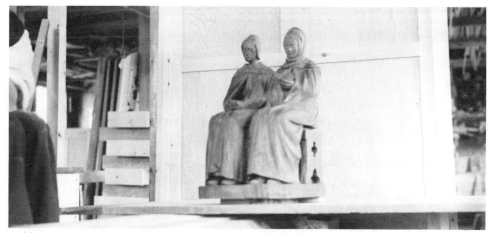

80. Les prieuses photographiées dans l'atelier chez Villeneuve. Photo coll. A. Houde. Les prieuses furent achetées par Oscar Berlau directeur de l'École des Arts Domestiques de Québec, 1937-1941.

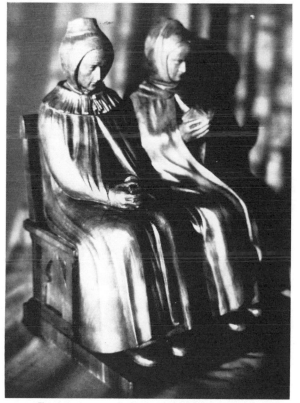

81. Les prieuses ou Femmes en prière, ronde-bosse en noyer noir (H. 41,53 cm) Sculptée pour la collection de l'École des Arts Domestiques de Québec. Fabriquée à l'atelier Villeneuve signée L. Vallière et datée 1943. Il est écrit dessous l'œuvre «en noyer coupe de plus de 50 ans» coll. privée.

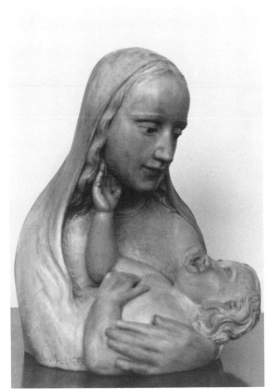

82. Mère à l'Enfant, ronde-bosse en bois au naturel. (H. 45,72 cm) achetée par Mgr. Albert Tessier en 1939. Coll. Mgr. Tessier. Photo L. Vallière.

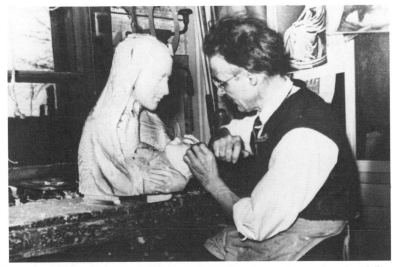

83. Madone achetée par Mgr. Tessier en 1938 à l'état d'ébauche. L. Vallière. — photo, famille Vallière.

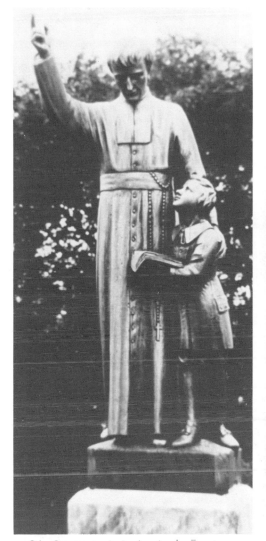

84. Statue en bois de pin du Bienheureux Grignon de Montfort éduquant un jeune écolier. Provient de l'album de photos de L. Vallière. L. Vallière, 1938.

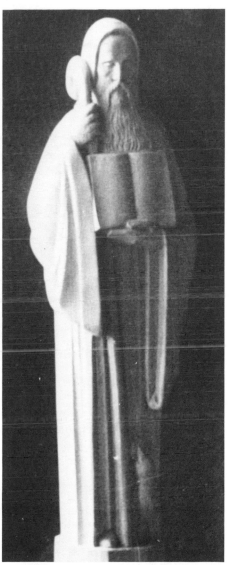

85. Saint-Benoit du Lac. Statuette de Saint-Benoit surmontant le bâton cantoral (H. 27,94 cm) en bois de chêne. L. Vallière, 1938.

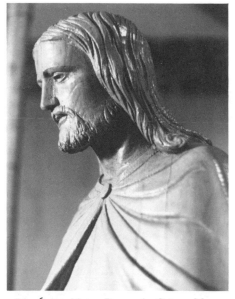

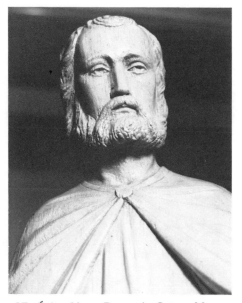

86. Église Notre-Dame-de-Grâce, Montréal. Lutrin en bois de pin. Détail du Christ. (H. 1,24 m) L. Vallière, 1941.

87. Église Notre-Dame-de-Grâce, Montréal. Lutrin en bois de pin. Détail de Saint-Pierre. (H. 1,24 m) L. Vallière, 1941.

88. Plan pour lutrin par l'architecte Paul A. Lemieux, cette copie du plan a été retrouvée dans les papiers de la famille Trudelle.

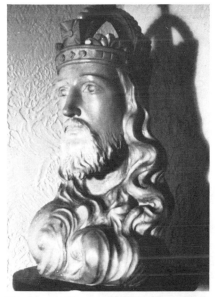

89. Musée Pierre Boucher Trois-Riviè-
res. Buste du Christ-Roi, ronde-
bosse en bois de pin verni, (H.
48,26 cm) coll. A. Tessier. L. Val-
lière, 1941.

90. Caribou en bois de pin et bois de
noyer sculpté pour le gouverne-
ment de Terre-Neuve. (II. 40,64
cm) Photo coll. Vallière.

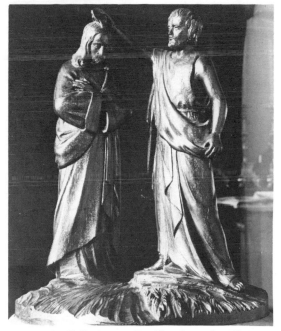

91. Église Saint-Charles de Bellechasse. Le Baptême du Christ, en bois d'acajou
teint. (H. 33,02 cm) L. Vallière. Exécuté en 1943 pour servir de couronnement
aux fonts baptismaux. Photographie, Musée du Québec.

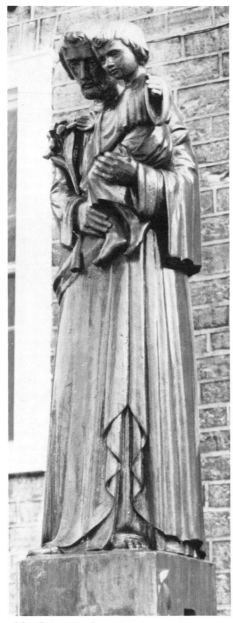

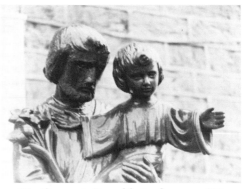

93. Couvent Jésus-Marie, Lauzon. Détail de la statue de Saint-Joseph L. Vallière.

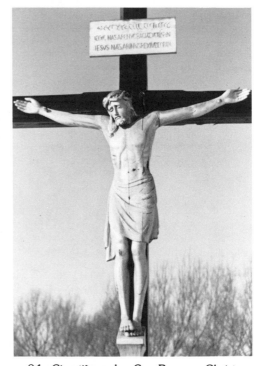

92. Couvent Jésus-Marie de Lauzon. Statue de Saint-Joseph. Sculpture en bois de pin, (H. 1,57 m) L. Vallière, 30 juin 1943.

94. Cimetière de Cap-Rouge, Christ en croix, ronde-bosse en bois de pin polychrome à l'origine. Par après recouverte de peinture couleur aluminium pour préserver le bois des intempéries, aujourd'hui restauré. (H. 1,62 m) L. Vallière, 1943.

120

95. Dessin au crayon de plomb. Signé Lauréat Vallière. (20,95 par 16,51 cm) 1943.
 coll. privée.

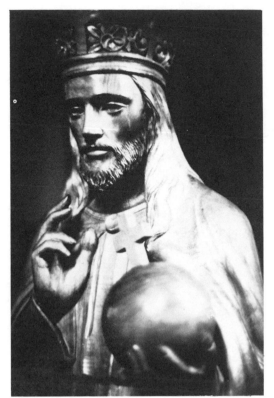

96. Église Sainte-Thérèse-de-l'Enfant-Jésus de Beebe, comté de Stand-stead. Buste du Christ-Roi en me-risier rouge. (H. 0,64 cm) Lauréat Vallière, 1944.

97. Église Sainte-Thérèse-de-l'Enfant-Jésus de Beebe, Comté de Stand-stead. Détail, statue de Saint-Joseph et l'Enfant-Jésus en bois de merisier. (H. 96.52 cm) L. Vallière, 1944.

98. Relief en bois de pin « Le bon pain ». L. Vallière, 1945.

99. Église Notre-Dame de Lévis. «Le Baptême», bas-relief polychrome, (H. 0,76 cm par 1,22 cm) L. Vallière, 1944-45.

100. Église Notre-Dame de Lévis. «Le Mariage» bas-relief polychrome, (H. 0,76 par 1,22 cm) L. Vallière, 1944-45.

101. Relief en bois d'acajou au naturel. «Adam et Ève au Paradis Terrestre» (H. 1,55 par 0,69 cm) L. Vallière, 1945.

102. Relief en bois d'acajou. «La Sainte Famille à Nazareth». (H. 1,55 par 0.69 cm) L. Vallière, 1945.

103. Christ haut relief (13.03 cm) Coll.
Abbé C.E. Houde. L. Vallière,
1945.

104. Cimetière de Lauzon. Calvaire,
quatre personnages, statues en
bois recouvertes de plomb. L. Val-
lière, 1946.

126

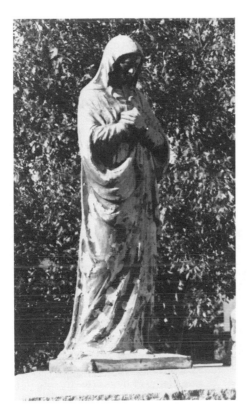

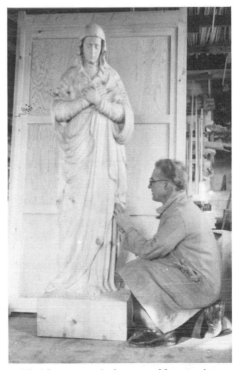

105. Cimetière de Lauzon, détail de la Vierge. Bois recouvert de plomb. L. Vallière, 1946.

107. Cimetière de Lauzon. Vierge photographiée dans l'atelier Villeneuve, recouverte de plomb L. Vallière, 1946. Photo, Coll. A. Houde.

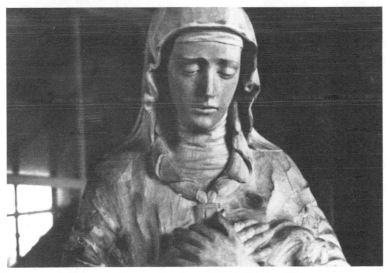

106. Cimetière de Lauzon. Vierge photographiée à l'atelier Villeneuve, recouverte de plomb. L. Vallière, 1946. Photo, coll. L. Vallière.

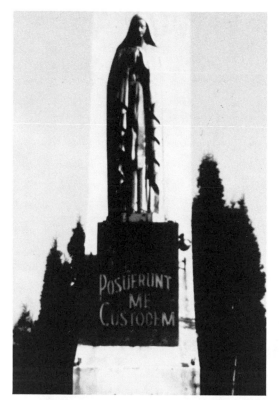

108. Notre-Dame-du-Saguenay, Chicoutimi. Statue en bois recouverte de plomb et de cuivre. (H. 3,74m) L. Vallière, 1949.

109. Chicoutimi. Détail de la statue Notre-Dame du Saguenay. L. Vallière, 1949.

128

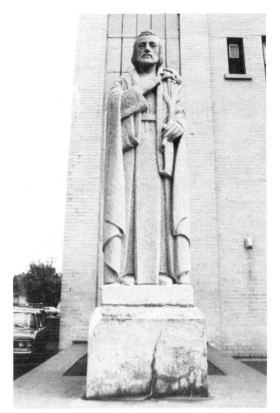

110. Collège Saint-Romuald. Statue de Saint-Joseph en pierre, (H. 3,50 m) Signée L.V., 1950.

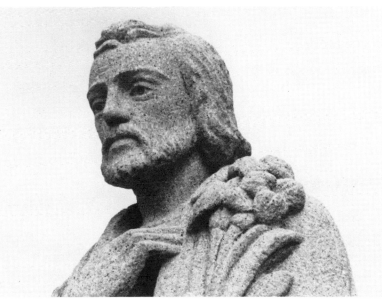

111. Collège Saint-Romuald. Détail tête de la statue de Saint-Joseph. L. Vallière, 1950.

129

112. Église Saint-Étienne de la Malbaie. Détail de la balustrade. Architecte Gabriel Desmeules, 1954.

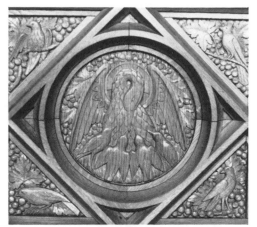

113. Église Saint-Étienne de la Malbaie. Détail de la balustrade. L.Vallière, 1954.

114. Église Saint-Étienne de la Malbaie. Détail de la balustrade. G. Desmeules arch.

115. Église Saint-Étienne de la Malbaie. Détail de la balustrade. L. Vallière, 1954.

116. Musée Citadelle de Québec. Statue en bois de chêne d'un milicien canadien (H. 93.05 cm) L. Vallière, 1957.

117. Vierge ronde-bosse en bois au naturel. Photographiée à la boutique Vallière. On retrouve une Vierge semblable à la chapelle de la Citadelle de Québec et du Collège de Bellevue. (H 1,22 m) L. Vallière, 1957.

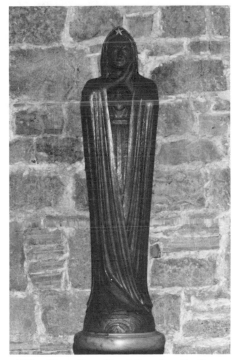

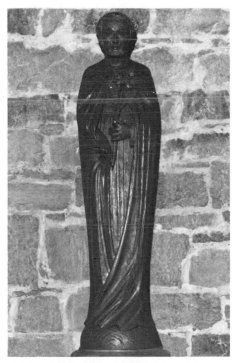

118. Chapelle, Citadelle de Québec. Statue de la Vierge, (H. 1,22 m) L. Vallière, 1957.

119. Chapelle, Citadelle de Québec. Statue de Saint-Joseph en bois de chêne, (H. 1,22 m) L. Vallière, 1957.

120. Musée, Citadelle de Québec. Statue d'un amérindien, ronde-bosse en bois de chêne. (H. 1,02 m) L. Vallière, 1957.

121. Dessin d'un amérindien. (H. 91,44 cm) Utilisé comme modèle pour sculpter celui du Musée de la Citadelle de Québec. dessin de L. Vallière. Coll. privée.

122. Musée, Citadelle de Québec. Statue en bois de chêne d'un soldat en tenue de garde. (H 1,65 m) L. Vallière, 1959.

123. Musée, Citadelle de Québec. Statue en bois de chêne d'un coureur de bois. (H. 96 cm) L. Vallière, 1961.

124. Dessin au crayon d'un coureur de bois trouvé dans les papiers de L. Vallière. (H. 60,96 cm par L. 39,37 cm) coll. privée.

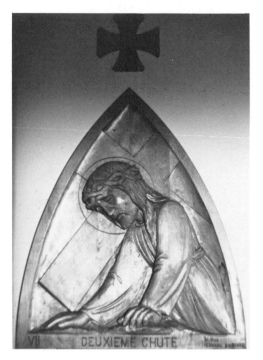

125. Église de Saint-Victor-de-Matane. Station (VII) de chemin de croix en bois de merisier (60,32 par 75,56 cm) L. Vallière, 1962.

126. Église de Baie-Saint-Paul. construction 1963 architecte Sylvio Brassard ameublement Deslauriers, Québec. Retable du chœur de l'église. L. Vallière, 1963.

127. Église Baie Saint-Paul. Détail d'un
médaillon du retable. L. Vallière,
1963.

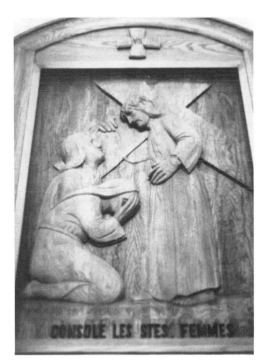

128. Église Baie-St-Paul. Station du
Chemin de croix. L. Vallière, 1963.

135

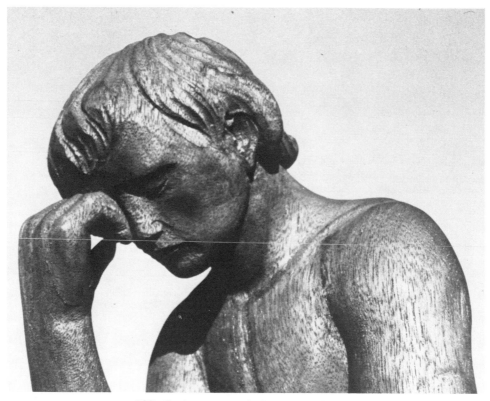

129. Sculpture, ronde-bosse en bois
d'acajou. Inspiré du « Penseur »
de Rodin. L. Vallière.

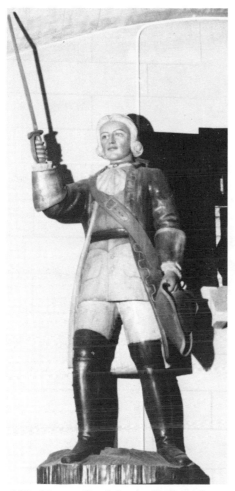

130. Musée, Citadelle de Québec. Sta-
tue du Général de Montcalm en
bois de pin polychrome. (H 2,50
m) L. Vallière.

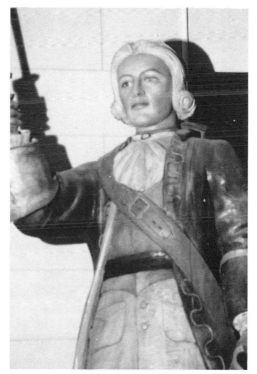

131. Musée, Citadelle de Québec. Détail
de la Statue de Montcalm. L.
Vallière.

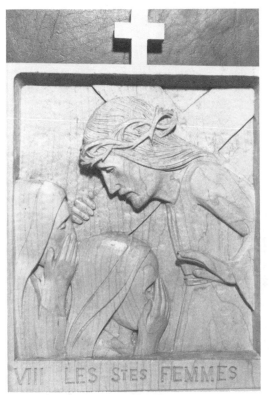

132. Hôpital Saint-Joseph, Beauceville Ouest. VIIIe station de Chemin de croix. (25,4 par 30,48 cm.) L. Vallière, 1968.

133. Lauréat Vallière, photographié devant sa boutique, rue du Collège, Saint-Romuald. Coll. Vallière.

134. Relief intitulé «amour maternel» (H. 35 cm par L. 32,4 cm) L. Vallière

135. Musée Saguenéen, Chicoutimi. Statue en bois polychrome de Saint-Jean-Eudes. (H. 1,35 m) L. Vallière.

136. Cimetière de Lévis. Ronde-bosse
en bois de pin de Saint-Joseph et
l'Enfant-Jésus. L. Vallière.

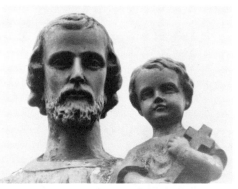

137. Cimetière de Lévis. Détail de la sta-
tue de Saint-Joseph avec Enfant-
Jésus. L. Vallière.

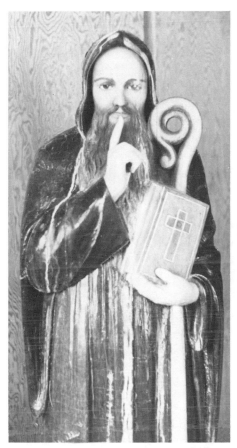

138. Abbaye cistercienne de St-Ro-
 muald. St-Benoît abbé, bois poly-
 chrome (H. 1,70 m) L.Vallière.

139. Intérieur de la chapelle du Sacré-
 Cœur-de-Jésus à Lauzon Bé-
 nie le 20 avril 1878. Travaux exé-
 cutés par Ferdinand Villeneuve.
 Chapelle photographiée en 1980.
 Peu de changements ont été ap-
 portés la décoration et au mobilier
 faits par Ferdinand Villeneuve.

140. Église Holy Trinity de Rockland, Ontario. Ensemble du chœur. Travaux Ville-
neuve.

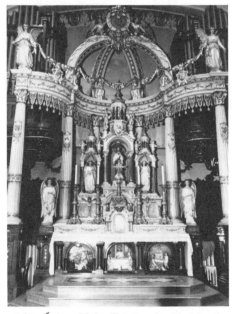

141. Église Holy Trinity de Rockland, Ontario. Retable et maître-autel. Travaux Villeneuve.

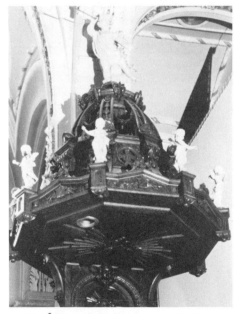

142. Église Holy Trinity de Rockland, Ontario. Détail, l'abat-voix. Travaux Villeneuve.

142

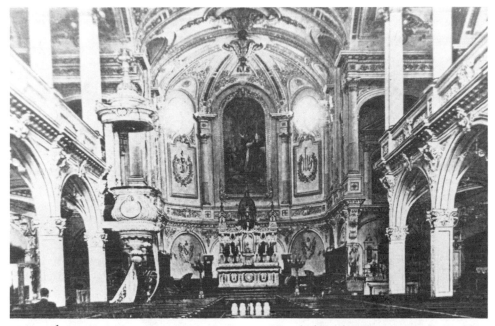

143. Église Saint-Grégoire de Montmorency. Vue de la nef et du chœur. Travaux Villeneuve, un peu après 1920. Photo, monographie de la paroisse.

144. Intérieur de la chapelle du collège de St-Romuald vers 1938. Travaux conjoints par: Villeneuve, Saint-Hilaire, Trudelle, Vallière. Photo, coll. Vallière.

143

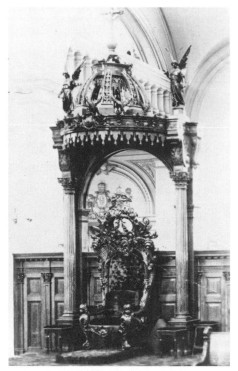

145. Cathédrale de Chicoutimi. Le trô-
ne épiscopal. Contrat Villeneuve
1920. Sculpteurs, Trudelle et Val-
lière. Photo, coll. A. Houde.

146. Cathédrale de Chicoutimi. Appui-
bras du trône épiscopal. Contrat
Villeneuve 1920. Sculpteurs Tru-
delle et Vallière.

147. Cathédrale de Chicoutimi. détail
du baldaquin, ange en bois poly-
chrome (H. 2,43 m) Maintenant
au Musée Saguenéen de Chicouti-
mi. Sculpture J. Géo. Trudelle et
L. Vallière.

148. Cathédrale de Chicoutimi. Détail
de la chaire, angelots situés sous
l'abat-voix. Contrat Villeneuve.
Sculpteurs J. Géo Trudelle et L.
Vallière.

149. Église Saint-Roch. Relief en bois représentant le Baptême du Christ sculpté par L. Vallière en 1925-26. contrat Villeneuve.

150. Église Saint-Roch. Ambon de la chaire, partie centrale. Contrat Villeneuve 1924. Sculpteur L. Vallière. Dessin architecte Audet.

151. Église Saint-Roch. Détail du plan de la chaire. Croquis, architecte Audet.

152. Église Saint-Roch, Québec. L'Évangéliste Saint-Marc, détail de la chaire.

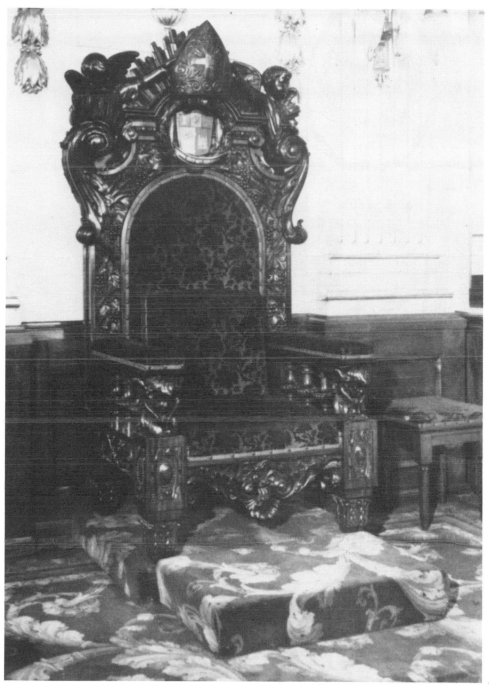

153. Trône Basilique de Québec. Sculp-
teurs L.Vallière J. Georges Trudel-
le. contrat Villeneuve, 1925. (voir
photo #15)

154. Église Saint-Zotique, Montréal.
Détail de la clôture du chœur.
Travaux Villeneuve, 1927-1928.
Sculpture L. Vallière.

155. Église Saint-Zotique, Montréal. Détail de la clôture du chœur. Travaux Ville-
neuve, 1927-28. Sculpture L. Vallière.

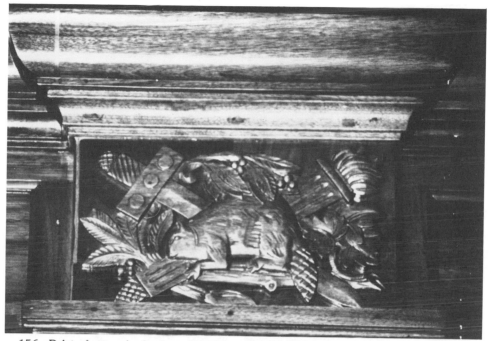

156. Palais Justice de Québec. Relief en bois de chêne. Travaux Villeneuve, dessins Houde, 1930.

157. Palais de Justice de Québec. Détails boiseries. Travaux Villeneuve. Dessins A. Houde, 1930.

158. Maquette d'un retable fait par la maison Villeneuve en vue d'obtenir un contrat.

159. Détail d'un ange de la maquette.

160. Église Saint-Romuald. Père Saint-Jean-de-Brébeuf, nef de l'église. Groupe en bois polychrome. (H. 1,49 m) L. Vallière, 1931.

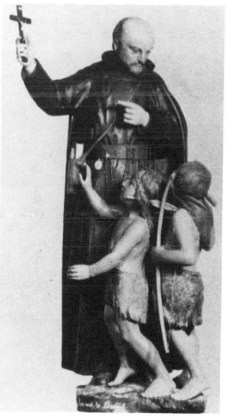

161. Saint-Jean de Brébeuf, image faite d'après la sculpture de L. Vallière. Distribuée par les Jésuites après la canonisation des Saints-Martyrs Canadiens en 1933.

151

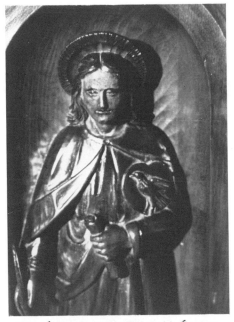

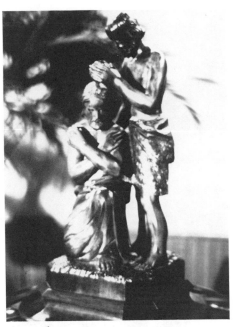

162. Église de Saint-Romuald. Évangéliste Saint-Jean à la base du baptistère. L. Vallière.

163. Église Saint-Romuald. Couronnement du baptistère. L. Vallière.

164. Église Saint-Lambert, Montréal. Anges adorateurs en bois de chêne. (H. 1,016 m) Contrat Villeneuve, 1936-37. L. Vallière.

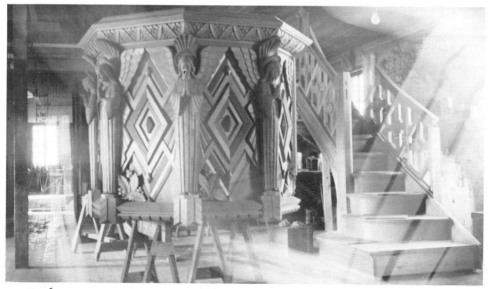

165. Église Saint-Jean Berchmans, Montréal. Chaire en construction à l'atelier Ville-
neuve, 1938-1939. Photo, coll. A. Houde.

166. Église Saint-Jean Berchmans,
Montréal. Ange de la chaire. Con-
trat Villeneuve, 1938-1939. L.
Vallière.

167. Église à Windsor Mills. Maître-
Autel. Contrat Villeneuve. Photo,
J. Géo Trudelle.

168. Corbillard avec rideaux faits de bois. Travaux Villeneuve avec J. Géo Trudelle
et L. Vallière. On retrouve les mêmes rideaux faits en bois sur l'autel de la crypte
de l'église de Saint-Romuald sculptés par Henri et J. Géo Trudelle.

154

169. Guirlande de roses en bois de pin doré provient de l'atelier Villeneuve, récupérée par A. Houde lors de la fermeture de l'entreprise. coll. privée.

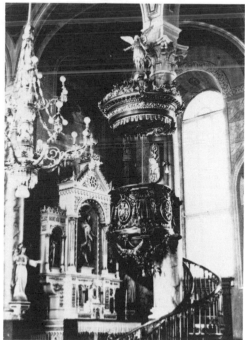

170. Église Saint-Romuald. Ensemble de la chaire 1909. Conception et construction Joseph Saint-Hilaire. Sculpteur L. Vallière. Escalier, Joseph Lacroix. Main-courante, Jos. Deblois.

155

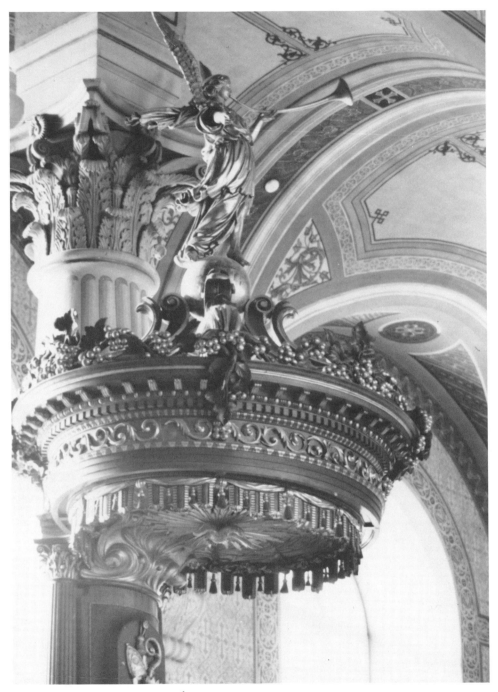

171. Église Saint-Romuald, abat-voix.

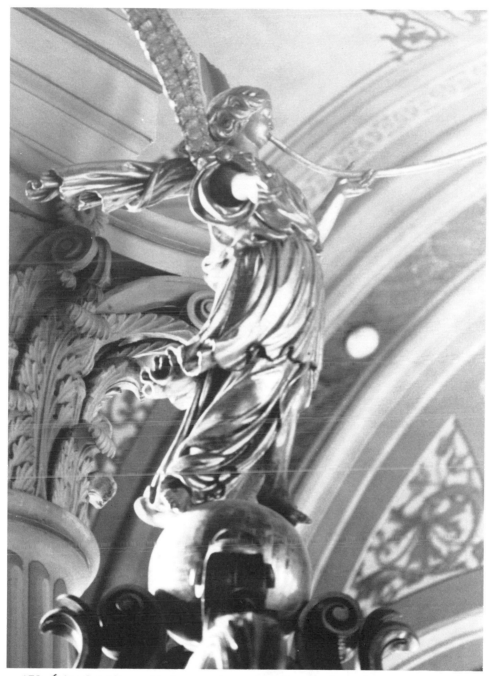

172. Église Saint-Romuald. Ange au-dessus de l'abat-voix datant du premier quart du XVIIIe siècle, provient de l'Hôpital-Général de Québec.

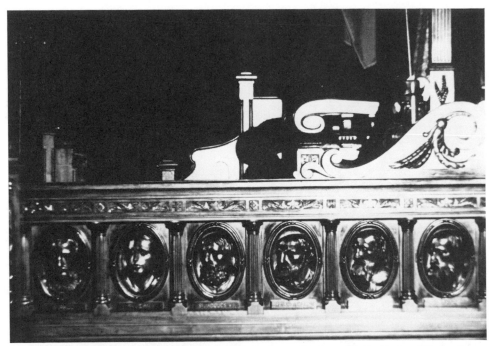

173. Église Saint-Romuald. Contrat Joseph Saint-Hilaire, détail de la clôture du chœur, côté droit. Sculpture, L. Vallière.

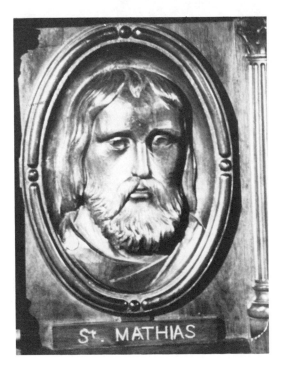

174. Église Saint-Romuald. Détail de la clôture du chœur. Contrat Joseph Saint-Hilaire, détail Saint-Mathias. Sculpture, L. Vallière.

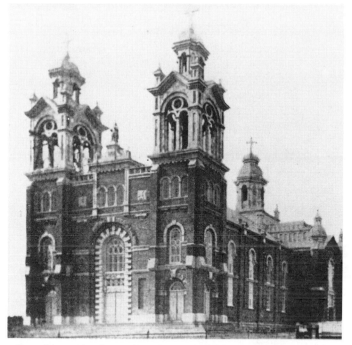

175. Église Saint-Louis de Courville. Construction, Joseph Saint-Hilaire 1911. Détruite par le feu en 1917. Statue de la façade, sculpteur L. Vallière. Photo, coll. Saint-Hilaire.

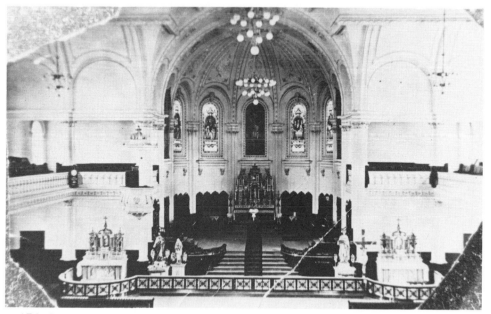

176. Intérieur de l'église Saint-Louis de Courville en 1911. Construite par Joseph Saint-Hilaire. Photo, coll. Saint-Hilaire.

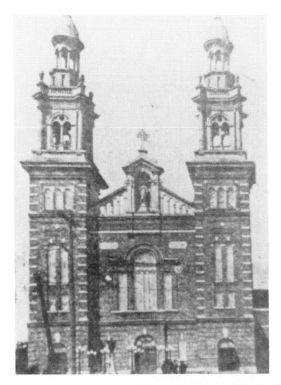

177. Église Sainte-Justine de Dorches-
ter. Construction Joseph Saint-
Hilaire 19 oct. 1913, détruite par
le feu le 23 mai 1936. Statue de la
façade, sculpteur L. Vallière. (H.
3,65 m) Photo, livre Centenaire
de la Paroisse.

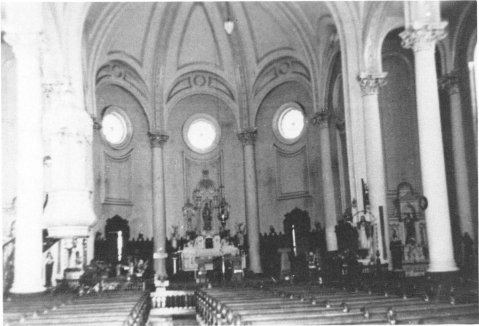

178. Église Saint-Cyrille de L'Islet, 1913-1914. Intérieur du chœur. Photo, coll. Saint-
Hilaire.

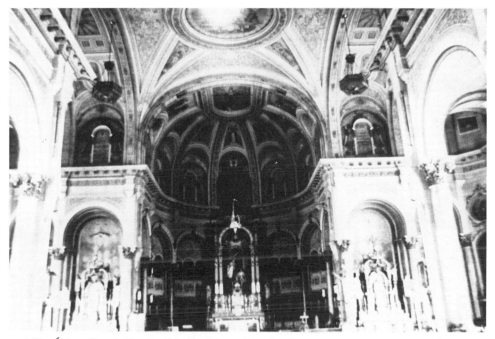

179. Église Sacré-Cœur, Ottawa. Ensemble du chœur, ornementation et réfection en 1917. Sculpteur, L. Vallière, cette église fut détruite par le feu, le 24 novembre 1978.

180. Boutique de J. Géo. Trudelle à St-Romuald au début des années 1928, construite en 1926 avec les fenêtres de l'ancienne église de Saint-Roch à Québec. Photo, coll. Trudelle.

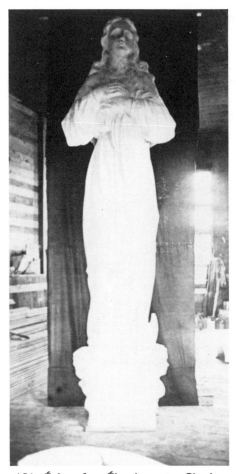

181. Église. Les Éboulements, Charle-
voix. Vierge de l'Assomption, au-
jourd'hui dans la façade de l'église.
Sculpteur, Henri Trudelle, photo,
coll. Trudelle.

183. Église de Beauport. Autel latéral
de Saint-Joseph. Contrat J. Géo
Trudelle 1932. Sculpteurs, Henri
Trudelle et Henri Angers. Photo,
coll. Trudelle.

162

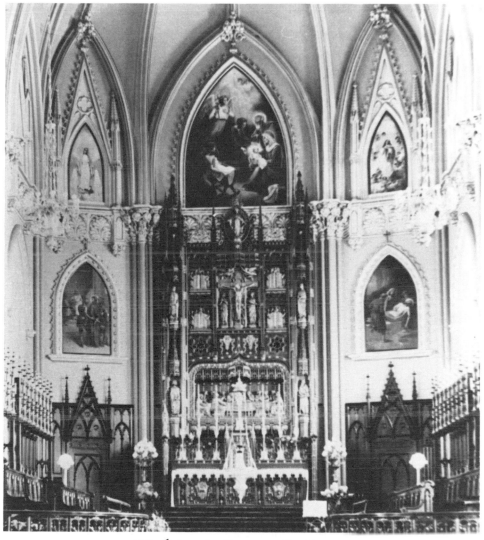

182. Église de Beauport. Retable et maître-autel. Contrat J. Géo Trudelle, 1932. Sculpteurs, Henri Trudelle et Henri Angers. Photo, coll. Trudelle.

184. Fabrique de Drummondville. Maître-autel, 1933. Photo, coll. Trudelle.

186. Cathédrale de Valleyfield. Escalier de la chaire. Contrat J. Géo Trudelle, 1934-35. Photo, coll. A. Houde.

185. Cathédrale Valleyfield. Baldaquin et maître-autel. Photo. coll. Trudelle.

187. Église de Lachine. Mère Cana-
dienne. Sculpteurs Henri et Geor-
ges Trudelle. Photo, coll. Trudelle.

188. Presbytère de Lauzon. Statue en
bronze de Guillaume Couture.
Sculptée en bois de pin par J.
Georges et Henri Trudelle et cou-
lée en bronze. (H. 2,24 m) Contrat
Trudelle, 1947.

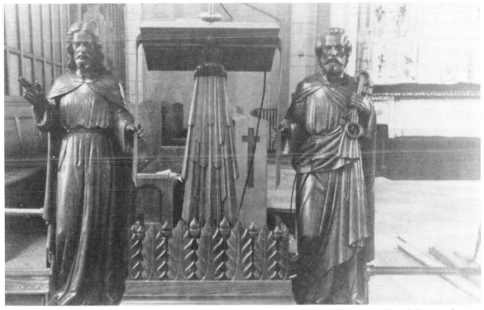

189. Lutrin de l'église de Normandin, Lac Saint-Jean. Maison J. Géo Trudelle, sculp-
teur, Henri Trudelle, 1950. Photo, coll. Trudelle. Plan de Paul A. Lemieux, ar-
chitecte de Lachine, Montréal.

190. Vierge sculptée pour une église de
la région de St-Hyacinthe par
Henri Trudelle. Photo, coll. Tru-
delle.

191. Croquis au crayon dessiné par J.
Géo Trudelle pour l'église Notre-
Dame de Lévis.

Conclusion

Ayant entrepris de devenir sculpteur après son apprentissage, Lauréat Vallière se distingua bientôt des autres apprentis en exécutant mieux et plus rapidement le travail demandé. Formé successivement par Ferdinand Villeneuve, Joseph Villeneuve et Joseph Saint-Hilaire, il travailla par la suite à la boutique de Joseph Villeneuve où J.-Georges Trudelle et d'autres bons contremaîtres se trouvaient. Il se spécialisa dans la sculpture religieuse et ouvrit son propre atelier à l'âge de 53 ans.

L'histoire des ateliers de sculpture de Saint-Romuald confirme le manque de ressources et les difficultés des sculpteurs. Le père de l'École de Saint-Romuald, Ferdinand Villeneuve, a laissé des œuvres souvent anonymes. Certaines sont dans des collections, d'autres se retrouvent dans des églises et des chapelles. Heureusement, la chapelle du couvent de Lauzon est demeurée intacte pour témoigner de l'art raffiné et de la force de ce sculpteur. Pour ses fils, Joseph et Paul, c'est dans l'œuvre anonyme des réalisations des manufactures qu'il faut chercher. Il en est de même pour Alphonse Houde, les Ferland, Deblois, etc. L'œuvre de Joseph Saint-Hilaire est grandiose. Ce sculpteur dessinateur, architecte, constructeur, doreur et entrepreneur, fut surnommé «le plus grand bâtisseur d'églises de la province». Ses fils, pourtant désireux de suivre les traces de leur père, subirent les conséquences des changements sociologiques et économiques après la Deuxième Guerre mondiale et durent changer l'orientation de leur travail pour survivre. Quant à J.-Georges Trudelle, il sut donner à sa manufacture le sens de la création et de la diversité. Mais ses fils, qui avaient foi en cette nouvelle voie qui dura plus de 20 ans, essuyèrent un revers de fortune qui vit les effets escomptés se rompre et finalement disparaître. Malgré tout, les œuvres produites par les ateliers de Saint-Romuald sont d'autant plus réussies que les changements sociologiques et industriels se sont succédés à un rythme accéléré pendant près d'un siècle. La carrière de Vallière débuta à l'époque de la charrette à bœufs et se termina à l'ère de l'exploration spatiale.

En examinant de près la technique et l'art de Vallière, il ne fait aucun doute qu'il appartient à la classe dite «savante». La sculpture savante, religieuse par surcroît, est certes un art qui comporte des limites mais c'est peut-être aussi celui qui donne la plus grande satisfaction, le sculpteur choisissant son médium et sa technique. Les circonstances les plus difficiles n'empêchaient pas Lauréat Vallière de viser la perfection. Il avait relevé son défi lorsque l'œuvre rendait l'image telle qu'il l'avait préalablement entrevue. Ce que nous ressentons devant une sculpture de Vallière est tout à

fait personnel, l'émotivité ne pouvant se commander. Mais il est indéniable que ses œuvres sont le résultat d'une recherche constante et d'un travail minutieux.

Prenons l'exemple des statues de la façade de l'église Sainte-Famille à l'île d'Orléans, dont bien peu de personnes savent qu'elles sont l'œuvre de Vallière. En examinant attentivement ces statues, nous constatons que les cheveux et les plis des vêtements sont terminés avec grand soin comme si ces statues avaient été sculptées pour être placées sur un piédestal tout près de nous plutôt que dans des niches hors de portée et, de plus, à l'extérieur. Elles mériteraient certainement un meilleur sort que celui qu'elles subissent présentement. Quant aux nombreuses sculptures de l'église Saint-Dominique et de Saint-Thomas d'Aquin, elles comptent parmi les réalisations majeures de l'artiste et témoignent fidèlement de sa maîtrise et de sa finesse d'exécution.

Lauréat Vallière aimait la vie et ses beautés : son éternel sourire cachait cependant les soucis du métier. Pour répondre aux besoins d'une famille nombreuse, dans des temps difficiles, il travailla sans répit jusqu'à la fin de sa vie. Sa rapidité et sa bonne santé lui permirent de réaliser une quantité extraordinaire d'œuvres. En supposant que Vallière n'ait sculpté que cinq pièces par semaine, un calcul rapide donnerait 15 000 pièces de sculptures et objets d'ornementation après 60 années de travail. Ce grand sculpteur philosophe, acceptant ce que la vie lui donnait, a su accomplir avec amour le métier qu'il avait choisi, mais les meilleures intentions du monde ont besoin d'aide et de reconnaissance ; c'est malheureusement ce qui lui fit défaut.

Lorsque, à la fin de sa vie, en 1969, la ville de Saint-Romuald lui rendit hommage en lui remettant un portrait de lui-même au travail, il n'arriva pas à dire tout ce qu'il aurait voulu. Ses seules paroles furent : « C'est le plus beau cadeau de ma vie. »

Toute sa vie avait été consacrée à la sculpture. Il y avait trouvé sa façon de s'exprimer. Lui qui recevait toujours les gens avec amabilité et qui paraissait « heureux de causer et se rappeler des souvenirs des années 30 [1] », il devenait très mal à l'aise en public. En mars 1969, lors d'une entrevue à l'émission *Femmes d'aujourd'hui*, diffusée par Radio-Canada [2], une sorte de gêne s'empara de lui. Bien sûr, la télévision n'aidait pas. Il faut ajouter qu'il avait 81 ans.

Malgré tout, Vallière parvenait à exprimer ce qu'il voulait dire, même dans un style direct dans lequel les mots et la façon de les employer n'avaient aucune importance. Ainsi, il réagit vivement aux déclarations d'Omer Côté,

1. « Un grand maître de la sculpture à la télévision demain », *le Foyer* (Saint-Romuald), 19 mars 1969 : 8.
2. Archives de Radio-Canada (Montréal), 1-3226-06-81 : *Femmes d'aujourd'hui*, 21 mars 1969, 12 minutes.

ministre du Secrétariat de la province de Québec de 1944 à 1956. Celui-ci avait vanté l'enseignement des beaux-arts qu'il considérait comme « l'un des plus importants qui se donnent dans la province de Québec. »

Développer le goût du beau parmi la population et en même temps former des artistes qui fassent honneur au pays, c'est le double objet que s'est proposé l'État, par la fondation des Écoles des Beaux-Arts. Déjà, les bons effets de leur enseignement se font sentir en tous les domaines de l'activité sociale.

Sans négliger, à toutes fins pratiques, l'architecture ou le dessin publicitaire, la direction des écoles provinciales apporte un soin particulier à la formation artistique des élèves, par la peinture, par la sculpture et par les arts décoratifs. Chaque école doit être moins une institution d'enseignement supérieur qu'un foyer de haute culture.

L'avenir de notre peuple est lié au sort de son élite, et à celle-ci, pour qu'elle se prépare à son rôle, l'enseignement des Beaux-Arts est essentiel.

HON. OMER CÔTÉ
ministre

JEAN BRUCHÉSI
sous-ministre [3]

Vallière ne croyait pas que l'enseignement des beaux-arts avait atteint d'aussi grands objectifs. Selon lui, les bourses offertes n'étaient pas destinées à ceux qui en avaient vraiment besoin, de sorte que les bons sculpteurs n'arrivaient plus à vivre et que plusieurs œuvres donnaient une fausse idée de l'art au Québec. Voici la lettre qu'il adressa au ministre Omer Côté le 23 mai 1946 :

Cher monsieur

J'ai vu hier a Limoilou sous la même voûte trois âges de sculpture.

Cette Madone représante très bien les statues mal sculptées du 12ième siècle, elle n'a que 6 ⅓ tête au lieu de 7 ½. si vous pouviez enlever son linge vous seriez en présence d'une atrausitée, vous pourez dire à M. Trembler qu'avec ses yeux plain il n'a pas besoin de craindre les differant angles de lumières car ils seront toujours les mêmes Vous pourez dire à M Morisot qu'il meut en disant quelle s'apparente au œuvres de Baillairgé que je connais beaucoup mieux que lui j'ai vendu longtemps ses sculptures au gouvernement d'Ottawa et aux américains Baillairgé au point de vue anatomiste était aussi fort que Louis P. Hebert

Maurice Gagnon a raison de dire soyons de notre époque en architecture cette règle s'applique aussi a la sculpture.
Dans le moderne il ne doit pas y avoir de faute d'anatomie le corp humain doit plutot être embelli.

M. Coté vous recoltez les fruits de vos prédécesseurs qui avais des bourses seulement que pour les amis poulitique, au lieu de les donner a ceux qui

3. Archives nationales du Québec.

auraient pu devenir sculpteur ou peintre quand vous voudrez connaitre la force de vos professeurs vous vous rendrez a l'Eglise de Notre Dame de la Paix vous contemplerai un chemin d Croix en bois blanc coté qui n'est rien autre choses qu'un desonneur pour la Province surtout un Province qui a gaspiller des centaines de mille dollars

de 21 sculpteurs qui vivaient a Quebec il y a 25 ans nommer moi en un qui gâgne sa vie a Quebec vous pouvez parler de vos succès, je refuse pour cent cinquante mille dollars par année et j'ai personne pour m'aider

<div align="center">Lauréat Vallière sculpteur[4]</div>

Cette lettre montre un Vallière s'exprimant difficilement. Il n'était pas versé dans l'art de s'exprimer avec les mots. Toute sa science résidait dans sa sculpture. Mais le cri qu'il lança dans cette lettre a certainement été entendu. En 1959, Fabienne Julien, journaliste au *Soleil*, faisait mention de Lauréat Vallière, sculpteur et membre du jury des concours artistiques de la province, dans un article intitulé: «L'encouragement du Québec aux Arts lui assure une réputation grandissante[5].»

Vallière a aussi transmis toute sa pensée dans un poème qu'il a écrit il y a bien longtemps. Quoique non cornélien, ce poème, intitulé «Vers sur l'art», révèle sans détour la façon de penser et les buts de son auteur. Ceux qui ont eu la chance de connaître Lauréat Vallière et de s'entretenir avec lui reconnaissent dans ces courtes lignes toute la philosophie du sculpteur.

4. Archives nationales du Québec (ancien I.B.C. numéro 27725).
5. Fabienne Julien, «L'encouragement du Québec aux Arts lui assure une réputation grandissante», *Le Soleil*, 19 oct. 1959.

VERS SUR L'ART

Merci à l'ombre
Dans laquelle j'ai vécue *(sic)*
Je t'ai mieux vu
Art du sombre

Dans la richesse
Comme dans la pauvreté
Art et mœurs ont toujours été liés
Je les regarde avec tristesse

Ce désir de création
Justifie-t-il celui de détruire
Un passé d'aussi glorieux souvenirs
Je n'y vois aucune satisfaction

Ouvrez les yeux vaniteux
Que chacun regarde autour de soi
Avec ce qui vous reste de foi
Ce que créa pour vous votre Dieu

J'espère qu'un jour
Ces chercheurs de liberté
Et de personnalité
Nous reviendront pour toujours

Rassasiés de leurs croûtes
Ils trouveront du nouveau
Dans le vrai et le beau
La vraie route

ELVE (L.V.)[6]

6. Ce poème, écrit par Lauréat Vallière, a été imprimé sur sa carte mortuaire.

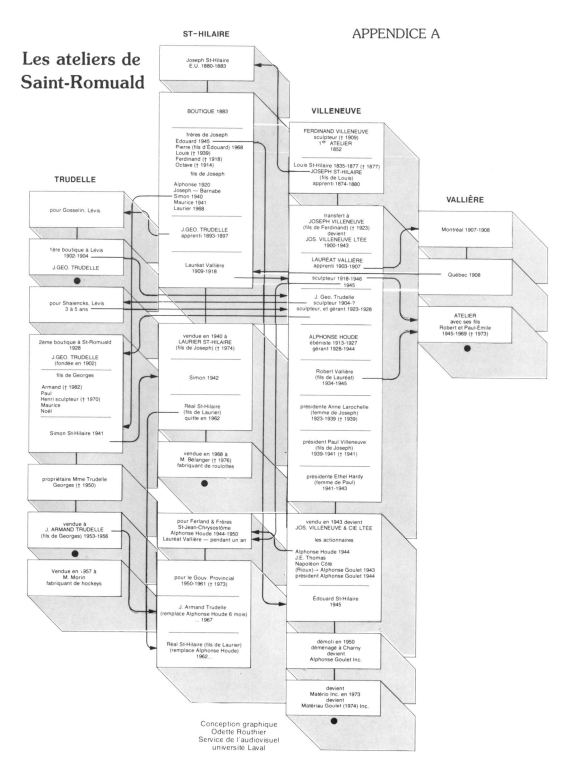

Les ateliers de Saint-Romuald

APPENDICE A

ST-HILAIRE

Joseph St-Hilaire
E.U. 1880-1883

BOUTIQUE 1883

frères de Joseph
Édouard 1945
Pierre (fils d'Édouard) 1968
Louis († 1939)
Ferdinand († 1918)
Octave († 1914)

fils de Joseph
Alphonse 1920
Joseph — Barnabé
Simon 1940
Maurice 1941
Laurier 1968

J.GEO. TRUDELLE
apprenti 1893-1897

Lauréat Vallière
1909-1918

vendue en 1940 à
LAURIER ST-HILAIRE
(fils de Joseph) († 1974)

Simon 1942

Réal St-Hilaire
(fils de Laurier)
quitte en 1962

vendue en 1968 à
M. Bélanger († 1976)
fabriquant de roulottes

pour Ferland & Frères
St-Jean-Chrysostôme
Alphonse Houde 1944-1950
Lauréat Vallière — pendant un an

pour le Gouv. Provincial
1950-1961 († 1973)

J. Armand Trudelle
(remplace Alphonse Houde 6 mois)
... 1967

Réal St-Hilaire (fils de Laurier)
(remplace Alphonse Houde)
1962...

VILLENEUVE

FERDINAND VILLENEUVE
sculpteur († 1909)
1er ATELIER
1852

Louis St-Hilaire 1835-1877 († 1877)
JOSEPH ST-HILAIRE
(fils de Louis)
apprenti 1874-1880

transfert à
JOSEPH VILLENEUVE
(fils de Ferdinand) († 1923)
devient
JOS. VILLENEUVE LTÉE
1900-1943

LAURÉAT VALLIÈRE
apprenti 1903-1907

sculpteur 1918-1946
1945

J. Geo. Trudelle
sculpteur 1904-?
sculpteur, et gérant 1923-1928

ALPHONSE HOUDE
ébéniste 1913-1927
gérant 1928-1944

Robert Vallière
(fils de Lauréat)
1934-1945

présidente Anne Larochelle
(femme de Joseph)
1923-1939 († 1939)

président Paul Villeneuve
(fils de Joseph)
1939-1941 († 1941)

présidente Ethel Hardy
(femme de Paul)
1941-1943

vendu en 1943 devient
JOS. VILLENEUVE & CIE LTÉE

les actionnaires

Alphonse Houde 1944
J.E. Thomas
Napoléon Côté
(Rioux) → Alphonse Goulet 1943
président Alphonse Goulet 1944

Édouard St-Hilaire
1945

démoli en 1950
déménagé à Charny
devient
Alphonse Goulet Inc.

devient
Matério Inc. en 1973
devient
Matériau Goulet (1974) Inc.

TRUDELLE

pour Gosselin, Lévis

1ère boutique à Lévis
1902-1904
J.GEO. TRUDELLE

pour Shaiencks, Lévis
3 à 5 ans

2ème boutique à St-Romuald
1928
J.GEO. TRUDELLE
(fondée en 1902)

fils de Georges
Armand († 1982)
Paul
Henri sculpteur († 1970)
Maurice
Noël

Simon St-Hilaire 1941

propriétaire Mme Trudelle
Georges († 1950)

vendue à
J. ARMAND TRUDELLE
(fils de Georges) 1953-1956

Vendue en 1957 à
M. Morin
fabriquant de hockeys

VALLIÈRE

Montréal 1907-1908

Québec 1908

ATELIER
avec ses fils
Robert et Paul-Émile
1945-1969 († 1973)

Conception graphique
Odette Routhier
Service de l'audiovisuel
université Laval

APPENDICE B

Tableau généalogique de

Lauréat Vallière
1888-1973

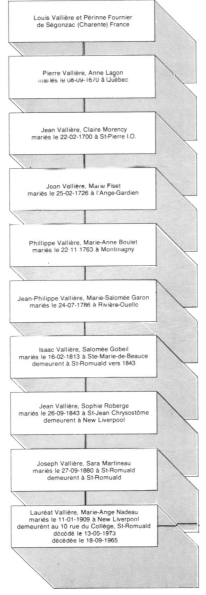

Louis Vallière et Périnne Fournier
de Ségonzac (Charente) France

Pierre Vallière, Anne Lagon
mariés le 08-09-1670 à Québec

Jean Vallière, Claire Morency
mariés le 22-02-1700 à St-Pierre I.O.

Jean Vallière, Marie Fiset
mariés le 25-02-1726 à l'Ange-Gardien

Phillippe Vallière, Marie-Anne Boulet
mariés le 22-11-1763 à Montmagny

Jean-Philippe Vallière, Marie-Salomée Garon
mariés le 24-07-1786 à Rivière-Ouelle

Isaac Vallière, Salomée Gobeil
mariés le 16-02-1813 à Ste-Marie-de-Beauce
demeurent à St-Romuald vers 1843

Jean Vallière, Sophie Roberge
mariés le 26-09-1843 à St-Jean Chrysostôme
demeurent à New Liverpool

Joseph Vallière, Sara Martineau
mariés le 27-09-1880 à St-Romuald
demeurent à St-Romuald

Lauréat Vallière, Marie-Ange Nadeau
mariés le 11-01-1909 à New Liverpool
demeurent au 10 rue du Collège, St-Romuald
décédé le 13-05-1973
décédée le 18-09-1965

Raymond Gingras

renseignements généalogiques fournis par M. Gingras.
Section Généalogie, Gouvernement Provincial.
conception graphique Odette Routhier Service de l'audiovisuel
université Laval

173

APPENDICE C

Saint-Romuald et New Liverpool: situation géographique et activité industrielle

a) *Site et description de Saint-Romuald en 1928* [1]

Saint-Romuald est située sur une presqu'île qu'enlacent les eaux du Saint-Laurent et les rivières Chaudière et Etchemin. Elle prend de plus en plus les allures d'une petite ville. La municipalité est divisée géographiquement en trois parties distinctes. Ce sont: Etchemin, la partie la plus ancienne, New Liverpool, à l'ouest, et enfin le Sault (Chaudière-Bassin), sur les hauteurs, qui s'étend jusqu'aux limites de Charny. La rue Commerciale traverse la ville dans toute sa longueur. Elle longe le Saint-Laurent à une faible distance, en contournant des anses profondes. Les points de vue sur la rive nord du fleuve sont magnifiques.

Population — Saint-Romuald a une population de 3 900 habitants, soit 786 familles, qui occupent 602 résidences. Au point de vue municipal, on compte dans la ville 576 propriétaires et 760 locataires.

Instruction — Quatre maisons d'enseignement, dont un collège et un couvent, donnent l'instruction à 456 élèves de la municipalité.

Le Port — sites industriels — Saint-Romuald possède une étendue considérable de sites industriels disponibles sur la berge du Saint-Laurent. On estime à 3 420 000 pieds carrés la superficie de ces lots de grève, susceptibles de recevoir des établissements industriels. Sur plusieurs de ces sites, se trouvent des quais à eau profonde, où les navires peuvent décharger ou prendre leurs cargaisons.

Transport — Saint-Romuald est située sur le parcours principal des Chemins de fer nationaux, qui la traversent entièrement. La voie du tramway permet de se rendre rapidement à Québec et à Lévis. Deux routes nationales importantes traversent Saint-Romuald. Ce sont les routes «Lévis-Montréal» (n° 3) et «Lévis-Sherbrooke via Richmond» (n° 10).

Industrie — La population ouvrière de Saint-Romuald est paisible et laborieuse. L'industrie y est prospère. Saint-Romuald possède plusieurs scieries importantes et une manufacture de chemises où les jeunes filles travaillent sans interruption.

Chemins publics — On compte six milles de chemins publics améliorés dans Saint-Romuald, dont un mille a été construit en béton.

1. Extrait de Léon Roy, *Les «Possibilités» de la région lévisienne pour l'établissement de nouvelles industries*, Lévis, 1928, 112 p.

b) *L'activité industrielle de New Liverpool en 1943* [2]

Mais c'est par l'industrie du bois que New Liverpool et Etchemin, le Saint-Romuald actuel, se firent connaître dans le monde entier.

L'activité industrielle fut encore plus considérable du côté de New Liverpool.

En 1809, Henry Caldwell consentit à George Hamilton un bail de neuf arpents de front dans l'anse de New Liverpool. En 1815, dans sa «Topographie du Canada», le géographe Bouchette mentionne les moulins d'Etchemin et les chantiers de New Liverpool. «De la Pointe des Pères jusqu'à la rivière Chaudière, le rivage était complètement occupé par des chantiers. Le principal est la crique de New Liverpool appartenant à MM. Hamilton.»

MM. Price, Jameison, Roberts, Benson, McArthur, Smith, Wade organisèrent aussi des chantiers dans New Liverpool. Ces commerçants faisaient descendre de l'Outaouais, sur le fleuve, d'immenses trains de cages de madriers et de bois rond [3]. Les radeaux étaient distribués aux jetées des différents établissements. Il fallait équarrir, mesurer et classifier ce bois, puis le charger sur des navires sous la direction d'un arrimeur. Chaque année, des centaines de bateaux venaient prendre leur cargaison aux nombreux quais de New Liverpool.

Près du bassin de la Chaudière, le MM. Ritchie possédaient une scierie importante mue par un engin à vapeur; une autre devait fonctionner plus longtemps à la Pointe à Benson.

À l'est de la rivière Etchemin, dans la ville de Lévis, les moulins Gravel restèrent en activité pendant 55 ans, de 1882 à 1937. Cette manufacture préparait une moyenne de 25 millions de pieds de bois par année et donnait du travail à environ 400 ouvriers de Saint-Romuald. La Cie Price, qui en avait pris le contrôle, la transporta à Rimouski en 1937.

En 1939, la compagnie Hobbs achetait la manufacture Gravel pour la transformer en fabrique de verre.

2. Extrait d'une publication de la Chambre de commerce de Saint-Romuald d'Etchemin, datée de janvier 1943. On y trouve une photographie, datant de 1890, montrant six voiliers amarrés au quai flottant, face à New Liverpool; on peut voir aussi une très grande quantité de bois. *Une paroisse d'avenir, Saint-Romuald d'Etchemin* (texte préparé par Albert Rioux), Saint-Romuald, 1943, 40 p.

3. Pour plus de renseignements voir: Léon-A. Robidoux. *Les «cageux»*. Montréal, Éditions de l'Aurore, 1974, 91 p.

APPENDICE D

La bibliothèque de Vallière

1. Collection d'un ami de la famille

 a) Livres

Carter, J.-P. *Livret officiel de l'exposition spéciale des tableaux récemment restaurés, musée de peinture, université Laval, Québec.* Adapté de l'anglais par A. Garneau, Québec, La Cie d'Imprimerie du «Telegraph», 1909, 22 p.

Christus; la vie du Christ, en 100 chefs-d'œuvre. Paris, Société Internationale d'édition, Édition Florilège, 1950, 93 p.

Fabre, Abel. *Pages d'art chrétien: études d'architecture, de peinture, de sculpture et d'iconographie.* Paris, Bonne Presse, 1917, 634 p.

Fernandez, E.-E. *The catechism in pictures.* E.-E. Fernandez, Paris, Bonne Presse, 1912.

Focillon, Henri. *Moyen-Âge, survivance et réveils: étude d'art et d'histoire.* Valiquette, 1943, 201 p.

Gauvreau, J.-M. *Artisans du Québec.* Trois-Rivières, Éditions du Bien Public, 1940, 224 p. (Inscription: «À Monsieur Lauréat Vallière sculpteur de chez nous en attendant que je puisse lui rendre toute la justice que méritent son talent et son labeur. Très cordial hommage, Jean-Marie Gauvreau St-Romuald, 14 août 1941.»)

Goffin, Arnold. *L'art primitif italien: la peinture.* Paris-Bruges, Desclée de Brouwer et Cie, 1930.

Mallet, J. *Cours élémentaire d'archéologie religieuse.* Paris, Poussièlgue Frères, 1881, 327 p.

———— *Cours élémentaire d'archéologie religieuse; mobilier.* Paris, Poussièlgue Frères, 1883, 341 p.

Morisset, Gérard. *Les Arts au Canada français; peintres et tableaux.* Québec, Les Éditions du Chevalet, 1936-1937. 2 vol.

———— *Coup d'œil sur les arts en Nouvelle-France.* Québec, Charrier et Dugal, 1941. 170 p.

———— *Philippe Liébert.* Québec, 1943. 32 p.

Osmond, Léon. *Les Styles dans les arts, expliqués en 12 causeries.* Paris, Albin Michel. 96 p.

Richer, Paul. *Cours pratique: Éléments d'anatomie — l'homme.* Paris, Plon, 1923. 177 p.

Valentin, F. *Les Peintres célèbres.* Tours, Mame et Cie, 1857, 284 p. (Inscription: «Propriété de Lauréat Vallière sculpteur 10 rue du Collège St-Romuald»)

 b) Revues

Connaissance des arts. Juin, oct. 1954. févr., mars, avril, mai, juin, juill., août, sept. et oct. 1958.

L'Illustration. 19 avril, 6 déc. 1924 (Visage d'enfants, pages et photos enlevées), 9 mai 1925, 7 déc. 1929 (page LV déchirée), 8, 15 février, 8, 15, 22, 29 mars, 19 avril, 3 mai, 7, 21 juin, 19 juillet, 20, 27 sept., 15 nov. 1930, 17, 31 janv., 28 février, 14 mars 1931.

L'Illustrazione Vaticana. 1931 (déc.), 1933 (nos 1-2, 4-5, 7, 10, 12-16, 21-24), 1934 (n° 2).

La Renaissance de l'art français. mai 1922 (Psyché enlevée par les Zéphyrs, Musée du Louvre: p. 299, découpée. L'Assomption, Musée du Louvre: p. 300 découpée. Les dessins de Prud'hom: pp. 308, 315 et 316 manquantes. Gravures de Prud'hom: pp. 329 et 330 manquantes. Vénus et Adonis, Bibliothèque nationale: p. 331 découpée. Photos: pp. 332, 337, 338, 339 et 340 découpées.), oct., déc. 1922, mai, juin, août, sept. 1923, juin, juillet (p. 409 déchirée), août (pp. 459 et 460 déchirées), sept., oct. nov. 1924, mai, août, oct. 1925, janv. 1928, mai 1929 (pp. 237, 238, 243 et 244 déchirées.), juin, juill. 1930.

Plaisir de France. Mars 1952, janv., févr., mars' avril, mai, juill., août, sept., nov. 1959, janv., févr., avril, mai, juill., sept., nov. 1964, janv., avril, mai, août, sept., oct. 1966, oct. 1969, déc. 1970, janvier, juin, sept. 1971.

2. Collection du Musée du Québec
 (Livres achetés par le Musée du Québec, provenant de la bibliothèque de Vallière)

Bazin, Germain. *Fra Angelico.* Éditions Hypérion, 1951. 368 p.

Bérence, Fred. *Raphaël.* New York, Bollingen Foundation Inc., 1962. 76 p.

Blanc, Charles. *Grammaire des arts du dessin.* Paris, Henri Laurens, 1880. 692 p.

Cairns, Huntingten et John Walker. *Masterpieces of painting.* National Gallery of Art, 1944-1946. 183 p.

Cloutier, Edmond. *Canadians Woods; their properties and uses.* King's Printer and Controller of Stationery, 1942. 48 p.

Desnos, Robert. *Picasso.* Paris, Les Éditions du Chêne, 1950, 16 p.

Desrochers, Bruno. *Troisième centenaire de l'Hôtel-Dieu de Québec.* New York, Reynold & Hitchcock, 1947. 148 p.

Gauvreau, J.-P. *Clarence Gagnon à la Baie Saint-Paul.*

Goldscheider, Ludwig. *Michelangelo.* Harper & Brothers Publishers, 1953. 228 p.

Hillier, J. *Japanese Masters of colour print.* Phaidon, 1954. 140 p.

Janneau, Guillaume. *Les meubles de l'art antique au style Louis XIV.* Paris, Ernest Flammarion, 1929. Vol. 1. 64 p.

———— *Les meubles du style Régence au style Louis XVI.* Paris, Ernest Flammarion, 1929. Vol. 2. 64 p.

———— *Les Meubles.* Vol. III, Paris, Ernest Flammarion, 1929. Vol. 3. 64 p.

Kuh, Katharine. *Art has many faces: the nature of art presented visually.* New York, Won. Penn. Publishing Carp., 1951. 185 p.

Lehner, Ernest. *The picture book of symbols.* New York, H. Bittner & Co., 1956. 138 p.

Mac Curdy, Edward. *The notebooks of Leonardo da Vinci.* Imprimeur de Sa Majesté la reine, 1905. Vol. 1. 655 p.

The notebooks of Leonardo da Vinci. New York, Reynold & Hitchcock, 1905. Vol. 2. 640 p.

Martin, Henry. *Le Style Empire*. Paris, Ernest Flammarion, 1925. 64 p.

———*Le Style Louis XVI*. Paris, Ernest Flammarion, 1925. 64 p.

———*L'Art gothique*. Paris, Ernest Flammarion, 1927. 64 p.

———*Le Style Louis XIV*. Paris, Ernest Flammarion, 1927. 64 p.

———*Le Style Louis XV*. Paris, Ernest Flammarion, 1928. 64 p.

———*Le Style Louis XIII*. Paris, Ernest Flammarion, 1929. 64 p.

———*La Renaissance française*. Paris, Ernest Flammarion, 1933, 64 p., ill.

Mayor, A.H. *Giovanni Battista Piranesi*. New York, Golden Press, 1952. 112 p.

Mercier, Maurice. *Nouvel art du logis; le décor d'aujourd'hui*, 1955. 385 p.

Miquel, René. *Vie des millionnaires*. Paris, Les Éditions Fournier-Valdès, 1948. 228 p.

National aeronotics and space administration. *Earth Photographs from Gemini VI through XII*. 1968. 327 p.

Radin, Paul et Élinore Marvel. *African folktales and sculpture*. Librairie de l'Œuvre Saint-Charles de Grommont, 1952-1953. 355 p.

Rey, Robert. *Manet*. Paris, The Hyperion Press, 1938. 167 p.

Richer, Paul. *Nouvelle anatomie artistique*. Paris, Plon, 1921. 3 vol.

Robiquet, Jean. *La femme dans la peinture française*. Paris, Les Éditions nationales, 1938. 210 p.

Rodman, Selden. *Portrait of the artist as an American*. Maurice, Archevêque de Québec, 1951. 180 p.

Rooses, Max. *Les chefs-d'œuvre de la peinture de 1400 à 1800*. Paris, Ernest Flammarion, 1954. 185 p.

Sachs, Paul J. *Great Drawings*. New York, Pocket Books Inc., 1951. 112 p.

Service dominicain d'information. *Les chênes et les moines sont éternels*. 1958. 20 p.

Verredès, Ch. *Le sculpteur Bécherel*. Imprimeur de Sa très Excellente Majesté le Roi. 102 p.

3. Collection famille Vallière.

Austrian Government. *Art treasures from the Vienna collections*. Austrian, 1949-1950. 63 p.

Bauer, Gérard. *Des fleurs, des plantes, des arbres*. Paris, Larousse, 1961.

Bérence, Fred. *Botticelli*. Paris, Larousse, 1960. 79 p.

Born, Wolfgang. *Still life painting in America*. Oxford University, 1947. 134 p.

Brien, Roger. Marie Nicolet, Abini Lafortune, 1947-1954.

Gouvernement du Québec. Ministère des Mines. *La loi des mines de Québec*. Québec, Imprimeur de Sa Majesté la Reine, 1955. 251 p.

Girault, Jean. *Notions élémentaires de minéralogie*. Nicolet, Albini Lafortune, 1958. 79 p.

Hollywood, Bruno of. *New Photography*. Crayson Publishing Corp.. 55 p.

Hunt, W.B. *Indian Crafts and Lore*. Paris, Larousse, 1954. 64 p.

Laurin, J.-R. *Exposition d'histoire mariale du Canada*. Montréal, Thérien Frères Ltée, 15 août 1954.

Morisset, Gérard. « Sculpture: les concours artistiques de 1956, » *Vie des arts*, déc. 1956.

Olivier, Dr. *Récréations grammaticales du jeune âge*. Société Saint-Augustin, Deschée de Brouwer & Cie. 191 p.

Patenaude, J.-O. *Arbres indigènes du Canada*. New York, Harper & Brothers, 1937. 219 p.

Popham, A.-E. *The drawings of Leonardo da Vinci*. New York, Reynold & Hitchcock, 1945. 320 p.

Rocheleau, Corinne. *Françaises d'Amérique*. Montréal, Beauchemin, 1940. 123 p.

Van Guldener, Hermine. *Les Fleurs*. Paris, Flammarion, 1949. 79 p.

Zin, Herbert S. and P.R. Shaffer. *Rocks and Minerals*. New York, Golden Press Inc., 1957. 160 p.

APPENDICE E

Le prix Vallière au collège de Sainte-Anne-de-la-Pocatière

Source: Léon Bélanger, « Le prix Vallière ». *L'Union amicale* (Sainte-Anne-de-la-Pocatière), déc. 1944.

Au terme de la dernière année scolaire, nous recevions de Monsieur Lauréat Vallière une sculpture sur bois représentant la création et destinée à être offerte en prix à nos élèves. Le motif qui avait inspiré cette délicatesse était absolument désintéressé et des plus louables. Monsieur Vallière n'est pas un Ancien de Sainte-Anne; aussi bien, les liens qui l'attachent à notre maison ne dataient pas encore. Seules ses relations d'amitié avec Monsieur Berchmans Rioux, celui des nôtres qui a le mieux fait connaître le talent de cet artiste, avaient aiguillé sa générosité vers notre collège.

Mais voici ce qui nous paraît avant tout digne d'être signalé. M. Vallière croit pieusement en son art. Qui le lui reprochera si l'on se rappelle que depuis au-delà un quart de siècle, il exécute avec patience et maîtrise des œuvres que l'on peut admirer un peu partout au Canada et aux États-Unis, et qui, pour cette raison, ne connaissent guère les longues attentes à l'atelier avant d'arriver à leur destination. Il sait aussi pour l'avoir expérimenté tous les jours que l'art, étant un des plus expressifs langages de l'âme, est un moyen assuré de formation humaniste. Nous lui avons gré d'avoir pensé que nos élèves accueilleraient avec admiration cette façon discrète d'enseigner concrètement le beau, et concevraient le désir de mieux comprendre et de mieux goûter la production artistique.

Restait à trouver un sujet, et lui-même demandait des suggestions. On lui propose d'exécuter un buste de sculpteur célèbre ou d'une personnalité de l'histoire. L'idée lui sourit. Mais après réflexion, il ajoute: « rien de banal dans les sujets proposés, surtout, ils avivent l'imagination. Toutefois, depuis quelque temps, une idée m'obsède: le grand artiste c'est Dieu; et l'œuvre d'art par excellence, c'est l'univers. Je me demande si je n'aurais pas dans cette pensée un idéal de premier choix ». L'étincelle avait jailli. Il ne restait plus qu'à incarner l'idée dans sa forme plastique.

Le projet fut réalisé, et l'œuvre est une élégante statue de deux pieds. Dieu est représenté sous les traits humains que nous suggère la Bible. La ligne du corps est très légèrement inclinée en avant; les bras s'ouvrent avec aisance, et le visage regarde un orbe qui, à ses pieds, s'échappe en roulant d'une nébuleuse; la forme du corps se cache sous une draperie qui tombe en plis harmonieux; l'expression de la figure traduit la joie sereine de l'action créatrice. En résumé, une composition nette dont l'ensemble exprime avec suffisamment de force le mouvement du Créateur jetant le monde dans l'espace. Et cela, exécuté avec un souci évident de la précision du détail.

La réalisation de cette œuvre révèle une fois de plus une tendance marquée de l'inspiration de l'artiste. M. Vallière a une prédilection pour l'art religieux. Peut-

être même est-ce parce qu'il a consacré la majeure partie de ses travaux à tailler dans la beauté les statues de nos églises qu'il désire se ménager pour l'âge mûr une retraite paisible où, à la manière d'un Charlier, par exemple, et débarrassé de toute préoccupation matérielle, il ne travaillera plus qu'à embellir la Maison de Dieu.

Le prix Vallière est maintenant la propriété d'un finissant de la dernière promotion, aujourd'hui étudiant à la préthéologique du Grand Séminaire de Québec. M. l'abbé Charles-Henri Lévesque. Il récompense en sa personne un élève studieux, et en particulier, un ouvrier actif de notre Académie Painchaud.

Il ne nous reste plus qu'à rappeler à notre libéral donateur tout le plaisir qu'il nous a causé en récompensant comme il l'a fait le travail scolaire de nos élèves. Qu'il veuille bien agreer l'expression de gratitude que lui adresse aujourd'hui L'UNION AMICALE.

APPENDICE F

L'ornementation dans l'église

Annonce de la maison Daprato, Institut pontifical d'art chrétien, publiée dans l'*Album des églises de la province de Québec*. Montréal, 1932. Vol. V: pp. 22-23.

> Pour garder la beauté de votre église
> Raphaël Bernard Enrg.
> Croix de Latran — 1930
> Représentant de La Compagnie A. Daprato

Nous savons que dans les âges les plus reculés, l'ornementation principale était la sculpture. Nous la voyons tour à tour, naïve et imposante, ornant les cavernes à l'époque ancienne et, suivant les civilisations, les caveaux funéraires, les places publiques, les jardins, les palais, les églises sous ses diverses formes, soient: le monument, le buste, le bas-relief, la statue.

Nous devons aussi aux Pontifes et aux Souverains d'avoir contribué largement de leurs efforts réunis à la glorification de l'art statuaire.

De nos jours encore, grâce à l'influence et au bon goût de notre clergé, nous admirons dans nos églises, toujours plus nombreuses, de véritables chefs-d'œuvre d'art et de piété.

Plus de ces statues d'autrefois, mal équilibrées, hors de proportions, aux gestes gauches et secs, aux couleurs criardes, à la composition quelconque et non garantie.

Nous nous plaisons à regarder des statues qui, sous l'habilité du sculpteur lient à l'inspiration religieuse du sujet, les proportions parfaites, les gestes harmonieux et apaisants, les plis souples. La statue a pour but d'inspirer la piété et elle ne saurait atteindre fin sans une expression religieuse et une harmonie dans l'apparence.

C'est dans ce but que le ciseau entaille la matière qui contribue grandement au succès de l'ensemble. Le marbre d'abord par sa valeur tient toujours d'une façon

Note. Le commerce de statuaire de la maison Daprato a commencé avec les frères Daprato à Chicago en 1860. Quelques années plus tard, cette maison fut incorporée et prit le nom de Daprato Statuary Company avec des bureaux de ventes à New York, à Montréal et à Pietrasanta en Italie. En 1893, John Rigali fut nommé président de la compagnie Daprato. En 1920 cette maison, qui auparavant ne vendait que des statues profanes et religieuses, se spécialisa dans la décoration et l'ameublement d'églises. En 1924, la Daprato Library Ecclesiastical Art fut inaugurée et devint la bibliothèque la mieux documentée dans le domaine de l'art religieux. La compagnie Daprato cessa de produire des œuvres d'art religieux à l'automne 1968. Peu après, Robert Rigali, fils de John, alors président de la compagnie, ajouta son nom à la suite de celui de Daprato pour former une nouvelle société au nom de Daprato Rigali Inc. Aujourd'hui, cette compagnie ne s'occupe que d'importation d'articles religieux en marbre provenant d'Italie.

non équivoque la première place. Par ses sculptures fouillées, les détails variés, la vie pour ainsi dire que l'on y trouve, on juge assez facilement du talent de l'artiste.

Le marbre artificiel qui permet des variétés beaucoup plus nombreuses; qui enrichit en quelque sorte en accentuant ou diminuant les couleurs, les nuances, qui favorise souvent un ensemble plus plaisant.

Le bois dont les variétés se multiplient en grand nombre et qui possède une valeur incontestable lorsque travaillé avec soins.

Enfin, les compositions différentes qui donnent lorsqu'elles sont décorées avec goût une apparence intéressante.

Mais quelle que soit la matière, veillons surtout à ce que l'exécution soit parfaite: cherchons le beau tant dans la statue que dans les autels: voyons à ce que ceux-ci soient convenables dans leurs proportions et leur style: enfin, faisons en sorte que la parole de Pie X se réalise: «Je veux que mon peuple prie sur de la beauté».

APPENDICE G

Les fauteuils des présidents du Conseil législatif, des orateurs de l'Assemblée législative et des présidents de l'Assemblée nationale [1]

Lauréat Vallière sculpta plusieurs fauteuils destinés à des présidents du Conseil législatif ou à des orateurs de l'Assemblée législative de la province de Québec (appelés depuis 1970 présidents de l'Assemblée nationale), peut-être à partir des années 1920. En juin 1966, il déclarait à *l'Événement*: «En ce moment, j'en suis à mon 12ième ou 13ième fauteuil d'orateur de l'Assemblée [2].» En 1970, lorsque les membres du club Lions d'Etchemin rendirent hommage à Vallière, à l'hôtel de ville de Saint-Romuald, ils remirent à la ville «un cadre contenant une photo de L. Vallière au travail, photo par Claude Robitaille, Vallière sculptant le fauteuil de l'orateur de la Chambre du Conseil [3].» Le dernier fauteuil qu'il sculpta fut celui de Gérard Lebel, élu le 22 octobre 1968, ou celui de Raynald Fréchette, élu le 24 février 1970. (PL. 65)

Cette tradition de remettre aux orateurs de l'Assemblée législative et aux présidents du Conseil le fauteuil qu'ils avaient occupé durant leur mandat se perpétua jusqu'en 1970. C'est Jean-Noël Lavoie qui, cette année-là, fit part de son intention d'abolir cette pratique. Entre 1867 et 1970, pas moins de 32 orateurs se succédèrent. Selon Léopold Deslauriers, de la Menuiserie Deslauriers & Fils, si ces fauteuils valaient au début entre 200$ et 250$, leur prix grimpa à 700$ ou 800$ pour finalement atteindre 2 500$ en 1970.

On retrouve aujourd'hui des fauteuils d'orateurs aux quatre coins du Québec et même en dehors du Québec. Plusieurs sont conservés dans les familles des anciens orateurs. Mais il s'en trouve un dans une église de Drummondville, ainsi que dans deux églises de Québec, Notre-Dame-des-Victoires et Saint-Cœur-de-Marie.

Voici une liste partielle des présidents du Conseil et des orateurs de l'Assemblée. Il n'a malheureusement pas été possible d'obtenir beaucoup de renseignements sur les fauteuils qui leur ont appartenu.

1. Sources:　Comptes publics de la Province de Québec
　　　　　　　Documents sessionnels
　　　　　　　Département de l'administration ou département contingent
　　　　　　　Section entretien des édifices
　　　　　　　Annuaire du Québec, 1966-67, pp. 89-152-153-160-161
2. Michel Chauveau, «Il y a 60 ans, Lauréat Vallières est devenu sculpteur par accident», *l'Événement*, 3 juin 1966.
3. «C'est le plus beau cadeau de ma vie», *le Foyer* (Saint-Romuald), 17 mars 1970.

Présidents du Conseil législatif	Date d'élection	Fauteuil
Chapais, Thomas	Élu le 5 avril 1895	Appartient au Musée du Québec. Se trouve au parlement.
Larue, V.-W.	Élu le 12 janvier 1897	
Archambault, Horace	Élu le 17 juin 1897	Fabriqué par Noël Pratt. Serait à la cathédrale de Joliette.
Turgeon, Adélard	Élu le 19 janvier 1909	Fabriqué par Joseph Gosselin.
Nicol, Jacob	Élu le 25 novembre 1930	
Laferté, Hector	Élu le 25 juillet 1934	
Raymond, L.-E.-A.	Élu le 2 octobre 1936	
Laferté, Hector	Élu le 17 janvier 1940	
Raymond, L.-E.-A.	Élu le 1er janvier 1945	
Baribeau, Jean-Louis	Élu le 1er février 1950	
Laferté, Hector	Élu le 6 juillet 1960	

Orateurs de l'Assemblée législative	Date d'élection	Fauteuil
Rainville, Henri-Benjamin	Élu le 14 février 1901	Fabriqué par Pierre Hamelin.
Tessier, Auguste	Élu le 2 mars 1905	Fabriqué par Castle & Son au coût de 610 $.
Weir, William Alexander	Élu le 25 avril 1905	Même que le précédent.
Roy, Philippe Honoré	Élu le 15 janvier 1907	Fabriqué par Joseph Gosselin au coût de 450 $.
Pelletier, Louis-Philippe	Élu le 2 mars 1909	Fabriqué par Joseph Gosselin
Delage, Cyrille-Fraser	Élu le 9 janvier 1912	Fabriqué par Joseph Gosselin au coût de 500 $. Se trouve dans la famille.
Galipeault, Antonin	Élu le 7 novembre 1916	Fabriqué par Joseph Gosselin au coût de 600 $. Se trouve dans la famille à Toronto.
Francoeur, Joseph-Napoléon	Élu le 11 décembre 1919	Conservé, semble-t-il, à Leclerville, dans Lotbinière.

Orateurs de l'Assemblée législative	Date d'élection	Fauteuil
Laferté, Hector	Élu le 10 janvier 1928	Serait conservé à l'archevêché de Nicolet. L. Vallière
Bouchard, Télesphore-Damien	Élu le 7 janvier 1930	Serait conservé dans sa famille à Montréal.
Dugas, Lucien	Élu le 24 mars 1936	Serait à Joliette. L. Vallière
Sauvé, Jean-Paul	Élu le 7 octobre 1936	L. Vallière
Bissonnette, Bernard	Élu le 20 février 1940	
Bienvenue, Valmore Fontaine	Élu le 12 mai 1942	Serait conservé dans sa famille à Québec. L. Vallière
Dumaine, Cyrille	Élu le 23 février 1943	
Taché, Alexandre	Élu le 7 février 1945	L. Vallière

Tellier, Maurice	Élu le 15 décembre 1955	
Cliche, Lucien	Élu le 20 septembre 1960	
Hyde, Richard	Élu le 9 janvier 1962	
Lechasseur, Guy	Élu le 22 octobre 1965	
Paul, Rémi	Élu le 1er décembre 1966	
Lebel, Gérard	Élu le 22 octobre 1968	A peut-être été sculpté par Lauréat Vallière.

Présidents de l'Assemblée nationale	*Date d'élection*	*Fauteuil*
Fréchette, Raynald	Élu le 24 février 1970	A peut-être été sculpté par Lauréat Vallière.
Lavoie, Jean-Noël	Élu le 9 juin 1970	Commencé par Henri Trudelle, décédé avant d'avoir pu le terminer.

APPENDICE H

Tableau chronologique de la vie et des œuvres des maîtres sculpteurs des ateliers de Saint-Romuald

Voici un tableau chronologique de la vie et des œuvres des sculpteurs Vallière, Villeneuve, Saint-Hilaire, Trudelle, Ferland et Houde. La liste des œuvres n'a pas la prétention d'être exhaustive, mais elle est aussi complète que nous l'ont permis nos recherches.

Dans le cas de Lauréat Vallière, ses enfants nous avaient prévenus que notre travail serait plutôt difficile et très long. Un de ses fils nous disait le 16 février 1974: «Je suis convaincu que vous ne pourrez retrouver que le tiers ou moins des œuvres de mon père.» Celui-ci a jeté presque toutes les lettres et autres documents qui auraient pu faciliter de telles recherches. Nous avons pu toutefois recueillir un certain nombre de renseignements auprès de Lauréat Vallière lui-même et de sa famille, ainsi que dans les journaux et dans les articles de Jean-Marie Gauvreau, Marius Barbeau et Berchmans Rioux.

Dans le cas des Villeneuve, il fut possible de retrouver leur trace à travers la province grâce aux journaux et revues, aux catalogues et aux informations venant de la famille, ainsi que d'anciens employés et collaborateurs, principalement Alphonse Houde, sa fille Florence Houde, Lauréat Vallière, J.-Armand Trudelle, Alphonse Goulet et beaucoup d'autres. Mais l'absence de livre de comptes n'a pas permis de combler les vides, de connaître les endroits où les œuvres furent expédiées ni de savoir où et quand certaines œuvres furent créées.

Joseph Saint-Hilaire fut réputé le plus grand bâtisseur d'églises. Malheureusement le feu détruisit sa manufacture et par le fait même ses livres de comptes, ses dossiers, ses plans et devis. Nous avons dû recourir à la mémoire des membres de sa famille et extrapoler à partir des catalogues, des livres, des articles de revues. Le résultat demeure bien incomplet.

Le travail de J.-Georges Trudelle est beaucoup mieux connu. Sa famille a conservé ses livres de comptes et divers dossiers. Ces renseignements de première main nous ont permis en même temps de mieux comprendre le fonctionnement des autres ateliers de Saint-Romuald. Quant à la compagnie Ferland & Frères, qui se spécialisa dans le mobilier religieux durant une période assez courte, ses travaux furent assez limités.

À la fin de chaque section du tableau, sont regroupés les œuvres et les travaux que l'on peut attribuer aux différents sculpteurs mais dont on ne connaît pas la date d'exécution.

Lauréat Vallière

1888	Naissance de Lauréat Vallière à New Liverpool (comté de Lévis).
1898	Exposition de dessins et croquis de Lauréat Vallière au salon de barbier de son oncle, Sauvéat Vallière, au château Frontenac.
1903-1907	Apprentissage de Lauréat Vallière chez Villeneuve.
1907	Vallière séjourne un an à Montréal où il suit des cours d'anatomie et de sculpture.
1909	Vallière débute en tant que sculpteur chez Joseph Saint-Hilaire.
	Mariage de Lauréat Vallière et de Marie-Ange Nadeau. Ils vont demeurer au 10, rue du Collège, à Saint-Romuald.
	Église de Saint-Romuald. Sculpture de la chaire d'après les plans et la conception de Joseph Saint-Hilaire. L'ornementation et la sculpture des roses est de Vallière. Toute la chaire est en noyer et ornée de filet de dorure. (PL. 170)
1910	Église de Saint-Romuald. Clôture du chœur. Vallière sculpte les douze apôtres en relief dans des médaillons (30,5 cm par 22,8 cm). (PL. 173)
1911	Église Saint-Louis-de-Courville. Ornementation par Vallière et Joseph Saint-Hilaire. Statue de saint Louis, ornant la façade, sculptée parVallière (Hauteur: 2,43 m); une de ses premières statues plus grande que nature. (PL. 175)
	Église de Breakeyville. Sculpture de la décoration de l'église avec Joseph Saint-Hilaire.
1912	Vallière construit un avion d'une longueur de 7,32 m pesant 272 kilogrammes. Un des pionniers de l'aviation au pays, il est alors âgé de 24 ans. (PL. 20)
	Église Saint-François-Xavier (Rivière-du-Loup). Ornementation avec Joseph Saint-Hilaire.
	Voiliers et paysage marin. Relief polychrome réalisé dans un morceau de madrier scié dans du merisier vieux de 150 ans, avec une scie à chasse. Œuvre datée et signée (70 cm par 37 cm). Cette sculpture serait la plus ancienne œuvre en relief polychrome connue de Vallière.

1913	Église Saint-Ludger (Rivière-du-Loup). Ornementation avec Joseph Saint-Hilaire.
	Église de Saint-Marcel de L'Islet. Décoration et sculpture.
	Église de Sainte-Justine de Dorchester. Ornementation avec Joseph Saint-Hilaire. Statue monumentale (3,65 m) de sainte Justine sculptée par Vallière. On peut voir cette statue, qui fut détruite lors de l'incendie de l'église en 1936, sur la couverture du livre souvenir publié à l'occasion du centenaire de la paroisse en 1962. (PL. 177)
1914	Église Notre-Dame-du-Perpétuel-Secours de Charny. Ornementation avec Joseph Saint-Hilaire.
	Église de Saint-Cyrille de l'Islet. Ornementation avec Joseph Saint-Hilaire. (PL. 178)
	Église de Saint-Romuald. Christ en croix en bois polychrome, à l'arrière de l'église. Le Christ, bouche entrouverte, est merveilleux d'expression. Tragique avec sa plaie béante au côté et son couronnement digne d'une époque révolue. La croix est en bois de cèdre. (PL. 66)
1915	Église de Saint-Romuald. Sculpture par Vallière d'un Sacré-Cœur polychrome (Hauteur: 1,21 m), d'une telle réussite que Berchmans Rioux dira que le mouvement se devine sous les vêtements (Lettre de Berchmans Rioux). (PL. 67)
	Collège de Sainte-Anne-de-la-Pocatière, chapelle. Ornementation des trônes, stalles du chœur et autres sculptures. Contrat Saint-Hilaire.
1918	Vallière quitte l'atelier Saint-Hilaire pour aller travailler chez Villeneuve; il y restera jusqu'en 1946.
	Église du Sacré-Cœur (Ottawa). Travaux avec Joseph Villeneuve. (PL. 179)
	Église Holy Trinity (Rockland, Ontario). Ornementation générale et sculpture de la chaire, des autels et de la balustrade. Contrat Joseph Villeneuve.
1918-1920	Église Saint-Sauveur (Québec). Retable et maître-autel. Contrat Villeneuve.
1919	Invention d'une transmission pour automobile.
1920	Église Saint-Grégoire de Montmorency. Vallière travaille à la maison Villeneuve au moment où la chaire et le maître-autel sont fabriqués à la boutique de Saint-Romuald.
	Buste de femme en ronde-bosse (Hauteur: 60 cm), fait à partir d'un morceau de pin d'une seule pièce et réalisé d'après une carte mortuaire, offert par Vallière à un ami auquel il

aurait dit en revenant du cimetière : «Je ferai pour toi le buste de ta femme» (décédée le 16 avril 1920). Oeuvre nettoyée et vernie par le sculpteur vers 1971.

Cathédrale de Chicoutimi. Chapiteaux, trône épiscopal, chaire, baldaquin et maître-autel (contrat Villeneuve). L'ornementation du baldaquin comporte deux anges polychromes (Hauteur: 60,96 cm) sculptés par Vallière. (PL. 145)

Collège de Saint-Romuald. Ornementation de la chapelle «Vallière a aussi exécuté une série de dessins décoratifs, témoins éloquents de sa main habile et de son cœur généreux.» (Programme souvenir de l'Académie du Sacré-Cœur de Saint-Romuald, 1920-1945).

Vers 1920 Cimetière de Saint-Romuald. Ange en bois recouvert de plomb, ronde-bosse grandeur nature, réparé par la suite et peint en noir. Commandé à Vallière par son ami Aimé Gagnon, il fut placé sur le socle du monument funéraire d'Aline Deschêne. On pouvait encore l'admirer vers 1960 avant le grand nettoyage du cimetière lorsqu'on brûla les œuvres qui se dégradaient. Une photographie datant de 1929 montrant cet ange de dos fut retrouvée chez Pierre Saint-Hilaire de Saint-Romuald (entrevue avec les enfants de M. Robitaille qui entretient le cimetière). (PL. 68)

Presbytère de Saint-Romuald, statue du saint curé d'Ars (Hauteur: 1,75 m). À l'origine, en bois de pin recouvert de plomb, maintenant en ciment peint brun. (PL. 69)

1921 Naissance de Paul-Émile Vallière.

Presbytère de Saint-Romuald, statue de sainte Jeanne d'Arc (hauteur: 1,60 m), ronde-bosse en bois de pin recouvert de plomb. (PL. 70)

1921-1922 Église Saint-Louis-de-Courville. Le *Baptême du Christ*, ronde-bosse en bois de chêne verni et polychrome (Hauteur : 91,44 cm), signé L. Vallière. Le sculpteur s'est inspiré de son catechisme illustré. (PL. 71)

1923 Couvent de Saint-Romuald. Saint Joseph à l'Enfant-Jésus, bois polychrome (Hauteur: 1,55 m); statue bénie le 30 octobre 1923. Aujourd'hui recouverte de peinture aluminium (Annales du Couvent). (PL. 72)

1924 Église Saint-Ludger (Rivière-du-Loup). Sculpture d'autels.

Église Saint-François-Xavier (Rivière-du-Loup). Sculpture d'autels.

Église Saint-Roch (Québec). Le *Baptême du Christ* en relief pour fonts baptismaux (95,75 cm par 66.67 cm), signé

L. Vallière; dessin de l'architecte Audet. Le *Sermon sur la montagne*, relief en bois verni (55 cm par 55,8 cm). *Les Quatre évangélistes*, ronde-bosse en bois verni, (Hauteur des évangélistes: 53,98 cm; hauteur des attributs: 25,4 cm), sur l'ambon de la chaire; dessin de l'architecte Audet. C'est en voyant cette œuvre et le travail de sculpture du trône épiscopal de la basilique Notre-Dame de Québec, que l'architecte Roisin lui demanda s'il avait étudié longtemps en Europe. (Les plans de la chaire se trouvent aux archives de l'Université Laval.) (PL. 150)

1925-1926 Basilique Notre-Dame de Québec. Trône épiscopal, sculpture des autels par J.-Georges Trudelle et Lauréat Vallière (contrat Villeneuve). (PL. 153)

1926 Église Saint-Roch, (Québec). Retable et autels latéraux (contrat Villeneuve).

Cimetière de Saint-Romuald. Médaillons de bronze coulés d'après une sculpture de Vallière pour le monument Narcisse Nolin (30,48 cm par 44,45 cm).

1927 Basilique Notre-Dame de Québec. Deux luminaires sculptés pour la basilique (contrat Villeneuve).

1927-1928 Église Saint-Zotique (Montréal). Balustrade du chœur en noyer teint ; les douze apôtres sculptés en relief dans des médaillons (diamètre : 20,95 cm) par Vallière (contrat Villeneuve). (PL. 154)

1928 Fauteuil d'orateur, pour l'Honorable Hector Laferté.

1927-1930 Chaise berçante, genre Louis Cyr, bois dur teint rouge (Hauteur: 1,19 m) (collection privée). Dans cette même période, Vallière fit une chaise pour enfant dans le même style, qui sera détruite dans un incendie (communication du propriétaire).

1929 Patronage de Québec. Bas-reliefs des autels (chapelle brûlée en 1949).

Saint-Joseph de Lauzon. Statue de saint Joseph en bois de pin recouvert d'une peinture brune imitant le bronze, mesurant près de quatre mètres. Érigée sur la Butte Joliette à la pointe de Lauzon, cette sculpture monumentale pouvait être aperçue facilement depuis le fleuve. Gravement exposée à toutes les intempéries, la statue, examinée en 1976, présentait des signes de détérioration avancée: l'épaule gauche pourrie, nombreux fendillements, nids d'oiseaux au centre, base qui se désagrégeait. Dans un état aussi lamentable en 1978, elle disparut en 1982. (PL. 73) (PL. 74)

1929-1930	Église de Sainte-Famille, île d'Orléans. Sculpture des cinq statues de la façade pour remplacer celles faites par J.B. Côté, déposées au Musée du Québec.
1930	Palais de Justice de Québec. Lambris et armes de la province de Québec, sculpture des reliefs et boiseries. (PL. 156)
	Cimetière de Saint-Joseph de Lauzon. Trois statues dont un saint Joseph en pin recouvert de peinture brune imitant le bronze (Hauteur: 2,28 m). Les deux autres sculptures semblent avoir disparu ; on a retrouvé les bases vides. (PL. 75)
Vers 1930	Couvent de la Congrégation de Notre-Dame (Saint-Romuald). Toile de fond de scène de théâtre placée dans la grande salle du couvent appelée salle de musique. Cette toile représente l'estuaire de la rivière Etchemin qui se déverse dans le Saint-Laurent. Au premier plan de ce paysage, on peut apercevoir, coupant la toile, la rivière Etchemin et à gauche la maison provinciale des frères de l'Instruction Chrétienne, autrefois appelée maison Atkinson. Ayant fait une comparaison sur place avec une photographie, le paysage n'ayant à peu près pas changé, la peinture représente fidèlement l'endroit. Cette toile mesure 2,56 m par 3.63 m; elle est faite en trois panneaux, celui du centre étant double. Elle serait signée et datée dans un repli d'un des panneaux (il fut impossible de vérifier sans briser la toile). Sœur Marie-Reine Drouin (Sœur Sainte-Aimée-de-Jésus), qui a enseigné au couvent, a révélé avoir vu Lauréat Vallière travailler à cette œuvre ainsi qu'à plusieurs autres qui servirent à des pièces de théâtre (entrevue faite le 3 mai 1977). (PL. 16) (PL. 17)
1931	Cathédrale Notre-Dame d'Ottawa. Sculpture d'ornementation (contrat Villeneuve).
	Église Notre-Dame du Chemin (Québec). Sculpture par Vallière (contrat Villeneuve).
	Le Musée du Québec achète de Vallière une sculpture en bois de chêne, non identifiée.
1931	*Saint Jean Brébeuf enseignant*. Groupe en bois de pin polychrome (Hauteur: 1,49 m), signé L. Vallière. C'est la première fois qu'une sculpture d'un artiste canadien servira à créer une image religieuse relatant la vie d'un missionnaire jésuite. Les jésuites firent imprimer une certaine quantité de cette image de dévotion afin de commémorer la canonisation de saint Jean-de-Brébeuf (entrevue avec le père Adrien Pouliot). (PL. 160)
1932	Église de Saint-Romuald. Prie-Dieu et trônes, relief d'un *Ecce Homo* et d'une *Mater dolorosa*. Les médaillons me-

surent 19,68 cm de hauteur par 22,86 cm de largeur (contrat Villeneuve).

Église Saint-Joseph de Beauce. Ornementation.

1933 Église de Saint-Romuald. Le *Baptême du Christ*, sculpture en ronde-bosse pour le couronnement des fonts baptismaux (Hauteur: 42,54 cm), ornés d'une abondante iconographie sur la base; les quatre évangélistes (Hauteur: 52,07 cm) et leurs symboles y sont représentés.

Hospice Saint-Joseph de Lévis. *Saint Joseph*, statue en bois recouverte de plomb doré. Brisée en 1971 et détruite par la suite.

1933-1940 Assemblée législative du Québec. Sept fauteuils d'orateur, dont ceux des Honorables Lucien Dugas, Valmore Bienvenue, Jean-Paul Sauvé.

Église Notre-Dame de Granby. Contrat d'ameublement, maison Villeneuve. Lauréat Vallière réalisa une dernière Cène inspirée de Léonard de Vinci (haut-relief et ronde-bosse en bois de pin polychrome et doré). Cette œuvre, mesurant 66,04 cm par 1,47 m, fut signée par Vallière. Lors de l'installation ou de la réfection du tombeau du maître-autel, la sculpture fut coupée, et la signature amputée de moitié sur la longueur. Dans le tombeau de l'autel latéral du côté gauche exécuté par la maison Villeneuve, se trouve un haut-relief en bois de pin polychrome (peinture d'origine) de l'Annonciation, mesurant 66,04 cm par 99,06 cm, et signé L. Vallière en bas à droite (*Les Annonciations sculptées du Québec*, par John R. Porter et Léopold Désy, P.U.L., 1978). Dans le tombeau de l'autel latéral du côté droit on peut voir *la Mort de saint Joseph*, haut-relief en bois de pin polychrome mesurant 66,04 cm par 99,06 cm; Oeuvre signée L. Vallière. Église construite en 1934 par l'architecte G.-René Richer de Saint-Hyacinthe; entrepreneur F.-X. Lambert de Québec (*Album souvenir de Notre-Dame de Granby*, 1936). (PL. 28) (PL. 29) (PL. 30)

1934 Deux bustes en bois de tilleul, l'un représentant une jeune fille nommée Claire Hardy, l'autre un jeune homme nommé Sarto Paquet (Hauteur : environ 56 cm). Haut-relief de l'assomption de la Vierge d'après la peinture de Murillo exposée au Prado (76,2 cm par 50,8 cm). Une scène de chasse en relief (96 cm par 73 cm). *La Nativité*, relief en bois (74,93 cm par 38,1 cm) signé L. Vallière. Ces œuvres sont conservées au Musée du Québec. (PL. 36) (PL. 76) (PL. 77)

Mère berçant son enfant, Ronde-bosse en bois mou (Hau-

teur: 30,05 cm) signée L. Vallière, avec, sur la base, l'inscription « maman ». Le juge J.-Camille Pouliot qui connaissait Vallière avait commandé cette sculpture pour sa famille. Elle représente la fille du juge alors âgée de 20 ans. L'œuvre a disparu à l'automne de 1965 (entrevue avec le père Adrien Pouliot). (L'image de cette sculpture accompagne le poème d'Alphonse Désilet, « Près d'un berceau », publié dans le livre de J.-Camille Pouliot, *la Grande aventure de Jacques Cartier*, Québec, 1934 p. 153.) (PL. 78)

1934-1935 Cathédrale de Valleyfield. Sculpture de l'ameublement. Contrat Villeneuve et Trudelle.

1935 Église du Sacré-Cœur (Chicoutimi). Sculpture de quatre statues par Vallière: un Sacré-Cœur, une Vierge, un saint Joseph en bois polychrome, un saint Jean-Eudes en bois laissé naturel.

La Canadienne. Buste en ronde-bosse (Hauteur: 39,37 cm), verni, daté et signé L. Vallière. Acheté au sculpteur par Mgr Albert Tessier (Institut Kéranna, Trois-Rivières, coll. Tessier). L'œuvre fut photographiée par la maison Tavi le 15 août 1942. (PL. 79)

Fauteuil d'orateur, pour l'Honorable Lucien Dugas.

1936 Statuette en pied de Gérard Raymond (Hauteur: 73,66 cm), en bois de pin, signée L. Vallière. Réalisée pour l'abbé Genest du séminaire de Québec et le chanoine Beaulieu, à partir de photos et de renseignements fournis par les parents du garçon.

1936-1937 *Saint Joseph*. Modèle réduit sur carton fait au crayon, profil (Hauteur: 24 cm). Quelques modèles réduits furent retrouvés dans les papiers de famille, dont certains sont signés et d'autres identifiés à des œuvres réalisées.

Église de Saint-Lambert (près de Montréal). Ornementation, sculpture des anges adorateurs en bois de chêne au-dessus du retable (Hauteur: environ 1 m). Ouvrage signé L. Vallière (contrat Villeneuve). (PL. 164)

1937 Couvent du Précieux-Sang de Lévis. Trois dessins de statues découpés dans le carton, dont une Vierge et un saint Joseph (Hauteur: 24 cm). Ces statues furent réalisées un peu plus tard, vers 1939-1940, dans le bois de chêne au naturel (Hauteur: 1,37 m) (actuellement au couvent d'Amos, en Abitibi.

Église de Chicoupée (Massachusetts). Chaire avec trois bas-reliefs plus les quatre évangélistes, un saint Pierre et un saint Paul. (J.-M. Gauvreau, *MSRC*, 1945, pp. 73-87.)

1937-1941 École des Arts domestiques de Québec. Trois reliefs commandés par le directeur, Oscar Bériau :

Une sucrerie	relief	54,61 par 91,4 cm
Longs jours	"	49,53 par 52,0 cm
Longs jours	"	53,34 par 58,4 cm

Ronde-bosse :
Notre-Dame de la Paix
Deux anges en pin blanc

d'après Henri Charlier	Hauteur :	68,58 cm
Tête de femme, noyer noir	"	33,02 cm
Femmes en prière, noyer noir	"	41,53 cm
Notre-Dame du Canada, tilleul	"	50,8 cm
Enfant avec chien, pin blanc	"	68,58 cm
Un ours, bois noir	"	35,56 cm
Tête de femme, noyer noir	"	17,78 cm
Je me souviens	"	31,1 cm
Cavalier, pin blanc teint	"	35,56 cm

Toutes ces pièces ont disparu après la fermeture de l'École des Arts domestiques ; la sculpture *Femmes en prière* fut retrouvée dans une collection privée). (PL. 80) (PL. 81)

1938 *Mère à l'Enfant*, madone. Buste en bois au naturel (Hauteur : 45,72 cm), signé L. Vallière. Commandé par l'abbé A. Tessier (Institut Kéranna, Trois-Rivières). Une photographie montre Vallière avec cette madone à l'état d'ébauche (collection de la famille Vallière). (PL. 82)

Les quatre saisons, relief sculpté pour le Dr Williams, Ontario. (J.-M. Gauvreau, *M.S.R.C.*, 1945, pp. 73-85.)

Académie des frères Saint-Gabriel du Sacré-Cœur. Statue grandeur nature du bienheureux Grignon de Montfort éduquant un jeune écolier. L'académie construite en 1920 a brûlé le 28 février 1948. La statue aurait été sauvée du feu mais a disparu par la suite. (PL. 84)

Monastère de Saint-Benoit-du-Lac. Statue de saint Benoît, ronde-bosse en bois de chêne polychrome (Hauteur : 1,21 m), signée L. Vallière. Statue de sainte Scholastique, ronde-bosse en bois polychrome (Hauteur : 1,21 m), signée L. Vallière. Ces statues furent inspirées d'œuvres faites par Charles Jacob et reproduites dans le livre de G. Arnaud D'Agnel, *l'Art religieux moderne*, p. 104. *L'Ange des ténèbres*, ronde-bosse bois polychrome (Hauteur : 1,67 m), exécuté d'après un dessin de dom Côté, architecte : 11 petits crucifix (Hauteur : 22 cm) ; un bâton cantoral surmonté d'un saint Benoît (Hauteur : 27,94 cm), signé L. Vallière. (PL. 24) (PL. 25) (PL. 85)

1938-1939 Église Saint-Jean Berchmans (Montréal). Ameublement en bois de chêne. Sculpture de la chaire, de la balustrade, des autels. Anges ornant l'ambon de la chaire (Hauteur: 83,82 cm) (Contrat Villeneuve). (PL. 165) (PL. 166)

Quatre reliefs achetés par J. Bourque. (J.-M. Gauvreau, *M.S.R.C.*, 1945, pp. 73-85), dont: *Lever du soleil* (73,05 cm par 47 cm), *Chasse à l'ours, Chasse à l'orignal* (73,05 cm par 47 cm); deux reliefs furent retrouvés.

1939 Église Saint-Dominique. Oeuvre maîtresse de Lauréat Vallière à qui fut confiée toute la sculpture, et l'ornementation en relief et la ronde-bosse: le baptistère, une Vierge, des moinillons, les bancs, les statues de la nef, la balustrade, le tombeau du maître-autel, le tabernacle, les autels latéraux, le chemin de la Croix, trois christs en croix, le haut-relief du couronnement dans le chœur des moines, les évangélistes, les patriarches, les moines du chœur, la base de la chaire, l'ambon, l'abat-voix, les anges, les saints, les prophètes, Saint Joseph, la Vierge, les pères de l'Église, les papes, l'ornementation des arcades et des portes, les motifs inspirés des animaux de notre faune, de notre flore, les corbeaux du buffet d'orgue. Toute la sculpture est en bois de chêne verni au naturel. Plus de 500 personnages sculptés. Les sujets des sculptures ont été choisis par l'architecte J.-A. Larue et le père Labonté. Les travaux débutèrent après la mort du curé fondateur et se poursuivirent jusqu'en 1953. F. X. Lambert en fut l'entrepreneur et la menuiserie fut faite par les maisons A. Deslauriers & Fils, Villeneuve et Ferland & Frères.

Église Saint-Dominique. Chapiteaux en pierre de ciment d'environ 182 kg, sculptés par Lauréat Vallière et son fils Paul-Émile.

Écusson en relief du régiment de la Chaudière.

Horloge de parquet en noyer noir de la Mauricie (Hauteur: 2,09 m) œuvre exceptionnelle. Sur la partie du haut, soutenue par un médaillon, l'effigie des jubilaires. Dans le bas, un laboureur, sa charrue et ses chevaux. Du sol où il est fortement enraciné, monte l'arbre généalogique de la famille. On y trouve la mention des dix enfants et des nombreux petits-enfants. De chaque côté de la porte, en haut des colonnes, la maison paternelle et l'église de Charlesbourg. Signée et datée, L. Vallière, 1939. À l'intérieur, sur une plaque en cuivre, on peut lire « fabriqué chez Jos. Villeneuve ».

Pattes de tables sculptées.

Pensionnat Saint-Dominique (Jonquière). Un christ en croix pour les sœurs du Bon-Pasteur (Hauteur: 1,01 m).

Baigneuse en ronde-bosse, polychrome à l'origine (Hauteur: 49 cm), signée Vallière. Inscription : « Matin de juin 1939 » (Collection privée).

1940 Deux haut-reliefs en creux, le cadre et les sculptures en bois dur au naturel: *Mater Dolorosa* (23 cm par 28 cm) *et Ecce Homo* (23 cm par 28 cm). Inscription J. de N. sur la clavicule. Signé L. Vallière (Collection privée).

Statuette en pied d'une jeune fille de 15 ans (Hauteur: 51,43 m), en bois au naturel, signée L. Vallière. La sculpture a été faite à partir d'une photographie.

Relief de la Vierge sur la couverture d'un album de photos.

Église Saint-Joseph (Québec). Ornementation (Contrat Villeneuve)

Animaux de ferme en miniature (Hauteur: 76,2 cm) sculptés pour un voisin. (Le propriétaire des œuvres dit que Vallière sculptait comme un autre pouvait jouer aux cartes, avec une facilité déconcertante).

Statuette de Louis Veuillot sculptée dans le tilleul (Hauteur: 73,66 cm). Veuillot est représenté avec une plume et un livre couvert d'une croix pour symboliser son travail d'écrivain catholique et de défenseur de la foi. Vallière en a fait cadeau à Berchmans Rioux à l'occasion de son mariage. « Avec le temps, écrit Rioux, j'ai oublié Veuillot mais je n'ai jamais oublié Vallière. » *(Le Supplément de l'Action catholique*, 9 juin 1940, p. 3.

Charlesbourg. Petit crucifix avec couronne en forme de tiare (Collection privée).

Christ en croix. Ronde-bosse, sculptée dans le tilleul et vernie au naturel (Hauteur: 76,08 cm), signée Vallière. Cette œuvre fut donnée à l'abbé Houde à l'occasion de son ordination en 1941.

Crucifix en bois dur verni (Hauteur: 40,05 cm), signé L. Vallière. La couronne du christ est faite en forme de tiare au lieu de la couronne traditionnelle. Inscription I.N.R.I. (collection privée).

1941 Lettre de l'abbé Tessier (8 août): « Vallière [...] un de nos bons artistes » ; lettre de Médard Bourgault (18 mars): « Un de nos meilleurs artistes canadiens ». (Berchmans Rioux, *l'Action catholique*, 5 oct. 1941.)

Église Notre-Dame-de-Grâce (Montréal), Lutrin soutenu par

le Christ et saint Pierre, ronde-bosse, bois dur peint ocre jaune; la main gauche de saint Pierre a disparu et des lames de bois se détachent. Hauteur des statues: 1,24 m; dimensions du lutrin: 35,56 cm par 71,12 cm, œuvre signée L.V. sur le socle de la statue de saint Pierre, conservée à la sacristie de l'église Notre-Dame-de-Grâce. Inscriptions relevées sur le lutrin, au recto, trigramme IHS, et au verso, alpha, omega. Historique: l'architecte Paul-A. Lemieux avait demandé des soumissions à différents sculpteurs de la province pour la réalisation de ce lutrin. C'est Lauréat Vallière qui a obtenu le contrat. Depuis ce temps, ce lutrin a été enlevé de la crypte du sanctuaire Saint-Vincent-Ferrier où il avait été installé et fut déposé dans une armoire au sous-sol, là où nous l'avons retrouvé. La monographie de la paroisse Notre-Dame-de-Grâce montre une photographie de ce lutrin. Un lutrin semblable fut sculpté par la maison J.-Georges Trudelle pour l'église de Normandin au lac Saint-Jean (brûlée en 1973). Sa conception fut inspirée d'un modèle représenté dans le catalogue d'une maison vendant des objets religieux. Selon J.-Armand Trudelle, qui nous a fourni le plan du lutrin de Notre-Dame-de-Grâce (échelle $1'' = 1' - 0$), l'architecte Lemieux se serait inspiré du même catalogue mais il aurait donné à l'œuvre une orientation personnelle. Le lutrin de Notre-Dame-de-Grâce est unique dans sa conception et il est d'une facture remarquable. Dans les deux cas, la chaire a été remplacée par le lutrin. Ce lutrin a été restauré et installé dans l'église principale. (PL. 86) (PL. 87) (PL. 88)

1941
(août)

Exposition des Arts domestiques au parlement de Québec. Vallière y présente quelques-unes de ses œuvres (*Le Soleil*, 18 août 1941, photos de Tavi et Villeneuve).

Sculpture d'une horloge grand-père (Contrat Villeneuve).

Buste du Christ-Roi couronné. Ronde-bosse en bois verni au naturel (Hauteur: 48,26 cm.), signée L. Vallière. Fut acheté au sculpteur par Mgr A. Tessier (Coll. A. Tessier, Musée Pierre Boucher, Trois-Rivières). « Ce Christ-Roi est une des belles créations de L. Vallière, on dirait qu'il a voulu rendre une vision, expliquer cette phrase de Te Deum Plani sunt caeli et Terra majestatis glorias tuae. C'est le Christ qui apparaît dominant la terre et l'univers. » (Lettre de Berchmans Rioux) (PL. 89)

1942

Caribou (Hauteur: 64 cm). Sept œuvres semblables vendues au gouvernement de Terre-Neuve et une donnée à une de ses filles (Entrevue avec la famille Vallière). (PL. 90)

Fauteuil d'orateur pour Valmore Bienvenue. Vallière en a

sculpté plus de 12 (Entrevue avec Lauréat Vallière).

Bras de fauteuil, sculptés et faits par Vallière et Morency (Contrat Villeneuve).

1942
(17 octobre)

Salon de l'Artisanat et de la petite industrie. Vallière expose quelques œuvres.

1943

Église de Saint-Charles-de-Bellechasse. *Le Baptême du Christ*, ronde-bosse en bois d'acajou teint rouge (Hauteur: 33,02 cm), signée L. Vallière. Commande de l'abbé Georges Côté pour servir de couronnement aux fonts baptismaux. (PL. 91)

Buste d'une jeune fille appelée Corinne. Ronde-bosse en noyer noir verni au naturel (Hauteur: 45,05 cm), signée Vallière, 1943. Commandé par le père de la jeune fille pour la somme de 50$ (Entrevue avec le propriétaire de l'œuvre).

1943
(19 juin)

Ecce Homo. Relief (médaillon: environ 18 cm) destiné à décorer le prie-Dieu fait par Joseph Deblois pour son fils, curé de Saint-Louis-de-Courville.

1943
(30 juin)

Couvent de Lauzon. Une statue de saint Joseph en pin au naturel (Hauteur: 1,51 m), payée 150$. Cette statue, sculptée par Vallière, a remplacé une plus ancienne qui avait été achetée en juin 1910 (sculpteur inconnu). (PL. 92) (PL. 93)

Relief sculpté par Vallière dans un prie-Dieu en chêne fléché, à la demande de son propriétaire qui avait lui-même fabriqué le meuble (Hauteur: 90 cm).

1943
(juillet)

Exposition artisanale de Rimouski. Vallière expose quelques œuvres.

1943

Le Laboureur. Bas-relief en noyer noir sculpté pour la Chambre de commerce des jeunes de Rimouski qui l'offrit en hommage à Me P.-E. Gagnon, maire de la ville.

Fille aux érables. Buste de jeune fille sculpté dans le noyer et verni au naturel (Hauteur: 47 cm). Signé L. Vallière. Inscription en dessous: «Bois de 50 ans Jenvier [sic] 1943» «Noyer de la Province» (Lettre du propriétaire de l'œuvre). Cette œuvre fut commandée lors de l'exposition artisanale de Rimouski en 1943.

Cimetière de Cap-Rouge. Un Christ en croix (Hauteur: 1,62 m), sculpté pour Antoine Jobin (décédé en 1953) de la rue Provencher à Cap-Rouge. Polychrome à l'origine, ce Christ fut peint couleur aluminium pour être ensuite restauré par le service du département des Arts et traditions populaires de l'université Laval. L'édicule fut construit d'après les plans de l'architecte Jean Déry. (PL. 94)

Oiseaux buvant dans une coupe, un des rares dessins signé Lauréat Vallière, au crayon de plomb sur papier blanc (20,95 cm par 16,51 cm). À l'arrière du dessin on peut lire «Model [sic] d'après [...] y brook, pour l'église N.D. de Lévis, décembre 1943 [1944?]». Le nom écrit par Vallière pourrait ressembler à SKYBROOK, les deux premières lettres étant difficiles à lire. Nous avons trouvé, après de longues recherches dans *Thieme ind Becker*, Allgemeines Lesikon Der Beldenden Künstler, Verlag Von E.R. Leeman, Leipsig, 1936, p. 642, le nom de SKREIBROK, qui pourrait se rapprocher du nom écrit à l'endos du dessin. Mathias Skreibrok, sculpteur, est né à Lister le 1er décembre 1851; le musée d'Oslo conserve de lui *la Vieille mère*, groupe en marbre. (PL. 95)

1943-1945 Église Sainte-Thérèse-de-l'Enfant-Jésus (Beebe, comté de Stanstead). Travaux de sculpture par Vallière, exécutés à la demande de l'abbé Hector Lafrance, neveu de l'Honorable Godbout.

Statues de merisier en ronde-bosse (Hauteur: environ 1 mètre).

Christ-Roi, buste en merisier rouge semblable à celui de Mgr Tessier. Signé Vallière. (PL. 96)

Sainte Thérèse, ronde-bosse en merisier rouge (Hauteur: 96,52 cm), signée Vallière.

Statue de l'Immaculée Conception (Hauteur: 96,52 cm), signée sur le socle (Hauteur: 7,62 cm).

Statue de Saint Joseph avec l'Enfant-Jésus (Hauteur: 96,52 cm), signée sur le socle (Hauteur: 7,62 cm). (PL. 97)

Statue de Sainte Anne, représentant l'éducation de la Vierge (Hauteur: 96,52 cm), signée sur le socle.

Christ en croix, plus petit que nature, en tilleul. Signé sur console.

Le chemin de la Croix (14 stations). Reliefs en merisier rouge au naturel (40,64 par 31,75 cm).

1944 Vierge (médaillon de forme ovale: 18,07 cm par 32,03 cm). Relief en pin au naturel, signé Vallière. Le sculpteur donna cette œuvre à une œuvre charitable.

Le Semeur et *le Laboureur*. Bas-reliefs en noyer noir, achetés au sculpteur par Paul Gouin (J.-M. Gauvreau. *M.S.R.C.*, 1945, pp. 73-85).

Statue de saint Joseph sculptée pour le chanoine Laframboise du séminaire de Valleyfield.

Buste d'une de ses filles, âgée de 17 ans. Ronde-bosse.

Vallière obtient des contrats de sculpture chez Ferland & Frères avec l'arrivée d'Alphonse Houde.

Création du monde (prix Vallière). Ronde-bosse en bois (Hauteur: 61 cm), effectuée à la demande de Berchmans Rioux, étudiant au collège de Saint-Anne-de-la-Pocatière. Dieu est représenté sous les traits humains que nous suggère la Bible. C'est l'abbé C.-H. Lévesque, étudiant en théologie au Grand Séminaire de Québec, qui a obtenu le prix Vallière. (PL. 34) (PL. 35)

1944-1945	Église Notre-Dame de Lévis. Huit bas-reliefs polychromes (1,22 m par 76 cm) signés Vallière, représentant la fondation de l'Église et les sept sacrements d'après des dessins de Nicolas Poussin: le baptême, la pénitence, le mariage, la confirmation, l'ordre, l'eucharistie, l'extrême-onction. (PL. 99) (PL. 100)
1945	Médaillon de la vierge, relief Le bon pain et Four à pain. (PL. 98)

La Maison Deslauriers de Québec retient les services du sculpteur pour la première fois.

Église de St-Augustin avec l'entrepreneur Deslauriers et Fils. de Québec.

Adam et Ève au paradis terrestre (1,55 m par 69 cm). Relief en acajou au naturel, signé L. Vallière. Date (1945) inscrite en arrière au plomb. (PL. 101)

La Sainte Famille à Nazareth. Relief en acajou au naturel (1,45 m par 69 cm), signé L. Vallière. Date inscrite en arrière du relief au crayon de plomb (1945). (PL. 102)

Le Christ. Plaquette murale, haut-relief, bois mou au naturel (Hauteur: 13,03 cm), signé Vallière. (PL. 103)

1945 (1er août)	Correspondance de Vallière avec les pères rédemptoristes de Sainte-Anne-de-Beaupré à propos d'une statue de l'Enfant-Jésus.
1945-1946	Lauréat Vallière quitte Villeneuve pour ouvrir sa propre boutique, rue du Collège, avec ses fils. Il obtient des contrats de Ferland & Frères.
après 1945	Chapelle du séminaire de Québec, église Notre-Dame-de-la-Paix, église Notre-Dame-de-la-Garde, église Saint-Cœur-de-Marie, église de Donnacona, pères dominicains de la Côte-Sainte-Catherine (Montréal). Différents travaux avec la maison Deslauriers & Fils de Québec, pour laquelle Vallière travaille comme sculpteur.

1946	Cimetière de Lauzon. Calvaire à quatre personnages en bois recouvert de plomb. Avons retrouvé dans l'album de photos de Vallière une Vierge identique à celle du cimetière. (PL. 104) (PL. 105) (PL. 106) (PL. 107)
1946 (23 mai)	Lettre de Lauréat Vallière à l'Honorable Omer Côté.
1946 (11 octobre)	Exposition à Arvida.
1946 (1ᵉʳ déc.)	Tête de jeune fille, ronde-bosse en bois dur, (Hauteur: 29 cm) signée L. V. à deux endroits, Vallière reçut 30 $ pour cette œuvre.
1947 (15 octobre)	Abbaye cistercienne de Saint-Romuald. Christ en croix, ronde-bosse en bois de pin — planches collées — (Hauteur: 1,65 m). Autrefois dans la cour extérieure de l'abbaye. Fut retouché ultérieurement par une des religieuses du couvent qui a posé une peinture blanche et replacé dans les mains les clous que Vallière avait installés dans les poignets. Signée L. Vallière sur le porte-pied, et datée de 1947, cette sculpture fut livrée le 15 octobre 1947 et payée par les Chevaliers de Colomb de Saint-Romuald.
1947	Saint-Georges de Beauce. Christ en croix, ronde-bosse en épinette rouge, grandeur nature, polychrome à l'origine, repeinte quatre fois et aujourd'hui décapée, signée L. Vallière. Œuvre commandée et achetée à Vallière par Odilas Caron de Saint-Georges de Beauce, en 1947, pour la somme de 150 $, payée par une collecte de fonds publics (entrevue avec Odilas Caron). Une croix de fer remplace aujourd'hui le Christ sculpté par Vallière.
1948	Tête d'enfant. Relief en bois verni (23,05 par 21,05 cm), signé L. Vallière. Cette œuvre fut offerte par Vallière au propriétaire de l'œuvre à l'occasion de son mariage. Par un pur hasard, cette sculpture ressemble étrangement à son fils.
1949	Un Christ en croix, signé L. Vallière. Statue colossale de Notre-Dame-du-Saguenay (Hauteur: environ 3,75 m), terminée en 1949 et installée en 1950, recouverte de plomb et de cuivre, d'une peinture aluminium et installée sur un socle de 7 m de hauteur. (PL. 108) (PL. 109)
1949 (2 juin)	Rimouski. Vallière y expose des œuvres.
1950	Collège de Saint-Romuald. Début des travaux d'une statue de Saint Joseph, en pierre monolithe (Hauteur totale: 3,50 m), signée L.V. 1950. Le curé de la paroisse de Saint-Romuald, monsieur l'abbé Ch.-Eugène Roy, se rappelle avoir vu Lau-

réat Vallière aidé de son fils Robert travailler cette pierre dure. « Je pouvais les apercevoir depuis le presbytère, c'était l'automne et pour se garantir du vent ils s'étaient construit un abri. » Vallière était âgé de 62 ans. (PL. 110) (PL. 111)

Couvent Notre-Dame de-Bellevue. Sculpture décorative de la chapelle. Une Vierge, ronde-bosse en bois de chêne (Hauteur: 1,21 m), identique à la statue de la Vierge de la Citadelle de Québec sculptée par Vallière. (PL. 117)

Église Sainte-Odile (Québec). Un Christ en croix, en bois de chêne (Hauteur: 1,68 m); un chemin de croix en haut-relief. Philippe Côté, architecte.

1951
(5 mai)

Un crucifix (Hauteur: 26,67 cm) sculpté en noyer, semblable à celui de Saint-Dominique. Cadeau de noces de Vallière à Berchmans Rioux.

Buste de Mgr Ross. Ronde-bosse en acajou (Hauteur: 38 cm), signée L.V., sculptée d'après un portrait de Mgr Ross, premier évêque de Gaspé.

Québec et Arvida, exposition rétrospective de l'art du Canada français.

Cadre sculpté aux armes du régiment de La Chaudière (1 m par 25 cm). Palais de Buckingham (Londres). Tableau représentant le Vieux-Québec peint à l'huile sur masonite par Jean-Paul Lemieux. Cette peinture dont le cadre a été sculpté par Vallière fut offerte à la reine Élisabeth II à l'occasion de son couronnement. Une correspondance avec le Surveyor of the Queen's Pictures nous a confirmé la localisation de la peinture au palais de Buckingham (correspondance datée du 17 avril 1978).

**1951 ou
1953**

Christ en bois sculpté au naturel, (Hauteur : 55,25 cm) donné par la fille de Lauréat Vallière au curé Charles-Eugène Roy de Saint-Romuald (décédé en 1982).

1952

Petite croix grecque en acajou mesurant environ 11 cm.

1952
(10 octobre)

Saint-Étienne de La Malbaie. Contrat passé entre la fabrique et Vallière pour la sculpture de la table de communion en chêne maillé, pour la somme de 1 200 $, suivant les plans de l'architecte Gabriel Desmeules: 12 panneaux illustrant la Bible et l'Ancien Testament dans des médaillons de 30 cm environ.

1953

Le Laboureur. Bas-relief en noyer noir verni (45 cm par 81 cm), signé L. Vallière (collection privée).

Saint-Philibert de Beauce. Ex-voto. Un christ en croix grandeur nature, acheté à Vallière pour la somme de 150 $ par

Alfred Brochu et Josaphat Bolduc, bûcherons, pour remplir une promesse après avoir été sauvés. Il se trouve actuellement devant la maison de Philippe Loignon, dans le rang Langevin à Saint-Philibert de Beauce, et fut repeint plusieurs fois.

1954 Église Saint-Bernard de Lacolle. Christ en croix (Hauteur: 1,82 m), signé Vallière, réalisé lors de la restauration de l'église, au coût de 600 $. Le chemin de la Croix (14 stations). Reliefs en bois dur (60,96 cm par 60,96 cm); au moment de la réouverture de l'église, en octobre, une partie des stations étaient déjà en place. (Entrevue avec le curé Jules Rome en 1978.)

Maison Montmorency (Kent House). Construite par le général Haldimand en 1786, cette maison fut achetée en 1954 par les pères dominicains qui confièrent à Lauréat Vallière la sculpture du maître-autel de la chapelle. Cet autel a disparu lors des changements imposés par le renouveau liturgique. La maison Montmorency est aujourd'hui la propriété du gouvernement québécois.

Saint Ignace de Loyola. Restauration par Vallière de cette statue sculptée par Louis Jobin et Henri Angers en 1892; elle est située sur le chemin Ste-Foy en face de la Villa Manrèse. L'œuvre a été inspirée de la colossale statue de marbre, sculptée par Joseph Rusconi, érigée par la Compagnie de Jésus en l'honneur de son fondateur dans la basilique du Vatican le 31 juillet 1731. Cette statue est présentement à l'université Laval. L'auteur, avec la collaboration de Jean Simard et Jean Des Gagnés, a demandé au père A. Lepage S.J. (lettre du 14 sept. 1978) d'en faire don à l'université Laval, elle sera restaurée prochainement.

1954-1955 Saint-Étienne de La Malbaie. Sculpture de la chaire, de la balustrade, de trois fauteuils, de prie-Dieu, des stalles du sanctuaire. Crucifix avec christ en noyer (Hauteur: 1,26 m) Gabriel Desmeules, architecte, signe les plans de l'ameublement, et la menuiserie est effectuée par Deslauriers & Fils de Québec. Le 20 février 1954, contrat passé entre la fabrique de Saint-Étienne et la menuiserie Deslauriers pour la fabrication et l'installation de la chaire en chêne maillé. La sculpture devait être exécutée par Lauréat Vallière: les quatre évangélistes sont représentés en haut-relief et un Moïse en rondebosse. Le 28 avril 1955, contrat passé entre la fabrique et Lauréat Vallière pour la sculpture de trois fauteuils et prie-Dieu, d'une banquette et de deux tabourets, pour la somme de 1 000 $, sur acceptation de l'architecte Desmeules. Le 15 mars 1955, autre contrat pour la sculpture des stalles du

sanctuaire de l'église, suivant les plans de l'architecte, pour la somme de 440 $. Le 15 mars 1955, contrat passé entre la fabrique et la menuiserie Deslauriers pour la fabrication et l'installation de huit bancs, de quatre prie-Dieu et de quatre plateformes pour recevoir les bancs en chêne maillé, suivant les plans de l'architecte, pour la somme de 2 304 $. Une note est ajoutée au contrat stipulant «qu'il est entendu que la sculpture sera exécutée par M. Lauréat Vallières de Saint-Romuald et que le coût de la sculpture n'est pas inclus dans le présent contrat. » Selon le curé Philippe Poulin, de La Malbaie, «l'architecte Desmeules a fait un modèle de ce qu'il voulait et qu'il a par la suite laissé l'auteur [Vallière] à sa libre inspiration car Mgr Imbeau, alors curé de la paroisse, m'affirme que ce n'est pas lui qui a choisi les modèles ou les figures. » Sur les plans de l'architecte, les sculptures à exécuter ne sont d'ailleurs qu'esquissées. (PL. 31) (PL. 32) (PL. 33) (PL. 112) (PL. 113) (PL. 114) (PL. 115)

1954-1962 Église Saint-Thomas d'Aquin (Sainte-Foy). Toute la sculpture intérieure en bois de chêne fût faite par Vallière: le chemin de la Croix, un christ en croix au-dessus du maître-autel, le maître-autel et les deux autels latéraux, la chaire avec Moïse et les dix commandements, les symboles des quatre évangélistes sculptés en relief sur l'ambon, Les symboles des sept sacrements sculptés sur la boiserie qui orne le chœur, la balustrade ornée de symboles (gerbe de blé, eau, poisson, etc.), les stalles du chœur, le baptistère et les fonts baptismaux, les confessionnaux, les statues de saint Thomas d'Aquin, de saint Jean-Marie-Baptiste Vianney, de sainte Thérèse de l'Enfant-Jésus, de sainte Anne (Hauteur des statues: 1,67 m). Des dessins au crayon de plomb sur papier brun furent retrouvés, dont huit ont été donnés au Musée du Québec par un ami de la famille Vallière. Les plans de l'église furent conçus par l'architecte Philippe Côté; l'édifice fut terminé en 1959 (J. Trépanier, *La Patrie*, 22 mars 1962).

1956 Église Notre-Dame-des-Sept-Allégresses (Trois-Rivières). On demanda à Vallière des statues en chêne, finies au naturel, pour remplacer les statues de plâtre dans l'église. (PL. 26) (PL. 27)

Chapelle Sainte-Jeanne-d'Arc (Sillery). Sculpture du retable.

Chapelle du couvent de Lauzon. Sculpture des bancs.

1957 Citadelle de Québec, musée. Statue d'un milicien canadien avec fusil de chasse. Ronde-bosse en bois verni au naturel (Hauteur: 93,98 cm), signée L. Vallière, datée de 1957 (inventaire du musée #1404B). (PL. 116)

206

1957
ou 1959
Citadelle de Québec, chapelle. Statues de la Vierge et de saint Joseph en bois de chêne (Hauteur: 1,22 m), signées L. Vallière sur le socle. Le chemin de la croix, en bois de chêne verni, signé L.V.; le relief à l'intérieur du cadre intégré mesure 30,48 par 42,54 cm. (PL. 117) (PL. 118) (PL. 119)

Citadelle de Québec, musée. Amérindien avec arc, carquois et tomahawk. Ronde-bosse en bois de pin (Hauteur: 1,33 m), signée L. Vallière et datée de 1957 (inventaire du musée #1404c). Un dessin découpé sur carton dur représentant l'Amérindien du musée de la Citadelle fut retrouvé dans les papiers de la famille Vallière (Hauteur: 91,44 cm). (PL. 120) (PL. 121)

1957
(20 juin)
Jardin zoologique d'Orsainville. Dévoilement de la stèle de Charles de Linné. Le médaillon avait d'abord été sculpté en relief dans le bois, à partir d'un portrait à l'huile, par Vallière, puis coulé dans le bronze. Le relief fut offert à la Société linéenne par le sculpteur.

1958
(4 mai)
Église Sainte-Monique (Les Saules, Québec). Bénédiction de l'église et du chemin de la Croix, sculpté par L. Vallière; reliefs en bois verni (58,42 par 45,72 cm).

1959
Milton Vale (Kansas). Un christ en croix. Lettre du Rév. Maurice Dion, curé de Saint Anthony, adressée à Lauréat Vallière en 1959: «Je désire vous remerciez [*sic*] pour votre Beau travail — très Beau détail — le Christ est magnifique [...] Je vous envoie 270 [...] et je vous remercie de votre Belle œuvre.» (Photocopie de la lettre tirée des Archives de la famille Vallière.)

Buste d'une jeune fille âgée de 19 ans, en bois d'acajou (Hauteur: 44,45 cm), signé L. Vallière. Cadeau de noces donné par Vallière.

Deux angelots, rondes-bosses en noyer au naturel. Ces statuettes sont sexuées: l'angelot masculin mesure 42 cm, le féminin, 38 cm.

Un cadre en noyer noir au naturel, 67 par 92 cm, signé Vallière. Inscription sous un médaillon représentant une figure en relief «Je me souviens».

1959
Église Notre-Dame-des-Sept-Allégresses (Trois-Rivières). Un saint Antoine de Padoue en bois de chêne au naturel (Hauteur: 1,39 cm), signé L. Vallière, 1959. Un saint François d'Assise en bois verni (Hauteur: 1,40 m), signé Vallière. Crucifix dans la sacristie, en bois dur au naturel, signé L. Vallière (Hauteur: 91,44 cm). Crucifix, signé L. Vallière, en bois (Hauteur: 1,42 m), d'après une photo fournie par les fran-

ciscains. Un saint Joseph, signé L. Vallière, en bois naturel (Hauteur: 1,39 m), avec coffre à outils. Toutes ces statues ont été faites pour remplacer les statues de plâtre de l'église.

1959 Église de La Malbaie. «Vallière a commencé la décoration de l'église de la Malbaie.» (J. Trépanier, *La Patrie*, 22 mars.)

1959 Musée du Québec. Têtes de saint Pierre et de saint Paul. Ces
(30 mars) statues recouvertes de plomb, qui ornaient le pinacle de l'église de Saint-Romuald, furent récupérées par Vallière et vendues au Musée du Québec. Elles avaient été sculptées par Louis Jobin. (Lettre de L. Vallière à M. Barbeau, 30 mars 1959.)

Citadelle de Québec, musée. Statue en bois verni représentant un soldat du 22 e régiment durant la guerre de 1914-1918 (Hauteur: 96,52 cm), signée L. Vallière. Un soldat de la guerre de 1939-1945. Statue en bois verni d'un soldat du 22 e régiment en grande tenue (Hauteur: 1,12 m), signé L. Vallière. (PL. 122)

Fraternité sacerdotale de Sainte-Pétronille, (île d'Orléans). Décoration du retable et du maître-autel; un pélican et ses petits, haut-relief en chêne (Hauteur: 35,56 cm), ornent le tombeau de l'autel.

1960 Coupe-papier en bois dur, une feuille d'érable sculptée en relief sur le manche (longueur: 28,05 cm). Inscription sur la lame: «Fourth Tripartite Infantry Conference Québec 1960». Vallière en aurait fait une vingtaine pour un régiment de Québec.

Citadelle de Québec, musée. Un coureur des bois avec raquettes à neige et fusil de chasse, signé L. Vallière, daté de 1961, ronde-bosse en bois verni au naturel (Hauteur: 95,25 cm) (inventaire du musée #1404A). (PL. 123) (PL. 124)

Église de Charlesbourg. Trône curial avec prie-Dieu signé L. Vallière et daté de 1961. Sculpture en relief de la Vierge sur le prie-Dieu.

1961 Église Sainte-Anne-de-Beaupré. Mobilier du chœur, com-
(28 nov.) prenant dessins, devis et modifications, suivant une convention passée le 28 novembre 1961. Les plans ont été fournis par l'architecte Louis-N. Audet de Sherbrooke. Vallière a accepté des contrats avec la menuiserie Deslauriers de Québec à divers intervalles (Archives C.S.S.R., Sainte-Anne-de-Beaupré, #4338-1).

1962 Église Saint-Victor de Matane. Le chemin de la Croix (60,32 par 75,56 cm), la sculpture du tombeau (Hauteur: 71,12 cm;

largeur: 1,72 m), du maître-autel, avec anges adorateurs en relief, de l'autel de saint Joseph, de la Vierge, de la balustrade (les sept sacrements y sont illustrés en relief, chacun des panneaux mesurant 40,64 par 90,80 cm). Vallière est alors âgé de 74 ans et doit sculpter dans du merisier. (PL. 125)

Cadre et boiserie d'un foyer, en tilleul peint blanc et doré, sculpture décorative, guirlandes de roses en relief. Le cadre mesure 66,04 par 83,82 cm et est signé L. Vallière 1962.

Une poignée ouvragée et sculptée (1,38 cm par 1 cm).

1963 Notre-Dame-des-Sept-Allégresses (Trois-Rivières). Le chemin de la Croix, en chêne; une station est signée L.V., 1963 (mesures: 53,34 par 40 cm).

Chapelle des religieuses du Bon-Pasteur à Sainte-Foy. Ornementation de la chapelle.

1963-1965 Église de Baie-Saint-Paul. Christ en ronde-bosse, sculpté dans du bois dur et verni au naturel (Hauteur: 1,34 m). Ce Christ, qui domine le retable dans le chœur de l'église, est flanqué de médaillons en relief représentant des visages d'anges, les quatre évangélistes (leur symboles), l'alpha et l'omega, des gerbes de blé et un monogramme du Christ. Sur le tombeau de l'autel, tourné vers le peuple, l'ornementation en bois dur verni représente des feuilles de vigne avec des grappes de raisins. La hauteur des reliefs est de 50.8 cm. Un saint Joseph et une Vierge, rondes-bosses en bois dur verni au naturel (Hauteur: 1,14 m) signées L.V. Un saint Jean-Baptiste, ronde-bosse en bois dur verni au naturel (Hauteur: 1,47 m), signé L. Vallière. Le mouton sculpté aux pieds du saint, mesure 44,45 cm. (PL. 126) (PL. 127) (PL. 128)

L'architecte de l'église, Sylvio Brassard (1898-1974) de Québec, confia, de concert avec la fabrique, à Lauréat Vallière le soin des sculptures du chœur, du retable, du maître-autel, des autels latéraux, du baptistère et du chemin de la Croix. C'est le dessinateur Gaston Fiset qui a exécuté les dessins qui ont servi de modèles pour le chemin de la Croix. (La succession de feu Sylvio Brassard a transmis aux archives de l'université Laval plusieurs documents, dont les dessins originaux de ce chemin de la Croix.) Avant d'en arriver aux dessins définitifs, Fiset fit plusieurs essais, selon la technique dite du timbre, pour définir la forme des stations: circulaire, carrée, rectangulaire, en hémicycle ou gothique. Ces croquis mesurent à peine quelques pouces et, intégrées dans un plan d'ensemble, ils devaient permettre à l'architecte et à la fabrique de prendre une décision avant que le travail ne soit confié au sculpteur. Comme les franciscains étaient les gardiens des

lieux saints, Fiset puisa les notes historiques nécessaires dans la *Revue franciscaine* et s'inspira des reproductions des lieux où s'est déroulée la Passion. Le dessinateur tint compte également de l'ensemble de l'architecture de l'église, tout en respectant les goûts et les convenances. Vallière sculpta les stations du chemin de la Croix à partir des dessins de Fiset, réalisés à la dimension requise: bas-reliefs et moyens-reliefs en chêne verni au naturel (Mesures à l'intérieur du cadre: 99,06 cm par 66,04 cm). Les cadres ont été faits par la maison Deslauriers.

1964-1966 Quatorze castors sculptés par Vallière, identiques à ceux du 22e régiment qui se retrouvent dans le mess des officiers à la Citadelle de Québec. Ces castors, hauts-reliefs en bois, furent commandés par le régiment pour être donnés à différentes personnalités. La ville de Québec en a reçu un d'une hauteur de 17,78 cm, en bois dur, de chêne ou de noyer; il porte les armoiries du Canada et l'inscription « Régiment Canadien Français 22e » et, tout au bas, la devise « Je me souviens ».

Église Saint-Victor de Matane. Un christ en croix, en bois au naturel, sculpté pour le curé (Hauteur: 62,23 cm).

1965 *Le Penseur*. Statuette en ronde-bosse, en acajou au naturel (Hauteur: 79 cm), signée L. Vallière, 1965. Le sculpteur s'est inspiré de l'œuvre d'Auguste Rodin, sculptée en 1888, année de la naissance de Vallière. (PL. 129)

Le Penseur, statuette en ronde-bosse, en acajou au naturel (Hauteur: 39,37 cm), signée L. Vallière, 1965 (Entrevue L. Vallière).

Christ en croix (Hauteur: 76,2 cm); ébauche.

Maison généralice du Bon-Pasteur. Un christ en croix, grandeur nature et décoration du chœur.

Christ en croix. Ronde-bosse (Hauteur: 62 cm), datée de 1965.

1966 Citadelle de Québec, musée. Soldat canadien en action (1939-1945), ronde-bosse en bois au naturel (Hauteur: 87,63 cm), datée, signée L. Vallière (inventaire du musée #1404D).

Une statue en bois représentant Montcalm (inspirée de celle de Léopold Morrice), polychrome, signée L. Vallière. (H. 2,50 m) (PL. 130) (PL. 131)

Relief en bois (25,4 par 19,05 cm), médaillons de la Vierge et du Christ, commandés en 1966, non signés, non datés. (Entrevue avec propriétaire des œuvres en 1976.)

Écusson de l'école militaire de Kingston, Vallière sculpta

l'écusson en relief à partir d'un dessin daté de 1966 qu'il reçut de l'école. Une correspondance avec le capitaine J.C. Newell, adjoint personnel au commandant du Royal Military College of Canada, ne pouvait confirmer la commande, les archives des dix dernières années seulement étant conservées.

Relief d'une tête d'enfant.

Sœurs du Bon-Pasteur. Sculpture des autels et sculpture décorative de la chapelle; Christ, ronde-bosse en bois de chêne verni (Hauteur: 1,82 m), œuvre signée L.V.; aigle servant de lutrin pour évangile (Hauteur: 26,05m).

1967 Église Sainte-Geneviève (Sainte-Foy). Christ en croix, ronde-bosse en bois verni au naturel, signée L. Vallière, datée, inscription I.N.R.I. (Hauteur: 1,72 m).

Le Penseur, ronde-bosse en bois au naturel (Hauteur: 48 cm), signature sur le socle, du côté droit, L.V., et sous la base L.V. 1967». Cette œuvre fut achetée au sculpteur en 1972 pour la somme de 200$ (Entrevue avec l'acquéreur de l'œuvre).

Club Lions de Saint-Romuald. Lion, ronde-bosse en bois de pin signée L. Vallière 1967; inscription sur une plaque de métal «Don de M. Lauréat Vallière au Club Lions Etchemins» (mesures: 14,76 cm par 36,83 cm).

Église de Saint-Romuald. Décoration de deux confessionnaux. Vallière a alors 80 ans (Contrat Saint-Hilaire).

1968
ou 1969 Chapelle de l'hôpital Saint-Joseph de Beauceville. Le chemin de la Croix, reliefs sculptés dans l'érable au naturel (25,4 cm de haut par 30,48 cm de large), commandé par la communauté au sculpteur Vallière. (Lettre de sœur Sainte-Marie-Marthe, de l'Hôpital Saint-Joseph, adressée à Vallière le 11 juin 1968.) (PL. 132)

Église de Saint-Romuald. Sculpture décorative d'un confessionnal.

Une tête d'enfant en relief (Entrevue avec Lauréat Vallière).

1969
(20 mars) «Grand maître de la sculpture à la télévision demain, Lauréat Vallière de Saint-Romuald âgé de 81 ans.» (Annonce parue dans *Le Foyer*, journal de Saint-Romuald, le 20 mars 1969.)

1969
(21 mars) Entrevue avec Vallière à Radio-Canada, dans le cadre de l'émission *Femmes d'aujourd'hui*, d'une durée de 12 minutes; réalisation Andrée Thériault (numéro de l'émission: 1-3226-0681).

1969 Sœurs Sainte-Jeanne-d'Arc de Sillery. Un retable d'autel est

211

fait par la maison E. Vachon de Québec pour la somme
1 000,94 $, et la sculpture de l'autel, exécutée par Lauréat
Vallière.

Sigle du club Optimiste (Hauteur: 15 cm), portant l'inscrip-
tion «Symbole de Service». Ce modèle qui devait servir de
sigle pour tous les clubs membres n'a pas été mis en pro-
duction. (Entrevue avec le propriétaire de l'œuvre en 1976.)

Vallière cesse de sculpter pour des raisons de santé. Ferme-
ture de la boutique du 10, rue du Collège; il a 82 ans. (PL.
133)

1973 Décès de Lauréat Vallière, le 13 mai 1973, à Saint-Romuald
d'Etchemin.

**Liste partielle des œuvres et travaux de Lauréat Vallière, non
datés, et dont on ne connaît parfois que le lieu d'exécution ou
l'œuvre.**

**Source: les renseignements obtenus proviennent du sculpteur
et des membres de sa famille.**

Couvent de Beauport. Sculptures.
D'autres sculptures de ce couvent, provenant du couvent de Bellevue ont
aussi été faites par Vallière.

Maquette d'un maître-autel fait avec Alphonse Houde.

Sainte-Anne-de-Beaupré. Différents travaux de sculpture (Entrevue avec
Auray Carrier).

Saint-Odilon de Crambourne.

Les Éboulements (Charlevoix).

Saint-Laurent (île d'Orléans).

Pensionnat Saint-Dominique de Jonquière. Un christ en croix.

Notre-Dame-de-Grâce.

Couvent du Précieux-Sang (Lévis).

Monastère de la Visitation (Lévis).

Saint-Athanase (L'Islet).

Saint-Grégoire de Montmorency.

Sainte-Odile (Montréal).

École Sainte-Anne de New-Liverpool. Un christ en croix (Hauteur: 60 cm),
aujourd'hui disparu. C'était l'ancienne école primaire de Vallière.

Ottawa. Sculpture d'un bûcheron ou coureur des bois.

Notre-Dame des Anges (Portneuf).

Couvent de Saint-Sauveur (Québec). Le chemin de la Croix.

Musée du Québec. Film noir et blanc montrant la sculpture d'un quêteux en ronde bosse. Film couleur montrant le relief d'une tête de femme exécuté devant la caméra.

Vierge polychrome (Hauteur: 1,13 m), œuvre non datée, signée L. Vallière.

Patronage Saint-Vincent de Paul (Québec).

Crucifix pour un curé de Rimouski.

Sackville (N.B.). Une Vierge grandeur nature; photographie trouvée dans l'album de Vallière, avec un article du père Jean Bousquet, O.P..

Œuvres pour les gouvernements de la Nouvelle-Écosse, de Terre-Neuve, de l'Ontario et du Canada.

Un crucifix pour l'abbé Charles-Eugène Roy, curé de Saint-Romuald (décédé en 1982) et des crucifix pour les abbés Léon Bélanger et Hector Laflamme.

Fauteuil d'orateur de l'assemblée, pour l'Honorable A. Taché.

Une baigneuse (Hauteur: 39,2 cm).

Un bracelet en acajou pour une de ses filles.

Buste d'une de ses filles sculpté en ronde bosse.

Castor (Hauteur: 22,86 cm).

Coffret à peinture (40 cm par 30,48 cm).

Crosse de fusil sculptée pour un ami (Entrevue avec A. Carrier).

Dessins pour un chemin de la Croix.

Oreille artificielle en bois (Hauteur: 6,55 cm). Fut faite par Vallière pour remplacer celle perdue par un homme lors d'un accident. Celui-ci, trouvant le bois trop lourd, en fit couler une en aluminium à partir du modèle sculpté par Vallière. Trouvant que le froid affectait la zone touchée par l'aluminium, trop conducteur, l'homme demanda à Vallière d'en sculpter une autre dans un bois plus léger. Il laissa en souvenir au sculpteur l'oreille d'aluminium. L'oreille en bois, sculptée par Vallière, est encore portée de nos jours par cette personne.

Dessin d'un saint Joseph sur carton (Hauteur: 24,13 cm).

Fille au repos. Ronde-bosse, bois mou au naturel (Hauteur: 32,64 cm), avec une base en acajou (Entrevue avec Vallière).

Gerbe de blé, polychrome (Hauteur: 31,75 cm).

Gerbe de roses. Haut-relief dans une seule pièce de bois (64,77 par 22,22 cm), sculpté pour sa fille.

Jeune fille agenouillée. Bois dur teint (Hauteur: 35,56 cm).

Guirlandes de roses (Hauteur: 30,48 cm), faites chez Villeneuve, dorées à l'ancienne avec feuilles d'or.

Médaillon avec tête d'enfant.

Un nu. Ronde-bosse (Hauteur: 45,06 cm), sculptée dans le bois au naturel (Entrevue avec Vallière).

Castor. Ronde-bosse, en bois au naturel.

Ours miniature. Ronde-bosse (Hauteur: 31,75 cm).

Le peintre. Ronde-bosse en bois au naturel (Hauteur: 41,03 cm).

Peinture à l'huile, représentant l'église et le presbytère de Saint-Romuald. Aidé de sa fille Auréat (Entrevue avec Jos. Legendre).

Tête du Christ en relief. Plaquette murale (21,59 par 16,51 cm).

Tête de la Vierge en relief. Plaquette murale (25,4 par 30,48 cm).

Fillette et son chien. Moyen-relief en bois mou au naturel.

Printemps (Hauteur: 19,05 cm). Haut-relief en bois: tête d'enfant.

Le Flottage du bois. Sculpture en relief du lac des Deux-Montagnes, d'après une gravure de Bartlett, vendue au gouvernement de la Nouvelle-Écosse. (PL. 22) (PL. 23)

Amour maternel. Relief dans un ovale (35 cm par 32,4 cm), en bois mou au naturel, signé L. Vallière (Entrevue avec Lauréat Vallière). La jeune femme qui est représentée est d'un type peu commun et son sourire, maternel, est bien particulier; plus exquise encore est l'expression de l'enfant qui répond à ce sourire. Vallière s'est peut-être inspiré du relief de Philippe Hébert intitulé *À ma mère vénérée*, bronze coloré, monument funéraire Roy, 1897. (PL. 134)

Figurine en ronde bosse.

Statue de sainte Thérèse, pour le curé Lafrance de Beebe, Standstead.

Une Vierge et un Enfant-Jésus, envoyés aux États-Unis.

Voilier miniature avec voile en bois au naturel (Longueur: 22,80 cm), Cachés au fond du voilier, deux amoureux s'embrassent à l'abri des regards indiscrets (Entrevue avec un cousin de Vallière, constructeur de bateau).

Têtes d'amérindiens. Ronde-bosse, polychrome (Hauteur: 29,21 cm).

Tête d'enfant. Relief (Hauteur: 21,59 cm).

Ébauche d'un petit christ en croix (Hauteur: 38,06 cm) (Collection privée). (PL. 13)

Photographie d'un buste d'écolière. Sculpture disparue.

Une statue de saint Joseph pour le chanoine Laframboise du séminaire de Valleyfield.

Caribous (Hauteur: 38 cm). Ces deux caribous (photographie dans l'album) auraient été vendus à l'extérieur de la province (Entrevue avec la famille Vallière).

Baigneuse. D'après son fils Paul-Émile, Vallière aurait brûlé cette statuette, ne la trouvant pas de son goût. Une photographie prise par Paul-Émile avant sa destruction nous permet d'en connaître la facture.

Une marine, aquarelle sur papier à dessin (26,04 par 17 cm), signée Lauréa [sic]. Œuvre de jeunesse du sculpteur Vallière. (PL. 18)

Une marine, aquarelle sur papier à dessin (26,04 par 17 cm), non signée, mais rappelle par son style, une autre retrouvée et signée. (PL. 19)

Pièces de machinerie ou d'engrenage en bois dur, grandeur réduite, ou pièces sculptées pour servir à de la petite machinerie. Pourraient être des vestiges de la transmission inventée par Vallière mais non brevetée.

Bracelet avec têtes d'enfants s'embrassant, en acajou (Circonférence extérieure: 7,07 cm; intérieure: 6,05 cm). Cette œuvre sculptée dans une seule pièce d'acajou représentant « l'amour de la vie ou les êtres innocents » avait été sculptée pour une de ses filles.

Gerbe de blé en pin polychrome (Longueur: 31,07 cm). Décoration isolée qui pouvait faire partie d'un ensemble.

Cadre en chêne (28 cm par 33 cm).

Oiseau penché sur un abreuvoir qui sert de cendrier (7,07 cm par 9 cm). Œuvre donnée par le sculpteur à quelqu'un qui était à l'emploi de l'atelier Villeneuve.

Maquette pour la ligue du Sacré-Cœur. Relief en bois verni au naturel (18,05 cm par 26,05 cm). Inscription: « Ligue du Sacré-Cœur ». Cette pièce a été exécutée par Vallière à l'atelier Villeneuve. Elle a servi de modèle pour faire des reproductions en plâtre. Un croquis de l'œuvre dessinée par Vallière fut obtenu.

Presse-papier ayant la forme d'un chien, signé L.V. (8 cm par 10,08 cm).

Tête d'enfant. Haut relief en bois mou au naturel (35 cm par 28 cm), signé L.V.

Coureur des bois. Dessin au crayon de plomb sur papier brun (39 cm par 61 cm). Dessin fait par Vallière en vue d'exécuter une œuvre pour une institution de la région d'Ottawa (Entrevue avec Vallière en 1971).

Notre-Dame-du-Foyer. Ronde-bosse en pin (Hauteur: 30,05 cm), achetée à la famille par un citoyen de l'Ontario.

Fille au repos. Statuette en bois sur base d'acajou au naturel (Hauteur: 32 cm).

L'enfant et son chien. Haut-relief.

Jeune fille agenouillée. Ronde-bosse en bois dur, teint et verni (Hauteur: 36 cm).

Musée Saguenéen (Chicoutimi). Statue en bois polychrome représentant saint Jean Eudes (Hauteur: 1,34 m), signée L. Vallière au-dessus du socle. On peut lire sur le parchemin que tient le saint: «Constitution de la Congrégation de Jésus et Marie de l'ordre de N.D. de la Charité». Inscription sur la base. «St. J. EUDES». On a retrouvé à l'église du Sacré-Cœur, à Chicoutimi, une statue en plâtre polychrome, signée T. Carli, identique en tous points à celle de Vallière conservée au musée saguenéen. Sur le parchemin que tient saint Jean Eudes est écrit: «de l'ordre de Notre-Dame-de-Chartres».

Église du Sacré-Cœur (Chicoutimi). Statue de saint Jean Eudes. Ronde-bosse en bois peint couleur beige (Hauteur: 1,24 m), signée L. Vallière au-dessus du socle. Le parchemin est resté vierge. Statue placée dans la sacristie de l'église.

Haut-relief de l'écusson du régiment de la Chaudière (19,05 par 26,67 cm), servit à faire un modèle pour reproduction en plâtre. Une copie en plâtre fut retrouvée dans le fonds de commerce de l'atelier A. Prévost, à Québec.

Un saint Joseph avec l'Enfant-Jésus. Statue en bois, pour le cimetière de Lévis (Hauteur: 1,72 m). (PL. 137)

Abbaye cistercienne de Saint-Romuald. Un saint Benoit Abbé, ronde-bosse en pin polychrome (Hauteur: 1,70 m). La pie de 25,5 cm fait partie intégrante de la sculpture ainsi que le bâton du saint. Cette statue fut photographiée devant la boutique de Vallière avant d'être livrée. Polychromie originelle. (PL. 138)

Ferdinand Villeneuve

1791 Naissance de Thomas Baillairgé, maître de Ferdinand Ville-neuve.

1831 Naissance de Ferdinand Villeneuve; son père est Thomas
(7 déc.) Villeneuve et sa mère, Luce Cochon (ANQ Q, registres de
Charlesbourg).

1852 Il fonde l'atelier Villeneuve, après avoir d'abord travaillé à
Lévis. Louis Saint-Hilaire est un des premiers employés.

1857 Saint-Isidore de Dorchester. Banc d'œuvre en bois sculpté,
teint en brun et orné de filets de dorure, dessiné et exécuté
par Ferdinand Villeneuve.

1858-1868 Saint-Isidore de Dorchester. Tout l'aménagement et la déco-
ration de l'église ainsi que la sculpture ont été réalisés par
Ferdinand Villeneuve: autels latéraux en bois sculpté, peints
blanc et ornés de filets de dorure, dessinés et exécutés par
Ferdinand Villeneuve, de même que les fonts baptismaux, le
maître-autel, la chaire, les retables du sanctuaire et des cha-
pelles (Archives paroissiales, Saint-Isidore de Dorchester,
Livre de comptes, 1).

1859 Mort de Thomas Baillairgé.

1864 Saint-Isidore de Dorchester. La paroisse décide de faire
(28 février) faire par Ferdinand Villeneuve un tabernacle pour le maître-
autel, suivant le plan qu'il avait présenté, pour la somme de
500 $ qui fut payée en 1865. Ce tabernacle a été doré par
Joseph Bailey de Québec. Le Bon Pasteur, relief en bois sculp-
té et doré, sur la monstrance, a été fait par Villeneuve (Archi-
ves paroissiales, Saint-Isidore de Dorchester, Livre de
comptes, 1).

1865 Naissance de Joseph Villeneuve.
(15 avril)

1871 Église de Saint-Romuald. Réparations faites par Ferdinand
Villeneuve.

Église de Saint-Nicolas. La paroisse décide de faire réparer
la voûte en bois de l'église, sculpter le chœur, refaire le re-
table et faire trois autels neufs (Archives paroissiales, Saint-
Nicolas, Livre de comptes, II).

Église des Écureuils, Maître-autel comprenant un tombeau

à trois travées, ornées de médaillons, et un tabernacle à deux étages, dont le dernier comprend trois niches peuplées de statues de plâtre. Le Bon Pasteur de la monstrance est en bois doré.

1872 Église de Saint-Nicolas. La paroisse paye à Ferdinand Villeneuve, entrepreneur des travaux de l'église, la somme de 2 150 $. Villeneuve fait le tabernacle de l'église, mais le retable du sanctuaire en bois sculpté et doré est une œuvre de Louis-Xavier Leprohon.

1872 Église Saint-Roch. Maître-autel et deux autels latéraux exécutés par Ferdinand Villeneuve pour la somme de 2 000 $. Villeneuve a fait les plans et exécuté les ouvrages de sculpture et de dorure (*Le journal de Québec*, 2 mars 1872).

Haut-relief du Bon Pasteur en bois polychrome. Tabernacle exécuté la même année, donné à l'église de Donnacona en 1916 (Hauteur: 61 cm. Coll. Cassidy) (*Le journal de Québec*, 6 mai 1872).

vers 1874 Église de Saint-Romuald. Autels et chaire sculptés par Ferdinand Villeneuve et Louis Saint-Hilaire. Joseph Villeneuve était apprenti. (Benjamin Demers, *La paroisse de Saint-Romuald d'Etchemin*, Québec, 1906. Les trois autels de l'église ont été exécutés d'après les plans fournis par Schneider, architecte de Munich.)

1874 Église de Lauzon Maître-autel doit être fait par Ferdinand
(4 déc.) Villeneuve (Archives paroissiales, Saint-Joseph de Lauzon). Tabernacle et tombeau doivent être exécutés par Villeneuve pour la somme de 900 $, selon le plan fourni par le R.P. Fafard, curé de la paroisse.

1875 Saint-Joseph de Lévis. Maître-autel (Hauteur: 9,14 m). Au centre, le tableau représentant le Christ en croix est dû à une religieuse du Bon-Pasteur. Il y a trois bas-reliefs dont l'exécution dut être compliquée; un certain nombre de statuettes représentent des anges en adoration, d'autres représentant différents saints, saint Pierre, saint Paul, sainte Catherine, etc. (*Le journal de Québec*, 8 avril 1875).

Bas-relief en bois sculpté et décapé, ayant fait partie d'un tabernacle d'une église de la région. Aujourd'hui au Musée du Québec.

Église de Lauzon. Bon Pasteur en bois sculpté et doré. Montrance du maître-autel sculptée par Ferdinand Villeneuve; fut plus tard enlevée et remplacée par un tabernacle en métal.

Chapelle de Lauzon. Maître-autel et décoration intérieure par Villeneuve.

	Basilique Sainte-Anne de Beaupré. Portes et sculptures pour la sacristie. L'architecte était Louis-N. Audet.
1876	Église Saint-Anselme de Dorchester. Villeneuve sculpte le cadre d'un tableau d'Antoine Plamondon, *l'Extase de saint Anselme*. Maître-autel de style corinthien, dessiné et exécuté par Ferdinand Villeneuve (*Le journal de Québec*, 28 novembre 1876). Maître-autel et dorure des petits autels au coût de 1 050 $ (Archives paroissiales, Saint-Anselme, 1843-1907). Retable et maître-autel, au coût de 1 000 $. Bon Pasteur (Hauteur : 76 cm), exécuté et doré par Ferdinand Villeneuve.
	Sainte-Anne-de-Beaupré. Buffet et confessionnaux faits par Ferdinand Villeneuve au coût de 700 $ (Archives paroissiales, Sainte-Anne-de-Beaupré, Livre de comptes, III et Livres de la basilique commencés en 1872).
1877	Église Saint-Anselme de Dorchester. Villeneuve fait deux niches pour la somme de 140 $ (Archives paroissiales, Saint-Anselme de Dorchester, Livre de comptes, II, 1843-1907).
	Église Saint-Henri de Lévis. La paroisse donne 560 $ à Ferdinand Villeneuve, entrepreneur de la fausse voûte (Archives paroissiales, Saint-Henri de Lévis, Livre de comptes).
	Décès accidentel de Louis St-Hilaire à la boutique Villeneuve.
1878	Saint-Joseph de Lauzon. Chapelle (PL. 139) du Sacré-Cœur de Jésus, bénie le 20 avril 1878, érigée à côté du couvent de Jésus-Marie. L'intérieur et les autels ont été exécutés par Ferdinand Villeneuve. Les travaux sont de l'ordre corinthien. Le maître-autel, une œuvre remarquable, est consacré au Sacré-Cœur. Antoine Pampalon était entrepreneur-maçon et Calixte Dion, charpentier (*Le journal de Québec*, 27 avril 1878). L'autel de la sacristie fut fait le 6 avril 1880.
1878 (8 déc.)	Église Saint-Sauveur. Inauguration des autels sculptés par par Ferdinand Villeneuve.
1879	Ferdinand Villeneuve est maire de Saint-Romuald.
1880	Joseph Saint-Hilaire quitte l'atelier Villeneuve.
1880 (24 avril)	Annonce parue dans *le Journal de Québec*. « Architecture et sculpture. Le soussigné prend la liberté d'informer le clergé et le public en général qu'il est prêt, comme par le passé à entreprendre tous les genres de travaux d'ornementation d'églises et à faire tous les plans et devis qui ont rapport à ces ouvrages. Les prix sont exceptionnellement modérés. Ferdinand Villeneuve, architecte et sculpteur. »
1880 (7 sept.)	Décès de Joseph-Xavier-Albert Villeneuve, fils de Ferdinand Villeneuve (*Le journal de Québec, 8 septembre 1880*).

1887	Église de Saint-François de Beauce. Trois autels par Ville-neuve pour la somme de 1 800 $. Résolution adoptée par la fabrique de la paroisse le 6 novembre 1887 (Le Centre de documentation du ministère des Affaires culturelles).
1890	Notre-Dame de Lévis, chapelle Notre-Dame de la Pitié. Niche et autel.
1893-1894	Saint-Elzéar de Beauce. Œuvres de Ferdinand Villeneuve: le retable à la récollette, décoré de trophées sculptés et de cornes d'abondance, le banc d'œuvre, la décoration intérieu-re, la chaire en bois sculpté, peint en blanc et orné de dorure, un baptistère en bois doré semblable à la chaire, orné d'un bas-relief représentant le baptême du Christ.
1894	La maison Villeneuve reçoit un diplôme et une médaille d'or à l'exposition provinciale. Notre-Dame-de-la-Pitié. Joseph Gagnon, menuisier-sculpteur, travaille pour Villeneuve. Saint-Michel-de-Bellechasse. Maître-autel sculpté à l'atelier Villeneuve. L'architecte est David Ouellet.
1895	Notre-Dame de Lévis. Décoration du sanctuaire (Trois cents ans d'histoire, Lévis, mars 1977).
1898	Église de Saint-Romuald. D'après sa petite-fille, Jeanne Anctil-Giroux, Ferdinand Villeneuve aurait sculpté la statue de saint Louis de France pour cette église.
1899	Église de Pointe-Gatineau, Gatineau, Québec. La maison Villeneuve a sculpté la chaire de cette église.
1900	Pélican en bois doré, sculpté à l'atelier Villeneuve par Alyre Prévost, sculpteur de Québec. A aussi travaillé à d'autres œuvres. Transfert des intérêts de Ferdinand Villeneuve à son fils Jo-seph. Fondation de la compagnie Jos. Villeneuve Ltée, connue aussi comme « la boutique ». Église Saint-François, île d'Orléans. Trois autels pour la som-me de 1 000 $. Contrat signé par Joseph Villeneuve. L'archi-tecte est David Ouellet, qui reçoit 25 $. Église Notre-Dame de Laterrière. Travaux de transformation (1900-1916): trois autels, une balustrade (1 450 $), un banc d'œuvre (20 $), une chaire (50 $).
1901	Saint-Ambroise de-la-Jeune-Lorette. Joseph Villeneuve fait trois autels, deux confessionnaux, les fonts baptismaux, le maître-autel, pour la somme de 1 000 $, et les autels de Notre-Dame et du Sacré-Cœur, au coût de 250 $ chacun

(Archives paroissiales, Saint-Ambroise, Livre de comptes, 1874-1910, le 11 août 1901). Selon les plans de l'architecte Tanguay.

Saint-Isidore de Dorchester. Tabernacle, tombeau du maître-autel, baptistère, chaire, banc d'œuvre, catafalque. Dorure du grand autel et du tabernacle du maître-autel par Joseph Villeneuve. Plusieurs statuettes dorées. Le tabernacle du maître-autel est une œuvre de Ferdinand Villeneuve et le tombeau, une œuvre de son fils Joseph. (Archives paroissiales, Saint-Isidore de Dorchester, Livre de comptes, 1845-1915. Payé à Joseph Villeneuve 625 $.)

1901 La maison Villeneuve reçoit un diplôme et une médaille d'or à l'exposition provinciale.

Sainte-Marie de Beauce. Décoration et ameublement du couvent de la Congrégation de Notre-Dame. Une colombe en bois doré fut installée par un M. Perreault de la boutique Villeneuve. Cette œuvre signée et datée fut retrouvée à la suite de travaux de rénovation.

1901-1902 Église Saint-Odilon de Crambourne. Décoration intérieure par la maison Villeneuve. Moulures faites par Deblois de chez Villeneuve. L'architecte était Fleury de Québec. L'église fut construite en 1890-1891.

1902 Église Saint-Patrice de Rivière-du-Loup. L'architecte Joseph-P. Ouellet a conçu les plans de l'église et du maître-autel. La maison Villeneuve est chargée de fabriquer les autels.

1903 Lauréat Vallière débute comme apprenti chez Villeneuve.

1903 Naissance de Lorenzo Morency, qui travaillera chez Villeneuve
(22 août) et deviendra l'assistant de Vallière.

1904 J.-Georges Trudelle est engagé comme sculpteur chez Villeneuve.

1905 Montmagny, couvent de la Congrégation. Autel fait par Villeneuve.

1907 J.-Georges Trudelle quitte la boutique Villeneuve pour aller travailler chez Shaienks à Lévis.

Lauréat Vallière quitte la boutique Villeneuve.

1909 Décès de Ferdinand Villeneuve.
(4 sept.)

1910 Décès d'Odile Morin, épouse de Ferdinand Villeneuve.

1911 Retour de J.-Georges Trudelle chez Villeneuve.

1913 Engagement d'Alphonse Houde chez Jos. Villeneuve Ltée. J.-Georges Trudelle devient contremaître.

Église Sainte-Cécile de Frontenac. L'église fut construite en 1901. L'ameublement semble avoir été confié en 1913 à une maison de Saint-Romuald, Villeneuve ou Saint-Hilaire. La chaire est décorée d'un relief en bois sculpté et rehaussé d'or. Moïse est représenté sur l'ambon; grandeur d'un panneau de l'ambon, 82,55 cm par 67,94 cm.

1914 Église Notre-Dame de Jacques-Cartier (Québec). Maître-autel de l'église.

1916 Plans et croquis de la propriété d'Alphonse Houde à Saint-Romuald (Archives de l'université Laval).

1917
(22 janvier
et 20 fév.) Lettres des pères oblats de San Antonio, Texas, concernant des travaux.

1917
1er juin Lettre au Juniorat du Sacré-Cœur d'Ottawa concernant contrat de réfection.

1917 Lorenzo Morency débute chez Villeneuve à l'âge de 14 ans.

Église St-Pierre de Shawinigan. Plans et devis signés par Mc-Duff et Lemieux architectes de Montréal, le 20 janvier 1917, amendés et acceptés le 15 novembre 1922. Soumission demandée à Villeneuve.

1918 Église Notre-Dame de Lévis. Niche de l'autel et travaux de sculpture par Joseph Villeneuve.

Église Saint-Sauveur (Québec). Bancs en chêne.

Vallière retourne chez Villeneuve.

Église du Sacré-Cœur (Ottawa). Stalles, boiseries, etc.

1918-1924 Église Holy Trinity (Rockland, Ontario). Bancs, PL. 140 boiseries, chaire, (PL. 141) abat-voix, (PL. 142) autels, balustrade. Joseph Villeneuve décède avant d'avoir terminé ce contrat.

**1918-1920/
1921-1924** Église Saint-Sauveur (Québec). Retable, ornementation, ameublement et maître-autel par Joseph Villeneuve. Le maître-autel construit par Ferdinand Villeneuve est défait par Joseph. Le nouvel autel sera orné de statues de plâtre provenant de la maison Carli de Montréal.

1920 Église Saint-Grégoire de Montmorency. Ameublement de l'église. Le maître-autel fut donné en 1945 ou 1946 à la paroisse Saint-Janvier de Joly, qui le vendit par la suite à un antiquaire de Victoriaville. La chaire, d'une facture exceptionnelle, fut donnée à l'ancien vicaire Hudon, devenu curé de Saint-Athanase de L'Islet; elle disparut lors de l'incendie de cette église il y a quelques années. On peut voir des photographies de l'autel et de la chaire dans la monographie écrite

par Georges Bhérer. (PL. 143) « La chaire, une merveille du genre, est en chêne poli. Les sculptures qui l'ornent sont les plus délicates et les plus belles qui pouvaient exister alors et qui rivalisent encore avec celles d'aujourd'hui. » (Georges Bhérer, *Les cinquante ans de la paroisse de Saint-Grégoire de Montmorency, 1890-1940*, Québec, 1940, p. 18).

1920 Villeneuve contribue à la construction de la chapelle (PL. 144) du collège de Saint-Romuald. (détruite par le feu en 1948).

1920-1922 Cathédrale de Chicoutimi. Trône épiscopal, (PL. 145) (PL. 146) maître-autel et baldaquin sculptés par Trudelle et Vallière; sur le baldaquin polychrome, deux anges de 2,43 m, (PL. 147) des trophées, des cartouches, des têtes d'anges, etc. Quatre autels furent fabriqués dans les ateliers Villeneuve. Deux se trouvent dans les absidioles de la croisée du transept, un autre s'élève dans la chapelle des congréganistes, qui fait en même temps office de sacristie, et le maître-autel, construction monumentale à la décoration brillante, meuble le chœur de la cathédrale. Le baldaquin, entièrement en bois, est traité au naturel dans les parties basses et peint de couleurs et d'or dans les parties hautes. Au point de rencontre des arcs, un cartouche porte un Sacré-Cœur décoré au naturel et soutenu par deux chérubins. Les plans furent tracés par J.-Georges Trudelle et l'installation, dirigée par J. Deblois de Saint-Romuald. Ces œuvres font honneur à tous les ouvriers de la maison Villeneuve.

Cathédrale de Chicoutimi. La chaire (PL. 148) de la cathédrale, en chêne teint, fut fabriquée chez Villeneuve durant la même période que le maître-autel, entre 1920 et 1922. Un ange aux ailes déployées couronne l'abat-voix, sous lequel est sculptée une colombe en haut-relief. Les évangélistes de l'ambon sont en plâtre. Le trône épiscopal fut fabriqué chez Villeneuve vers 1920 par J.-Georges Trudelle, sculpteur-contremaître, et Lauréat Vallière, sculpteur. On ne connaît pas la part exacte que ces sculpteurs ont apportée à l'œuvre. Deux anges de 60,96 cm en ronde bosse ornent le dais. Le visage de saint François-Xavier, patron de la cathédrale de Chicoutimi, apparaît dans le cartouche du trône. L'ameublement de cette église, œuvre exceptionnelle, fit la fierté de tous les concitoyens du diocèse de Chicoutimi. Les chapiteaux furent également faits par la maison Villeneuve. Les plans et croquis de la cathédrale avaient été signés par René P. Lemay, architecte, le 23 janvier 1913. Le maître-autel et le baldaquin furent démantelés, mais une partie fut récupérée et déposée au musée saguenéen de Chicoutimi.

1921 Église de Sainte-Méthode, lac Saint-Jean. Plan de l'autel de la sacristie par Villeneuve, le 7 avril 1921. Joseph-P. Ouellet, entrepreneur.

1922 Église du Sacré-Cœur-de-Jésus (Montréal). Reconstruction dirigée par Jos. Venne, architecte. Bancs par Villeneuve en février 1923.

Église Saint-Eugène de L'Islet. Maître-autel fait chez Villeneuve et posé par Deblois et Fortin le 27 octobre.

1923
(10 nov.) Décès de Joseph Villeneuve. Anne Larochelle, sa veuve, devient la nouvelle présidente de la société jusqu'à sa mort en 1939. Omer Couture devient le nouveau directeur et J.-Georges Trudelle, le nouveau gérant.

1924 Église Saint-Ludger, Rivière-du-Loup. Maître-autel et autels latéraux.

Église Saint-François-Xavier, Rivière-du-Loup. Plans et réalisation du maître-autel et autels latéraux.

Église Saint-Roch (Québec). Fonts baptismaux, (PL. 149) chaire (PL. 150) (PL. 151) (PL. 152) et décoration par la maison Villeneuve. La sculpture est de Vallière et le plan de la chaire, de l'architecte Audet. (Les plans se trouvent aux archives de l'université Laval.)

1925-1926 Basilique Notre-Dame de Québec. Plans de la chapelle et de l'autel Sainte-Anne, couronnement de l'autel, porte du tabernacle (Archives de l'université Laval, fonds Villeneuve). Trône épiscopal (PL. 153) sculpté par Trudelle et Vallière. On a retrouvé dans les papiers de famille de Trudelle et de Vallière des photographies du trône cardinalice de la basilique de Québec, prises quand ce meuble était encore dans l'atelier Villeneuve. Les deux sculpteurs méritent, selon leurs familles, une part égale mais non déterminée dans la construction, la sculpture et la finition de cette œuvre. L'architecte Maxime Roisin a vu Vallière sculpter la partie haute du fauteuil; J.-Georges Trudelle était alors gérant chez Villeneuve.

1925 Les œuvres suivantes ont été achetées chez Villeneuve en 1925 par Marius Barbeau pour le musée de l'Homme à Ottawa: un ange qui vole, des feuilles de vigne et des grappes de raisins, deux oiseaux qui s'abreuvent à un calice, un pélican et ses petits (Marius Barbeau, *I have seen Quebec*, Québec, 1957). Ces œuvres sont donc antérieures à 1925 et furent peut-être sculptées par Ferdinand et Joseph Villeneuve ou par J.-Georges Trudelle et Lauréat Vallière ou encore par d'autres sculpteurs de l'atelier.

1926 Église Saint-Roch (Québec). Autels latéraux.

1927	Edmond Patry, sculpteur de Québec, travaille pour Villeneuve.
	Basilique Notre-Dame de Québec. Deux luminaires sculptés pour la basilique par la maison Villeneuve.
1927-1928	Église Saint-Zotique (Montréal). Balustrade (PL. 154) (PL. 155) du chœur et autres travaux d'ameublement.
1928	J.-Georges Trudelle quitte définitivement la maison Villeneuve et Alphonse Houde devient gérant.
1928	Église Notre-Dame-de-Foy, Sainte-Foy. Autel de la sacristie fait par la maison Villeneuve.
1928 (19 octobre)	Marius Barbeau achète des sculptures à la maison Villeneuve : porte de tabernacle, Bon Pasteur sculpté par Léandre Parent, partie de l'autel de l'église Saint-Sauveur de Québec, chapiteau par Thomas Baillairgé venant de la basilique de Québec, chapiteau corinthien (œuvre non identifiée), trophée (avec écusson), deux anges, fleurs et fruits (inachevé), porte de tabernacle avec ciboire, petit trophée doré, croix, flambeau, encensoir, aigle avec corne et fleurs surmontant un ancien tabernacle doré, deux pots à bouquets et fruits, «copiés par les apprentis ici à l'atelier il y a plus de 20 ans», cœur (en plâtre) avec Christ et Sainte Vierge, monté sur une sculpture en bois de J.-Georges Trudelle, chute de feuilles, d'olives et de fruits dorés, grappe de vigne, gerbe de fruits de l'ancienne chaire de Saint-Romuald faite par Ferdinand Villeneuve et Louis Saint-Hilaire. (Musée national de l'Homme, Ottawa, Centre canadien d'études sur la culture traditionnelle, collection Marius Barbeau.)
1929	Annonce parue dans l'*Album des églises de la province de Québec*, 1929, p. 128. La maison Villeneuve donne comme référence les endroits suivants :

Cathédrale Saint-Hyacinthe
Cathédrale Chicoutimi

Église Saint-Sauveur, Québec	Église L'Anse au Foin
" Saint-Malo	" Saskatoon, Sask.
" Limoilou	" Percé
" Stadacona	" Windsor Mills
" Saint-François d'Assise	" Iberville
" Rockland, Ontario	" Saint-Félicien
" Fall-River, U.S.A.	" Saint-Sauveur
" Saint-Eugène	" Normandin
" Pointe au Pic	" Notre-Dame de Lévis
" La Malbaie	" Le Foyer Québec

Couvent Saint-Roch
 " Beauport

 ″ Sillery
 ″ Black Lake
 ″ Sainte-Marie de Beauce
Maison Mère des Sœurs
Jésus Marie, Outremont
Académie Commerciale
Frères Maristes, Lévis
Collège de Lévis etc... et statues de bois de tous genres. »

1929 Patronage de Québec. Autels et intérieur, bas-reliefs (chapelle brûlée en 1949).

1930 Palais de Justice de Québec. Travaux de menuiserie, d'ébénisterie et de sculpture. (PL. 156) (PL. 157) dessins A. Houde.

1930
ou avant Maquette d'un retable et d'un maître-autel en bois verni au naturel. Sur l'autel, un Sacré-Cœur de Montmartre de 15,09 cm; à droite et à gauche, deux anges avec flambeau de 16,02 cm. Cette maquette fut fabriquée à l'atelier Villeneuve du temps où Alphonse Houde était contremaître et Lauréat Vallière, sculpteur. Fut peut-être faite dans le but d'obtenir le contrat du retable et des autels de l'église de Beauport ou de l'église Saint-Sauveur. Il était de coutume, dans le cadre de soumissions importantes, de faire une maquette, à l'échelle, de l'œuvre que l'on se proposait d'exécuter. Propriété de l'abbé Houde, fils d'Alphonse Houde, cette maquette fut prêtée au Centre d'études sur la langue, les arts et les traditions populaires, à l'université Laval. (PL. 158) (PL. 159)

1930-1931 Église Notre-Dame du Chemin (Québec). Construite en 1930 et inaugurée en 1931. Les plans ont été conçus par les architectes Georges Rousseau et Henri Talbot. La sculpture est de Vallière. L'ameublement fut réalisé par l'atelier Villeneuve: autels, chaire, balustrade, etc. (Voir Archives de l'université Laval, fonds Villeneuve: plan, détail du maître-autel, de la chaire, des colonnes, de la nef et de la balustrade.)

1931 Cathédrale d'Ottawa, Ontario. Contrat d'ornementation.

 Sculpture en ronde bosse représentant le père de Brébeuf enseignant: (PL. 160) (PL. 161) fut sculptée à l'atelier Villeneuve par Lauréat Vallière.

1932 Église de Saint-Romuald. Deux prie-Dieu, deux trônes.

1932 Église Saint-Joseph de Beauce. Chaire roulante et autres travaux. La chaire était un meuble mobile monté sur roulettes pour des raisons pratiques. L'ancienne chaire fut démolie et remplacée par celle-ci qui prenait moins de place dans l'église.

On peut supposer qu'elle fut réalisée à l'atelier Villeneuve puisque Joseph-Désiré Houde, qui fut curé de Saint-Joseph de 1932 à 1952, était le frère du contremaître de l'atelier Villeneuve. Et c'est à cette époque que la chaire roulante fut faite. Selon monsieur Blanchet, l'ancien sacristain, la chaire fut donnée à une autre paroisse il y a à peine quelques années. Un ou plusieurs autels auraient été faits par le même atelier, possiblement durant la cure de monsieur Houde. Il a aussi été question d'un confessionnal. (Correspondance du 16 janvier 1977 avec monsieur Doyon, curé de Saint-Joseph; interview avec l'ancien sacristain, monsieur Blanchet, au foyer de Saint-Joseph de Beauce.) La sculpture de cette église, construite vers 1870, aurait été réalisée par Berlinguet.

1933 Église de Saint-Romuald. Fonts baptismaux. (PL. 162 (PL. 163).

Hospice Saint-Joseph de Lévis. Travaux dans la chapelle.

1933-1934 Notre-Dame de Granby. Autels exécutés par la maison Jos. Villeneuve, d'après les plans de l'architecte René Richer. Véritables chefs-d'œuvre d'art religieux, ces autels sont en noyer noir sculpté et doré à l'or ou bruni *(Album souvenir de Notre-Dame de Granby).*

1934-1935 Cathédrale de Valleyfield. Ameublement, baldaquin.

1935 Chapelle du couvent de Saint-Jean-de-la-Croix (Ottawa). Soumission de la maison Villeneuve; Plans de l'architecte Lemieux aux archives de l'université Laval, Québec.

Église du Sacré-Cœur (Chicoutimi). Travaux divers et sculpture par Vallière.

Église de Beaumont. Banquette du célébrant dans le chœur. Cette banquette, de style Louis XV, est l'œuvre de la maison Villeneuve.

1936-1937 Église de Saint-Lambert, près de Montréal. Église construite selon les plans de l'architecte Gaston Gagnier. L'ornementation, le retable, le maître-autel (PL. 164) sont de la maison Villeneuve; la sculpture est de Vallière.

1937
(27 août) La maison Villeneuve fabrique une chaire. Destination inconnue.

Couvent du Précieux-Sang (Lévis). Sculpture d'une Vierge et d'un saint Joseph: rondes-bosses en bois de chêne (Hauteur: 137,16 cm) signées Vallière. Furent déménagées à Amos, Abitibi.

Église de Chicopee (Mass., États-Unis). Chaire.

1938 Monastère de Saint-Benoît-du-Lac. Travaux d'ébénisterie et de sculpture.

Église Saint-Jacques-le-Mineur (Montréal). En novembre, fin de l'exécution du contrat pour cette église.

1938
(24 août)

Église Saint-Siméon de Bonaventure. Signature d'un contrat d'ameublement.

1938-1939

Église Saint-Jean-Berchmans (Montréal). Église construite selon les plans des architectes L. Parent et R.R. Tourville. Les bancs, la chaire, (PL. 165) (PL. 166) les autels, la balustrade ont été faits par la maison Villeneuve. La sculpture est de Vallière.

1939

Horloge grand-père. Plaque à l'intérieur indiquant qu'elle fut construite chez Villeneuve.

Cathédrale d'Ottawa. Travaux.

Collège Mérici. Plans conçus par l'architecte A. Dufresne. Le sculpteur Vallière travailla à la réfection du sanctuaire.

Église Sainte-Bernadette de Hull. Travaux.

Église Saint-Siméon de Bonaventure. Deuxième partie du contrat signé le 24 août 1938 (contrat no 617).

Contrat pour l'armée canadienne.

Les numéros de contrats suivants figurent pour l'année 1939 à des fins d'inspection de l'Office du salaire raisonnable: 621, 622, 625, 626, 627, 628, 629, 630, 637.

Décès d'Anne Larochelle, veuve de Joseph Villeneuve. Paul Villeneuve devient le nouveau président de la maison Villeneuve jusqu'en 1941.

1940

Sainte-Sophie de Mégantic. L'ameublement fut fourni par la maison Villeneuve (*Le soleil*, 15 octobre 1940).

Église Saint-Joseph (Québec). Maître-autel fait par la maison Villeneuve. L'ornementation est de Vallière.

Académie Saint-Paul (Westmount, Québec). Les plans de l'édifice et de l'ameublement ont été réalisés par l'architecte Gaston Gagnier. La maison Villeneuve a sans doute fait une soumission.

Cathédrale d'Amos. Plan et détail d'un confessional, signé par l'architecte Jules Caron le 21 octobre 1940. Il n'est pas certain que la maison Villeneuve ait fabriqué le confessionnal.

1941
(12 avril)

Décès accidentel de Paul Villeneuve. Ethel Hardy est la nouvelle présidente et de l'entreprise jusqu'en 1943.

1941

Plans, croquis d'une horloge grand-père. Contrat passé entre Albert Fortier, prêtre et collectionneur, et Alphonse Houde de la maison Villeneuve. Albert Fortier était alors curé à Saint-

Louis de Kamouraska; il fut par la suite curé à Cap-Santé, de 1950 à sa mort en 1966. «Le 12 juin 1942, après avoir pris connaissance du plan d'une horloge «grand-père» inscrite au no «A», je donne un contrat à la maison Villeneuve pour qu'elle réalise ce plan. Bois en noyer verni vitre en l'endroit du balancier. (signé) Albert Fortier ptre.»

Église Saint-Jean-Baptiste (Pembrooke, Ontario). Soumission de la maison Villeneuve. Les plans de l'architecte W.E. Wopple se trouvent aux archives de l'université Laval, à Québec.

1941-1953 Église Saint-Dominique (Québec). Contrat d'ameublement.

1942 Bras de fauteuil faits par Vallière et Morency. (Lorenzo Morency était un spécialiste dans l'aiguisage des ciseaux.)

1943 Formation d'une nouvelle compagnie, La Jos. Villeneuve & Cie Ltée, qui achète l'ancienne Jos. Villeneuve Ltée. Les actionnaires sont J.-E. Thomas, Rioux, Napoléon Côté et Alphonse Houde.

À l'automne, achat des actions de Rioux par Alphonse Goulet.

Prie-Dieu fait par M. Deblois pour son fils qui est prêtre à Saint-Louis de Courville. La sculpture est de Vallière.

1944 Alphonse Goulet prend le contrôle de la compagnie Jos. Villeneuve & Cie Ltée. Alphonse Houde quitte l'entreprise.

1945
(avril) Église du Bon-Pasteur (Notre-Dame-des-Laurentides). Les plans sont de l'architecte Louis Carrier. La maison Villeneuve réalise des travaux.

1945 Arrivée d'Édouard Saint-Hilaire chez Villeneuve et départ de Robert Vallière.

Lauréat Vallière quitte définitivement l'atelier Villeneuve pour aller travailler avec Ferland & Frères et ouvrir sa propre boutique.

1946
(ou avant) Collège des frères Saint-Gabriel du Sacré-Cœur (Saint-Romuald). Un tabernacle, provenant de la chapelle du collège, fabriqué par la maison Villeneuve et sculpté par Vallière, fut donné à l'église de Saint-Romuald avant 1948 (année du feu) pour être par la suite redonné à une autre paroisse, en 1964-1965 ou en 1969-1970. Selon le curé Roy de Saint-Romuald, cette dernière date serait improbable. On se souvient d'un tabernacle dont les frères voulaient disposer, mais aucun document n'en fait mention.

1950
(août) Église de Carleton (Bonaventure). Transformation intérieure par la maison Villeneuve. Venne et Lévesque, architectes.

1954 L'entreprise Jos. Villeneuve & Cie Ltée déménage à Charny.

Démolition de la bâtisse qu'occupait l'entreprise à Saint-Romuald.

Annonce dans le programme-souvenir de Saint-Romuald (1954). Jos. Villeneuve & Cie Ltée, manufacturier et marchand de bois, moulures de toutes sortes, 300, 17e Rue, Charny.

1956 Alphonse Goulet change la raison sociale de l'entreprise Villeneuve pour Alphonse Goulet Inc.

1973 La compagnie Alphonse Goulet inc. est vendue à Materio Inc.

1974 Materio Inc. devient Matériau Goulet (1974) Inc.

1976 La compagnie Materiau Goulet (Inc.) est gérée par Deslauriers & fils de Québec.

Œuvres et travaux effectués par la maison Villeneuve dont on ne connaît pas la date d'exécution ni parfois le détail. Dans certains cas, seul le lieu de destination est connu.

Sources: renseignements oraux ainsi que le Fonds Villeneuve aux Archives de l'université Laval (livres, plans, documents récupérés par Alphonse Houde lors de la fermeture de l'atelier Villeneuve).

Beauceville. Chaire en bois sculpté, ornée d'une abondante dorure, signée Ferdinand Villeneuve.

Saint-Benoît-du-Lac. Travaux à l'oratoire (futur réfectoire). Fauteuil des pères bénédictins (siège pontifical).

Église Saint-Anselme de Dorchester. Autel de transept par Ferdinand Villeneuve (Archives paroissiales, Saint-Anselme de Dorchester).

Saint-Jean d'Iberville.

Collège de Joliette. Chapelle. Autel latéral gauche.

Église de Chambord (lac Saint-Jean). Plans du maître-autel.

Saint-Flavien de Lotbinière.

Église de l'Enfant-Jésus (Montréal). Prie-Dieu.

Église Saint-Jean-de-la-Croix (Montréal). Les plans, conçus par l'architecte Trudel, se retrouvent dans le Fonds Villeneuve.

Sœurs Grises de Montréal.

Percé. Autel. Alphonse Houde était menuisier de finition à cette époque.

Église de Limoilou (Québec).

Église Saint-Malo (Québec). Une croix sculptée en chêne uni et en noyer.

Église Saint-Sauveur (Québec). Monument au Sacré-Cœur.

Église Saint-Vincent-de-Paul (Charlesbourg). Plans et détails de menuiserie. Autel en chêne. F.-Henri Talbot, architecte de Giffard.

Bon Pasteur attribué à Ferdinand Villeneuve (Hauteur: 71,12 cm), conservé au Musée du Québec.

Ursulines de Québec. Sculpture et décoration de la salle de réception. Lauréat Vallière était sculpteur chez Villeneuve à cette époque.

Rivière Blanche (Matane). Autels faits par Villeneuve. Architectes. Neilson et Gagnon.

Ursulines de Roberval. Chapelle. Maître-autel.

Collège des frères de l'Instruction chrétienne (Saint-Romuald). Chapelle.

Maison Notre-Dame du Saint-Laurent (Saint-Romuald). Boiseries intérieures.

Église de Somerset (Nouvelle-Écosse). Plan du baldaquin. Louis-N. Audet, architecte de Québec.

Église de Windsor Mills (Cantons de l'Est). Maître-autel. (PL. 167)

Église de Gatineau. Chaire sculptée par Ferdinand Villeneuve (Archives paroissiales, Gatineau).

Chemin de croix sur carton. 14 stations (Format: 45,72 cm par 58,42 cm).

Corbillard pour un entrepreneur des pompes funèbres de la ville de Lévis. A été retrouvé à l'îles aux Grues. (PL. 168)

Guirlande de roses. (PL. 169)

Deux personnages sur un banc.

Une Vierge.

Saint-Herménégilde. Plan d'un maître-autel, dessiné par l'architecte Jos. Ouellet, se retrouve aux archives de l'université Laval.

Église Sainte-Lucie de Disraéli. Plans de Louis-N. Audet, architecte. (Archives de l'université Laval, Fonds Villeneuve.)

Hôpital Saint-Michel-Archange (Giffard). Plans d'autels.

Plan d'une maison, rue Murray, Québec.

Plans d'une maison, située au coin de la 36e Rue est et de la 6e Avenue est, Québec.

Plans et croquis de la propriété d'Alphonse Houde, rue de la Fabrique, Saint-Romuald.

Table à thé dessinée par l'architecte Adrien Dufresne. Plan retrouvé dans le Fonds Villeneuve aux archives de l'université Laval.

Bon Pasteur polychrome (Hauteur: 87 cm). Peut-être une œuvre de Ferdinand Villeneuve.

Plans d'autels, de baldaquins, d'églises, de presbytères, de maisons, d'horlo-
ges, d'armoires, de bibliothèques, de confessionnaux, de buffets d'or-
gue, de bancs, de chaires, de balustrades. Certains sont signés Ville-
neuve ou Jos. Villeneuve, d'autres portent la signature d'architectes
ou d'entrepreneurs. L'inventaire est difficile à contrôler. Les plans ne
précisent pas pour qui ils ont été conçus. De plus on ne sait si ces
travaux ont été complétés.

Aquarelle représentant Ferdinand Villeneuve, par Narcisse Hamel. Conser-
vée au Musée du Québec.

Deux chandeliers faits par Ferdinand Villeneuve. Collection privée.

Joseph Saint-Hilaire

1834
(4 mai)
Naissance de Louis Saint-Hilaire, père de Joseph.

1858
(12 nov.)
Naissance de Joseph Saint-Hilaire.

1862
(14 février)
Naissance de Louis Saint-Hilaire, frère de Joseph, avec qui il travaillera.

1867
(12 sept.)
Naissance d'Octave Saint-Hilaire, qui travaillera avec Joseph.

1871
(3 octobre)
Naissance d'Édouard, frère de Joseph.

1874
Joseph Saint-Hilaire entre comme apprenti chez Villeneuve. Il y travaillera pendant six ans, c'est-à-dire jusqu'à l'âge de 22 ans, pour la somme de cinq sous par jour.

1875
(2 sept.)
Naissance de Ferdinand Saint-Hilaire, qui travaillera avec Joseph.

1877
Décès accidentel de Louis Saint-Hilaire, père de Joseph, à la boutique Villeneuve.

1880
Joseph Saint-Hilaire quitte la boutique Villeneuve. Il travaille pour David Ouellet et François-Xavier Berlinguet, puis séjourne quelque temps en Caroline du Nord, aux États-Unis.

1882-1883
Saint-Hilaire commence à travailler à son compte.

Cathédrale d'Ottawa. Saint-Hilaire travaille avec un entrepreneur du nom de Rhéau ou Rho. Décoration intérieure, style gothique, feuilles de chêne.

1882-1885
Église de Saint-Flavien (Lotbinière). Plans de l'église conçus par David Ouellet. La sculpture est de Joseph Saint-Hilaire. Plus de 4 000 feuilles d'arbres découpées pour la voûte.

1883
Fondation officielle de l'atelier de Joseph Saint-Hilaire. Louis Saint-Hilaire, frère de Joseph, débute à la boutique.

1886
Saint-Léon-de-Standon. Les plans et devis de l'église ont été faits par Herménégilde Morin et Joseph Saint-Hilaire, architecte (*Le journal de Québec,* 5 août 1886). Cette église fut refaite en 1925.

1887
(14 février)
Mariage de Joseph Saint-Hilaire et de Maggie Bergeron, à Saint-Romuald.

1895
(6 mai)

Naissance d'Alphonse Saint-Hilaire.

1897

J.-G. Trudelle quitte l'atelier Saint-Hilaire. Apprenti depuis 1893.

1897-1899

Saint-Pierre de Montmagny. Les syndics de la paroisse accordent l'entreprise des réparations du presbytère et des édifices de la fabrique à Joseph Saint-Hilaire pour la somme de 7 800 $. (Archives paroissiales, Saint-Pierre de Montmagny, Livre de comptes, 23 novembre 1897.)

1899
(12 juin)

Naissance de Joseph-Barnabé Saint-Hilaire.

1900

Église de Saint-Édouard de Lotbinière. Les plans sont de l'architecte David Ouellet et les travaux, de Joseph Saint-Hilaire.

1900

Saint-Zacharie de Metgermette. Restauration de l'église. Joseph Saint-Hilaire rapporte de Saint-Zacharie un ange grandeur nature en bois doré qu'il gardera chez lui avant de l'installer sur l'abat-voix de la chaire de l'église de Saint-Romuald. Cet ange avait été donné à la paroisse Saint-Zacharie par l'Hôpital-Général de Québec; datant du premier quart du XVIIIe siècle, il ornait autrefois l'abat-voix de la chaire de la chapelle. L'Hôpital-Général possède une lettre du curé Bouffard de Saint-Zacharie, datée du 13 septembre 1892, remerciant la communauté de lui avoir fait cadeau de cette statue.

1900-1910

Saint-Pierre de Rivière-du-Loup. Travaux par Saint-Hilaire.

1901

Saint-Romuald. Travaux et réparations par Joseph Saint-Hilaire, qui a fait don à l'église de quelques statues dont celles de sainte Anne et Notre-Dame de Pitié. « C'est en 1901 que les travaux de restauration, agrandissement de la sacristie, qui devaient coûter 20 000 $, furent entrepris et exécutés par Joseph Saint-Hilaire. » (Benjamin Demers, *La paroisse de Saint-Romuald d'Etchemin, avant et depuis son érection*, Québec, 1906.) Restauration des tableaux et fresques par Weidenbach et un peintre du nom de Vasa Pacirski. Ce serait cette même année que les trois statues en bois recouvertes de plomb de la façade de l'église, représentant saint Pierre, saint Paul et saint Romuald, furent sculptées par Louis Jobin.

1902
(23 juin)

Naissance de Laurier Saint-Hilaire, fils de Joseph.

1903

Église de Charny. Cette église, qui est en pierres et en briques d'Écosse, fut commencée en 1903 sous la direction de Joseph Saint-Hilaire. (Benjamin Demers, *La paroisse de Saint-Romuald d'Etchemin, avant et depuis son érection*, Québec, 1906.)

1904 (16 sept.)	Naissance de Simon Saint-Hilaire. Sera sculpteur à la boutique de son père avec Wellie Hallé.

1904
(16 sept.) Naissance de Simon Saint-Hilaire. Sera sculpteur à la boutique de son père avec Wellie Hallé.

Église de Saint-Lambert de Lévis. Plans, construction et décoration de l'église par Joseph Saint-Hilaire.

Église de Saint-Flavien (Lotbinière). Sculpture ornementale intérieure.

1907 Saint-Paul-de-la-Croix. Au dire de Neilson et Gagnon, architectes, Joseph Saint-Hilaire a fait les plans et la construction de l'église. La pierre fut transportée depuis l'île Verte.

1908 Naissance de Maurice Saint-Hilaire. Travaillera avec son père.

1909 Lauréat Vallière fait ses débuts en tant que sculpteur chez Joseph Saint-Hilaire.

Église de Sainte-Florence (Matapédia). Construction de l'église.

Église de Saint-Romuald. Construction de la (PL. 170) (PL. 171) chaire. Conception de Joseph Saint-Hilaire et sculpture de Lauréat Vallière. Un ange (PL. 172) sculpté dans le premier quart du XVIIIe siècle, provenant de l'Hôpital-Général de Québec qui en avait fait cadeau à l'église Saint-Zacharie de Metgermette en 1892, est donné à l'église de Saint-Romuald et installé sur l'abat-voix de la chaire. Joseph Lacroix fait l'escalier de la chaire.

1910 Église de Saint-Romuald. Clôture du (PL. 173 (PL. 174) chœur. Sculpture de Lauréat Vallière.

Église de Saint-Henri de Lévis. Restauration des tableaux de l'église par Joseph Saint-Hilaire.

Église des Escoumins (Saguenay). Scuptures de Lauréat Vallière.

1911 Église Saint-Louis-de-Courville. (PL. 175) Construction et ameublement (PL. 176) par Joseph Saint-Hilaire. D'après les plans de Saint-Hilaire, approuvés par l'archevêché de Québec, les coûts devaient s'élever à 50 300 $. Vallière fut chargé de l'ornementation et il sculpta une statue de saint Louis de 2,43 m de haut. Cette église brûla le 26 janvier 1917 et fut reconstruite par l'entrepreneur Joseph Gosselin de Lévis; c'est Henri Angers qui en fit la sculpture.

Église de Breakeyville. Joseph Saint-Hilaire est l'entrepreneur-constructeur et Lauréat Vallière sculpte l'ornementation intérieure. Cette église, qui fut transformée récemment, n'a gardé que quelques éléments de l'ancienne ornementation: un pélican en bois doré, de 46 cm par 53 cm, deux trophées de 24 cm en bois doré, une colombe en bois doré, deux gloires avec chrisme au nom du Christ et de la Vierge.

Église de Saint-François-Xavier de Rivière-du-Loup. Ornementation.

1913 Église de Saint-Ludger de Rivière-du-Loup. Ornementation.

Église de Saint-Marcel de L'Islet. Sculpture et décoration, sans doute par Lauréat Vallière.

Église de Saint-Justine de Dorchester. (PL. 177) Bénédiction de la deuxième église, le 19 octobre 1913. « Cette magnifique église fut construite par l'entrepreneur Jos. St-Hilaire de St-Romuald sous la direction de M. l'Abbé J.A. Kirouac curé et des architectes Ouellet et Lévesque. » (*Centenaire de la paroisse Saint-Justine de Dorchester, 1862-1962*, 1962, 152 p.) C'est Joseph Saint-Hilaire qui a fait les plans de l'église. Vallière sculpta la décoration; il fit aussi une statue de sainte Justine d'une hauteur de 3,65 m. L'église a brûlé le 23 mai 1936.

1914 Décès d'Octave Saint-Hilaire, frère de Joseph.

Église Notre-Dame-du-Perpétuel-Secours de Charny. Joseph Saint-Hilaire en a conçu les plans, l'ameublement et la décoration intérieure. L'église fut construite sous sa direction. Statuaire par Marcel Montreuil et A. Prévost de Québec.

Église de Saint-Cyrille de L'Islet. (PL. 178) Saint-Hilaire s'engage, en mars 1914, « à fournir tous les matériaux et faire tous les ouvrages requis pour construire l'église de St-Cyrille conformément aux plans et devis préparés par René T. Lemay, architecte de Québec. » (Archives paroissiales, Saint-Cyrille, document no. 97.) Cette église de pierre fut construite en 1916; la sculpture est de Vallière. Son coût avait été estimé à 70 400 $.

1915 Collège de Sainte-Anne-de-la-Pocatière, chapelle. Vallière travaille avec Saint-Hilaire à ce contrat. « Les stalles du chœur et les bancs de la nef sont en châtaignier. La teinture légère a une apparence de chêne doré. Les sculptures surtout des trônes font honneur au ciseau de monsieur Joseph St-Hilaire, entrepreneur. C'est encore lui qui a sculpté les modèles des chapiteaux et des autres ornements moulés en plâtre, par Monsieur Labrecque de Lévis. » (*Fêtes et souvenirs*, La Pocatière, 1918, p. 34; *Almanach de l'Action sociale catholique*, 1924.)

1917 Église du Sacré-Cœur d'Ottawa, (PL. 179) ornementation et sculpture, L. Vallière.

1918 Lauréat Vallière quitte l'atelier Saint-Hilaire pour aller travailler chez Villeneuve.

1918
(11 mars)
Décès de Ferdinand Saint-Hilaire, frère de Joseph.

1920
Alphonse Saint-Hilaire fait ses débuts à la boutique de son père.

1920
Collège de Saint-Romuald, chapelle. (PL. 144) Saint-Hilaire contribue à la construction de la chapelle du collège (qui brûla en 1948.

Collège de Sainte-Anne-de-la-Pocatière. Fabrication de l'ameublement de la chapelle.

Laurier Saint-Hilaire fait ses études au collège de Sainte-Anne-de-la-Pocatière.

Vers 1920, et jusqu'en 1925, Albert Mercier, sculpteur de Saint-Romuald, à l'emploi de Saint-Hilaire.

1920
Église de Saint-Omer de Bonaventure. Parachèvement intérieur. Statue en bois dans la façade. L'architecte est Beaulé.

Église de Gaspé. Banc avec appuis-bras en forme de tête de lion, donné par Joseph Saint-Hilaire à Mgr Ross. On retrouve un tel banc à l'église Saint-Zotique, à Montréal. Lauréat Vallière sculpta le buste de Mgr Ross en 1951.

1921
Laurier Saint-Hilaire débute à l'âge de 18 ans à l'atelier de son père.

1925
Église de Saint-Léon-de-Standon. Reconstruction de l'église. Plans et devis par Herménégilde Morin et Joseph Saint-Hilaire.

1925-1926
Saint-Marcellin des Escoumins. Construction de l'église. Entrepreneur: Joseph Saint-Hilaire.

1927
Alphonse Saint-Hilaire quitte l'atelier de son père pour aller étudier la musique en Europe.

Cathédrale de Rimouski. Travaux.

1927-1928
Église de Saint-Léon-le-Grand (Matapédia). Construction de l'église, de style gothique. Le granit fut transporté depuis les Escoumins. D'après une note de Marius Barbeau, Joseph Saint-Hilaire a dit: « J'ai bien travaillé en plâtre à Matapédia. »

1928
Région de Rivière-du-Loup. Autels d'une église.

1929
Église de Saint-François de Kamouraska. Décoration intérieure.

1930
Église de Causapscal. Construction de l'église. Pierre Lévesque, architecte.

1935
Église de Saint-David (Lévis). Réparation de l'église par la maison Saint-Hilaire.

1937	Chapelle des visitandines (Lévis). Construction par la maison Saint-Hilaire.
1939	Couvent de Dalhousie. Chapelle. Travaux.
	Chapelle des visitandines (Lévis). Plans, construction, décoration, voûte de la chapelle, tête d'ange.
	Couvent des sœurs de Sainte-Jeanne-d'Arc (Sillery). Intérieur de la chapelle par Saint-Hilaire. Christ en plâtre fait par G. Casini.
	Église de l'Immaculée-Conception de Robertsonville. Ameublement, autels, baldaquin, balustrade.
1939 (9 déc.)	Décès accidentel de Louis Saint-Hilaire, frère de Joseph. Il est tombé du clocher de l'église de Saint-Jean-Chrysostome. La maison Saint-Hilaire était chargée de la restauration de l'église.
1940	Simon Saint-Hilaire quitte la boutique de son père pour aller travailler chez Trudelle.
	Au début des années 1940, Joseph Saint-Hilaire vend son atelier à son fils Laurier (contrat passé devant le notaire Demers).
1941	Simon Saint-Hilaire revient à l'atelier Saint-Hilaire.
	Laurier Saint-Hilaire obtient de la Défense nationale du Canada un contrat de fabrication de meubles destinés aux forces armées. Il conserve ce contrat jusqu'à la fin de la guerre.
	Simon et Maurice Saint-Hilaire quittent l'atelier Saint-Hilaire pour aller travailler aux chantiers maritimes de Lauzon.
1943 (5 juillet)	Décès de Joseph Saint-Hilaire.
1945	Après la guerre, Laurier Saint-Hilaire reprend la restauration et la fabrication d'ameublements d'églises.
	Édouard Saint-Hilaire quitte l'atelier Saint-Hilaire pour entrer chez Villeneuve.
	Simon Saint-Hilaire est employé chez Ferland & Frères et quitte l'atelier Saint-Hilaire.
1945-1953	Laurier Saint-Hilaire effectue des travaux pour plusieurs endroits: Sainte-Amélie de Dorchester; Grand Falls (Nouveau-Brunswick); Dolbeau (lac Saint-Jean); Château-Richer; Saint-Jacques-de-Leeds; Paquetville (Nouveau-Brunswick);

Saint-Maurice (près de Trois-Rivières);
Saint-David (près de Lévis).

1953 L'atelier Saint-Hilaire est détruit par le feu.

1954 Reconstruction de l'atelier Saint-Hilaire de l'autre côté de la rue Saint-Hilaire, un peu plus au nord.

Annonce parue dans *Souvenir de Saint-Romuald*, 1954. «Laurier St-Hilaire, entrepreneur-manufacturier, fondée en 1883, ouvrage en bois, spécialité ameublement d'église.»

1957 Église de Saint-David. Laurier Saint-Hilaire obtient un contrat de 20 000$ pour la fabrication des bancs de l'église de Saint-David. Travaux de rénovation: de 1957 à 1960.

1962 Réal Saint-Hilaire, fils de Laurier, quitte la boutique de son père. Il entre à l'emploi du gouvernement du Québec. Il remplacera J.-Armand Trudelle qui avait remplacé Alphonse Houde.

1965 Décès d'Édouard Saint-Hilaire, frère de Joseph.
(29 juin)

1968 Église de Saint-Romuald. Deux confessionnaux. Sculpture de Vallière.

Laurier Saint-Hilaire vend son atelier à M. Bélanger, fabricant de roulottes.

1974 Décès de Laurier Saint-Hilaire.
(15 février)

1974 Décès de Simon Saint-Hilaire, frère de Laurier.
(2 mars)

1974 Décès de M. Bélanger. Fermeture de l'atelier Saint-Hilaire.

Œuvres et travaux effectués par la maison Saint-Hilaire dont on ne connaît pas la date d'exécution ni parfois le détail. Dans certains cas, seul le lieu de destination est connu.

Sources: renseignements fournis par la famille Saint-Hilaire.

Église des Saints-Anges (Beauce). Dernière réalisation majeure de Joseph Saint-Hilaire.

Chapiteau en bois sculpté par Lauréat Vallière. Servit de modèle pour être reproduit en plâtre. Un des premiers travaux de Vallière chez Saint-Hilaire.

Saint-Omer de Bonaventure. Construction de bois. Statue de Saint-Omer pour la façade.

Église de Breakeyville. Saint-Hilaire en a fait les plans, l'ameublement et la décoration. Il a aussi dirigé la construction de l'église.

Église de Dalhousie (Nouveau-Brunswick).

Église de Saint-Godefroi (Bonaventure). Parachèvement de l'église.

Courcelle (Mégantic).

Séminaire de Rimouski. Travaux de Saint-Hilaire (Notes de Barbeau).

Saint-Maurice de Thetford. Décoration intérieure (Notes de Barbeau).

Sainte-Françoise de Trois-Pistoles. Conception et construction de Joseph Saint-Hilaire. Style dorique.

Saint-Flavien de Lotbinière. Sculpture ornementale de l'intérieur de l'église.

Collège de Saint-Romuald. Joseph Saint-Hilaire a contribué à la construction de la chapelle du collège. Lauréat Vallière travaillait pour Jos. Villeneuve à cette époque.

Église de Causapscal. Saint-Hilaire est entrepreneur de l'église.

Saint-Léon-de-Standon.

Saint-Pierre-de-Montmagny.

J.-Georges Trudelle

1877
(27 mars)
Naissance de J.-Georges Trudelle à Lévis.

1893-1894
Trudelle fait son apprentissage chez Joseph Saint-Hilaire. Il poursuit en même temps des études à l'École des beaux-arts de Québec.

1897
Trudelle quitte la maison Saint-Hilaire pour aller travailler chez Jos. Gosselin, entrepreneur général de Lévis.

1902
Trudelle va travailler durant un peu plus de six mois à Nicolet avec un ami sculpteur.

Il revient à Lévis et fonde son propre atelier; son premier client est son ancien patron, Jos. Gosselin.

1903
(30 juin)
Mariage de J.-Georges Trudelle et d'Honorine Émond.

1904
Trudelle obtient un certificat en architecture.

Fermeture de la première boutique de Trudelle à Lévis. Il va travailler chez Villeneuve.

Naissance d'Armand Trudelle.

1906
Naissance d'Henri Trudelle.

1907
Trudelle quitte l'atelier Villeneuve et va travailler à Lévis pour un nommé Shaienks, manufacturier de jouets et entrepreneur.

1908
Ouverture d'une école du Conseil des arts et manufactures à Saint-Romuald. Trudelle y enseignera le dessin pendant 24 ans.

1910
(10 sept.)
Érection d'un monument sculpté par J.-Georges Trudelle, commémorant l'arrivée des premiers Trudelle au Canada en 1645. Trudel écrira dorénavant son nom « Trudelle ».

1911
Trudelle retourne travailler chez Villeneuve comme sculpteur.

1913
Il devient premier sculpteur et contremaître chez Villeneuve.

1918
Trudelle quitte temporairement l'atelier Villeneuve pour travailler chez Shaienks à Lévis.

1918-1920
Église Saint-Sauveur (Québec). Trudelle, contremaître et sculpteur chez Villeneuve, travaille au retable et au maître-autel de l'église.

1920	Église Saint-Grégoire de Montmorency. Trudelle participe à la réalisation de l'ameublement de l'église (contrat Villeneuve).
	Cathédrale de Chicoutimi. (PL. 145) (PL. 146) Les plans du maître-autel ont été tracés par J.-Georges Trudelle. Celui-ci travaille avec Vallière à la sculpture du trône épiscopal, du baldaquin, du maître-autel et de la chaire.
1923	Décès de Joseph Villeneuve. Trudelle devient le nouveau gérant de l'atelier Villeneuve; il s'occupera plus d'administration que de sculpture. Ses deux fils, Paul et Henri, sont apprentis à l'atelier.
1924-1927	Église Saint-Roch. Travaux. (PL 151) (PL. 152)
1925-1926	Basilique Notre-Dame de Québec. Trône épiscopal par (PL. 153) J.-Georges Trudelle et Lauréat Vallière (contrat Villeneuve).
1926	J.-Georges Trudelle achète une bâtisse (PL. 180) à Saint-Romuald qu'il transforme et rénove, en se servant notamment des anciennes fenêtres de l'église Saint-Roch de Québec. Cette bâtisse deviendra l'atelier Trudelle.
1928	Trudelle vend ses actions dans la compagnie Villeneuve et quitte l'entreprise pour ouvrir son propre atelier spécialisé dans la fabrication d'ameublement d'église. Ses fils travaillent avec lui. Sa raison sociale, J.-Georges Trudelle (fondée en 1902), rappelle sa première tentative quelque 26 ans plus tôt.
	Église des Éboulements (Charlevoix). Statue en bois doré (PL. 181) (Hauteur: 3,04 m) représentant la Vierge de l'Assomption. Sculpture de Henri Trudelle.
	Hôpital de Gaspé. Sous-contrat avec F.-X. Lambert.
1928	Livre de comptes de J.-Georges Trudelle, 1928-1939. Première entrée, le 5 octobre 1928. Argent en caisse 1 026,25 $. Le 31 octobre, payé à Armand, Henri, Maurice, Paul (salaires) 91,50 $.

1929 Extraits du livre de comptes pour l'année 1929.

7 mars, reçu chez Villeneuve	15.00 $
15 avril, " " "	38.00 $
25 avril, pour retable sculptures etc...	
M.A. Gagnon & frères	626.00 $
Jos. Villeneuve	29.00 $
Cong. Notre-Dame St-Romuald	
Prie-Dieu	25.50 $
14 novembre 1929, une chaire	550.00 $
13 décembre 1929, Alphonse	
Ferland, escalier de chaire	200.00 $

20 février	700.00	reçu acompte sur pinacle, Rév. M.J. Papineau
25 mai	638.52	retable, autel sculpture, M.A Gagnon & Frères de Lampton
7 juin	600.00	2 confessionnaux, Père Missionnaires du Sacré-Cœur
15 juillet	1000.00	Elzéar Filion
22 août	1000.00	" "
29 août	107.61	P.A. Boutin
14 septembre	18.55	Irénée Lecours
2 octobre	4000.00	Elzéar Filion
19 octobre	23.00	Irénée Lecours
2 novembre	2000.00	Elzéar Filion
14 novembre	342.22	Baribeau & Fils (cabinet)
22 novembre	6549.75	Elzéar Filion
14 décembre	539.23	Eugène Gagnon, l'Islet.

1930

Annonce parue dans l'*Album des églises de la province de Québec*, 1930, vol. III, p. 110. J.-Georges Trudelle se présente comme sculpteur, entrepreneur et manufacturier.

« Églises et communautés dans lesquelles j'ai exécuté des travaux de sculpture et d'ameublement.

Église Ste-Catherine d'Alexandrie, Montréal
Notre-Dame-de-la-Merci, Rock Island
 " St-Paul-de-Montmagny
 " Notre-Dame-du-Sacré-Cœur, Québec
 " St-Théophile-de-Racine, Shefford
Séminaire St-Germain, Rimouski
 " St-Charles Borromée, Sherbrooke
Collège Lévis, Lévis
 " St-Gabriel, St-Romuald
Couvent Congréganiste Notre-Dame
 " " " " St-Romuald
 " " " " St-Roch
 " " " " Montmagny
 " Jésus Marie Lauzon, Lévis. »

1930

Livre de comptes de J.-Georges Trudelle pour l'année 1930.

8 janvier	150.00	Dr Alp. Roy, armoire
1er mars	1064.00	Séminaire Rimouski, chaire
15 mars	204.00	Ubald Blouin, Sherbrooke, modèle église St-Paul-du-Buton en cours
8 avril	350.00	Alphonse Ferland, chaire (payé à)
17 avril	3.00	cène en plâtre, achat de Jos Villeneuve
17 avril	500.00	Albert Langevin, St-Victor

8 mai	500.00	" " acompte sur ouvrage, autel
22 mai	700.00	Albert Langevin, acompte sur ouvrage, autel
10 mai	41.82	Séminaire de Rimouski, chandelier pascal
10 mai	39.00	Roméo Montreuil, sculpture (payé à)
16 mai	123.40	De Jos St-Hilaire, sculpture fait à la journée
30 mai	50.90	Sœurs Jésus-Marie, Lauzon, niche
5 juin	100.85	Cong. Notre-Dame Couvent Montmagny, cloison vitrée
7 juin	339.00	Rév. Maurice Vincent, séminaire Sherbrooke dessins et fabrication autels
2 juillet	1800.00	Albert Langevin, St-Victor Beauce
12 juillet	200.00	Sœur Missionnaires d'Afrique
16 juillet	247.45	Sir Charles Fitzpatrick, autel
14 juillet	115.85	Cong. Notre-Dame Couvent Montmagny
19 juillet	200.00	Jos St-Hilaire
2 août	200.00	" "
11 août	29.30	Jos. St-Hilaire, modèle tête ange
16 août	200.00	" " école de chimie
30 août	40.00	Sœurs Missionnaires d'Afrique, Chemin Gomin à Sillery, réparation autel
30 septembre	200.00	" " "
7 septembre	155.00	Jos Prévost
15 octobre	25.25	Émile Dubé, 4 chapiteaux
15 novembre	389.00	Jos. Sawyer, catafalque
28 novembre	87.35	Jos. St-Hilaire, sculpture
3 décembre	151.00	Abbé Olivier Langlois, un classeur

1930 Église Saint-Frédéric (Drummondville). Les plans de l'église ont été conçus par l'architecte Audet. Les dessins du maître-autel, les boiseries, le buffet d'orgue sont du sculpteur et entrepreneur J.-Georges Trudelle.

1930
(4 février) Plan d'autel signé J.-Georges Trudelle (Archives de l'université Laval, Fonds Léopold Désy).

1930
(12 février) Plan d'un maître-autel et d'autels latéraux. Adrien Dufresne, architecte (Archives de l'université Laval, Fonds Léopold Désy).

1903-1932 Église de Beauport. Le retable, le maître-autel et les autels latéraux sont faits par la maison Trudelle.

1931	Livre de comptes de J.-Georges Trudelle pour l'année 1931.		
	8 janvier	202.00	Rév. Albert Pelletier, 2 confession-naux
	14 janvier	899.40	Mgr E.C. Laflamme, catafalque
	21 janvier	202.00	Albert Pelletier, curé Rouyn
	3 mars	36.47	J. MacNeil, Cap Breton, 9 emblèmes
	5 mars	8.08	Sœur Marie de l'Eucharistie, 1 panneau en sculpture
	7 mars	79.64	Hôpital Laval, Rév. Mère Supérieure, 2 piedestaux
	2 avril	201.00	Séminaire de Rimouski
	20 avril	479.40	Reçu Rév. J.O. Mousseau, 1 baptistère
	15 mai	500.00	Pères St-Sacrement, acompte sur confessionnaux
	1er juin	150.00	Rév. Sœurs de la Charité, Maison Ste-Brigite
	1er juin	1437.30	Rév. Pères St-Sacrement
	18 juin	72.75	Roméo Montreuil, salaire en dehors
	26 juin	500.00	Pères St-Sacrement, acompte sur confessionnaux
	18 juillet	585.00	Mgr J. Eugène Limoge, sculpture Valleyfield
	18 juillet	2500.00	Fabrique de Beauport
	27 juillet	5.50	A. Guimond, sculpture d'une vache
	10 août	500.00	Fabrique de Beauport
	15 août	800.00	Reçu des Pères St-Sacrement
	10 septembre	97.34	Ubald Blouin
1931	17 septembre	12.50	Payé à Jos. St-Hilaire, sculptures
	17 septembre	750.00	Fabrique de Beauport
	14 novembre	750.00	" "
	16 décembre	1500.00	" Notre-Dame de la-Nativité
	19 décembre	70.00	Payé à Roméo Montreuil
	24 décembre		

1931 Calendrier de l'année. J. G. Trudelle, téléphone 164, sculpteur, entrepreneur, manufacturier.

1931 (10 février) 26 croquis d'ornementation religieuse sur une même feuille, faits par J.-Georges Trudelle (Archives de l'université Laval, Fonds Léopold Désy).

1931 (septembre) Église de l'Immaculée-Conception (Sherbrooke). Plan du maître-autel et d'un autel latéral. J.-Aimé Poulin, architecte (Archives de l'université Laval, Fonds Léopold Désy).

1932 Église de Beauport. (PL. 182) (PL. 183) Bénédiction le 23 septembre 1932. Le retable, le maître-autel et les autels latéraux ont été faits par la maison Trudelle et les sculpteurs Henri Trudelle et Henri Angers. L'architecte était Adrien Dufresne. «Plus de trente statues sont incorporées à cette œuvre [le retable] fait de noyer noir, d'acajou du Honduras, de bois tendre»... (J.-Thomas Nadeau, *Une œuvre remarquable de sculpture*, 22 p.).

Livre de comptes de J.-Georges Trudelle pour l'année 1932.

19 janvier	80.00	Roméo Montreuil, salaire
22 janvier		
4 février	170.00	Alphonse Lecours, armoires
18 février	1200.00	F.X. Lambert, Sherbrooke
12 mars	800.00	" " "
22 mars	1500.00	" " "
22 mars	900.00	Fabrique de Beauport
18 avril	190.00	Roméo Montreuil
19 avril		" "
23 avril		" "
30 avril		" "
19 avril	28.00	W. Hallé, salaire
23 avril	1200.00	F.X. Lambert
11 juin	140.50	Rév. Elzéar Parent, 1 chaire, St-Vallier
16 juin	1000.00	F.X. Lambert
1er juillet	1144.00	Fabrique de Beaumont
22 juillet	1300.00	F.X. Lambert, Sherbrooke
26 août	1000.00	Fabrique de Beauport
3 octobre	357.41	" "
19 novembre	370.15	" "
24 novembre	355.15	" "

1933 Église de Saint-Romuald. Autel de la chapelle des morts (chapelle funéraire). Tombeau décoré d'un relief en chêne, représentant la mort de saint Joseph, sculpté par Henri Trudelle (72,39 cm par 38,1 cm).

Livre de comptes de J.-Georges Trudelle pour l'année 1933.

2 février	600.00	
10 février	167.00	Église St-Esprit
15 avril	200.00	Fabrique Drummondville (PL. 184)
22 avril	5.00	A. Guimond
1er mai	561.33	Mgr Limoge, Mont Laurier
1er mai	296.32	Mgr Limoge, Séminaire Mont Laurier
20 mai	250.00	Curé Dupont
26 juin	308.50	Fabrique St-Romuald

7 juillet	467.26	Fabrique Drummondville	
9 juillet	302.25	Fabrique St-Romuald, banc Leclerc	
8 août	100.00	Fabrique les Éboulements	
12 septembre	160.19	plus 26.24 Z. Guimont	
26 septembre	100.00	Fabrique Les Éboulements	
20 décembre	269.40	Fabrique Beauport	

1933
(16 sept.) Plans de bancs d'église tracés par J.-Georges Trudelle (Archives de l'université Laval, Fonds Léopold Désy).

1934
(1er mars) Plan d'un baptistère tracé par J.-Georges Trudelle (Archives de l'université Laval, Fonds Léopold Désy).

1934
(18 juillet) Deux plans d'autels de style moderne, tracés par J.-Georges Trudelle (Archives de l'université Laval, Fonds Léopold Désy).

1934 Annonce parue dans l'*Album des églises de la province de Québec*, 1934, vol. VI, p. 156. J.-Georges Trudelle donne la liste des endroits où il a fait des travaux.

Église de l'Immaculée-Conception, Sherbrooke. J.-A. Poulin, architecte. Les trois autels.
 " Saint-Théophile de Racine, Shefford.
 " Ferme-Neuve, Mont-Laurier. Balustrade, prie-Dieu.
 " Notre-Dame-du-Sacré-Cœur, Québec.
 " Notre-Dame-de-la-Merci, Rockland, Ontario. Les trois autels.
 " Sainte-Catherine d'Alexandrie, Montréal. Un dais.
 " Saint-Paul-de-Montmagny. Maître-autel et deux autels latéraux.
Basilique Notre-Dame de Québec. Catafalque.
Cathédrale de Mont-Laurier. Les autels.
Séminaire Saint-Charles-Borromée, Sherbrooke.
 " de Mont-Laurier. Deux autels.
 " de Saint-Germain de Rimouski. Fauteuils, prie-Dieu, chaire, autel.
Couvent de Saint-Romuald (Congrégation de Notre-Dame).
 " Saint-Roch, Québec (Congrégation de Notre-Dame).
 " de Montmagny (Congrégation de Notre-Dame).
 " de Jésus-Marie, Lauzon.
Collège Saint-Gabriel, Saint-Romuald.
 " de Lévis.

Livre de comptes de J.-Georges Trudelle pour l'année 1934.

3 janvier	125.00	Éboulements	
20 janvier	237.38	Église St-Maurice Thetford, niches	
30 janvier	300.00	Fabrique de Beauport	
2 avril	500.00	"	"
12 mai	1000.00	Rév. Père Fortin	
30 mai	500.00	Fabrique de Beauport	

28 juin	300.00	Fabrique de Beauport
13 juillet	500.00	" "
27 août	72.50	Acheté plâtre St-Jean Bathurst, N.B.
3 octobre	177.20	Fabrique Beauport
25 octobre	185.00	Rév. Curé Carrier, Lévis
24 novembre	112.50	A. Gagnon & Frères
3 décembre	2100.00	Fabrique Bathurst

1934-1935 Cathédrale de Valleyfield. (PL. 185) (PL. 186) La maison Trudelle a fait l'ameublement, la cloison et les stalles du chœur, un christ en croix, un siège d'évêque, un fauteuil, un prie-Dieu, les cinq autels dont le maître-autel. Henri Trudelle a sculpté les quatre évangélistes du baldaquin.

1935 Livre de comptes de J.-Georges Trudelle pour l'année 1935.

10 mai	75.00	À Roméo Montreuil, sculpteur
14 mai		" "
11 juin	1500.00	Reçu acompte Valleyfield
14 juin	22.00	À Roméo Montreuil
2 août	1050.00	Fabrique St-Bruno
10 septembre	500.00	Cathédrale de Valleyfield
7 octobre	2000.00	" "
1er octobre	587.00	R.P.P. Jésuites
26 octobre	800.00	F.X. Lambert
1er novembre	1700.00	Valleyfield
13 novembre	900.00	F.X. Lambert

1936
(25 février) Plans de 13 motifs pour panneaux d'autels, signés J.-Geo. Trudelle (Archives de l'université Laval, Fonds Léopold Désy).

1936 Livre de comptes de J.-Georges Trudelle pour l'année 1936.

29 janvier	661.62	Valleyfield
7 mars	120.00	Fabrique St-Romuald
12 mars	600.00	F.X. Lambert
3 avril	1750.00	" "
8 avril	200.00	" "
9 avril	850.00	" "
12 juin	400.00	" "
14 juillet	200.00	" "
15 juillet	241.50	Valleyfield
3 août	200.00	F.X. Lambert
12 août	500.00	Ville Lasalle
1er septembre	224.00	Rév. Père Lorenzo Gauthier
19 septembre	84.61	F.X. Lambert
22 octobre	500.00	Ville Lasalle
25 octobre	116.00	Rév. Père Lorenzo Gauthier
23 novembre	290.00	Fabrique Thetford

23 décembre	400.00	Ville Lasalle

1937 — Livre de comptes de J.-Georges Trudelle pour l'année 1937.

Église Saint-Julien (Lachute Mills). 3 janvier 1937, 7 737 $.

Date	Montant	Bénéficiaire
7 janvier	475.00	Ville Lasalle
30 janvier	211.00	Père Tremblay
2 mars	265.00	Père Allion (?) Ville Lasalle
20 mars	285.00	Daprato
1er avril	240.00	Congrégation de Notre-Dame
1er avril	250.00	Statuaire Daprato
1er avril	134.00	Corp. Episcopale Valleyfield
1er avril	307.56	Lemelin & Lacroix
25 juin	3000.00	Fabrique Lachute
30 juin	250.00	Fonderie de St-Anselme
4 septembre	8.64	Petrucci C. Carli
10 septembre	1350.00	Fabrique Lachute
9 octobre	245.24	École Normale Mérici
25 novembre	1000.00	Lachute
9 décembre	100.00	Cathédrale Valleyfield
16 décembre	355.67	Co. Daprato

1938 — Livre de comptes de J.-Georges Trudelle pour l'année 1938.

Date	Montant	Bénéficiaire
3 janvier		transport statue St-Isidore
11 janvier		Charretier autels Joliette, 2 voyages, station
29 janvier	752.00	Scolasticat St-Charles Borromée
10 mars	500.00	Lemelin & Lacroix
25 mars		
25 mars	120.37	Fabrique St-Isidore, statue
1er avril	618.96	Ayers Lachute, Dessins
28 avril	700.00	" "
28 avril	171.30	R.P. Desmond, Sask.
12 mai	336.44	J.O. Lambert
14 juillet	259.79	Ayers Lachute
27 juillet	750.00	Rév. Père Côté (St-Sacrement)
29 juillet	159.89	" " "
29 juillet	100.00	Pères T. St-Sacrement
9 août	1800.00	J.C. Julien Fabrique St-Henri
17 août	297.00	Ayers Lachute
29 juillet	600.00	Patronage Lévis
8 septembre	250.00	J.C. Julien Fabrique St-Henri
24 septembre	420.00	École Normale
29 septembre	157.25	Pères du T. St-Sacrement
29 septembre	200.00	Fabrique St-Henri
29 septembre	88.00	" "
29 septembre	338.80	Fabrique St-Pierre I.O.

29 novembre	525.00	Pères du T. St-Sacrement
2 décembre	400.00	" "
13 décembre	178.45	Jos Villeneuve Ltée
21 décembre	1980.00	Desmarais & Robitaille
21 décembre	464.10	Fabrique St-Romuald

1938 École normale de Mérici. Adrien Dufresne, architecte. Stalles des ursulines, une banquette, deux crédences, deux tables, un encadrement en chêne, deux anges (Hauteur: 60,96 cm) devant être placés de chaque côté du maître-autel, une console (Hauteur: 27,94 cm), une madone (Hauteur: 2,13 m) en bois peint, un autel, des statues de saint Joseph et de la sainte Vierge (Hauteur: environ 1,50 m).

Spencer Wood (Ministère des Travaux publics). Plan d'un coffret avec armoire daté du 7 septembre 1938 (Archives de l'université Laval, Fonds Léopold Désy).

Monastère de Saint-Benoît-du-Lac. Sculpture et travaux.

1939
(29 avril) Croquis pour tricentenaire de Saint-Romuald, signé J.-Geo. Trudelle (Archives de l'université Laval, Fonds Léopold Désy).

1939 Livre de comptes de J.-Georges Trudelle pour l'année 1939.

14 janvier	464.10	Fabrique St-Romuald
24 janvier	495.00	Desmarais & Robitaille
31 janvier	147.00	Patro Laval
24 février	1437.50	Desmarais & Robitaille
29 mars	462.96	École Normale Mérici
31 mars	356.97	Jos Villeneuve Ltée
22 avril	356.97	" "
6 mai	120.50	Hon. Johnny Bourque
10 juillet	1500.00	Acompte Jos Villeneuve Ltée
14 août		" "
17 août	225.00	sur place à la crèche ou-
19 août		vrage Villeneuve d'après auditeur
19 août	500.00	Jos. Villeneuve Ltée
9 septembre	3753.92	ouvrage Villeneuve d'après auditeur
11 septembre	525.35	" " " "
12 septembre	1450.00	Externat St-Jean Eudes
22 septembre	817.81	Asile du Bon Pasteur
26 septembre		R.S. Bon Pasteur, Jonquière
27 septembre	230.00	Externat Pères Eudistes, St-Jean-Eudes
28 octobre		Ottawa, N.D. du P.S.
16 novembre	118.63	Ayers Lachute
30 décembre	4000.00	Ottawa

1939	Église des Éboulements (Livre de comptes de J.-Georges Trudelle). Mobilier.

500.00	Les stalles
4855.00	Les bancs à 20$
400.00	La table de communion, 75 pieds
1000.00	Les 4 confessionnaux
400.00	Le vestiaire
80.00	Armoire sousbassement

7235.00	
325.00	1 tombeau maître-autel
1000.00	2 tombeaux autels latéraux
600.00	2 trônes
500.00	1 banc d'œuvre
1000.00	1 chaire
200.00	1 fonts baptismaux
175.00	1 banc célébrant et 4 banquettes
60.00	2 crédences
1000.00	fond du chœur (retable?)
175.00	2 gloires de voûtes, 8 écoiçoins

5035.00

1939-1940	Robertsonville, près de Lachute. Travaux.
1939-1945	Contrat d'ameublement pour l'armée canadienne.
1940	Simon Saint-Hilaire travaille avec J.-Georges Trudelle.
1940 (4 sept.)	Église de l'Immaculée-Conception (Robertsonville). Plan du maître-autel tracé par J.-Georges Trudelle (Archives de l'université Laval, Fonds Léopold Désy).
1942	Église Saint-Joseph de Grantham. Les bancs ont été fabriqués par la maison Trudelle. La menuiserie est en merisier.
1943-1946	Église de Lachine. Livre d'honneur dédié aux soldats de Lachine. Dessiné par l'architecte Paul-A. Lemieux de Lachine. Les plans, dates du 9 octobre 1943, sont conservés aux archives de l'université Laval, Fonds Léopold Désy. Réalisé en merisier par le sculpteur Henri Trudelle. L'autel supporte trois figures symboliques: la mère canadienne (PL. 187) flanquée de deux soldats.
1946	Basilique Sainte-Anne de Beaupré. Soumission de la maison Trudelle en vue d'obtenir un contrat pour la fabrication de deux retables et autels pour la crypte. Trudelle en estimait le coût à 2 690$. Les architectes étaient Maxime Roisin et J.-N. Audet. (Archives paroissiales, Sainte-Anne de Beaupré, 3745-1, lettre du 28 octobre 1946.) Le contrat fut signé le 5 mars 1947.

1947 La statue de Guillaume Couture, (PL. 188) commémorant l'arrivée du premier colon à Lauzon, est érigée en face du presbytère de Lauzon. Elle a été sculptée par J.-Georges et Henri Trudelle et coulée dans le bronze chez Lucien Guay de Lauzon (Hauteur: 2,24 m).

1947
(23 juin) Église Saint-Grégoire de Montmorency. Tabernacle. « C'est M.G. Trudel [*sic*] de Saint-Romuald, qui, à la demande de Adrien Dufresne arch. de l'église, a exécuté cette œuvre d'art […] Ce tabernacle sera le point de mire dans cette église. » *(Journal de Montréal)*

Église de Saint-Romuald. Balustrade du chœur. Dessin et fabrication par J.-Georges Trudelle, d'après des dessins de dom Bellot. Sculpture d'Henri Trudelle. Composition: huit panneaux et deux portes sculptés en noyer, un agneau sur un livre, un pélican avec ses petits. La Cène, 13 personnages; la Communion, 12 personnages; la Manne, 4 personnages; les Noces de Cana, 8 personnages; la Multiplication des pains, 11 personnages; le Sacrifice d'Abraham, 3 personnages; le sacrifice de Melchisedech. 6 personnages; Joseph et ses frères, 10 personnages. En outre, 12 petits tableaux. La balustrade ne fut livrée qu'en 1950.

Église de Saint-Romuald. Réparation et transformation de deux autels.

1948 Abbaye cistercienne Notre-Dame du Bon Conseil (Saint-Romuald). Autel de sacristie, confessionnaux, prie-Dieu. La menuiserie a été faite par Francis Roberge, qui avait été auparavant contremaître chez Gosselin de Lévis.

Église de Saint-Romuald. Armoire.

Basilique Sainte-Anne-de-Beaupré. Retable de l'autel Saint-Patrice.

1950
(9 fév.) Décès de J.-Georges Trudelle. Sa veuve devient propriétaire de l'entreprise et ses fils Armand, Paul, Maurice et Henri continuent d'y travailler.

1950 Église de Saint-Romuald. Le relief du tombeau de la chapelle des morts pour la crypte de l'église est terminé et posé. Il a été sculpté par Henri Trudelle d'après un plan de dom Bellot, de Saint-Benoît-du-Lac.

1950-1956 Église Saint-Frédéric de Drummondville. Statue, Vierge, catafalque, abat-voix, retable. Dessin du maître-autel, des boiseries et du buffet d'orgue par l'architecte Audet de Sherbrooke. Trudelle fut l'artisan du retable et de l'autel. (E.-C. Rajotte, *Drummondville, 150 ans de vie quotidienne*, Éditions des Cantons, 1972, 153 p.)

Église Saint-Joseph de Drummondville. Banquette de célébrant.

Église de Normandin (lac Saint-Jean). Lutrin en chêne, (PL. 189) dessiné par Paul A. Lemieux de Lachine, fait par la maison Trudelle pour remplacer la chaire. Ce style de lutrin est semblable à celui que sculpta Vallière pour l'église Notre-Dame-de-Grâce à Montréal. (PL. 88) Sculpture du Christ et de saint Pierre, grandeur nature, par Henri Trudelle. Cette église a brûlé en 1973.

Église Saint-Vincent-de-Paul (Québec). Bancs et stalles, maître-autel de style gothique, deux autels latéraux, balustrade et boiseries.

Pères de Saint-Vincent-de-Paul (chemin Sainte-Foy, Québec). Un autel, une statue de saint Vincent avec un enfant (Hauteur: 3,05 m), bancs de la chapelle.

1951 Église Notre-Dame-du-Sacré-Cœur (Ville Lasalle). Bancs et confessionnaux.

1952 Pères du Sacré-Cœur, Ville Lasalle. Travaux.

1952 Au dire de J.-Armand Trudelle, on a réalisé à l'atelier Trudelle plusieurs sculptures, des chapiteaux, des consoles, des angelots, etc., devant servir à faire des contre-moules destinés à la fabrication de plâtres en série.

1953 Vente des intérêts de madame J.-Georges Trudelle à son fils J.-Armand Trudelle. Celui-ci devient directeur de l'entreprise jusqu'en 1956.

Église de Breakeyville. Sculpture.

Église Saint-Jean-Baptiste (Québec). Sculpture.

Église Notre-Dame-du-Sacré-Cœur de Ville Lasalle (Montréal). Stalles et bancs, balustrade, tombeau, maître-autel.

Collège de Lauzon. Statue de saint Joseph recouverte de plomb (Hauteur: 3,35 m), bancs, tabouret, crédence, banc des marguillers, baptistère avec scène du baptême du Christ sculptée par Henri Trudelle, confessionnaux, deux trophées.

Hôpital-Général de Québec. ouvrage sculpté.

Église de Saint-Brieux (Saskatchewan). Ameublement, autels, bancs, balustrade, stalles.

Hôpital de la Miséricorde (Québec). Autel, ameublement, sculpture.

Couvent des sœurs de Saint-Louis-de-France, Bienville. Chapelle. Trois autels et autres sculptures. Les plans du maître-autel et des autels latéraux, signés par Paul E. Samson, architecte, le 20 août 1953, sont conservés aux archives de l'uni-

versité Laval, Fonds Léopold Désy.

1954 Sculpture pour la maison O. Chalifour, entrepreneur, pour la somme de 600 $.

Sculpture pour Vachon & Vachon, 680 $.

Église de Valley-Jonction. Sculpture pour la somme de 650 $. Fauteuils et prie-Dieu.

Église Notre-Dame du lac Sergent. Ameublement.

Presbytère de Notre-Dame-de-Foy (Sainte-Foy). Vierge sculptée dans un poteau d'escalier.

Bureau de poste, Ottawa.

Église de Saint-Michel de Bellechasse. Travaux.

Église du Christ-Roi (Lévis). Plans de J.-Armand Trudelle et coût évalué à 20 000 $. Ameublement par la maison Trudelle.

1955 Église de Stadacona. Ameublement.

Collège militaire royal de Saint-Jean. Christ en croix, autel, chaire, balustrade, bancs, crédence.

Hôpital des convalescents(?). Ameublement de la chapelle, 10 000 $.

Couvent des sœurs de Saint-Louis-de-France (Bienville). Christ en croix sculpté par Henri Trudelle.

Église de Saint-Eugène. Ameublement, 8 000 $.

Parlement de Québec. Portes de chêne pour l'entrée sud du parlement, sur Grande-Allée. (*Tribune de Lévis*, 25 novembre 1955.) Architecte: Fontaine.

1955 Église Notre-Dame-du-Chemin (Québec). Une banquette.

Église Notre-Dame-des-Neiges (Montréal). Une croix avec Christ sculpté par Henri Trudelle.

Couvent des pères eudistes (boul. Rosemont, Montréal). Huit confessionnaux, une balustrade pour l'église, une balustrade pour la communauté, une table de communion.

Défense nationale (Ottawa).

Assemblée législative (Québec). Fauteuil en noyer pour l'orateur de l'assemblée, sculpté par Henri Trudelle (il en aurait sculpté plusieurs autres).

Généralat des ursulines de Québec. Ameublement de la chapelle. Statue de la Vierge à l'Enfant (Hauteur: 1,82 m) sculptée dans le bois par Henri Trudelle, placée à 5,18 m du sol dans une niche, recouverte de peinture grise, Madone couronnée, tenant l'Enfant Jésus dans ses bras avec un globe

terrestre, écrasant le serpent de son pied gauche et tenant un chapelet dans sa main droite.

Couvent des sœurs de Sainte-Jeanne-d'Arc (Sillery). Ameublement de la chapelle.

Hôpital de Charny. Ameublement de la chapelle. Autel. Les travaux débutent en novembre 1955.

Église de East Broughton. Un fauteuil.

Tables pour la compagnie B.V.D.

Frères des écoles chrétiennes. Ameublement de la chapelle.

1956 L'entreprise Trudelle cesse ses opérations. L'équipement est vendu à M. Morin qui achète la bâtisse l'année suivante.

1957 Église du Saint-Esprit (Québec). Stalles (Source: J.-Armand Trudelle, documents et entrevues, 1978-1981).

1962 J.-Armand Trudelle travaille pour les Travaux publics (gouvernement du Québec) jusqu'en 1967. Il remplace Alphonse Houde qui prend sa retraite.

1966 Couvent des sœurs du Bon-Pasteur. Statue en ronde-bosse de sainte Anne sculptée par Henri Trudelle.

1968 Église de Saint-Romuald. Confessionnaux par J.-Armand et Henri Trudelle.

1970 Décès de Henri Trudelle, sculpteur.

Décès de Honorine Emond, veuve de J.-Georges Trudelle.

1982 Décès de J.-Armand Trudelle, le 11 mars, à Saint-Romuald.

Œuvres et travaux effectués par la maison Trudelle dont on ne connaît pas la date d'exécution ni parfois le détail. Dans certains cas, seul le lieu de destination est connu.

Source: Livre de comptes de la maison Trudelle.

Cathédrale de Valleyfield, chapelle des mariages. Statue du Sacré-Cœur.

Cathédrale d'Amos.

Église de Lachute (Argenteuil). Fauteuil d'évêque, prie-Dieu, bancs.

Église Saint-Julien (Lachute). Travaux pour la somme de 7 737 $.

Église Sainte-Geneviève de Batiscan. Bancs.

Hôtel-Dieu de Saint-Georges de Beauce. Un autel.

Église de Saint-Jules (Beauce). Une banquette.

Église de Saint-Théophile (Beauce). Trois autels, fauteuils, prie-Dieu.

Pères du Sacré-Cœur (Beauport). Un autel.

Sainte-Anne-de-Beaupré. Deux reliquaires.

Sanatorium Bégin (Dorchester). Une balustrade, un autel.

Église de Saint-Vallier. Une chaire.

Église de Berthierville. Un autel.

Notre-Dame-du-Cap (Cap-de-la-Madeleine). Un tombeau.

Couvent de l'Adoration Valdombre (Chambly). Confessionnal, autel, banquette.

Église de Saint-Bruno (Chambly). Balustrade, chaire et abat-voix, trois autels et tombeaux, baptistère.

Pères eudistes, Saint-Jean-Eudes (Chicoutimi). Un autel.

Ministère de la Défense nationale (Canada). 49 christs en croix distribués dans dix provinces.

Église de Lambton. Autel, retable, sculpture.

A. Gagnon & Frères, Lambton. Un contrat.

Église de Saint-Jean-Baptiste-d'Halifax. Un autel.

Saint-Hyacinthe. Statuette représentant la Vierge, (PL. 190) sculptée par Henri Trudelle.

Église de Cap-Saint-Ignace. Tabernacle et tombeau.

Église de Saint-Pierre (île d'Orléans). Quatre fauteuils et prie-Dieu.

Sœurs de la Charité (îles de la Madeleine). Deux autels.

Scolasticat Saint-Charles (Joliette). Dix autels.

R.P. Gauthier, Joliette. Un maître-autel.

Saint-Julien de Lachute.

Couvent de Kamouraska. Un autel, un tabernacle.

Église de Naudville (lac Saint-Jean). Bancs.

Église de Saint-Gédéon (lac Saint-Jean). Une chaire.

Église d'Iberville (lac Saint-Jean).

La Trappe de Mistassini (lac Saint-Jean). Boiseries, ambon, chaire.

Couvent de La Durantaye. Fauteuils et prie-Dieu, banc constable, tabernacle et tombeau.

Lauzon. Calvaire.

Collège de Lauzon. Statue.

Couvent de Lévis. Chaire.

Collège de Lévis. Prie-Dieu.

Sœurs du Précieux-Sang-de-Jésus (Lévis). Banquette.

Église de Lévis. Autel, commandé par le R.P. Eugène Carrier, curé de Lévis.

Sœurs de l'Hôtel-Dieu de Lévis. Un autel et une statue de Sainte-Thérèse, grandeur nature, placée sur le terrain de la communauté.

Notre-Dame-de-Lévis. Un saint Joseph, une Vierge, un ostensoir en bois, un calvaire, un siège d'évêque. Trois statues sur un même socle, couvertes de plomb (un Sacré-Cœur au centre, un saint Joseph et sainte Thérèse avec l'Enfant-Jésus), dessinées par J.-G. Trudelle (l'œuvre ne fut pas retrouvée).

Église de Saint-Lambert (près de Lévis). Bancs.

R.P. M. Beaudoin, Lévis. Un autel.

Eugène Gagnon de L'Islet. Contrat.

Hôpital de La Malbaie. Un autel.

Église Sainte-Sophie (comté de Mégantic). Une banquette.

Maison Desmarais & Robitaille, Montréal. Six autels pliants et crédences; 61 autels et crédences; deux autels.

Église Saint-Jean-Berchmans (Montréal). Fauteuils.

Église Notre-Dame de Montréal. Six chandeliers en bois, un tombeau en chêne.

Église Notre-Dame-de-Grâce (Montréal). Un autel pour la crypte.

Hôpital Notre-Dame de Lourdes (Montréal). Balustrade, baldaquin, autel.

Église Saint-Malachie (Montréal). Deux retables.

Église de Lachine. Ameublement général, banc d'œuvre, monument aux soldats.

Église de Longueuil. Un banc d'œuvre.

Église Notre-Dame-du-Perpétuel-Secours (Montréal). Deux fauteuils et prie-Dieu.

Église Saint-Rédempteur (Montréal). Bancs.

Église de Verdun. Chaire.

Église Saint-Zotique (Montréal). Baptistère.

Pères dominicains, (Montréal). Sept autels et prie-Dieu.

Cathédrale d'Antigonish (Nouvelle-Écosse).

Hôpital de Bathurst (Nouveau-Brunswick). Baldaquin, autel.

Couvent de Campbelton (Nouveau-Brunswick). Une balustrade.

Glace Bay (Antigonish, Nouvelle-Écosse).

Chemin de croix.

Lewisville (Nouveau-Brunswick). Bancs.

Église de Melville Cove (Nouvelle-Écosse). Un autel.

Église de Memramcook (Nouveau-Brunswick).

Cathédrale de Moncton (Nouveau-Brunswick).

Église de North Sydney (Nouvelle-Écosse).

Église de New Waterford (Nouvelle-Écosse). Un baldaquin.

Ottawa. Un retable, un autel, un baldaquin en noyer.

Hôpital d'Ottawa.

Église Notre-Dame-du-Perpétuel-Secours (Ottawa). Bancs et balustrade.

Église Saint-Joseph (Ottawa). Un baldaquin, un autel.

Pères rédemptoristes (Ottawa). Un autel.

École ménagère de Saint-Pascal de Kamouraska. Un autel.

Sœurs du Bon-Pasteur (Jonquière). Un autel.

Pointe-au-Pic. Un autel.

Pointe-du-Lac.

Sœurs de Notre-Dame-de-Sainte-Croix (Pont-Alain). Un maître-autel et deux autels latéraux.

Église de Pont-Rouge (Portneuf). Une banquette et un prie-Dieu.

Église Saint-Esprit (Québec).

Église Saint-François-d'Assise (Québec). Une banquette.

Église Notre-Dame-de-Jacques-Cartier (Québec). Un catafalque.

Église Saint-Sacrement (Québec). Deux baldaquins, autels latéraux, boiseries, siège d'évêque, trône, baptistère, banquette, banc de constable, stalles, 12 confessionnaux.

Basilique Notre-Dame de Québec. Autels pour la chapelle Saint-Louis et la chapelle Notre-Dame.

Citadelle de Québec. Autel, balustrade, autels.

St Brigit's Home (Québec). Un autel.

Collège Saint-Charles-Garnier (Québec). Plafonds, panneaux sculptés.

Compagnie Deslauriers et Fils, (Québec). Contrat.

Externat classique Saint-Fidèle (pères eudistes, Québec). Sept autels.

Église Saint-Gérard (Québec). Trois autels, trois tombeaux.

Hôpital Laval.

Sœurs Blanches d'Afrique. Un autel.

Pères du Sacré-Cœur (Québec). Trois autels, une balustrade.

Croquis d'un chandelier par J.-Georges Trudelle.

Confessionnal et meuble de sacristie, par J.-Georges Trudelle, sculpteur.

Plusieurs croquis et plans d'autels.

Plan d'un christ en croix de 5,49 m, pour Desmarais & Robitaille, de Montréal.

Église de Rollet (Témiscamingue). Plan d'un autel par J.-Georges Trudelle.

Église Saint-Roch. Plan d'un fauteuil du chœur.

Cathédrale Notre-Dame-de-l'Assomption (Moncton, Nouveau-Brunswick). Plans de meubles pour la sacristie par J.-Georges Trudelle.

Plan d'un autel à l'encre de chine.

Plusieurs plans et croquis d'autels, de bancs, d'armoires, etc., non identifiés. (Voir carnet de voyage de J.-Georges Trudelle). Trudelle a travaillé avec Georges Campeau, doreur, qui habitait au 426, rue Saint-François, Québec.

Église Sainte-Cunégonde (Montréal). Un maître-autel, commandé par Lucien Pineault, curé de la paroisse.

Pères dominicains (Ottawa). Trois christs en croix sculptés en chêne.

Travaux pour le R.P. Bissonnette, père Blanc missionnaire d'Afrique.

Église de Saint-Henri (Montréal). Travaux commandés par M. Roux, curé de la paroisse.

Église d'Amos (Abitibi). Autels, confessionnaux, balustrade, bancs en merisier.

Pères eudistes (Charlesbourg). Maître-autel, croix liturgique, boiseries.

Chapelle du parc des Laurentides (Québec). Un baptistère.

Une banquette et un autel pour Mgr Courchesne de Rimouski.

Église de Racine (Cantons de l'Est). Un maître-autel.

Sœurs de Jésus-Marie (Rimouski). Une banquette.

Saint-Romuald. Reposoir à l'occasion de la Fête-Dieu.

Église de Laventure (Saskatchewan). Un autel commandé par A. Dumas, curé.

Église de Cookshire (Cantons de l'Est). Une croix.

Sherbrooke. Contrat de 1 500 $ avec F.-X. Lambert.

Pères rédemptoristes de Sherbrooke. Baldaquin, autel.

Église d'Escourt (Témiscouata). Baldaquin, chaire, cloisons et boiseries.

Saint-Alphonse de Thetford. Une statue de 3,66 m, couverte de plomb pour l'extérieur.

Saint-Maurice de Thetford. Statue de 3,66 m, tabernacle, baldaquin.

Sœurs de l'Immaculée-Conception (Trois-Rivières). Un autel.

Contrat de 14 000 $ avec Elzéar Filion.

Deux autels pour l'Afrique, offerts par J.-Georges Trudelle au R.P. Lachance.

Draperies sculptées pour fourgon funéraire. (PL. 168)

Statues grandeur nature de saint Romain, de l'Enfant-Jésus, du Sacré-Cœur, de saint Joseph, d'un ange, de saint Isidore tenant les manches d'une charrue.

Une Vierge (Hauteur: 1,98 m).

Melville (Saskatchewan).

Hôpital Sainte-Thérèse (Saskatchewan). Un autel.

Un autel commandé par le R.P. Desmond Thisdale (Saskatchewan).

Séminaire de Sherbrooke. Un autel pour l'oratoire.

Inventaire partiel du dossier de J.-Georges Trudelle, sculpteur. Archives de l'université Laval, Fonds Léopold Désy.

Dessin d'un miroir, pour la maison P.A. Boutin, à Lauzon. Signé.

Plan d'une balustrade. Non signé.

Un croquis représentant la Trinité.

Plan des stalles pour l'église Saint-Sacrement; 12 dessins très élaborés pour la sculpture des prie-dieu.

Foyer de maison.

Croquis d'une tête d'ange.

Croquis d'un groupe pour l'église Notre-Dame de Lévis. (PL. 191)

Plan d'un confessionnal pliant pour un concours, par J.-Georges Trudelle. Fut breveté.

Deux projets de bancs, par J.-Georges Trudelle.

Croquis pour sculpture d'un panneau.

Église Saint-Joseph de Lauzon. Plan (projet) d'un confessionnal, par J.-Georges Trudelle.

Église Saint-Julien (Lachute). Plan d'un baptistère par J.-Georges Trudelle, sculpteur.

Plan d'un foyer pour la maison de V. Lemieux, par J.-Georges Trudelle.

Plan d'un baptistère, par J.-Georges Trudelle, sculpteur.

Foyer de la maison Samson, à Lévis, par J.-Georges Trudelle.

Six plans d'autels sans tabernacle, par J.-Georges Trudelle.

Église Saint-Julien (Lachute). Projet de maître-autel (trois croquis), signé par J.-Georges Trudelle.

Croquis de maître-autel, rehaussé de couleurs, fait par J.-Georges Trudelle.

Église Notre-Dame-du-Sacré-Cœur (Ville Lasalle). Plan du maître-autel et d'un autel latéral, par J.-Georges Trudelle.

Plan d'une bibliothèque, dessinée par l'architecte Adrien Dufresne, portant des décorations et le sigle des francs-maçons.

20 croquis de bancs d'église.

Plan d'autel et christ en croix sous baldaquin, par J.-Georges Trudelle.

Croquis d'une chaire portative, par J.-Georges Trudelle.

Croquis d'un autel latéral.

8 croquis d'un autel moderne, par J.-Georges Trudelle.

Ferland et Frères

1902 Naissance d'Alphonse Ferland.

1903 Naissance de Léopold Ferland.

1933 Alphonse et Léopold Ferland fondent la compagnie Ferland et Frères en 1933 ou en 1935.

1939 Église de Saint-Jean-Chrysostome. Ameublement de l'église. Contrat conjoint Saint-Hilaire et Ferland. La maison Ferland engage Vallière pour sculpter le relief et l'ornementation.

1940 Expansion de la manufacture Ferland qui se spécialise dans l'ameublement d'église.

1941 Église Saint-Dominique (Québec). La maison Ferland obtient le contrat de fabrication des bancs et de l'ameublement.

1945 Simon Saint-Hilaire travaille chez Ferland et Frères.

 La maison Ferland donne des contrats à Vallière.

1946 Les frères Ferland réorientent leur production vers le mobilier scolaire. Fin de la sculpture chez Ferland et Frères.

1948 Incendie de la manufacture Ferland et Frères. Les bancs de l'église Saint-Dominique de Québec, qui étaient terminés et prêts à être transportés, sont détruits dans l'incendie. C'est la maison Deslauriers & Fils qui obtiendra le nouveau contrat de fabrication.

 La compagnie Ferland et Frères est en difficulté. La manufacture ferme.

1949 La compagnie est vendue à M. Tremblay, qui agrandit la manufacture et continue à fabriquer des meubles.

1967 Mort accidentelle de Léopold Ferland, le 14 juillet.

Alphonse Houde

1889 Naissance d'Alphonse Houde à Issoudun, comté de Lotbinière.

1909 Mariage d'Alphonse Houde et de Rosilda Laliberté (1892-1973). Houde résida à Saint-Apollinaire. Il fut constructeur de maisons à Arthabaska. Il travailla à Sherbrooke où il fit l'apprentissage du métier d'ébéniste dans deux entreprises différentes.

1913 Alphonse Houde débute chez Joseph Villeneuve en tant qu'ébéniste.

1916 Houde achète une maison dont la construction avait été commencée par un monsieur Maranda. Houde la rénove et finit le deuxième étage.

1928 Alphonse Houde devient le gérant de la maison Villeneuve après le départ de J.-Georges Trudelle.

1930 Palais de Justice de Québec. Houde fait les dessins des boiseries.

1939 Dessins d'horloge grand-père.

1941 Plan d'une horloge grand-père, fait par Alphonse Houde (Archives de l'université Laval).

1944 Alphonse Houde quitte la maison Villeneuve pour aller travailler chez Ferland et Frères, à Saint-Jean-Chrysostome. Avant son arrivée, cette manufacture fabriquait du mobilier pour les écoles et les banques. Houde leur permit d'obtenir des contrats d'ameublement d'église. Vallière fut engagé comme sculpteur.

1950 Alphonse Houde est engagé par le gouvernement du Québec en tant que dessinateur et ébéniste au service de l'ameublement du ministère des Travaux publics. Il s'occupe des plans d'ameublement. À cette époque, le ministère avait une division d'ébénisterie qui était chargée de fabriquer tous les meubles, armoires, bureaux, etc., dont avaient besoin les différents ministères.

1962 Alphonse Houde prend sa retraite.

1973 Décès d'Alphonse Houde en décembre.

Bibliographie

1. SOURCES

1.1 Sources visuelles

Archives de l'université Laval (Sainte-Foy), Fonds Villeneuve.

Photographie de l'Immaculée-Conception d'après Murillo.
Plans de la chaire de l'église Saint-Roch de Québec provenant de l'atelier Villeneuve.

Archives de Radio-Canada (Montréal)

1-3226-06-81 : *Femmes d'aujourd'hui*, 21 mars 1969, 12 minutes.

Couvent d'Amos

Plans et dessins des statues de saint Joseph et de la Vierge du couvent du Précieux-Sang à Lévis.

Musée du Québec (Québec)

Dessins de Vallière (probablement dessins d'un chemin de croix).
Lauréat Vallière, film documentaire, 7-9 minutes, noir et blanc, 16 mm.
Lauréat Vallière, film documentaire, 3-4 minutes, couleur, 16 mm.

1.2 Sources manuscrites

Archives de l'université Laval (Sainte-Foy)

Fonds Villeneuve
Fonds Désy

Archives paroissiales

Livres de comptes et de délibérations de la fabrique

Baie-Saint-Paul (Charlevoix)
Saint-Joseph de Lauzon (Lévis)
Saint-Antoine-de-Tilly (Lotbinière)
Saint-Cyrille (L'Islet)
Saint-Grégoire (Montmorency)
Saint-Romuald (Etchemin)
Saint-Sauveur (Québec)
Saint-Thomas d'Aquin (Sainte-Foy)
Sainte-Anne-de-Beaupré
Sainte-Famille (île d'Orléans)

Ministère des Affaires culturelles, Centre de documentation

Fonds Morisset

Dossier Angers
Dossier Gosselin

Dossier Saint-Hilaire
Dossier Trudelle
Dossier Vallière
Dossier Villeneuve

Livre de comptes, J.-G. Trudelle, 1928-1950

Musée du Saguenay.

Musée national de l'Homme (Ottawa)

Centre canadien d'études sur la culture traditionnelle

Collection Marius Barbeau

1.3 Correspondance, lettres questionnaires

Autorisation donnée à Léopold Deslauriers pour accepter et signer un contrat de 39 000 $ pour la fourniture et l'installation des stalles à la Basilique de Sainte-Anne-de-Beaupré, Québec, 27 nov. 1961.

Contrat entre Albert Fortier et la maison Villeneuve, pour une horloge grand-père, 22 juin 1942, signé par Albert Fortier et Alphonse Houde. (Albert Fortier était curé de Saint-Louis de Kamouraska lorsqu'il a commandé cette horloge.)

Contrats entre Lauréat Vallière et la fabrique de Saint-Étienne de La Malbaie, 10 oct. 1952, 20 févr. 1954, 15 mars, 28 avril 1955.

Contrats pour la Basilique de Sainte-Anne-de-Beaupré, signés J.-G. Trudelle et Léon Laplante, 10 sept. 1947, 6 août 1947.

Contrats entre J.-G. Trudelle et Léon Laplante, 5 mars, 6 août 1947.

Convention entre la Menuiserie Deslauriers Inc. représentée par Léopold Deslauriers, et la Congrégation des T.S. Rédempteurs représentée par Hervé Blanchet, pour le mobilier du chœur comprenant dessins, devis et modifications préparés par L.-N. Audet, architecte, 28 nov. 1961.

Entrevue de Berchmans Rioux, étudiant au collège de Sainte-Anne-de-la-Pocatière, avec Lauréat Vallière, après 1941. Copie dactylographiée, non signée de Berchmans Rioux.

Lettre, Armand Demers à Lauréat Vallière, 23 déc. 1947.

Lettre, Maurice Dion, curé prêtre de St. Anthony Church, Milton Vale, Kansas, à Lauréat Vallière, déc. 1958.

Lettre, Armand Demers à Lauréat Vallière, 23 août 1949.

Lettre, Berchmans Rioux à Donat Dussault, secrétaire de la Chambre de Commerce de Saint-Romuald, *ca.* 1949.

Lettre, Berchmans Rioux, à Lauréat Vallière, suivi d'un texte intitulé « L'histoire d'un sculpteur ». Copie dactylographiée, non signée, non datée.

Lettre, J.-E. Jeannotte, o.m.i., à Joseph Villeneuve, 22 janv. 20 févr. 5 mars 1917.

Lettre, J.-G. Trudelle à Léon Laplante c.ss.p., Provincial, Sainte-Anne-de-Beaupré.

Lettre, Lauréat Vallière à Armand Demers, Foyer Coopératif, 25 juillet 1949.

Lettre, Lauréat Vallière à Armand Demers, 29 juin 1947, 17 juill. 1948, 20 avril, 22 mai, 20 juin 1949.

Lettre, Lauréat Vallière à Omer Côté, 23 mai 1946.

Lettre, Lauréat Vallière à T.-L. Imbeau, curé de la Malbaie, 3 juill. 1955.

Lettre, Maxime Roisin à J.-G. Trudelle, 17 févr. 1947.

Lettre, Sœur Sainte-Marie-Marthe, supérieure, Hôpital Saint-Joseph, Beauceville, 11 juin 1968. Dactylographiée, signée.

Lettre, chef du Secrétariat, Édifice Murdock (Chicoutimi) à Lauréat Vallière, 10 juin 1949.

Lettre, Hervé Blanchet à la Menuiserie Deslauriers Inc.

Lettre, Hervé Blanchet à la Menuiserie Deslauriers Inc. 23 nov. 1961. (Confirme que la soumission de Deslauriers est acceptée.)

Lettre, L.-N. Dubois, o.m.i., du Juniorat du Sacré-Cœur, Ottawa, à Joseph Villeneuve, 1er juin 1917.

Lettre, Maurice Dion, curé, à Lauréat Vallière, 1958.

Lettre questionnaire, à Lauréat Vallière. Non signée, non datée, (Les réponses sont de Vallière lui-même d'après son écriture. Grande ressemblance avec le questionnaire dactylographié envoyé à J.-M. Gauvreau en 1945)

Lettres, J.-G. Trudelle aux Pères Rédemptoristes de Sainte-Anne-de-Beaupré, 28 oct., 5 déc. 1946, le 8 févr., 5 mars, 30 juin 1947, 23 févr. 1948.

Lettres, Pères rédemptoristes de Sainte-Anne-de-Beaupré à J.-G. Trudelle, 5 nov., 14 déc. 1946, 25 janv., 13 févr., 28 juin 1947, 1er mars 1948.

Questionnaire, à J.-M. Gauvreau, 1945. Complété par Lauréat Vallière. Feuille dactylographiée originale, cinq photocopies.

Photocopies des lettres, de la maison Jos. Villeneuve au curé Hudon, paroisse de la Très-Sainte Trinité, Rockland, Ontario. 44 lettres, 12 janv. 1917 au 3 sept. 1927, plus 3 lettres non datées. (Elles sont toutes signées par Jos Villeneuve, exception faite des deux signées par J.-G. Trudelle, gérant.)

2. ÉTUDES

2.1 Études générales

Album des églises de la province de Québec. Montréal, Compagnie canadienne nationale de publication, 1928-1934. 6 vol.

Arts populaires du Quebec. Québec, Musée du Québec, 1975.

Agnel, G.-A. d'. *Art religieux moderne*, Grenoble, B. Arthaud Éditeur, 1936. 243 p.

Baillairgé, G.-F. *Famille Baillairgé, 1605-1895*. Joliette, Bureaux de l'Étudiant, du Couvent et de la Famille, 1891. 4 fascicules, 201 p.

Barbeau, Marius. *Saintes Artisanes*. Montréal, Fides, 1931. 157 p.

———. *I have seen Quebec*. Québec, Garneau, 1957.

———. *Louis Jobin, statuaire*. Montréal, Beauchemin, 1968. 147 p.

Barbet, Pierre. *La Passion de N.-S. Jésus-Christ selon le chirurgien*. Issoudun, France, Dillen et Cie Éditeurs, 1950. 221 p.

Bellot, Paul. *Propos d'un bâtisseur du bon Dieu*. Montréal, Fides, 1948. 128 p.

Benoist, Luc. *La Sculpture française*. Paris, Librairie Larousse, 1945. 299 p.

Brunet, Michel et J.R. Harper. *Québec 1800*. Montréal, Éditions de l'Homme, 1968. 103 p.

Carter, J. *Livret officiel de l'exposition spéciale des tableaux récemment restaurés, musée de peintures, université Laval, Québec*. Adapté de l'anglais par A. Nadeau. Québec, La Cie d'Imprimerie du «Telegraph», 1909. 22 p.

Charbonneaux, Jean. *La Sculpture grecque classique*. Paris, Éditions Gonthier, 1945. 268 p.

La Sculpture grecque archaïque. Paris, Éditions Gonthier, 1945. 135 p.

Charlier, Henri. *Le Martyre de l'art ou l'Art livré aux bêtes, suivi d'une enquête avec six dessins de l'auteur*. Paris, Nouvelles Éditions Latines, 1957. 140 p.

———. *Peinture, sculpture, broderie et vitrail*. Montréal, Fides. 130 p. non daté.

Coulson, John. *Dictionnaire historique des saints*. Paris, Société d'édition de dictionnaires et encyclopédies, 1964. 413 p.

Cuisenier, Jean. *L'Art populaire en France*. Fribourg, Office du livre S.A., 1975. 323 p.

Debidour. V.-H. *Le Bestiaire sculpté au moyen-âge en France*. Paris, Arthaud, 1961. 413 p.

Dorson, R.M. *Folklore and folklife*. Chicago et Londres, University of Chicago Press, 1972. 561 p.

Drolet, Gaëtan. «Bibliographie sur la sculpture québécoise». École de bibliothéconomie, université de Montréal, déc. 1974. 28 p.

Ducher, Robert. *Caractéristique des styles*. Paris, Flammarion, 1944. 186 p.

Dumont, Fernand, J.-P. Montminy et Jean Hamelin. *Idéologies au Canada français, 1850-1900*. Québec, P.U.L., 1971. 327 p.

Fabre, Abel. *Pages d'art chrétien: études d'architecture, de peinture, de sculpture et d'iconographie*. Paris, Bonne Presse, 1917. 634 p.

Fernandez, E.-E. *The catechism in pictures*. E.-E. Fernandez, traducteur. Paris, Bonne Presse, 1912.

Fournier, Rodolphe. *Lieux et Monuments historiques de Québec et environs*. Québec, Garneau, 1976. 339 p.

Gauvreau, J.-M. *Artisans du Québec*. Trois-Rivières, Les Éditions du Bien Public, 1940. 224 p.

Genêt, Nicole, Luce Vermette et Louise Audet-Décarie. *Les Objets familiers de nos ancêtres*. Montréal, Éditions de l'Homme, 1974. 303 p.

Goldscheider, Cécile. *Rodin*. Paris, Les Productions de Paris, 1962. 122 p.

Gouvernement du Québec. *Collections des musées d'état du Québec*. Québec, 1967. Catalogues.

———. *Exposition rétrospective de l'art au Canada français*. Québec, Secrétariat de la Province, 1952. 119 p.

Guadet, J. *Éléments et Théories de l'architecture*. Paris, Librairie de la construction moderne, 1894. 4 vol.

Harper, J. *L'Art populaire, l'art naïf au Canada*. Ottawa, Galerie nationale du Canada, 1973-1974.

Hébert, Bruno. *Philippe Hébert, sculpteur*. Montréal, Fides, 1973. 157 p.

Ladoué, Pierre. *Henri Charlier; peinture, sculpture, broderie et vitrail.* Montréal, Fides, 1945. 130 p.

Laurin, J.-E. *Histoire économique de Montréal et des cités et villes de Québec.* Les Éditions J.-E. Laurin, 1942. 287 p.

Lavallée, Gérard. *Anciens ornemanistes et imagiers du Canada français.* Québec, M.A.C. 1968. 98 p.

Lepage, P. *Lois des bâtiments ou le Nouveau Desgodets.* Paris, 1817. 2 vol.

Lessard Michel et Huguette Marquis. *Encyclopédie des antiquités du Québec.* Montréal, Éditions de l'Homme, 1971. 526 p.

Mâle, Émile. *L'Art religieux au XIIIe s. en France* Paris, Livre de Poche, 1969. 2 vol , 782 p.

Mallet, J. *Cours élémentaire d'archéologie religieuse.* Paris, Librairie Poussielgue Frères, 1874-1881. 2 vol.

Mazenod, Lucien. *Les Sculpteurs célèbres.* Paris, Éditions d'Art, 1954. 421 p.

Morisset, Gérard. *Les Arts au Canada français; peintres et tableaux* Québec, 1936-1937. 2 vol.

———. *Coup d'œil sur les arts en Nouvelle-France.* Québec, Charrier et Dugal, 1941. 170 p.

———. *Philippe Liébert.* Québec, 1943. 32 p.

Osmond, Léon. *Les Styles dans les arts, expliqués en 12 causeries.* Paris, Albin Michel. 96 p.

Pacault, Marcel. *L'Iconographie chrétienne.* Paris, P.U.F., 1962. 126 p.

Porter, J.R. et Léopold Désy. *Calvaires et Croix de chemins.* Montréal, Hurtubise HMH, 1973. 145 p.

Potvin, Damase. *Aux fenêtres du Parlement de Québec.* Québec, Les Éditions de la Tour de Pierre, 1942. 337 p.

Pouliot, J.-C. *La Grande Aventure de Jacques Cartier.* Québec, 1934, 328 p.

Réau, Louis. *Iconographie de l'art chrétien.* Paris, P.U.F., 1955-1959. 3 tomes en 6 vol.

Richard, J.-A. *St-Ludger de Rivière-du-Loup, 1905-1955.* Rivière-du-Loup, Imprimerie Beaulieu, 1955. 141 p.

Robert, Guy. *L'Art au Québec.* Montréal, Les Éditions de la Presse. 1973. 501 p.

Roulin, E. *Nos églises.* Paris, P. Lethielleux éditeur, 1938. 896 p.

Roy, Antoine. *Les Lettres, les Sciences et les Arts au Canada sous le Régime français.* Paris, Jouve et Cie éditeurs, 1930. 292 p.

Roy, P.-G. *Les Vieilles Églises de la province de Québec, 1647-1800.* Québec, Ls. A. Proulx, 1925. 323 p.

———. *L'Île d'Orléans.* Québec, Ls. A. Proulx, 1928. 505 p.

Rééd. Luc Noppen, éditeur. Québec, Éditeur officiel, 1976. 571 p.

Saint-Hilaire, Guy. *Le Terrier de St-Romuald d'Etchemin, 1652-1962.* Montréal, Éditions Bergeron et Fils, 1977. 259 p.

Saverländer. *La Sculpture médiévale.* Paris, Petite Bibliothèque Payot. vol. 2, 154 p.

Séguin, R.-L. *Revue d'ethnologie du Québec.* Montréal, Leméac, 1975. 2 vol.

Traditional Arts of French Canada. An exhibition organized by the Detroit Institute of Arts to be shown on the opening of the new art Gallery of Windsor. So descriptions, sculpture, furniture, silver Art Gallery of Windsor. September 27 through December 28, 1975.

Traquair, Ramsay. *The old architecture of Quebec*. Toronto, Mac Millan Co., 1947. 324 p.

Trudel, Jean. *Sculpture traditionnelle du Québec*. Québec, Musée du Québec, 1967. 168 p.

*Profil de la sculpture québécoise, XVII*e*-XVIII*e *siècle*. Québec, Musée du Québec, 1969. 140 p.

Urech, Édouard. *Dictionnaire des symboles chrétiens*. Delacroix et Niestlé, 1972. 191 p.

Vaillancourt, Émile. *Une maîtrise d'art en Canada (1800-1823)*. Montréal, G. Ducharme, libraire-éditeur, 1920. 112 p.

Vigneau, André. *Histoire de l'art*. Paris, Robert Laffont, 1963. 190 p.

Vignole. *Cours d'architecture: les ordres de Vignole chez Jean Mariette, rue Saint-Jacques*. Paris, 1720. 355 p.

—————. *Traité élémentaire pratique d'architecture ou Études des cinq ordres*. Paris, Garnier Frères.

Vitry, Urbain. *Le Vignole de poche ou Mémorial des artistes, suivi d'un dictionnaire d'architecture civile*. 5e éd., Paris, Audot Éditeur, 1843, 2 part.

2.2 Monographies de paroisses

Académie du Sacré-Cœur à St-Romuald, album souvenir 1920-1945.

Bherer, Georges. *Les Cinquante Ans de la paroisse de Saint-Grégoire de Montmorency, 1890-1940*. Québec, Charrier et Dugal, 1940. 80 p.

Carle, Claude et Guy Perreault. *Images du vieux Québec*. Québec, Éditions du Pélican, 1967.

La Cathédrale de Salaberry-de-Valleyfield; histoire, souvenirs, méditations, 1963. 63 p.

Centenaire de la paroisse Sainte-Justine de Dorchester, 1862-1962. Imprimerie Dorchester, 1962. 152 p.

Centenaire de Sainte-Foy, 1855-1955. Sainte-Foy, 1955.

Demers, Benjamin. *Monographie: la paroisse de Saint-Romuald d'Etchemin, avant et depuis son érection*. Québec, Imprimerie Laflamme, 1906. 396 p.

Dumas, R.-M. *Église St-Dominique de Québec*. 30 p.

Gingras, Henri. *Cap-Rouge, 1541-1974*. La Société historique de Cap-Rouge Inc., 1974. 292 p.

Gouvernement du Québec. *Bas-Saint-Laurent, Gaspésie*. 105 p.

—————, Ministère du Tourisme, de la Chasse et de la Pêche. *Églises et Sanctuaires du Québec*.

—————, Ministère des Affaires culturelles. *L'Église de Sainte-Famille*. Musée du Québec, bulletin n° 12, 1969.

Groleau, R.-M. *Saint-Dominique*. Montréal. Les Éditions du Lévrier, 1960. 86 p.

Humbert-Marie. *Saint-Dominique*. Desclée de Brouwer, 1957. 247 p.

La Maison Montmorency. Montréal, Pierre Desmarais, 1960.

Lizotte, L.-P. *La Vieille Rivière-du-Loup, les vieilles gens, les vieilles choses (1673-1916)*. Québec, Garneau, 1967. 175 p.

Maurault, Olivier, *et al.*, *Cent ans de vie paroissiale, Notre-Dame-de-Grâce, 1853-1953*.

Mérette, Lauréat. *St-Cyrille de Lessard (L'Islet): notes historiques de la paroisse de Saint-Cyrille de Lessard, Cté de l'Islet*. 1967. 124 p.

Notre-Dame-de-Grâce, cent ans de vie paroissiale, 1853-1953. 1953. 62 p.

Paroisse Saint-Louis de Courville, 50 ans d'histoire, 1910-1960. 78 p.

Paroisse Saint-Thomas d'Aquin, 5 e anniversaire.

Paroisse Saint-Thomas d'Aquin, 10 ans d'histoire paroissiale, 1950-1960. 39 p.

Paroisse Saint-Thomas d'Aquin, 25 ans de vie paroissiale, 1950-1975. 44 p.

Plourde, J.-A. *Saint-Dominique de Québec, 1925-1975*. 25 p.

Poulin, Gonzalve. *Notre-Dame des Sept-Allégresses, 1911-1961*. Montréal, Les Ateliers des Sourds-Muets, 1961. 93 p.

Programme-souvenir des fêtes du centenaire de St-Romuald, 1854-1954. 1954.

Proulx, Laurent. *Les Stalles et les Bancs de la basilique Sainte-Anne*. 39 p.

Richard, J.-A. *Jubilé d'or sacerdotal, 1889-1939*. Montréal, 1939, 142 p.

Richard, J.-A. *La Paroisse de Saint-Ludger de Riv.-du-Loup, 1905-1955*. Imprimerie Beaulieu, 1955. 145 p.

Roy, Léon. *Les «Possibilités» de la région lévisienne pour l'établissement de nouvelles industries*. Lévis, 1928. 112 p.

Tiers-Ordre dominicain, 1854-1954. Saint-Hyacinthe. 39 p.

Une paroisse d'avenir, Saint-Romuald d'Etchemin. Texte préparé par Albert Rioux. Saint-Romuald d'Etchemin, 1943, 40 p.

Visitons le Canada. Sélection du Reader Digest et C.A.A., 1976. 436 p.

2.3 Journaux et périodiques

L'Action (Québec), 14 mai 1973: 15 (nécrologie).

Allaire, Maurice. «Les 10 ans de la paroisse Saint-Thomas d'Aquin». *L'Action catholique* (Québec), 22 mai 1960: 1-3.

«À 82 ans, il travaille encore: Lauréat Vallière, sculpteur de grand renom, fut également un pionnier de l'aviation», *Journal de Québec*, 4 janv. 1969: 7.

Bélanger, Léon. «Le Prix Vallière». *L'Union amicale* (Sainte-Anne-de-la-Pocatière), déc. 1944: 10.

«C'est le plus beau cadeau de ma vie». *Le Foyer* (Saint-Romuald), 17 mars 1970.

Chauveau, Michel. «Il y a 60 ans, Lauréat Vallières est devenu sculpteur sur bois par accident». *L'Événement* (Québec), 3 juin 1966; *le Soleil* (Québec), 3 juin 1966: 12.

Daigle, Jeanne. «Église monastique unique en son genre dans le Québec». *L'Action catholique* (Québec), 15 nov. 1953: 3-17.

«Décès du sculpteur Vallières». *Le Devoir* (Montréal), 15 mai 1973; *la Presse* (Montréal), 15 mai 1973: D8.

Duval, André. «Sculpteurs sur bois». *Le Carabin*, 17 oct. 1942: 6s.

Duval, Monique. «69 ans de métier font de Lauréat Vallière l'un de nos derniers grands sculpteurs traditionnels». *Le Soleil*, 4 févr. 1972: 9.

«L'Église Sainte-Monique-des-Saules». *L'Action catholique* (Québec), 3 mai 1958.

Gauvreau, J.-M. «Lauréat Vallière, sculpteur sur bois». *Mémoires de la Société royale du Canada* (Ottawa), 3e sér., sect. I, XXXIX (1945): 73-87.

———. «Lauréat Vallière, sculpteur sur bois». *Technique* (Montréal), XX, n° 7 (sept. 1945): 453-464.

Gowans, Alan. «Splendor of the St. Lawrence». *Star Weekly* (Toronto), 23 déc. 1961.

Julien, Fabienne. «Lauréat Vallière est l'un de nos meilleurs sculpteurs sur bois». *Le Petit Journal*, 30 nov. 1947: 21s.

———. «L'Encouragement du Québec aux arts lui assurent une réputation grandissante». *Le Soleil* (Québec), 19 oct. 1959.

«Lauréat Vallière, le dernier de nos sculpteurs traditionnels, disparaît». *Le Soleil* (Québec), 15 mai 1973: 25.

Melançon, J.-M. «Saint-Jean-Baptiste». *La Patrie* (Montréal), 24 juin 1951: 35.

Morisset, Gérard. «Saint-Jean-Baptiste dans l'art canadien». *La Patrie* (Montréal), 25 juin 1950: 35s.

«On dévoile une stèle en l'honneur de Charles de Linné au Jardin zoologique d'Orsainville». *L'Événement*, 20 juin 1958: 3.

La Patrie, 31 mai 1942; 8 juill. 1943: 6s.

Rioux, Berchmans. «Lauréat Vallière(s), sculpteur sur bois». *L'Action catholique* (Supplément), 9 juin 1940: 3.

———. «Le Sculpteur Lauréat Vallière». *L'Action catholique*, 5 oct. 1941: 15.

«Le sculpteur Lauréat Vallières n'est plus». *Le Droit*, 15 mai 1973: 15.

Le Soleil, 18 août 1941: 7; 29 août 1941; 14 mai 1973: 25 (nécrologie).

Trépanier, Jacques. «À 71 ans, l'artiste Vallière a plus de projets que jamais». *La Patrie*, 22 mars 1959: 12s.

———. «Le Bronze de Linné signé Vallière». *La Patrie*, juin 1958.

«Un continuateur des sculpteurs d'autrefois». *La Patrie*, 18 juill. 1943: 6s.

«Un grand maître de la sculpture à la télévision demain». *Le Foyer* (Saint-Romuald), 19 mars 1969: 1, 8.

Verret, Laetare. «New Liverpool: une attachante histoire reliée à celle de l'industrie navale». *Le Peuple de la rive sud*, 9 oct. 1974: 36.

Table des matières